OCT '04

LEONARDO DA VINCI

Cuadernos de notas

El tratado de la pintura

OBRA SELECTAS

– LEONARDO DA VINCI –

CUADERNOS DE NOTAS
EL TRATADO DE LA PINTURA

Copyright © EDIMAT LIBROS, S. A.
Calle Primavera, 35
Polígono Industrial El Malvar
28500 Arganda del Rey
MADRID-ESPAÑA

ISBN: 84-9764-235-X
Depósito legal: M-43699-2002

Autor: Leonardo da Vinci
Traducción de *Cuadernos de notas*: José Luis Velaz
Traducción de *El tratado de la pintura*: Diego Antonio Rejón
Corrección y adaptación: Simón Bernal
Diseño de cubierta: Juan Manuel Domínguez
Impreso en: COFÁS, S. A.

EDIMAT Libros
www.edimat.es

EDMOBSLDV

IMPRESO EN ESPAÑA – *PRINTED IN SPAIN*

PRÓLOGO

Miguel Ángel Ramos
Profesor de Estética y Teoría de las Artes
Universidad Autónoma de Madrid

> Nuestro cuerpo está sometido al cielo, y el cielo está sometido a la mente humana.
>
> (...)
>
> Analicemos el movimiento de la lengua de un pájaro carpintero y describamos la lengua de ese pájaro y la mandíbula del cocodrilo.
>
> Leonardo da Vinci.

Acerca de los prólogos

Quien redacta un prólogo puede suponer varias cosas acerca de su lector. La más evidente es que debe estar dotado de curiosidad para asomarse al esfuerzo de la lectura. Un prólogo, algo que aparece antes de la palabra, ha de ser una incitación a la búsqueda, una excitación mediante el mostrar los caminos posibles que contiene el libro, una promesa de hacer el tiempo de lectura diferente, incluso para quien tan sólo lo hojee en sus solapas. Pero llegar a la tercera línea del prólogo es un buen comienzo, la curiosidad se mantiene lo suficiente para entender que la lectura –esa conversación con alguien interesante del pasado, como la definió Descartes– se afianza en una búsqueda. Más aún en nuestro nuevo siglo, donde el esfuerzo que supone pasear los ojos para descifrar letras se haya en desventaja frente a otros medios gráficos, en los que el esfuerzo se aminora y los beneficios del mismo parecen olvidarse. Nuestras ventajas son amplias, a la hora de argumentar las razones que existen para que alguien se adentre y culmine el trabajo de acercarse, conocer o revisitar a un autor tan intenso como Leonardo da Vinci. Un prólogo sólo es una argumentación exploratoria de ellas, una proposición honesta de algunas de sus infinitas peripecias, de la posibilidad que el lector tiene de recrear una aventura vital en el que estas notas siempre son huellas que el autor ha ido marcando en su propia aventura vital.

Acerca de aproximarse a un autor

Cada época traduce los textos centrales de su tradición, los vuelve a revisar, remirando desde otro punto de vista las pautas creativas que el autor nos ha legado como marcas de una evolución, tanto de su desarrollo personal, como de la profunda imbricación de su modo de pensar con el tiempo y los demás hombres que le han acompañado. No existe equivocación posible en ello; cuando hablamos de un autor nos referimos a alguien que ha hecho aumentar alguna de las perspectivas en las que el hombre se relaciona con su medio, con los demás y consigo mismo. Siguiendo la forma literal que hace provenir la palabra autor del latín *augêre*, con el significado de aumentar, añadir, hacer progresar; la autoridad la poseerá aquel que ha hecho de su propia experiencia un campo de experimentación lo suficientemente denso para que los demás hayan expresado un interés por ella. Un *auctor,* para los latinos era también

el general que añadía una provincia nueva al imperio, quien puede vencer las dificultades de conquistar un espacio con fuerza suficiente para establecer un nuevo campo en el desarrollo humano. También se relaciona la palabra *autor* con *augur*, aquel que posee la eficacia necesaria para comenzar una empresa, esto es, para aventurarse en un terreno, entreviendo para ello los signos que la naturaleza presenta y descifrándolos, es decir, leyéndolos. Un lector es también, por este buen agüero, un autor de su propia empresa, no menos compleja. Investiga las huellas de otro hombre, las imágenes que a través del tiempo ha dejado localizadas para dirigir su propia vía y protagonizar su propia conquista. En este delicado y preciso juego se dirime el poder de la cultura, las fuerzas que impiden su estancamiento, la maravilla de servir en una empresa que se renueva constantemente, la excitación de participar en cuantos viajes y desplazamientos podamos a través de una actividad tan mágicamente simple y compleja como es el leer, el comprender signos e imágenes dejados como restos por un, ahora, compañero de viaje.

Acerca de por qué elegir a un autor

Iniciamos entonces la conversación con un hombre concreto, y elegimos para ello, por curiosidad como buen principio, a aquel de entre todos que despierta nuestro interés. *Inter-êsse* a aquel de entre la masa indeterminada de toda nuestra enorme tradición por el que sentimos simpatía y con quien quisiéramos caminar y compartir el pan (no otra cosa significa compañía) durante un periodo de nuestra vida. Ahora la lectura se torna búsqueda de amistad, de espacio compartido. Los libros, las conversaciones, son como auténticos amigos: frecuentamos su presencia con relación a su interés, que nos gustaría fuera el suficiente para descubrir espacios intensos que nos alejen del aburrimiento, que se marquen en la memoria y que engrosen nuestro fondo de experiencias. Cuando dijimos que cada época siente la necesidad de traducir los libros y las imágenes centrales de su tradición para renovar su escucha, nos referíamos a este aspecto concreto. También un grupo de hombres en un tiempo determinado, unidos por una visión compartida –una época, al fin y al cabo– se comporta como un cuerpo individual. Leímos un libro en nuestra infancia, en la adolescencia nos topamos, quizá, con Dostoievski: la lectura que pudiéramos hacer hoy de cada una de estas huellas cambiaría. Al objeto, supuestamente inerte, del libro se suma nuestra

propia acumulación de datos, la experiencia del propio tiempo, que hace variar profundamente las posibles iluminaciones de cada una de las imágenes vivas que se contienen en él. Cuando el libro es, a su vez, un boceto biográfico –que describe dibujando o escribiendo > gráphô, la propia vida > bíos– nos sentamos a observar además el cambio en las fuerzas que gobiernan a aquel autor cuyas huellas nos es dado compartir. El movimiento de leer, en este modo, nunca se detiene y por ello hay determinados conjuntos de signos ordenados a los que volvemos sin fatiga. Como los amigos, son aquéllos a los que preferimos para conversar, aquéllos que presentan la vida más intensificada, los menos aburridos (*ab-horrêre*, el cansancio anterior al miedo que nos produce lo que siempre es igual).

LEONARDO DA VINCI

Leonardo da Vinci no sólo es un nombre, sino el conjunto alucinante de una experiencia que nos atrapa. Su característica principal ya ha sido compartida por el lector del prólogo, una curiosidad por todo cuanto le rodea y por su propio interior, en tal grado construida que ha configurado nuestra imagen más común de su obra, la del hombre renacentista o la del *polimatés*, el entendido en muchas artes, concepto tan interesante como alejado de nuestra experiencia actual, acuciada por un defecto de especialización antihumanista, en la que los árboles de las disciplinas técnicas particulares no nos dejan ver el bosque en que éstas se relacionan. Pues para Leonardo el pensamiento es relación creativa con objetos, más allá de sus fines instrumentales, de los que sin duda este alejamiento se beneficia. Su faceta de inventor, tan oscura y llena de atribuciones dudosas, no es para nada diferente de la de pintor, arquitecto, escritor. Leonardo es un pensador que se auxilia de objetos para realizar sus experimentos, o, por otro nombre, una de las imágenes que tendemos a identificar con un artista. Su pericia es ésta, poder establecer un lugar centrado, articulado y relacional desde el que se desgranan imágenes e instrumentos que le permiten seguir pensando e incrementando su autoridad creativa y curiosa. Curiosidad, del latín *cura*, cuidado, presenta ante todo una actividad de lector privilegiado de las huellas en las que el mundo, por esa misma curiosidad ahora desplegado ante nosotros como un gran espectáculo, se desarrolla creadoramente. Para quien así observa, su cuidado se ve recompensado por la curiosidad del mundo, despegado de su valor puramente práctico e inmediato, plagado de relaciones mágicas, secretas, maquinales, creativas, artísticas a las que que tan solo hay que ayudar en su despliegue para que conformen un espacio intenso en el que desplegar una actividad de recogida. Tal y como leemos sus libros él lee el mundo, en todas sus estancias, iluminando zonas para nosotros quizá entrevistas, pero que ahora lucen en innumerables evocaciones. Adentrarse en una experiencia vital diseñada –cuidada– con

tanta vehemencia en una dirección no es tarea de unas horas. Sus libros, sus cuadros y los recuerdos de su paso pueden visitarse con continuidad, se puede habitar en ellos, incluso podemos acomodarnos como en un buen sofá, como a algo ya hecho y que sólo nos recoge, o podemos entender que tal tarea es puramente humana, humanista en el sentido que esta palabra adquiere en el Renacimiento, y que lo que requiere al incitar nuestra curiosidad es una revitalización de la postura del autor antes que la cómoda y pasiva observación. La obra de Leonardo es la del genio mayor de nuestra cultura en su incitación creativa a procurar nuevos e inéditos órdenes en lo real a través de imágenes. Y es una artista en cuanto a su postura que se ayuda de todo cuanto necesita para desarrollar su obra y que tiene como punto de partida una posición plástica, de relación material con objetos que transforma hasta que aparecen en forma de experimentos de la razón frente al mundo.

Notas acerca de las notas y el anotar

En un desarrollo cuidadoso y preocupado por la totalidad de las formas, fuerzas e imágenes del mundo y del hombre en su respecto, las formas de expresión han de ser, casi por obligación, múltiples. La *polimatheia*, o disposición múltiple para las artes y saberes, técnicos y humanos sin distinción, aparece en Leonardo como la única forma lógica en la que sus obras pueden desarrollarse, pues no es tan sólo una zona limitada de la realidad la que se busca reflejar, sino la totalidad organizada de su desarrollo. Es imposible detenerse en una parcela para cultivarla obsesivamente, como pudiera ser, por ejemplo, la disposición de memoria, gesto y contraste cromático que define el arte de la pintura, o la configuración de ingeniería, espacio y visión arquitectónicas, sino que sólo mediante un entrecruzamiento de los campos y los caminos que nos permiten un acceso organizado a ese plexo de tensiones en las que se define lo real —circundante o introspectivo— podremos transmitir, a nosotros mismos y al resto de los hombres, la idea de una búsqueda tan ambiciosa. Recuérdese que una de las características mediante las cuáles se ha definido nuestro arte contemporáneo, y el arte postmoderno como uno de sus estilos principales, es la de falta de ambición, la escasez en la desmesura que posee quien persigue algo que no puede alcanzar, la comprensión y modificación del mundo. El carácter utópico del momento renacentista, apoyado en una visión optimista de las

posibilidades de acción sobre la totalidad, es proclive al desarrollo de esta ausencia de especialización, y desde su distancia temporal nos exhorta a recuperar esa mirada desmedida, inmensamente ambiciosa, humilde con la posibilidad de hacerse con todo, pero orgullosa y arrebatada en conectar cada una de las pequeñas acciones imaginarias, imaginativas y plásticas con una calidad deontológica: nos explica cómo debiera ser el mundo a través de nuestras acciones y crea tratados técnicos para apoyar su transformación optimista. Los escritos de Leonardo han de ser valorados de esta forma, de manera inseparable del resto de sus obras, con la misma calidad que los procura el provenir de una actividad que para él no estaba desgajada, siendo una parte más de su proceso. La historiografía tradicional nos ha legado como un problema el hecho de que las obras debían ser valoradas según su adscripción a un campo tradicional de comunicación como la pintura, la escultura, la arquitectura y los demás componentes del panteón clásico de la clasificación de las artes. Tal era así que los dibujos preparatorios, los bocetos, rasguños, apuntes de un autor, hasta hace no demasiado, seguían viéndose como una obra menor, tan sólo el preludio o prólogo del resultado final. Nuestro siglo parte de una idea diferente obligándonos a modificar este punto de vista, que ya aprecia en modo similar en la valoración aristotélica del arte: no son los resultados los que priman, sino los procesos que conducen a ellos. Nuestro siglo XXI se encuentra en esta disyuntiva, por lo tanto, y la lectura de los fragmentos biográficos de la actividad de Leonardo nos ofrece nuevas posibilidades para seguir pensando sobre ella. Por un lado, los objetos arrojados al mercado social de signos, cosificados como mercancías que privilegian su valor de cambio. En el caso contrario, tendido hacia el humanismo, los procesos y formas de actuación que coordinan la totalidad del conocimiento humano movidos por una sed de sabiduría (la curiosidad, de nuevo y siempre). El valor de un breve bosquejo, de un apunte descuidado, es la de describir algo que las imágenes no alojan.

Acerca de la asociación de palabras e imágenes

La recogida por parte de la historiografía del arte de los *Cuadernos* y esbozos de Leonardo ha sido, en este punto, irregular, con tendencia a considerarle un teórico de menor calado: "Teorizar no es su fuerte", nos dice el historiador Julius Schlosser, uno de los

principales compiladores de literatura artística. El lector tiene en sus manos las pruebas de todo lo contrario: sus palabras son inseparables de su obra, tanto como lo son del hombre, incluso en contra de la opinión del propio autor. Podemos dar la vuelta aquí al axioma de Leonardo entre la relación palabra/imagen con facilidad. En el Manuscrito de Urb, 6b, 6ª nos dice: "El pintor hará infinidad de cosas que las palabras ni siquiera pueden nombrar, por no existir para aquéllas los vocablos apropiados." La propiedad de las palabras será, puesto que las utilizamos y puesto que Leonardo las utiliza en los bordes de las actividades privilegiadas, clara y clarificadora, la de iluminar espacios donde la imagen dice poco o dice demasiado. La palabra amplía el sentido o reduce la ambigüedad. No otra cosa sería un tratado, y es en el Renacimiento y en el comienzo de las vanguardias del siglo XX donde con mayor profusión se ha asociado la figura del tratado teórico con la de la obra gráfica, siendo considerado por muchos, sobre todo los pertenecientes a las vanguardias, como una pérdida de la posibilidad de expresión directa de la pieza de todo el sentido contenido en ella, sólo como una reducción de una obra que siente la quemazón de expresarse con un exceso de arbitrariedad. La forma peyorativizada de esto nos presentaría a las obras como incapaces, necesitadas de una explicación exterior que debiera provenir tan sólo de su posición inmanente, de su muda presencia real, como si necesitáramos de una guía que nos explicara lo que la obra, la pintura, pongamos por caso, no es capaz de expresar de por sí. La ingenuidad de esta propuesta es magnífica, al tratar, de nuevo y en un momento en que cada vez es más difícil, de creer que la evolución creadora de un autor debe descansar autosuficiente en una única forma tradicionalmente especializada, y que las reflexiones de artistas, sus métodos mentales preparatorios o sus incursiones en otras artes, han de ser consideradas formas minusválidas. Ingenua es de nuevo el considerar la inmanencia de la obra, que es capaz de decir algo de por sí, sin referirse a diversos códigos sociales. Digámoslo de otro modo, las anotaciones, bocetos, rasguños y las así consideradas obras menores o paralelas a la principal son curiosidades, en la forma fuerte que hasta ahora utilizamos la palabra. Medios y búsquedas en expansión por todo el territorio, saltos fuera de las disciplinas, angustias ante los límites, cargadas de una enorme energía, en muchísimas ocasiones, espacio clave en estos *Cuadernos de Notas*, imprescindibles si queremos mirar allí donde al autor apunta, a la totalidad de su desarrollo vital. Lo demás comienza a

semejar una mirada mezquina, estancada en bachillereos antes que en el pensamiento creativo y empeñada en la defensa de la separación aristotélica entre ciencia teórica, ciencia práctica y producción, o en términos más cercanos, entre acción y pensamiento. Acción y pensamiento, teoría y práctica son el espacio en el que viven retroalimentándose las visiones de Leonardo. Desde la percepción crean pensamiento, y ésta ya es una forma activa que produce obras. Y estas piezas, al estar ancadas por el olfato de la posibilidad –así define Robert Musil una característica mayor de los artistas– semejan no sólo formas acabadas, sino que tienden, y Leonardo es uno de los más grandes ejemplos, a convertirse en profecías, en su sentido literal, predicciones, cosas dichas de antemano. Desde la visión, Leonardo es un visionario, porque no sólo ve lo presente ingenuamente, sino también las posibilidades que contiene. No sólo sus visiones sobre el submarino, el avión, las máquinas de guerra son importantes en este tramo, sino que en este tratado las encontramos de forma más sutil: el método paranoico-crítico de Dalí se haya expresado literalmente, la lectura de los labios, las teorías del instante, la separación de los cuerpos mediante el vacío, la difusión corpuscular.... Todas ellas pecan de una aproximación ingenua, pero abren y siguen abriendo un enorme campo a la especulación.

Acerca de cómo pensar sobre formas fragmentarias

El pensar sobre estos cuadernos nos obliga a desdibujar estas frágiles fronteras: los apuntes son un producto, una obra que no depende de su valoración social en el momento, sino en la interpretación que desde hoy podemos darle al proceso humanista de construcción deontológico de lo humano. Pertenecen no sólo a la teoría en cuanto a su posible y errónea interpretación como contemplación pasiva, sino a la poética, entendida tanto como producción activa de un conjunto de imágenes mediante las cuales un autor construye un microuniverso, desde el cual observar, explicar y entender lo no contenido en él. Las diferencias aristotélicas deben ser reinterpretadas de nuevo, o releídas con cuidado. Para el filósofo, la producción es a la vez el proceso y el resultado de una actividad: nuestro tiempo privilegia en parte, aguijado por la mercantilización, los resultados y la inmediatez. Nuestra lectura de estas páginas lo es de los procesos vitales marcados por las decisiones de un autor, alojados

como el resto de la obra en la categoría de imágenes, con un valor no superior o inferior a las que su tiempo ha privilegiado mediante su exposición pública –la pintura, la escultura, la poesía, la música, la arquitectura... en su sesgo de obras con un arte final volcado al intercambio del grupo– frente a las acciones *ad intra*, destinadas a una mejor comprensión de lo propio, del proceso de construcción de una personalidad mediante decisiones. Esta variación del punto de vista nos proporciona en ocasiones una mayor cantidad de *pentimenti*, vías sin desarrollo, dudas, situaciones confusas, proyectos fallidos y fracasos, de una gran importancia para la comprensión de un proceso en el momento de su formación y, al mismo tiempo, para entregarnos una posibilidad arqueológica sobre las bases estructurales desde las que se planea ese mismo desarrollo por el autor, los métodos experimentales y sus frutos, las radiografías de fuerzas mediante las cuales interpretar las piezas que tradicionalmente se consideraron definitivas o definitorias para asomarse al proceso. La lectura del proceso en su humana imperfección es una invitación a la participación. Pareciera que pudiéramos decidir con Leonardo al acompañarle en su método, como si nos dieran una posición de piezas en el ajedrez y nos pidieran participar o anticipar movimientos. Parece ahora que es inseparable cada error sinceramente compuesto por el artista de cada intento de forma, de manera independiente del medio en que se nos entregue, haciendo la precisa salvedad contextual que nos permita entender el valor que cada uno de estos medios tenía en su época.

Acerca de cómo nos acercamos a un autor

Pensemos en que los acercamientos que se han hecho al autor privilegian, de forma especializada y profundamente reductora, tan sólo uno de los aspectos del prisma de múltiples facetas en que se compone su vida. Vasari nos entrega su perfil bio-hagiográfico, como hombre singular para su tiempo y para todos los tiempos; Freud, la presencia imponente de su infancia como lo más irreductible de cada humano, su inconsciente aprehendido a través de sus formas; Hauser, la presión de las fuerzas sociales de su época que casi hacen inevitable que la concreción de las piezas sea la que fue; Panofsky, su adscripción temporal a una formas culturalmente transmitidas e icónicamente ordenadas. Valery, un ensayo sobre sus posibilidades poéticas... Cada uno de ellos fija una perspectiva y

desde ella intenta bucear en algo que se nos escapa como totalidad. Seguimos esperando a una ciencia del hombre, una antropología integral que no tenga campo de defensa, ni jergas de acceso, sino que nos proporcione la conjunción, el semanteo y la coordinación mezclada de todos los elementos. Y es de nuevo Leonardo, como otras inquietudes curiosas del humanismo renacentista, una de las claves para su construcción.

Que sea la cronobiografía

Nos encontramos ahora con que las perspectivas comienzan a abrirse en relación a nuestro objeto. Por un lado su autor, contemplado desde una forma biográfica activa, es decir, no mediante la enumeración de hechos más o menos azarosos que componen una selección de los acontecimientos significativos que resumen su vida –lo que encontramos en una enciclopedia al uso con carácter clasificador–, sino mediante la definición de la actitud activa que procura la conducción de su vida, su poética de creación. Repetimos, de este modo puede entenderse la bio-grafía, la delimitación gráfica del trascurso de un cuerpo por el mundo. Por otro lado, la época, el conjunto de ideas compartidas que se detienen en un momento, nos procura el panorama ideológico de lo posible y lo imposible, de lo deseable y lo evitable, de lo importante y lo insignificante, de lo visible y lo invisible en el conjunto de imágenes colaboradas por un determinado grupo humano.

La cronología resulta ahora un dato interesante en este respecto. Leonardo da Vinci nace como hijo ilegítimo el 15 de abril de 1452 en Anciano, cerca del pueblo de Vinci, en la antigua república de Florencia y muere el 2 de mayo de 1519 en Cloux, Francia. Pertenece por nacimiento al Quattrocento italiano y al cambio fundamental de pensamiento que en occidente recibe los nombres de Renacimiento y Humanismo. Principal figura del escenario humanista, desarrolla una variación importante en este pensamiento. Pero detengámonos un poco en este movimiento.

Acerca del hombre y el Humanismo

Controvertido término en su definición, con matices más o menos filosóficos, la evidencia nos conduce a delimitar su principal foco de interés: el hombre en sus diversas dimensiones. No es una

tautología, sino un cambio de perspectiva para el prisma. Comienza en el Renacimiento una profunda transformación de la fundamentación teológica de comprensión del mundo que propugnaba la filosofía escolástica. Paulatinamente –el Renacimiento no es más que un estadio en la progresión del "abandono" o alejamiento de la idea teológica– dará paso a una revaloración perspectiva (utilicemos el sentido etimológica de la palabra, un "ver a través de") del papel del hombre en relación a la naturaleza y a su contrapartida religioso imaginaria, Dios mismo. El "atrévete a saber por ti mismo" en que culmina la Ilustración europea necesita medidas sobre las que asentarse. Dos son las ideas que configuran la tópica de esta redimensión de lo humano: la revaloración de la sentencia protagórica "homo mensura", el hombre como medida de todas las cosas, y la sensación lenta de sustitución del papel demiúrgico y creador de la divinidad con una menos determinista intervención del caudal creativo humano. El hombre, expresado por el artista y el genio, será progresivamente un *alter deus*, otro Dios que sumará sus esfuerzos a una creación inconclusa o perfeccionable, a la que aún seguirá fiel en los términos de imitación, de conformidad con el mundo, pero no considerada de modo pasivo, sino mediante una actividad reconfiguradora: "Si el pintor quiere ver bellezas que lo enamoren es muy dueño de engendrarlas, y si quiere ver cosas monstruosas y que espanten. O que sean bufonescas o ridículas, o quizá que conmuevan, es Dios y señor de hacerlo". Para ello necesita hacerse con la metodología de conocimiento y de comprensión de su propio espacio y del espacio natural que le rodea. Seguimos a Cassirer al considerar que la filosofía de Renacimiento y del Humanismo posee este marcado carácter que lo entronca con una teoría del conocimiento, una auténtica revolución que se inicia con una búsqueda de la verdad crítica, paralela al desarrollo de la ciencia experimental y de una arquitectónica del medio, es decir, una forma imaginaria que busca la construcción (*téktôn* > obrero, de *tíktô* > dar a luz) de los principios de una nueva forma de relación (*árkhô* > primero, principal, fundamental) con el medio. El obrero utiliza una vara para sus medidas, ya conocida para nosotros, el *kanôn* > vara, regla, tallo, norma, que funciona como referencia primera de toda la construcción, lugar de la que parte y la que se refiere en última medida. La palabra fundamental en este tratado será *revolucionaria*, así como el método que establece. Ya hemos dicho que parte de la idea de una indagación curiosa por todo lo que haya en el mundo, en su borgiana o múltiple variedad, sujeta a

la lógica de presentación de esa misma variedad: "La naturaleza es infinitamente variable", tal como Leonardo nos indica. El principio inconcluso del que se parte es el de la experiencia propia, en forma precartesiana, como lugar de la certeza que se pueda encontrar mediante experimentos perceptivos. El hombre reacciona ante la variedad de la naturaleza con un cúmulo igualmente infinito de respuestas, infinitos puntos de vista, perspectivas que comienzan a relativizarse según el número de hombres, primer paso de la grandeza humana: "Una misma acción se manifiesta con un número infinito de variaciones, porque puede verse desde infinidad de lugares distintos (....) Por consiguiente, toda acción humana se manifiesta en una infinita variedad de situaciones."

Donde se habla de la experiencia para Leonardo

Excelente principio: la experiencia como palabra nos conduce a la raíz griega *peîra*, prueba, intento, riesgo. Más exactamente, experiencia es aquello que se extrae de las pruebas, y como tal, instituye un nuevo tribunal ante el que las certezas y verdades han de ser verificadas mediante comparación. Las prácticas experimentales se oponen a los hábitos, a las costumbres y a toda tradición que no introduzca un carácter crítico en nuestro acercamiento a los datos. De ahí su evidente peligro (*perî-culum*, lo que hay alrededor de la experiencia). El hombre ha de ser experto, perito, incluso, relacionado con la misma raíz, pirata, quien ataca las verdades fundamentadas en una transmisión sin juicios ante la naturaleza y la percepción; de lo que podemos creer. Antes hablábamos que una de las características de cada época es la de poseer un paradigma de visión, un conjunto de formas que son significativas, y a partir de ahí, visibles. Leonardo descubre el mundo mediante la prueba de la percepción; lo ordena, mediante una valoración moral del hombre libre y dispuesto para cambiarlo y construirlo, mediante una forma arquitectónica que parte de un conocimiento de los fundamentos. Experimenta: "Así, en el último capítulo sobre la mano haremos cuarenta demostraciones y tendríamos que hacer lo mismo con cada miembro". El paradigma cartesiano, con todas sus variaciones, puede retrotraerse, desde su anterior base agustiniana, a este personaje humanista para encontrar líneas de desarrollo que en nuestra cultura occidental configurarán un progreso de la independencia humana frente a la determinación divina.

Acerca de la percepción y la proporción

La base geométrica que determina el acercamiento humanista de Leonardo a la imagen del hombre es doble. Por una parte, la determinación y categorización perspectiva del espacio, por el otro, la medida del mundo aplicada al propio cuerpo, la descripción analítica y diseccionadora de cada una de las formas que componen la máquina biológica humana y la articulación proporcionada de sus partes. Cada época ha de dar una imagen del hombre, que tradicionalmente se encontraba articulada por los artistas, obrero fundamental en muchas épocas humanas en la creación de un consenso social mediante la imagen. Leonardo, Rafael y Miguel Ángel podrían explicar la forma en la que el hombre de esa época tiende a verse a sí mismo, aunque estemos incurriendo en un vicio circular: el hombre de su época tiende a identificarse con estas proyecciones dirigidas por los obreros sociales de la imagen, que alcanzan este puesto mediante un concurso social de aceptación y rechazo. Son miríadas de artistas de menor rango los que han quedado en el olvido o procurado imágenes inadecuadas para que la sociedad del momento las transforme en monumentos o espejos de la imagen colectiva. Éste sería uno de los máximos galardones de Leonardo, Rafael y de Miguel Ángel, haber expresado en cuerpo el pensamiento de su época, haberlo detenido y presentado, haberlo preservado para que nosotros, al asomarnos a la Mona Lisa o al David, encontremos algo más que unas formas cromáticas asociadas o un amontonamiento de piedra inerte. Podemos entender el momento temporal, psicológico, filosófico, creativo, científico asomándonos a estas "piezas" de un damero de totalidad de la época. Piénsese además que la asociación de los artistas con las fuentes del poder político, con las estructuras jerárquicas como las cortes, reinos y papados viene marcado por la necesidad de control que estos estamentos tienen del peligro que supone una herramienta de consenso y cohesión social tan enorme: los artistas y los pensadores crean el modelo en el que nos vemos. De ahí la valoración intelectual que reclaman los pintores en estos momentos, aquella que parangone su trabajo con el de los intelectuales, tradicionalmente consejeros del poder. El acercamiento de artistas a las cortes, su curso de honor, será inseparable como movimiento de esta búsqueda de dignificación intelectual de una labor que se niega a ser considerada únicamente como labor mecánica o manual. De la importancia que el artista tiene como gestor cultural de imágenes compartidas, nos valdría como prueba la indicación de que nuestra imagen actual del hombre está en manos de la publicidad y los

medios de comunicación de masa, y que los centros de poder, nacionales, supra, trans o multinacionales, cuidan esmeradamente la dirección que estos pilotos pueden provocar en la nueva aldea global, sofocando sus aspectos críticos y domesticando sus peligros. Experiencias ahora domadas, que en un momento provenían del acercamiento sincero y global, antiespecializado y no reductor de cuanto al hombre pudiera interesarle.

La divina proporción

La figura de la divinidad ha sido tradicionalmente asociada a una imagen extrema de este modelo de conducta. Así, ha sido construida como una exageración moral de todo lo deseable e inalcanzable para el hombre: salida del tiempo, eternidad o inmortalidad, suprema bondad, omnipercepción, omnipresencia, ideas que se alojan con dificultad en imágenes concretas y que colocan al artista siempre en un límite, por así llamarlo, con la iconoclastia. Pero que sirven como un lugar de medida para lo humano. Dentro de nuestra tradición cristiana europea o en la panteísta griega, por poner dos ejemplos con relación interna, en cuanto el primero evoluciona sincréticamente desde ciertas bases del segundo, lo humano se ha medido como la vía de participación en la divinidad, mediante esa mesura o perspectiva. En cuanto criaturas, somos parte proporcional, mediante *symmetria* (en su carácter griego: participación mediante una medida común) de un todo que nos refleja, al haber sido colocado en la máxima lejanía por nuestras ideas para este fin. Los grados de participación tienen muchísimas variantes durante nuestra historia de las ideas, que determinan diversas posiciones filosóficas y religiosas. En general, establecen que sea lo humano mediante comparación. El *metron* ha sido una de las funciones principales de la divinidad, darnos nuestra medida por comparación. La proporción leonardesca cambia profundamente este punto de vista, desde los dos puntos de mira a los que nos hemos referido. La perspectiva renacentista, con tanto éxito en el desarrollo de la historia de nuestra construcción de la imagen, es el primero de ellos.

Acerca de la perspectiva que mira desde un punto

Del latín *perspectivus*, relativo a lo que se mira, y a su vez de *perspicere*, mirar atentamente o mirar a través de algo, de donde proviene nuestra palabra perspicaz, quien es capaz de ver las razones

ocultas a través de las presentes, la perspectiva renacentista no sólo es un artefacto geométrico capaz de describir las posiciones tridimensionales de los objetos en el espacio y la apariencia del espacio mismo, retrotrayéndolas a una dimensión plana, sino que es una revolución en la vista, ya que no es el espacio y los objetos lo que se describe, sino que la perspectiva determina la posición única, situada en el vértice del cono visual, de quien contempla la escena. Así, la primera definición asociada al latín tardío, relativo a lo que se mira, nos muestra en espejo el lugar desde el cual alguien, un individuo, protagoniza y dirige, controlando mediante su anotación en un esquema bidimensional, la posición de cuanto aparece ante nuestra percepción y experiencia visual. Revolucionario método por lo que supone en la apariencia de verdad, que aún en nuestros días goza de credibilidad a través de su saturación técnica en el aparato "objetivo" de la fotografía. Los objetos son interrelacionados mediante su posición geométrica, nos permite incluso calcular sus posiciones ocultas (viendo a través de la descripción matemática de los cuerpos, no otra cosa hace la perspectiva infográfica), nos permite colocar y calcular, controlar, al cabo, las distancias, cartografiando el mundo de los objetos exteriores. Ordenar mediante el cálculo el mundo, no otra cosa significa geometría, dar un patrón proporcionado de la tierra, en el que nosotros participamos como últimos receptores del cono perceptivo de rayos visuales, una de las obsesiones experimentales de este tratado. Pero la falacia de esta percepción nos ha pasado por alto. La fotografía, como tal, es una implementación técnica de la perspectiva de un solo punto, que recoge en sales de plata la luz reflejada por los objetos, pasando por alto que nuestra perspectiva experiencial es doble, binocular o estereométrica. El hecho es altamente significativo, porque el concepto que esconde este experimento exitoso es el de configurar la imagen de un individuo, su unidad perspectiva, más tarde psicológica, global al término, lo que estaría reñido con la duda y la movilidad que crea la perspectiva binocular o las perspectivas paralelas, como la tradicional china, que entregan un mayor grado de indeterminación a la mirada y, al fin, una definición diferente del individuo. Así podemos entreverlo desde la afirmación de otro de los maestros de la perspectiva, que repite las tesis de Piero de la Francesca, Alberto Durero: "Primero es el ojo que ve, segundo el objeto visto; lo tercero la distancia intermedia". Piénsese en la importancia de esta aseveración para la historia del pensamiento, que ordena los planos en los que se desarrollará la teoría del conocimiento, desde la instauración de lo individual

como problema, lo objetivo como reflexión del yo y lo intermedio, el "entre", como gozne en el que se desarrolla gran parte del pensamiento de nuestro siglo, por citar el caso más claro, en el estructuralismo y postestructuralismo francés. Es en este entre en el que habitarán gran parte de las explicaciones de Leonardo, quizá las más ambiguas, al tener que referirse a un espacio de difícil catalogación y en el que tendrán que conjugar las misteriosas –por cerradas– imágenes del vacío, la nada, el aire, los corpúsculos o los espíritus. Con esta disposición visual nacen –al separarse– estas categorías, o se aclaran posicionalmente desde sus exposiciones anteriores. Pero, por el momento, hemos descubierto tras el paisaje visto a un individuo que mira.

Nota sobre el individuo que mira

Resulta claro que la figura de la individualidad genial tiene en el Renacimiento, con los nombres de Leonardo, Rafael y Miguel Ángel, uno de sus tramos más especiales, casi fundacional, que asocia a la decisión de un nombre el desarrollo de una obra que antiguamente se encontraba asociada a comunidades de artesanos, que no poseían la valoración artística que nosotros le damos en la actualidad. Piénsese que la dignidad de lo humano, la valoración del poder y las capacidades del hombre, la creación de un espacio propio y la justificación de su poder de creación cuasi divino, se encuentran asociadas al principio de dignidad de la pintura, disciplina que quiere separarse cada vez más de las artes manuales para convertirse en una doctrina humanista, que se dirige al hombre en su totalidad, y que exigiría paulatinamente un espacio mayor dentro del conjunto de los saberes, hasta reivindicar con cada vez más fuerza el poder de organización mayor en cuanto a su sensibilidad y flexibilidad, a los contactos que posee por un lado con la percepción y la experiencia más indubitable y la creación de conceptos plásticos a partir de ella. Tan sólo como dato de comparación, este movimiento de reivindicación de la pintura como espacio de conocimiento, que encuentra en estos cuadernos un lugar central, en España no se alcanzará hasta el cumplido Barroco mediante los esfuerzos de Pacheco y Velásquez, influidos profundamente por el ideal renacentista y teñido políticamente con una disputa por la exención del pago de alcabalas, impuestos artesanales. Dignidad, del latín *dignus*, merecedor de confianza por parte de la humanidad

para poder establecerse como un lugar de conocimiento y comprobación epistemológicamente confiable. Piénsese que en estos cuadernos se encuentran contenidos todos los principios de una incipiente estética: tratados y apuntes sobre sensación y percepción, que colocan en la teoría del conocimiento estas formas estigmatizadas por la tradición platonizante; un tratado metodológico de construcción de formas, tanto gráficas como mentales, tanto plásticas como literarias; una justificación de las diferencias que deben establecerse entre los distintos géneros artísticos, además de una caracterización del valor que debe axiológicamente ordenarlas, dentro de la tradición del parangón. Un tratado del hombre, en todas sus dimensiones, dirigido por la pasión del arte. Una estética que comienza su ordenación, aunque tengamos que esperar hasta mediados del XVIII para que Baumgarten la haga aparecer como disciplina establecida.

La pintura comparada

Leonardo se manifiesta abiertamente pintor, y la comparación entre las distintas estrategias del espíritu frente a la naturaleza, materializadas en diversas disciplinas y materiales, le sirve como justificación de la superioridad de la pintura como medio de expresión, comunicación, visión y exaltación de la infinidad natural. La percepción es el principio de su tratado, la captura biológica de la realidad mediante la pirámide visual, que para nosotros es un método de proyección de la unidad visual. La percepción lo es de una imagen y la mirada es el sentido privilegiado del hombre, la ventana de un alma que de otro modo estaría somáticamente aprisionada en un cuerpo-cárcel. Esta afirmación nos muestra un estupor, tras convenir en esta definición de percepción como perspectiva –prospección– a través del cuerpo, la de hacernos la pregunta estúpida –en cuanto nos sume en el estupor– de quién o qué sea el que esté tras esta ventana corporal. Nuestra modernidad nace de esta pregunta, que va mas allá de la suposición leonardesca, al tiempo que de su forma especular: qué hay más allá de lo que vemos, de las presencias. Dios y la Naturaleza serán el anclaje de Leonardo ante este abismo barruntado que no tardará mucho en volverse a abrir. La pintura es, hasta este momento, herramienta de establecimiento de preguntas, filosofía al cabo, escritura de signos, que se diferencian de los literarios y de las palabras en su capacidad de descripción. Su toma de postura ante el problema es definida. El valor de la pintura es poder

expresar las formas más concretas, alejadas de la excesiva universali-
dad de las palabras, que al cabo no se refieren al mundo concreto
más que vagamente, corregida porque desde las imágenes captadas,
percibidas y fijadas en el instante, somos capaces también de alcan-
zar la universalidad a la que se reduce la palabra. La pintura nos da
más, más que la literatura, frente a la que la sinopsis de sus produc-
tos es más eficaz que la simultaneidad de la que depende la lectura;
más que la escultura, ante la que sólo se doblega por la mayor per-
durabilidad o soporte frente a la angustia del tiempo; más que la
música, quizá la mejor parada de las artes en el parangón, pues en la
pintura la capacidad de combinación imaginativa no posee la calidad
de los grados de distancia de las cosas con el ojo, es decir, volviendo
a nuestra idea de emplazamiento psicológico mediante el foco visual,
la música no nos proporciona una imagen centrada, la harmonía
que comparte con la pintura en algún modo nos deshace más que
componernos. El rasgo de privilegio de la pintura frente a las demás
artes depende, por tanto de dos formas que se conjugan en una
misma intención: su comportamiento frente al tiempo.

Acerca de la pobreza de las palabras

Pero tampoco se haya el pintor lejos de la contradicción, pues es
poética su forma de escribir, ya que mediante la práctica de la escri-
tura encuentra descripciones y definiciones que no es capaz de acla-
rar con la misma intensidad en sus diseños. Incluso en su prosa más
científica encontramos formulaciones ininteligibles sin la ayuda de
la metáfora, la comparación, la analogía. Cómo comprender sus
afirmaciones de que "el límite de un objeto [con otro] es algo invi-
sible" que continua en que "el punto no tiene centro, sino que él
mismo es un centro y nada puede ser más pequeño", aseveraciones
que intentan explicar la zona de indiscernibilidad entre los cuerpos,
sus transiciones, un espacio "vacío" para el que no hay imagen en la
filosofía ni en la pintura, tan sólo en la literatura como ingenio meta-
fórico, o en la moderna ciencia a través de la textura membranática
y microcósmica de las transiciones entre exterioridad e interioridad.
Pero algo separa las superficies, el aire del agua, procurando su con-
dición de objetos discernibles, algo que la ventana del alma no ve,
sino que intuye mediante la palabra. Como contradictorias son sus
afirmaciones sobre la pobreza de las descripciones literarias con
relación a la imagen, puesto que de manera un tanto platónica

suponen la referencia a algo visto, con las descripciones literarias de paisajes en las que él toma para sí, de manera harto inteligente, la capacidad de combinatoria flexible, libre y abierta de la palabra: "Tanto el poeta como el pintor son libres para inventar imaginariamente sus temas." Y las pruebas nos remiten a este tratado en sus capítulos plagados de hermosas descripciones, en los que su petición de no perder el tiempo "en hacer entrar a los oídos cosas referentes a los ojos" se ven desmentidas por las palabras con las que el pintor sueña "En el viento", "Apuntes sobre la última cena", "Manera de representar una batalla", "Cómo representar la noche", "Cómo representar una tempestad", "Descripción de una inundación". La excusa es del propio Leonardo, haciendo que la palabra dependa en último caso de la visión, que la expresión de parecidos universales, sinópticos e instantáneos sea la fuerza real de lo pintado, y que todo recaiga en último extremo –de nuevo– en la experiencia: "¿Con qué palabras podrán describir un corazón(…)? Y siempre necesitarán comentaristas o volver a apoyarse en la experiencia para llegar a un conocimiento lo más completo posible".

El instante detenido

La fuerza del arte, en resumen, la universalidad. "Aquel a quien no le gusta por igual todo lo que comprende el arte no es universal." "El pintor debe tratar de ser universal: pues es falta de dignidad el hacer bien una cosa y mal la otra." La dignidad de la pintura, entre el resto de las artes, es la de corresponder a la infinita variabilidad de lo natural reflejándolo en formas concretas con una relación directa con el tiempo, a partir de detenerlo. Su relato divino, el estar enfrente, sin más mediaciones, con la naturaleza a la que refleja mediante el espejo del pintor y su congelación en cuadro: la pintura es nieta de la naturaleza –según Leonardo recuerda a Dante– y está relacionada con la divinidad. Este relato nos da respuesta a nuestra cuita anterior sobre quién estuviera tras la ventana del ojo. El resto de la divinidad en la imagen se justifica al estar todavía presente en los iconos venerados por el pueblo, como si fueran un velo mediante el cual atraviesa la luz divina, una suerte de inversión de la iconoclastia, una iconodulia que reafirma la categoría pictórica. De nuevo una analogía para expresar un tránsito invisible. Del mismo modo que la substancia del tiempo inherente al noble ejercicio de la pintura ha de teñirse de la misma poética ambigüedad. Fijada la importancia de la

percepción y la sensación, sumadas a la experiencia, que no sería otra cosa que la memoria de uso de la biográfica acumulación de percepciones unidas por causas que la pintura ayuda a descubrir, el pintor ha de detenerse en esta figura paradójica que es esencia oculta de su arte, el tiempo. El punto es una forma adimensional, sin centro, y como en nuestras modernas poéticas de la vanguardia, el origen motor del sistema de representación. "Un instante no tiene tiempo alguno; el tiempo está constituido por el movimiento del instante, y los instantes son los límites del tiempo." Instante y punto son tomados como semejantes, formas discontinuas que crean la línea continua mediante su desplazamiento. Al igual que una línea, puede descomponerse mediante la proporción, mediante la asunción de medida, *kanôn* o vara, para captar sus particularidades, y en un cuadro la descripción congelada de un momento nos permite no sólo dar cuenta –cálculo– de la posición del cuerpo, también de la posición de todos, mediante el artificio de la perspectiva aérea que define la relación de unos con otros, su distancia, su *di-stare*, estar alejados, pero su forma y estado, en último caso. El instante capta el cuerpo en imagen y las relaciones de unas imágenes con otras, el juego especular en el que se define la parte más medieval de su pensamiento: el aire en el que habitan los intercambios de las imágenes en su paradójica existencia física.

Acerca del ojo que toca

La percepción del aire no sólo interviene en la perspectiva aérea, sino que es una de las bases de la teoría clásica de la percepción en las formas de intramisión y extramisión luminosa. Según la primera, los objetos nos lanzan pequeños átomos físicos de su presencia que aciertan en nuestro ojo "como en una diana" y ése los reconoce como tales. Según la segunda, es el ojo el que lanza rayos sobre los objetos que son devueltos por éstos al rebotar en el objeto. De hecho, para ambas, las imágenes poseen una corporalidad verificable, como si de un tacto se tratara, que nos permite confiar en que se encuentran ante nuestro cuerpo, que inciden, de una manera u otra pero siempre experiencial y corporalmente sobre nosotros, mediante los golpes sinópticos (de un vistazo > *ops*, ojo) de la percepción y la sensación. "El aire esta lleno de infinidad de imágenes de objetos desparramados en él." La comunicación analógica universal hace que cada objeto sea espejo y reflejo de este

juego de envíos y reenvíos: "Todos estos objetos están presentes en todos y todos en cada uno de ellos". El ojo propio es el espacio que puede dialogar con la divinidad en cuanto que es receptáculo de esta omnivisión: "¿Quién podría imaginar que un espacio tan pequeño podría dar cabida a todas las imágenes del mundo?". El ojo es el espejo de la totalidad divina, nuestra guía y acceso a ella, la garantía de la existencia del mundo, la salida de la cárcel triste del cuerpo, el resumen de la creación, la maravillosa antesala del poder humano, que poseyendo esas imágenes, puede recombinarlas mediante la fantasía, el ensueño, la ironía, la expresión en una forma inédita. Las razones de Leonardo apuestan con claridad por una de las dos teorías, la extramisiva, presentando razones que avalan, ante todo, la naturaleza corpórea y microcorpuscular de nuestra visión, con el nombre de fuerza visual, atraídas por el imán del aire para comenzar el baile analógico de imágenes, de extrema reverberación, en que consiste nuestro mundo. Si el ojo fuera quien proyectara las fuerzas, la naturaleza física de las mismas haría que nos fuéramos deshaciendo paulatinamente, a la vez que la intervención del tiempo nos impediría la observación de lo lejano, o los elementos podrían desviar las trayectorias. Las fábulas que recoge en su tratado continúan este relato de pervivencia mágica de la fascinación o el mal de ojo, de acción corporal a distancia mediante la mirada. Así nos aparece en su referencia a cómo el lobo enronquece a quien lo mira o en su referencia a otras leyendas: "¿Acaso no ven los labriegos diariamente a la serpiente llamada lamia atraer con su mirada fija, como el imán atrae al hierro, al ruiseñor que se apresura hacia su muerte (…)? También se dice de las jóvenes que tiene poder en sus ojos para atraer el amor de los hombres…". Leonardo combina las doctrinas clásicas griegas sobre la óptica, divididas en las posiciones pitagóricas, por ejemplo, de una emisión del ojo hacia el objeto, con las atomistas, claramente expuestas en el *De Rerum Natura* de Lucrecio, a favor de la emisión de pequeñas partículas, semejantes a pieles, por parte de los cuerpos hacia el ojo, que ya encontraron en Empédocles una visión combinada, con la ciencia aristotélica, para quien esta emisión se producía mediante una variación del medio interpuesto, que impediría la visión en el vacío. El aire para Leonardo es la clave de la efusión corpuscular, similar a la de un perfume y retrotraída a las fuerzas de atracción electromagnéticas y misteriosas del imán.

Acerca del cuerpo y la medida

La medida del mundo, desde la afirmación de Durero, se ha vuelto una perspectiva invertida, exploratoria y aventurera de la propia constitución del hombre, una perspectiva de sus proporciones intrínsecas. Leonardo repite esta sentencia en una variación adaptada a su tratado de composición: "Por lo que toca a todos los objetos visibles, hay que tener en cuenta tres cosas: la posición del ojo que mira, la del objeto visto y la posición de la luz que ilumina el objeto". Hagamos una relación de estas posiciones. El ojo es el receptáculo del mundo; la perspectiva, el conocimiento perfecto de su función a través de la observación pictórica; la percepción, el estudio del funcionamiento combinado de las funciones de ventana y espejo del ojo; la proporción, es la aplicación de las medidas percibidas a cualquier energía del mundo: "La proporción se encuentra no solamente en los números y medidas, sino también en los sonidos, pesos, tiempos, espacios...". La proporción es una comparación, un actuar según razón, de las perspectivas alojadas en la memoria, como receptáculo último de la naturaleza fijada en el hombre. El pintor es el caso máximo de este hombre creativo, "maestro universal en reproducir con el arte toda clase de figuras producidas por la naturaleza, y esto no se sabrá cómo hacerlo si antes no se observan y retienen en la memoria". Todos estos elementos se vierten en la percepción de los dos polos, el cuerpo y el objeto, y en un tercer estudio sobre esa forma que atraviesa el aire para dar comunidad a ambos, la luz, que en la moderna discusión sobre su naturaleza corpuscular o vibratoria pondría de nuevo énfasis en la supuestamente ingenua discusión griega y medieval sobre la extramisión e intramisión.

Acerca de lo canónico

El famoso canon de Leonardo –el espacio existente entre los brazos extendidos de un hombre es igual a su altura, como resumen del que encontraremos ampliado en estas páginas– reutiliza el criterio griego clásico para darle una medida de proporción humana. El resto de idealización se ha trastocado. El canon griego idealiza las formas, elevando las proporciones desde lo anecdótico humano hacia lo intemporal divino, para que las estatuas alojen un espacio oblicuo de diálogo entre la naturaleza terrena, horizontal, y la verticalidad lejana a la que se asocia tradicionalmente el espacio de lo

sagrado. No es que las estatuas griegas no tengan ojos, si seguimos el error del que Hegel se sirve en sus *Lecciones de Estética* para explicar que en ellas se deposita un Dios, sino que no tienen verrugas ni malformaciones anecdóticas, propias de la diferencia humana, que las impulsa hacia una situación ideal . El empuje de Leonardo es aún más radical en este punto que el de Miguel Ángel o Rafael. Sus figuras comienzan a ser concretamente humanas, tejidas del pauperismo de cada ser concreto frente a la magnificiencia optimista del hombre frente al Dios. La perspectiva del David miguelangelesco aprovecha esa misma lectura de lo clásico, usurpando la figura ideal para que en ella quepa cada vez más una porción de lo humano en su radical individualidad: el hombre reclamando espacio al Dios. El canon, la adscripción del propio cuerpo a medida, o el ojo que se ve a sí mismo como máquina encargada de articular la energía del mundo, es la utilización del número como elemento mágico científico de unión de lo más próximo y lo más lejano. Pero también la relación entre hombre y Dios pretende ser mediada por la armonía superior de la imagen sobre la palabra: todos los temas se encuentran hilados en Leonardo en su encuesta por lo propio del hombre, la definición de su límite, el pensamiento gráfico sobre este límite entre cuerpos como un vacío que separa y une paradójicamente, como en una membrana, los cuerpos humano y divino. La proporción vive por ello dentro de una desproporción o desmesura entre lo que tenemos y la infinitud divina. Así dice Leonardo: "Son mucho más dignas las obras de la naturaleza que las palabras, las cuales son obra del hombre, pues tal desproporción existe entre las obras del hombre y la naturaleza, igual que entre Dios y el hombre. De ahí que sea más digna cosa imitar las obras de la naturaleza, verdaderas semejanzas en acto, que imitar con palabras los hechos y dichos de los hombres".

Acerca de la norma proporcional del cuerpo humano

El cuerpo alcanza una perfección simétrica, con relación a su propia conformación, no *symmetrica,* en cuanto su medida sea una participación en el orden cósmico. Esta participación que sobrevive viene detrás del estudio, detrás de la experiencia de las propias fronteras, del pensamiento del propio límite compacto del cuerpo y del establecimiento de todas las resonancias poético-numéricas de las que éste se compone. "La distancia que hay desde las raíces del

cabello hasta el fondo de la barbilla es la décima parte de la altura de un hombre…" El hombre es y da la medida de todas las cosas, y en la medida se justifica una poética de sus relaciones consigo mismo y con lo otro de sí.

La variación perspectiva

Al igual que en el pensamiento griego, existe una corrección de la aberración de los sentidos en la plástica. El engaño al que nuestras percepciones nos somete lleva a los arquitectos griegos a construir un engrosamiento en las columnas que elimine la falta de armonía visual que las aberraciones ópticas producen. El estudio de la perspectiva aérea, o su invención, o al menos, la utilización metódica, es un importante capítulo en la estética de Leonardo, que funciona según los mismos parámetros: una corrección de la geometría y la descripción del mundo mediante la intervención de la sensibilidad, en su vía más concreta e introductora de variaciones individuales sobre una idea que pudiera parecer universal. No se plantea, entonces, la garantía de un método ideal, sino de un método con corrección humana, que presenta lo que hay en cuanto que es, no lo que debería ser, sino a lo que tiende en cuanto forma libre en proceso de autocreación. Sus apuntes rápidos también quieren captar esta substancia específica que esconde una cara peculiar, sin cuidado de su belleza sujeta a cánones clásicos, antes creando una nueva belleza por la relación con un canon no visible y difuso: lo humano.

La pintura es conocimiento apasionado

Todo ello crea un método y por primera vez podemos hablar de un artista de la pintura, que desde este proceso de captación de sutiles y sensacionales diferencias cromáticas y de gestos a través de un medio tan tradicionalmente considerado falible como la mirada, es capaz de ordenar y organizar un sistema complejo de pensamiento. Todo se haya unido, incluso todas sus investigaciones lo están en su aparente dispersión: la geológica, los pájaros y plantas, la anatómica, la cosmológica, la ingenieril, la literaria, las fuerzas y remolinos, el agua… bajo esta palabra que ahora se hace grande con la fuerza suficiente para merecer dignidad: la pintura. Su curiosidad presenta, mediante la pintura, una ley de anclaje, un camino de investigación en cuanto que todas las huellas dispersas que encuentra se aclaran

en su labor y todo cuanto nosotros podemos encontrar en su "obra menor" se entronca en esa afanosa búsqueda, en ese viaje de descripción del paisaje del mundo. Su excursión a los Alpes de 1508, como ha señalado Keneth Clark en sus estudios sobre el paisaje, se encuentra motivada por la curiosidad que se pregunta por la formación geológica del mundo. La datación cronológica de sus estudios es compleja, así como la reconstrucción de sus contenidos, porque sus papeles padecían el continuo trasiego de las anotaciones consecutivas, el aprovechamiento de los bordes, la escritura sobre la escritura y nos han sido legados en restos a menudo fragmentarios y fragmentados por sus custodiadores en la tarea de su reconstrucción. Pero la consecutividad de sus estudios sobre el agua, sus estudios sobre geología, su visita a las montañas y la observación desde ellas del fenómeno de la rarificación de la claridad de la mirada, pueden ser atestiguadas. La pintura es un medio de exploración, es decir, la sensibilidad especial que supone la dedicación a este arte que mancha las manos, permite obtener materiales de experimentación precisos y preciosos, que otros medios y ciencias no siempre alcanzan —ya en aquella época bajo la denuncia del propio Leonardo— con fragmentos, trozos, visiones incompletas y reducidas. La pintura ofrece una visión distante, y esta visión corresponde a un individuo que corre el riesgo de experimentar y afrontar la tarea de escribir su vida mediante la acumulación de estos peligros. Es la observación directa la que da a Leonardo la idea de que hay que representar las figuras agrisadas, teñidas del azul que produce el aire que se interpone entre ellas. La perspectiva aérea es una herramienta perfecta, procede casi de manera contraria a la geometría matemática, nos indica la distancia entre los cuerpos y nosotros, se coloca no en el sujeto ni en el objeto, sino en el aire, en el "entre" a que nos referíamos, y cambia según las condiciones de la relación entre los tres extremos de este juego visual.

La doble percepción en espejo

Hemos examinado el contenido del tratado desde una doble perspectiva: la de quien mira al mundo ordenándolo y la de quien es corregido de sus aberraciones perceptivas al llevar a cabo esta acción; de quien aprende y conduce su vida atraído por este método que se constituye en un poderoso motor de todo cuanto una vida puede anhelar, además de una poderosa fuente de placer. En

Leonardo esta doble percepción toma la forma de un símbolo repetido: el espejo. Es especular o especulativa esta relación. La mente que experimenta capta perceptiva y sensacionalmente los contenidos del mundo, pero no de una forma pasiva, sino abriendo la posibilidad de su modificación. Se aleja de la inmanencia de las presencias abriéndose al misterio de los cambios. Este es el sentido de la percepción combinada con la creación que se esconde en el digno arte de la pintura: no es una captura pasiva, sino una acción pasional sobre el medio. No simple acción manual, sino análisis teórico, conducido por la búsqueda curiosa del fondo esencial escondido en la maravilla de lo natural. El espejo se transforma en una sala de espejos. Los cuadros, entendidos ya como retratos de la fugacidad del mundo, provienen de la observación minuciosa y rápida que extrae de los bocetos, que hay que anotar con premura, casi intentando captar la fugacidad del instante que pasa en ellos, del tiempo que se escapa a su través. Detrás de la perspectiva geométrica que mide el mundo a través de la matemática encontramos la aérea, que nos difumina las presencias claras del orden mental. Y aún detrás aparece la perspectiva temporal, que es captada por la pintura en cuanto que es un medio de fijación, un espejo del que se extrae otra de las formas básicas de la teoría del conocimiento: la memoria. Toda anotación dota de memoria a lo visto, lo precisa y nos lo hace perceptible de otra forma: como en una vida congelada y silente.

Acerca de dar razones

Otro controvertido punto es la asunción de la tradición inmediata por parte de Leonardo, el hecho de que sus escasos conocimientos de latín le dieran acceso con dificultad al conocimiento de la tradición, e incluso que ésta sería una de las razones, de forma exagerada, que propiciaran su nueva mirada. La asunción de la mirada directa, el experimento y la capacidad activa –literaria podemos llamarla ahora– de la combinación de formas mediante la imaginación y la fantasía corren parejas de una pérdida del valor de veracidad de la tradición, a la vez que un alejamiento de la tradición escolástica y teológica que caracterizó el pensamiento domeñado por la teología de la Edad Media. El hombre se yergue sobre sus talones. Y es aquí donde esta caracterización o revalorización del papel del hombre en la creación le lleva a transformarse en Humanismo. Willian James nos ha legado en su *The Meaning of Truth* (*El significado de la verdad*) una de las mejores

definiciones de esta disciplina. El Humanismo abandona la posibilidad que la razón se confería de conocer con total rigor, dejando paso al grado de indeterminación que las ciencias humanas poseen, como marca de ambigüedad. Es decir, conocer lo que no esté dado alcanzar, como medio de autocomprensión de la perspectiva limitada pero deseosa de saber del hombre. La apertura de sentido que tal petición de principio produce es enorme, pues los fenómenos nunca se agotan, siempre se disponen a una nueva interpretación, a una consideración de relacionalidad creadora. James nos da unas pautas de reconocimiento del carácter del Humanismo que parecen extraídas del ejemplo concreto de Leonardo: en primer lugar, la correlación entre la percepción, concepto y realidad como verificación, no de la *adecuatio* entre ambas, sino de una relacionalidad correctora de todos los polos presentes en el proceso, una relación intelectual y práctica, activa y teórica. La realidad no es un hecho exterior a este proceso, que de forma pasiva por medio de la sensibilidad y del entendimiento, sino que está construida por la totalidad de experiencias entrelazadas en ella. De aquí se puede suponer un campo abierto a la pasión, ya que no tiene limites, ni conclusión. La experiencia humana siempre se haya abierta y tendida al mundo, de la que forma parte además como un fenómeno más. Recordemos de nuevo la aseveración de Durero acerca del espejo para adentrarnos en la sencilla complejidad de lo que así se trata.

Escribir de otro modo

Su escritura, ya es un campo bien conocido, opera también mediante esta forma especular, de derecha a izquierda, tornando el lugar de referencia de la exterioridad a una suerte de interioridad, de cifrado personal. La experiencia de Leonardo es una salida desnuda hacia lo otro, hacia el mundo en toda su desmesura de formas, que sólo mediante el auxilio de la matemática y la geometría pueden domeñarse, pero ese otro es también yo: la experiencia de la salida es ante todo autoreferencial, es un modo de conocer y de vivir. Bien, el matiz nos aparece claro en este momento: toda su obra son especulaciones sobre las relaciones en las que el mundo se compone. Especulaciones son sus notas, desde el grafismo primero e invertido de la letra –ante el cual podríamos lanzar la misma pregunta que ante las Meninas, ¿dónde se encuentra quien escribe?– hasta el grafismo facsimilar de los dibujos. Especulaciones son sus cuadros, trabados por la arquitectónica de la perspectiva, que él mismo ofrece en una de

sus mecánicas, la de anotar la percepción que se fija en un papel traslúcido o en un cristal. El espejo tiene dos caras y una esencia traslúcida, ya que las mezcla: es el conocimiento simbolizado por la pintura. El cuerpo es un cosmos, una ordenación proporcionada y como tal puede describirse usando la analogía máxima y más esclarecedora: así adopta, para la descripción del cuerpo humano, la cosmografía toloméica, haciendo corresponder lo micro y lo macroordenado por provincias y miembros, partes y movimientos. Sólo nos queda para concluir, asomarnos a los aspectos que se comunican en su azogue.

La naturaleza

La naturaleza se caracteriza por el conjunto de cambios, que pueden ser detenidos y observados mediante la experiencia gráfica del dibujo, la anotación o el color, formas esquemáticas básicas de reducción perceptiva. La experiencia es su patrón, es decir, su medida. Y el optimista hombre del Renacimiento, el que fabrica ingenios, o ingeniero, es el que puede conducirla en un mejor aprovechamiento del desarrollo corporal del hombre. La experiencia es el patrón de la razón, en sus formas matemáticas y geométricas, que ha de vérselas con un mundo fenoménico en cambio turbulento que ha de ser fijado mediante correcciones. La percepción pertenece a esa misma turbulencia, que es demasiado rápida, fugaz, cambiante. La antigüedad clásica trabajaba en sus gráficos y plásticas como en esquemas que entresacaban la visión ideal de los cuerpos, resumiéndolos en formas eternas. Así nos hemos referido antes a la idea del canon. Para el Leonardo humanista, las formas perfectas –el cuadrado y el círculo, por antonomasia– existen como trasfondo de esa misma variedad infinita de gestos y expresiones de lo humano. Cuando la relación es un resumen, las figuras pierden la gracia concedida al hombre por la naturaleza, aparecen bellas pero inertes. Cuando se producen por asociación, como en la famosa figura de su canon, ennoblecen por proximidad lo eterno e intemporal que se encuentra en la base de cada hombre singular: el *Homo quadratus,* basado en la estética vitrubiana.

El cuerpo

Una vez establecidos los planos, la naturaleza en un lado del espejo, el cuerpo que mira, siente, se expresa y comprende por el otro, tan sólo nos queda apuntar o anotar algunas observaciones

sobre los métodos del cuerpo en este diálogo. El ojo se refiere a las fuerzas que se le enfrentan en cuanto exteriores y las disecciona mediante líneas, las analiz, etimológicamente las separa científicamente, las reduce a sus componentes mínimos, gráficamente, selecciona una línea que nos dé idea o imagen de su posición en un momento determinado. Conoce mediante la coordinación de gráficos que se corresponden con fuerzas. Tras la percepción aparece la memoria, que fija los trascursos y los reinterpreta en relación a una tradición, la del pasado fijada en el conocimiento de quienes han pensado antes que nosotros y nos han legado en sus libros los restos de sus pesquisas, las propias, que me hacen comprensible los espacios de la tradición desde mi propio punto de vista. El dibujo, el bosquejo y la nota son hijos de la memoria, fijan lo fugaz. La velocidad de la curiosidad del genial Leonardo hace que sus apuntes no tomaran forma de tratado, aunque esa pretensión fuera abrazada por el autor en numerosas ocasiones y este sistema de organización fuera el motor de sus pesquisas. La falta de articulación y la fragmentariedad del material dependen de la impetuosidad de sus apuntes, que aprovechan cualquier espacio de la página, que escriben sobre lo escrito sin orden, tanto como de la epopeya viajera que sufren sus manuscritos en sus diferentes traspasos de manos y ediciones. Pero hay una valoración en su trabajo de la letra, o si lo expresamos más adecuadamente, de lo literario. En esta selección, una de sus partes se detiene en la fábula, en la narración plástica de lo fabuloso, desde las más literales imitaciones de los clásicos griegos, Esopo, hasta la descripción mágica mediante la más flexible de las combinatorias plásticas que el hombre posee, la palabra. Mediante el uso de palabras podemos renovar la valoración del tratado dentro de la trayectoria vital completa de Leonardo. La experiencia es la extracción de datos, la definición, o el nombrar. Puede entenderse así que sea considerado el nombrar como una experiencia primera en muchas culturas, que se corresponde con la nueva mirada, y puede entenderse que las formas utópicas se asocien con más frecuencia a lo literario que a otros medios plásticos, pues la radical transformación del mundo en la combinatoria que se produce se encuentra más plásticamente flexibilizada mediante el experimento de la palabra, utilizando el lenguaje como el método combinatorio de imágenes más flexible de que disponemos. Las fábulas, relatos, chistes y construcciones imaginarias operan según el mismo proceso lógico. El cuerpo y la naturaleza, las presencias y

las expresiones se combinan mediante la imaginación, la fantasía, la combinatoria libre de la razón, su mezcla razonada.

Sobre la naturaleza reflejada

Por un lado, teníamos definida la posición curiosa del creador, tendido hacia afuera mediante su actividad estática, mediante su salida que coincide en esta época con los paseos, aventuras, viajes y excursiones al exterior, hasta hace poco, de naturaleza demasiado boscosa y peligrosa para poder ser objeto de atención. En el otro, la naturaleza, que Leonardo concibe de una forma dinámica y global, regida por fuerzas que se manifiestan en el flujo del agua, en la energía de los remolinos, en el diseño de las nubes, en los fenomenales centelleos de las formas que admiramos. Dibujar es una forma mental definitiva, pues extrae las estructuras que mediante un fijado de lo instantáneo nos permiten el estudio de esas fuerzas, el conocimiento interno del mundo, el acercamiento estructural a sus misterios mediante el conocimiento, que no sólo hablan un lenguaje matemático, sino también gráfico y, por ende, imaginal e imaginario. La mente humana, en cuanto que participa de ese mismo movimiento, es capaz de captar experiencialmente las imágenes, fijarlas mediante una enorme variedad de estrategias y mecanismos. Las diferencias y unidades de cada una de ellas, tema central del tratado en forma de parangón o comparación entre poesía y pintura, supone el establecimiento de una conexión entre disciplinas mediante este juego de percepción especular entre cuerpo, conocimiento y naturaleza. Si la naturaleza me aparece como una imagen enfrentada, mi propio cuerpo también lo es, siendo éste una maquinaria ajustada que puede someterse al mismo análisis y despedazamiento para encontrar la clave de su funcionamiento. Mi cuerpo, como la escritura invertida, como mi propio pensamiento, es una imagen frente a mí y una imagen dentro de mí. Como un retrato, se ofrece a mi mirada y a mi reflexión. Como en un dibujo, nos entrega más que la mera definición matemática de la presencia, me entrega actitudes, formas, guiños, gestos, pasiones, sentimientos, dudas. La conexión entre todas las imágenes mentales se produce mediante una justificación del conocimiento analógico, extraído de una de las más intensas medidas que de la pintura nos ha legado la tradición. En la analogía late un caudal secreto, que siempre ha corrido paralelo al desarrollo de las ciencias, como un resto no asimilado. Mediante la analogía

poética, todo cuanto hay en el mundo está conectado secretamente y es el trabajo de la poética conectar estas imágenes mediante el ingenio. El mayor ingenio es el de aquél que es capaz de conseguir los mayores traslados de significado y alojarlos en el menor espacio de imagen. Admiramos esta capacidad proponiéndola con el nombre de genialidad, y no diferenciamos desde el punto de vista del conocimiento la capacidad que hay que poseer en el campo plástico para estas conexiones, la ingeniosidad entendida de manera gracianesca, con el de la ingeniería. Arte y ciencia son formas separadas, pero intensamente trabadas por la analogía que ambas formas presentan como conocimiento del mundo. Filosofía y pintura son, literalmente expresado por Leonardo, una forma relacionada y una forma que nos relaciona con lo otro.

Ciencia, conciencia, conocimiento

Ernst Cassirer incluye a Leonardo dentro de su *Historia del conocimiento* mediante esta conclusión: "Los apuntes y fragmentos de Leonardo pertenecen por igual a la historia de la ciencia y a la historia del problema del conocimiento". Las fórmulas lanzadas –problemas– al mundo son métodos inquisitivos que no se dejan secuestrar por ninguna disciplina, más bien aparecen displicentes ante cualquier asunción restrictiva de límites, a la vez que, y aquí radica su concepción genial, los traspasa. Cómo explicar que la figura de Leonardo nos aparezca como la de un pintor, cuando su obra es escasa, apenas veinte cuadros, y de pequeño formato, sino porque las pruebas de su paso que nos ha sido dado contemplar constituyen un alquitaramiento de una tarea global, la del humanista, esto es, la del hombre que se aferra pasionalmente a la acción crítica sobre cuanto hay. Cómo explicar que nos seduzca la trayectoria de Leonardo como inventor, dado lo inadecuado de muchas de sus intuiciones, sino porque son intuiciones geniales sobre las que se ha construido el desarrollo de los inventos posteriores, delimitando las posibilidades e imposibilidades técnicas. Nos referimos, por ejemplo, a sus construcciones aéreas, demasiado adelantadas para la capacidad técnica de su época en cálculo de materiales, pero nunca en sus pretensiones. Ello gracias a sus intuiciones geniales, que parten del estadio especular medio al que nos hemos referido, es decir, el cuerpo dialogando mediante la geometría, la razón y la intuición perceptiva con la naturaleza, o dicho en otras palabras, el hombre

mezclándose especularmente con el pájaro, la imagen como antesala del sueño, la acción desde su predicción teórica, desde su inseparable acción gráfica.

Un autor nos ofrece compañía, dejándonos su palabra siempre como prólogo, una invitación, reclamo, provocación a sentir y razonar con el mundo en el mundo. Y un libro, como un boceto, es una huella curiosa de un paso aventurero en la tarea creativa. Leonardo es el último de los grandes clásicos, el primer hombre moderno, un dignificador de su hacer, en nombre de pintura, que nos coloca, desde su tiempo, en la atemporalidad de la imagen.

CUADERNOS DE NOTAS

NOTA ACLARATORIA

La presente antología de los *Cuadernos de Notas* de Leonardo da Vinci ha sido establecida de acuerdo con los manuscritos conservados en las siguientes bibliotecas:

Institut de France, París.
Biblioteca Ambrosiana, Milán.
Royal Library, Oxford.
Biblioteca Real, Turín.
Victoria and Albert Museum, Londres.
British Museum, Londres.
Biblioteca de la Accademia, Venecia.
Biblioteca Laurenziana, Florencia.

LOS EDITORES

ARTE

I

LA CARRERA DEL ARTE

1. LA VISTA Y LA APARIENCIA DE LAS COSAS

a) Los cinco sentidos

Los teóricos antiguos han llegado a la conclusión de que la facultad intelectiva que le ha sido concedida al hombre es estimulada por un instrumento con el que están conectados los cinco sentidos por medio del órgano de percepción. A este instrumento se le ha dado el nombre de «sentido común». Se utiliza esta denominación sencilla por ser el juez común de los otros cinco sentidos: vista, oído, tacto, gusto y olfato.

El «sentido común» es activado por el órgano de percepción que está situado equidistante de él y los sentidos. El órgano de percepción funciona por medio de las imágenes de los objetos transmitidos a él por los cinco sentidos que están situados en la superficie, equidistantes de las cosas externas y del órgano de percepción.

Las imágenes de los objetos circundantes son transmitidas a los sentidos y éstos las transmiten al órgano de percepción. El órgano de percepción las transmite a su vez al «sentido común» y por medio de éste son grabadas en la memoria y retenidas más o menos distintamente según la importancia o poder del objeto. El sentido que está más cerca del órgano de percepción funciona con más rapidez. Y éste es el ojo, el guía principal de los otros. Vamos a tratar solamente de él y dejaremos los otros para no alargarnos.

La experiencia nos enseña que el ojo capta diez cualidades diferentes de los objetos: la luz y la oscuridad —la primera sirve para descubrir las otras nueve y la segunda para ocultarlas—, el color y sustancia, la forma y posición, la distancia y cercanía, el movimiento y reposo.

Cómo los sentidos son los auxiliares del alma

El alma se encuentra donde reside el juicio, y el juicio reside en el lugar llamado «sentido común», donde se encuentran todos los sentidos. Es aquí precisamente donde se encuentra y no en el cuerpo, como muchos han creído. Si así fuese, no hubiera sido necesario para los sentidos el encontrarse en un lugar concreto. Hubiera bastado que el ojo registrara su percepción en la superficie, en lugar de transmitir las imágenes de los objetos al sentido común por medio de los nervios ópticos, para que el alma los hubiese captado en la superficie del ojo.

Lo mismo podemos decir del sentido del oído. Bastaría simplemente que la voz resonara en el hueco arqueado del hueso en forma de roca situado en el interior, sin necesidad de pasar al «sentido común», que es a donde es transmitida la voz.

También el sentido del olfato se ve necesariamente forzado a recurrir al «sentido común».

El tacto pasa por los tendones perforados y es transmitido al mismo sitio. Estos tendones se extienden por la piel con infinitas ramificaciones... y llevan el impulso y la sensación a los miembros. Al pasar entre los músculos y fibras les transmiten su movimiento. Ellos obedecen y, al obedecer, se contraen porque la hinchazón de los músculos reduce su largura. Los nervios están entretejidos con los músculos y se extienden a las extremidades de los dedos, que transmiten al «sentido común» la impresión de lo que tocan.

Los nervios, con sus músculos, sirven a los tendones, así como los soldados sirven a sus jefes; los tendones sirven al «sentido común», como los jefes a su capitán, y el «sentido común» sirve al alma, como el capitán sirve a su señor.

De igual manera, el sentido es el que sirve al alma y no el alma al sentido. Por eso, cuando falta el sentido que tendría que servir al alma, a ésta, en una vida así, le falta la noción de la función de ese sentido, como podemos constatar en el caso de un mudo o de un ciego de nacimiento.

De las diez funciones del ojo concernientes al pintor

La pintura abarca el total de las diez funciones del ojo, esto es: la oscuridad, la luz, el cuerpo, el color, la forma, la ubicación, la lejanía, la cercanía, la moción y el reposo. Mi pequeño trabajo consistirá en entrelazar todas estas funciones, recordando al pintor cómo

tiene que imitar con su arte todos estos elementos, la obra de la naturaleza y el adorno del mundo.

b) El ojo

El ojo, que es la ventana del alma, es el órgano principal por el que el entendimiento puede tener la más completa y magnífica visión de las infinitas obras de la naturaleza.

¿No vemos acaso que el ojo abarca la belleza de todo el universo...? Asesora y corrige todas las artes de la humanidad... Es el príncipe de las matemáticas, y las ciencias que en él se fundan son absolutamente ciertas. Ha medido las distancias y la magnitud de las estrellas. Ha descubierto los elementos y su ubicación... Ha dado a luz la arquitectura, la perspectiva y al divino arte de la pintura.

¡Qué cosa más excelente, superior a todas las otras creadas por Dios! ¿Qué alabanzas pueden hacer justicia a tu nobleza? ¿Qué pueblo, qué lenguas podrán describir exhaustivamente tu función? El ojo es la ventana del cuerpo humano a través del cual descubre su camino y disfruta de la belleza del mundo. Gracias al ojo, el alma permanece contenta en la prisión corporal, porque sin él una prisión así sería una tortura.

Maravillosa y estupenda necesidad, tú haces, con suprema razón, que todos los efectos sean el directo resultado de sus causas. Por una suprema e irrevocable ley, toda acción natural te obedece por el proceso más corto posible. ¿Quién podría imaginar que un espacio tan pequeño podría dar cabida a todas las imágenes del universo? ¡Qué proceso tan poderoso! ¿Qué talento puede servir para profundizar en una naturaleza así? ¿Qué lengua puede revelar tan gran maravilla? En verdad, ninguna. El ojo es quien guía la reflexión humana para la consideración de las cosas divinas. Todas las formas, todos los colores, todas las imágenes de cada parte del universo se contraen en un punto. ¿Qué otro punto hay tan maravilloso? Maravillosa y admirable necesidad; por tu ley haces que todo efecto sea el resultado directo de su causa por la vía más corta.

Éstos sí que son milagros... El ojo puede reproducir y recomponer formas perdidas, agrandando las que están en él mezcladas y reducidas a un pequeño espacio.

Describamos qué proporción hay en su anatomía, entre los diámetros de todas sus lentes y la distancia de éstas al cristalino.

El ojo, en el que se refleja la belleza del mundo, es de tal excelencia que quien lo pierde se priva de la representación de todas las obras de la naturaleza. El alma se contenta con estar prisionera de la cárcel del cuerpo porque gracias a los ojos podemos contemplar las cosas, ya que a través de ellos se representa el alma todos los variados objetos de la naturaleza. El que pierde los ojos deja el alma en una prisión oscura, sin esperanzas de volver a ver la luz del sol, lumbrera del mundo. Son muchos los que aborrecen la oscuridad de la noche, aunque dure tan poco. ¿Qué harían si la oscuridad fuera la compañera inseparable de su vida?

El aire está lleno de infinidad de imágenes de objetos desparramados en él. Todos estos objetos están representados en todos y todos en cada uno de ellos. Por lo tanto, si dos espejos se colocan uno frente al otro, el primero se reflejará en el segundo y el segundo en el primero. Ahora bien, el primero, al estar reflejado en el segundo, le lleva su propia imagen junto con todas las imágenes reflejadas en él, entre éstas está la imagen del segundo espejo. Así continúa de imagen a imagen hasta el infinito, de tal forma que cada espejo tiene un infinito número de espejos en él, cada uno más pequeño que el último, y uno dentro del otro. Con este ejemplo se demuestra que cada objeto transmite su imagen a todos los lugares donde es visible y, a la inversa, cada objeto es capaz de recibir en sí mismo todas las imágenes de los objetos que miran hacia él.

Por lo tanto, el ojo transmite su propia imagen por el aire a todos los objetos que miran hacia él. Igualmente recibe todas las imágenes de los objetos en su superficie, de donde el «sentido común» las recibe, las considera y confía a la memoria las más agradables.

Por esto yo sostengo que los poderes invisibles de la fantasía en los ojos pueden proyectarse al objeto, como hacen las imágenes del objeto proyectándose en los ojos.

Un ejemplo de cómo las imágenes de todos los objetos se esparcen por el aire puede verse si varios espejos están situados en un círculo de tal manera que se reflejan entre sí un infinito número de veces. Porque cuando la imagen de uno llega al otro, rebota a su fuente y entonces, haciéndose más pequeña, rebota hacia el objeto y luego vuelve; y así sucesivamente, infinito número de veces.

Si por la noche colocamos una luz entre dos espejos planos separados por la distancia de un codo, veremos en cada uno de ellos infinito número de luces, una más pequeña que la otra, sucesivamente.

Si por la noche colocamos una luz entre las paredes de una habitación, cada parte de ellas quedará matizada por las imágenes de esta luz, y todas aquellas partes que están directamente expuestas a la luz serán iluminadas por ella. Esto es mucho más claro en la transmisión de los rayos solares, que pasan a todos los objetos y a las partes más diminutas de cada objeto, y cada rayo transmite a su objeto la imagen de su fuente.

Si el objeto que está frente al ojo le envía su imagen, el ojo también manda su imagen al objeto. De esta forma, no hay ninguna razón, ni en el ojo ni en el objeto, para que se pierda porción alguna del objeto en las imágenes anteriores. Por eso podemos creer más bien que es la naturaleza y la fuerza de la atmósfera luminosa la que atrae y recibe las imágenes de los objetos que hay en ella, que es la naturaleza de los objetos la que manda sus imágenes por el aire. Si el objeto opuesto al ojo tuviera que enviarnos su imagen, el ojo tendría que hacer lo mismo con el objeto, por lo cual parecería que estas imágenes serían fuerzas incorpóreas.

Si esto fuera así, sería necesario que cada objeto se volviera rápidamente más pequeño, porque cada objeto se hace visible por su imagen frente a él en la atmósfera; esto es, todo el objeto en toda la atmósfera y todo en cada parte, hablando de esa atmósfera que es capaz de recibir las líneas rectas y radiantes de las imágenes transmitidas por los objetos. Por esta razón tenemos que admitir que es la naturaleza de esa atmósfera la que se encuentra en los objetos para atraer hacia ella, como un imán, las imágenes de los objetos entre los que está situada.

Probemos cómo todos los objetos, colocados en una posición, están en todas partes y todos en cada una.

Sostengo que si la fachada de un edificio, plaza o campo iluminados por el sol tienen una casa en el lado opuesto, y si en la fachada que no da el sol hacemos un agujero pequeño de forma redonda, todos los objetos iluminados transmitirán sus imágenes por este agujero y serán visibles dentro de la casa, situada en la pared opuesta, que se tornará blanca, y las imágenes serán exactamente las mismas, pero al revés. Si hiciéramos agujeros pareci-

dos en varios lugares de la misma pared, tendríamos el mismo resultado.

Por consiguiente, las imágenes de los objetos iluminados están todas por todas partes de la pared y todas en la parte más pequeña. La razón es la siguiente: sabemos con toda certeza que este agujero tiene que dar entrada a algo de luz de dicho edificio y que esta luz procede de uno o muchos cuerpos luminosos. Si estos cuerpos son de varias formas y colores, los rayos que forman las imágenes serán de varios colores y formas, y la representación en la pared será, asimismo, de diversas formas y colores.

El círculo de luz que está en el centro del blanco del ojo está adaptado por la naturaleza para captar los objetos. Este mismo círculo tiene un punto que parece negro. Es éste un nervio horadado, que penetra en el centro de poder en cuyo interior se reciben las impresiones y el «sentido común» elabora sus juicios.

Ahora bien, los objetos que están frente a los ojos envían los rayos de sus imágenes a la manera de muchos arqueros que tiran al blanco con una carabina. Aquel que se encuentre en línea recta con la dirección del agujero de la carabina será el que probablemente dé en el blanco con el dardo. Lo mismo sucederá con los objetos que están frente al ojo. Aquéllos que estén en línea recta con el nervio perforado serán los que más directamente pasen al sentido.

El líquido que está en la luz que circunda el centro negro del ojo actúa como los perros que ayudan a los cazadores a perseguir la presa. Así, este humor que nace del poder de la «impresiva» y ve muchos objetos sin captarlos, de repente vuelve hacia un lado el rayo central y recoge solamente las imágenes que quiere confiar a la memoria.

Todos los cuerpos en conjunto y cada uno por sí mismo arrojan al aire circundante infinito número de imágenes que están al completo en todas y cada una de sus partes. Cada una transmite la naturaleza, color y forma del cuerpo que la produce. Puede demostrarse con suma claridad que todos los cuerpos impregnan toda la atmósfera con sus imágenes, cada una de éstas con toda su sustancia, forma y color. Así lo confirman las imágenes de muchos y variados cuerpos que son reproducidos por transmisión a través de una sola perforación, donde las líneas se entrecruzan, causando la inversión de las pirámides que emanan de los objetos, de tal manera que sus imágenes se reflejan al revés en el plano oscuro.

Si por la noche colocamos una luz entre dos espejos planos separados por la distancia de un codo, veremos en cada uno de ellos infinito número de luces, una más pequeña que la otra, sucesivamente.

Si por la noche colocamos una luz entre las paredes de una habitación, cada parte de ellas quedará matizada por las imágenes de esta luz, y todas aquellas partes que están directamente expuestas a la luz serán iluminadas por ella. Esto es mucho más claro en la transmisión de los rayos solares, que pasan a todos los objetos y a las partes más diminutas de cada objeto, y cada rayo transmite a su objeto la imagen de su fuente.

Si el objeto que está frente al ojo le envía su imagen, el ojo también manda su imagen al objeto. De esta forma, no hay ninguna razón, ni en el ojo ni en el objeto, para que se pierda porción alguna del objeto en las imágenes anteriores. Por eso podemos creer más bien que es la naturaleza y la fuerza de la atmósfera luminosa la que atrae y recibe las imágenes de los objetos que hay en ella, que es la naturaleza de los objetos la que manda sus imágenes por el aire. Si el objeto opuesto al ojo tuviera que enviarnos su imagen, el ojo tendría que hacer lo mismo con el objeto, por lo cual parecería que estas imágenes serían fuerzas incorpóreas.

Si esto fuera así, sería necesario que cada objeto se volviera rápidamente más pequeño, porque cada objeto se hace visible por su imagen frente a él en la atmósfera; esto es, todo el objeto en toda la atmósfera y todo en cada parte, hablando de esa atmósfera que es capaz de recibir las líneas rectas y radiantes de las imágenes transmitidas por los objetos. Por esta razón tenemos que admitir que es la naturaleza de esa atmósfera la que se encuentra en los objetos para atraer hacia ella, como un imán, las imágenes de los objetos entre los que está situada.

Probemos cómo todos los objetos, colocados en una posición, están en todas partes y todos en cada una.

Sostengo que si la fachada de un edificio, plaza o campo iluminados por el sol tienen una casa en el lado opuesto, y si en la fachada que no da el sol hacemos un agujero pequeño de forma redonda, todos los objetos iluminados transmitirán sus imágenes por este agujero y serán visibles dentro de la casa, situada en la pared opuesta, que se tornará blanca, y las imágenes serán exactamente las mismas, pero al revés. Si hiciéramos agujeros pareci-

dos en varios lugares de la misma pared, tendríamos el mismo resultado.

Por consiguiente, las imágenes de los objetos iluminados están todas por todas partes de la pared y todas en la parte más pequeña. La razón es la siguiente: sabemos con toda certeza que este agujero tiene que dar entrada a algo de luz de dicho edificio y que esta luz procede de uno o muchos cuerpos luminosos. Si estos cuerpos son de varias formas y colores, los rayos que forman las imágenes serán de varios colores y formas, y la representación en la pared será, asimismo, de diversas formas y colores.

El círculo de luz que está en el centro del blanco del ojo está adaptado por la naturaleza para captar los objetos. Este mismo círculo tiene un punto que parece negro. Es éste un nervio horadado, que penetra en el centro de poder en cuyo interior se reciben las impresiones y el «sentido común» elabora sus juicios.

Ahora bien, los objetos que están frente a los ojos envían los rayos de sus imágenes a la manera de muchos arqueros que tiran al blanco con una carabina. Aquel que se encuentre en línea recta con la dirección del agujero de la carabina será el que probablemente dé en el blanco con el dardo. Lo mismo sucederá con los objetos que están frente al ojo. Aquéllos que estén en línea recta con el nervio perforado serán los que más directamente pasen al sentido.

El líquido que está en la luz que circunda el centro negro del ojo actúa como los perros que ayudan a los cazadores a perseguir la presa. Así, este humor que nace del poder de la «impresiva» y ve muchos objetos sin captarlos, de repente vuelve hacia un lado el rayo central y recoge solamente las imágenes que quiere confiar a la memoria.

Todos los cuerpos en conjunto y cada uno por sí mismo arrojan al aire circundante infinito número de imágenes que están al completo en todas y cada una de sus partes. Cada una transmite la naturaleza, color y forma del cuerpo que la produce. Puede demostrarse con suma claridad que todos los cuerpos impregnan toda la atmósfera con sus imágenes, cada una de éstas con toda su sustancia, forma y color. Así lo confirman las imágenes de muchos y variados cuerpos que son reproducidos por transmisión a través de una sola perforación, donde las líneas se entrecruzan, causando la inversión de las pirámides que emanan de los objetos, de tal manera que sus imágenes se reflejan al revés en el plano oscuro.

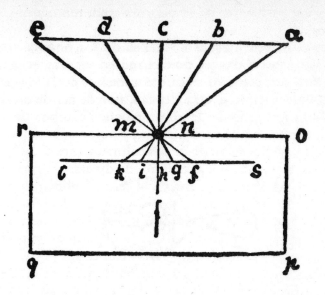

El experimento siguiente demuestra cómo los objetos transmiten sus imágenes o grabados entrecruzándose en el humor cristalino del ojo.

Esto sucede cuando las imágenes de objetos iluminados penetran en una cámara muy oscura por un pequeño agujero redondo. Si hacemos que estas imágenes las reciba un papel blanco colocado en esta cámara oscura, más bien cercano al agujero, veremos todos los objetos en el papel con sus formas y colores propios, pero mucho más pequeños y vueltos al revés debido a la misma intersección. Estas imágenes, al ser transmitidas de un lugar iluminado por el sol, parecerá como si estuvieran pintadas en el papel, que tiene que ser sumamente delgado y visto desde atrás. La pequeña perforación debe hacerse en una placa de acero muy fino.

Supongamos que ABCDE son los objetos iluminados por el sol, y OR el frente de la cámara oscura donde está el orificio NM. Supongamos que ST sea el papel que capta los rayos de las imágenes de estos objetos y los vuelve al revés, porque al ser los rayos rectos, A en el lado derecho se convierte en K en el izquierdo y E del izquierdo se convierte en F en el derecho. Lo mismo sucede dentro de la pupila.

La necesidad ha dispuesto que todas las imágenes de objetos enfrentadas al ojo se corten en dos planos. Una de estas intersecciones tiene lugar en la pupila; la otra, en el cristalino. De no ser esto

así, el ojo no podría ver un número tan grande de objetos como de hecho ve.

Ninguna imagen, incluso la del más pequeño objeto, entra en el ojo sin ser vuelta al revés, pero cuando penetra en el cristalino es nuevamente cambiada en sentido contrario y así la imagen vuelve a la misma posición, dentro del ojo, que la del objeto que está fuera.

Es imposible que el ojo proyecte desde sí mismo, por medio de los rayos visuales, la fuerza visual, ya que ésta tendría que salir hacia el objeto tan pronto como se abre la parte delantera del ojo, que daría origen a esta emanación, y esto no podría hacerlo sin que transcurriese un tiempo. Siendo esto así, la fuerza visual no podría trasladarse a una altura como la del sol, ni en el plazo de un mes, si el ojo quisiera verlo. Y si pudiera llegar al sol, se requiría necesariamente que quedase siempre en una línea continua desde el ojo al sol, y se separaría de tal modo que formaría entre el sol y el ojo la base y la cúspide de una pirámide. En este caso, aun suponiendo que el ojo estuviera formado de un millón de mundos, no evitaría deshacerse al proyectar su fuerza. Y si esta fuerza tuviera que trasladarse por el aire como el perfume, los vientos la curvarían y conducirían a otro lugar. Pero, de hecho, nosotros vemos la masa del sol con la misma rapidez que un objeto a la distancia de un brazo, y el poder visual no se ve estorbado por el soplo de los vientos ni por ningún otro accidente.

Opino que el poder visual se extiende por los rayos visuales a la superficie de los cuerpos no transparentes, al mismo tiempo que el poder de estos cuerpos se extiende al poder visual. De igual manera, cada cuerpo atraviesa el aire circundante con su imagen. Cada uno por separado y todos juntos hacen lo mismo, y no sólo lo atraviesan en forma de figura, sino también en forma de fuerza.

Ejemplo

Cuando el sol está sobre el centro de nuestro hemisferio podemos ver que dondequiera que aparece existen imágenes. Percibiremos también tanto el reflejo de su resplandor como su ardiente calor. Todas estas fuerzas proceden de la misma fuente por medio de líneas radiantes que salen del sol y terminan en los objetos opacos, sin que ello implique disminución alguna de su fuente.

Refutación

Me refiero a los matemáticos que arguyen diciendo que no puede emanar del ojo ninguna fuerza espiritual, porque esto supondría necesariamente un grave perjuicio para el poder visual. Por consiguiente, sostienen que el ojo recibe, pero no dejar salir nada de él.

Ejemplo

¿Que dirán del almizcle, que conserva siempre una gran cantidad de su atmósfera circundante saturada de olor y, al ser llevada de una parte a otra, impregna miles de millas con su perfume sin que éste disminuya?

¿Se atreverá a decir alguien que el tañido de la campana que resuena cada día en la campiña acabará consumiendo la campana?

Ciertamente, parece que hay hombres que lo afirman, ¡pero ya está bien! ¿Acaso no ven los labriegos diariamente a la serpiente llamada lamia atraer con su mirada fija, como el imán atrae al hierro, al ruiseñor que se apresura hacia su muerte con lastimero acento...? También se dice de las jóvenes que tienen poder en sus ojos para atraer el amor de los hombres...

c) **Perspectiva**

La perspectiva es el freno y timón de la pintura.

La pintura se basa en la perspectiva, que no es otra cosa que un conocimiento perfecto de la función del ojo. Esta función consiste sencillamente en recibir en una pirámide las formas y colores de todos los objetos situados delante de él. Digo una pirámide porque no hay objeto tan pequeño que no sea mayor que el punto donde

estas pirámides son recibidas en el ojo. Por eso, si extendemos las líneas desde los bordes de cada cuerpo cuando convergen, las llevaremos a un solo punto, y dichas líneas formarán necesariamente una pirámide.

Hay tres clases de perspectiva. La primera trata de las razones de la aparente disminución de los objetos cuando se alejan del ojo; es conocida como perspectiva de la disminución. La segunda trata de la forma en que varían los colores al alejarse del ojo. La tercera y última explica cómo aparecen los objetos de forma menos precisa cuanto más lejos se encuentren. Los nombres son los siguientes: perspectiva lineal, perspectiva de color y perspectiva de desaparición.

La ciencia de la pintura trata de los colores de las superficies corpóreas y de sus formas; de su relativa cercanía y distancia, y de los grados de disminución requeridos cuando aumentan gradualmente las distancias. Esta ciencia es la madre de la perspectiva, es decir, la ciencia de los rayos visuales.

La perspectiva se divide en tres partes. La primera trata sólo del dibujo lineal de los cuerpos. La segunda, de cómo bajar el tono de los colores cuando se alejan a cierta distancia. La tercera, de la pérdida de claridad de los cuerpos a varias distancias. Ahora bien, la primera parte, que trata sólo de las líneas y límites de los cuerpos, se denomina dibujo, es decir, configuración de cualquier cuerpo. De ésta proviene otra ciencia que trata del sombreado y de la luz, llamada también claroscuro, que requiere una explicación detallada.

La perspectiva no es **más que** la visión de un lugar a través de un cristal liso y completamente **transparente**, sobre cuya superficie quedan grabadas todas las cosas que están detrás de aquél. Los objetos llegan al punto del ojo en forma de pirámides y éstas se entrecortan en el plano del cristal.

Método para dibujar de noche un objeto en relieve

Colocando una hoja de papel no demasiado transparente entre un objeto y una luz podemos dibujarlo con facilidad.

Toda forma corporal que sea sensible al ojo tiene en sí tres atributos: masa, forma y color. La masa puede apreciarse a mayor distancia que la forma y el color. Este último, a su vez, es discernible a mayor distancia que la forma. Esta ley no es aplicable a los cuerpos luminosos.

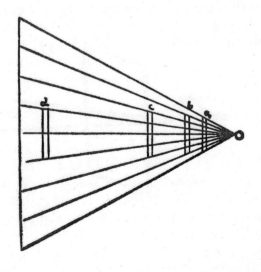

Perspectiva

Entre objetos de igual tamaño, el que está más lejos del ojo parecerá más pequeño.

Entre diversos cuerpos de igual tamaño y tono, el más lejano aparecerá más ligero y pequeño.

Entre diversos cuerpos, todos igualmente grandes y distantes, el que está más iluminado aparecerá al ojo más cercano y mayor.

Entre sombras de igual densidad, las más cercanas al ojo aparecerán mucho menos densas.

Un objeto oscuro aparecerá más azul cuanto más luminosa es la atmósfera entre él y el ojo, como puede verse en el color del firmamento.

Yo propongo este axioma: todo rayo que pasa por aire de igual densidad corre la línea recta desde su origen hasta el objeto o lugar que toca.

El aire está lleno de infinitas líneas rectas y radiantes entrelazadas e interferidas unas con otras, sin que ninguna ocupe el lugar de la otra. Estas líneas representan en cualquier objeto la verdadera forma de la causa que la origina.

La atmósfera está llena de infinitas pirámides radiantes producidas por los objetos que existen en ella. Éstas se entrecruzan unas con otras con convergencia independiente, sin interferencia entre ellas y pasando por toda la atmósfera circundante.

El plano vertical se representa por una línea perpendicular a la que imaginamos situada enfrente del punto común donde tiene lugar la confluencia de la pirámide. Este plano guarda la misma relación con ese punto que la de un plano de cristal en el que se dibujaran los distintos objetos vistos a través de él. Los objetos así dibujados serían mucho más pequeños que los originales, puesto que el espacio entre el cristal y el ojo era más pequeño que el espacio entre el cristal y los objetos.

Si el ojo se encuentra en medio de dos caballos en carrera hacia su meta por pistas paralelas, parecerá como si estuvieran corriendo para encontrarse el uno al otro. Esto, como ya hemos dicho, ocurre porque las imágenes de los caballos que se imprimen en el ojo se mueven hacia el centro de la superficie de la pupila del ojo.

Esto mismo puede comprenderse con gran facilidad respecto al punto del ojo, ya que si miráis al ojo de alguien veréis vuestra imagen en él. Ahora imaginad dos líneas que parten de vuestros oídos y van a los oídos de vuestra imagen que veis en el ojo de la otra

persona. Reconoceréis claramente que estas líneas convergen de tal manera que se encuentran en un punto más allá de vuestra propia imagen reflejada en el ojo.

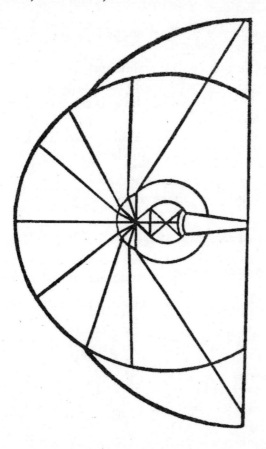

Y si queréis medir la disminución de la pirámide en el aire que ocupa el espacio visto y el ojo, debéis hacerlo según el diagrama trazado anteriormente.

Supongamos que MN es una torre y EF una vara que tenéis que mover hacia atrás y hacia adelante hasta que coincida con la torre; acercadla más al ojo a CD y veréis que la imagen de la torre parece más pequeña que el TO. Acercadla más todavía al ojo y veréis que la vara se proyecta mucho más allá de la torre... Así distinguiréis que un poco más lejos, dentro de las líneas, tiene que converger en un punto.

Solamente una línea, de todas las que alcanzan el poder visual, no tiene intercepción ninguna ni dimensión sensible, porque es una

línea matemática sin dimensión. Supongamos que AB es el plano vertical, R el punto de la pirámide que termina en el ojo y N el punto de disminución que está siempre en una línea recta contraria al ojo y se mueve cuando se mueve el ojo, lo mismo que cuando se mueve una vara se mueve su sombra y la sombra se mueve con su cuerpo. Cada uno de los dos puntos es la cúspide de pirámides que tienen bases comunes en la intersección de los planos verticales. Pero aunque sus bases son iguales, no lo son sus ángulos, ya que el punto de disminución es la terminación de un ángulo más pequeño que el del ojo. Si me preguntáis: ¿por medio de qué experimento práctico puedes demostrarme estos puntos? Yo contesto —en lo que concierne al punto de disminución que se mueve contigo—: cuando caminas por un campo labrado, mira los surcos derechos que bajan a la senda por donde estás caminando y verás que cada par de surcos parece como si intentara acercarse y encontrarse al final.

2. LA SUPERFICIE DE LOS OBJETOS Y SU LUZ

a) Fundamentos geométricos

Nadie que no sea un matemático debe leer los principios de mi obra.

La ciencia de la pintura comienza con el punto, luego viene la línea y después, en tercer lugar, el plano. El cuarto es el cuerpo, formado de planos. Así es como procede la representación de los objetos. Porque, de hecho, la pintura no se extiende más allá de la superficie, y es por su superficie como es representado el cuerpo de cualquier objeto visible.

Un punto es aquello que no tiene centro. No tiene ni anchura, ni largura, ni profundidad. Una línea es una longitud reducida por el movimiento de un punto, y sus extremidades son puntos. No tiene ni anchura ni profundidad. Una superficie es una extensión originada por el movimiento transversal de una línea, y sus extremidades son líneas. (Una superficie no tiene profundidad). Un cuerpo es una cantidad formada por el movimiento lateral de una superficie, y sus límites son superficies. Un cuerpo es una longitud que tiene anchura y profundidad formada por el movimiento lateral de su superficie.

1. La superficie es el límite de un cuerpo. 2. El límite del cuerpo no forma parte de él. 3. Lo que no es parte de un cuerpo no es nada. 4. La nada es aquello que no llena espacio alguno. El límite de un cuerpo está en el comienzo de otro.

Una superficie que hace de límite es el comienzo de otra. Los límites de dos cuerpos que tienen el mismo término son alternativamente la superficie de uno y de otro, como el agua con el aire. Ninguna de las superficies de los cuerpos es parte de éstos.

Los límites de los cuerpos son límites de sus planos y los límites de los planos son líneas. Éstas no forman parte del tamaño de los planos ni de la atmósfera que los circunda. Por consiguiente, lo que no es parte de nada es invisible, como se prueba en Geometría.

El límite de un objeto con otro es de la misma naturaleza que la línea matemática, pero no de la línea trazada, porque el fin de un color es el comienzo de otro —el límite es algo invisible—. El espacio vacío comienza donde termina el objeto. Donde acaba el espacio vacío, comienza el objeto. Y donde termina el objeto, comienza el vacío.

El punto no tiene centro, sino que él mismo es un centro y nada puede ser más pequeño. El punto es el fin al que le es común la nada y la línea. No es ni nada ni línea, ni ocupa un espacio entre ellos; por eso, el fin de la nada y el comienzo de la línea están en contacto uno con el otro, pero no están unidos, porque entre ellos está el punto dividiéndolos...

De esto se sigue que estos puntos imaginados y en contacto continuo no constituyen la línea, y, por consiguiente, muchas líneas en contacto continuo a lo largo de sus lados no hacen una superficie, ni muchas superficies en continuo contacto forman un cuerpo. Porque entre nosotros, los cuerpos no se forman de elementos incorpóreos.

El contacto del líquido con el sólido es una superficie común al líquido y al sólido. De la misma manera, el contacto entre un líquido más pesado y uno más ligero es una superficie común a los dos. La superficie no forma parte de ninguno de ellos; es simplemente el límite común.

La superficie del agua no forma parte de ella, ni tampoco del aire... ¿Qué es, por tanto, eso que divide el agua del aire? Tiene que haber un límite común, que no es ni aire ni agua y que, sin embargo, no tiene sustancia... Un tercer cuerpo interpuesto entre dos cuerpos evitaría su contacto, y aquí agua y aire están en contacto sin interposición de nada entre ellos. Por eso están juntos y el aire no puede moverse sin el agua, ni el agua levantarse sin ser lanzada por el aire. Por eso, una superficie es un límite común de dos cuerpos y no forma parte de ninguno. Si así fuera tendría un volumen divisible. Pero dado que la superficie es divisible, la nada separa estos cuerpos uno del otro.

El cilindro de un cuerpo tiene forma de columna, y sus extremos opuestos son dos círculos encerrados entre líneas paralelas. En el centro del cilindro hay una línea que pasa por el medio del grosor del cilindro, terminando en el centro de los círculos y denominado eje por los antiguos.

Principios

El extremo de todo cuerpo está rodeado de una superficie. Toda superficie está llena de infinitos puntos.

Todo punto hace un rayo.

El rayo está hecho de infinitas líneas separadas.

En cada punto de cualquier línea se entrecruzan líneas procedentes de los puntos sobre las superficies de los cuerpos, formando pirámides. En la cúspide de cada pirámide se entrecruzan líneas procedentes del todo y de las partes de los cuerpos, de tal manera que uno puede ver desde esta cúspide el todo y las partes.

El aire que hay entre los cuerpos está lleno de intersecciones, formadas por las imágenes radiantes de estos cuerpos.

Las imágenes de las figuras y sus colores se trasladan de una a otra por una pirámide.

Todo cuerpo llena el aire circundante con sus infinitas imágenes por medio de estos rayos.

La imagen de cada punto está en el todo y en cada parte de la línea originada por aquélla.

Cada punto de un objeto es, por analogía, capaz de unir toda la base del otro.

Cada cuerpo se convierte en base de innumerables e infinitas pirámides. La misma base sirve de origen a innumerables e infinitas pirámides vueltas en varias direcciones y de distintos grados de longitud.

El punto de confluencia de toda pirámide contiene en sí la imagen total de su base.

La línea central de cada pirámide está llena de infinitos números de otras pirámides.

Una pirámide pasa por otra sin confundirse...

Puesto que el geómetra reduce toda área circunscrita por líneas al cuadrado y todo cuerpo al cubo, y la aritmética hace lo mismo con las raíces cúbicas y cuadradas, estas dos ciencias no se extienden

más allá del estudio de las cantidades continuas y discontinuas. Por lo tanto, no tratan de la cualidad de los objetos que constituyen la belleza de las obras de la naturaleza y el ornato del mundo.

b) Luz, sombra y color

Entre los diversos estudios del proceso natural, el de la luz es el que produce mayor placer a quienes lo contemplan. Y entre las principales características de las matemáticas, la de la certeza de las demostraciones es la que más eleva la mente de los investigadores. Por tanto, debe preferirse la perspectiva a todos los discursos y sistemas de los eruditos. En su campo, el rayo de luz se explica por métodos de demostración en los que encontramos la gloria no sólo de la ciencia matemática, sino de la física, adornado como está, con las flores de ambas.

Aunque estas proposiciones han sido ampliamente expuestas, yo las abreviaré con demostraciones sacadas de la naturaleza o de las matemáticas, según lo exija el tema. Unas veces deduciré los efectos de las causas y otras las causas de los efectos, añadiendo también a mis conclusiones algunas que no están contenidas en éstas, pero que, no obstante, pueden deducirse de ellas. Que el Señor, que es la luz de todas las cosas, se digne iluminarme a mí, que voy a tratar de la luz.

Mirad la luz y considerad su belleza. Parpadead y volved a mirarla.

Lo que veis ahora no estaba al principio, y lo que estaba ya no existe. ¿Quién es el que la renueva si la causa original muere continuamente? La luz ahuyenta las tinieblas. La sombra es la obstrucción de la luz.

Los principios científicos y verdaderos de la pintura determinan en primer lugar qué es un objeto sombreado, qué es una sombra directa, qué es proyectar sombra y qué es luz es decir, oscuridad, luz, color, cuerpo, figura, posición, distancia, cercanía, movimiento y reposo. Todas estas cosas son entendidas únicamente por la mente y no implican una operación manual. Constituyen la ciencia de la pintura que queda en la mente de los que la contemplan. De ella nace la actual creación, que es superior en dignidad a la contemplación o ciencia que la preceden.

En el ejercicio de la perspectiva se aplican las mismas reglas a la luz que al ojo.

La sombra es la obstrucción de la luz. Considero que las sombras son de una importancia excepcional en la perspectiva, porque sin ellas serán mal definidos los cuerpos opacos y sólidos. El contenido de los diseños y los diseños mismos no serán bien entendidos a no ser que aparezcan en contraste con un fondo de diferente tonalidad. Por eso, mi primera proposición concerniente a las sombras es la siguiente: todo cuerpo opaco está rodeado, y toda superficie, cubierta de sombra y luz. A esto dedicaré el primer libro.

Más aún, estas sombras son de varios grados de oscuridad por ser diversa la cantidad de rayos luminosos alejados de ellas. A estas las llamaré sombras primarias, porque son las primeras que forman una cubierta en los cuerpos a que me refiero. A esto dedicaré mi segundo libro.

De estas sombras primarias salen ciertos rayos oscuros, que se difunden por el aire y varían en intensidad, según la densidad de las sombras primarias de las que se derivan. Por consiguiente, llamaré a éstas «sombras derivadas», porque tienen su origen en otras. De esto tratará el libro tercero.

Estas sombras derivadas, al chocar contra algo, producen efectos tan diferentes como son los lugares que tocan. Ésta será la materia del libro cuarto.

Puesto que el lugar de la sombra derivada hacia otra está siempre rodeado de rayos luminosos, da un salto hacia atrás con éstos, en un flujo reflejo hacia su origen, se mezcla y se cambia en él, alternando así algo de su naturaleza. A esto dedicaré el libro quinto.

Añadiremos un sexto libro, que será una investigación de las muchas y diferentes variedades de la repercusión de los rayos reflejos, que modifican la sombra primaria por medio de diferentes colores en tal cantidad como son diferentes estos puntos de donde proceden los rayos reflejos.

Más adelante haré un séptimo libro acerca de las diversas distancias que pueden existir entre el punto donde se produce cada rayo reflejo y el punto de donde procede, así como acerca de las diferentes sombras de color que adquiere al dar contra los cuerpos opacos.

Por lo que toca a todos los objetos visibles, hay que tener en cuenta tres cosas: la posición del ojo que mira, la del objeto visto y la posición de la luz que ilumina el objeto.

más allá del estudio de las cantidades continuas y discontinuas. Por lo tanto, no tratan de la cualidad de los objetos que constituyen la belleza de las obras de la naturaleza y el ornato del mundo.

b) Luz, sombra y color

Entre los diversos estudios del proceso natural, el de la luz es el que produce mayor placer a quienes lo contemplan. Y entre las principales características de las matemáticas, la de la certeza de las demostraciones es la que más eleva la mente de los investigadores. Por tanto, debe preferirse la perspectiva a todos los discursos y sistemas de los eruditos. En su campo, el rayo de luz se explica por métodos de demostración en los que encontramos la gloria no sólo de la ciencia matemática, sino de la física, adornado como está, con las flores de ambas.

Aunque estas proposiciones han sido ampliamente expuestas, yo las abreviaré con demostraciones sacadas de la naturaleza o de las matemáticas, según lo exija el tema. Unas veces deduciré los efectos de las causas y otras las causas de los efectos, añadiendo también a mis conclusiones algunas que no están contenidas en éstas, pero que, no obstante, pueden deducirse de ellas. Que el Señor, que es la luz de todas las cosas, se digne iluminarme a mí, que voy a tratar de la luz.

Mirad la luz y considerad su belleza. Parpadead y volved a mirarla.

Lo que veis ahora no estaba al principio, y lo que estaba ya no existe. ¿Quién es el que la renueva si la causa original muere continuamente? La luz ahuyenta las tinieblas. La sombra es la obstrucción de la luz.

Los principios científicos y verdaderos de la pintura determinan en primer lugar qué es un objeto sombreado, qué es una sombra directa, qué es proyectar sombra y qué es luz es decir, oscuridad, luz, color, cuerpo, figura, posición, distancia, cercanía, movimiento y reposo. Todas estas cosas son entendidas únicamente por la mente y no implican una operación manual. Constituyen la ciencia de la pintura que queda en la mente de los que la contemplan. De ella nace la actual creación, que es superior en dignidad a la contemplación o ciencia que la preceden.

En el ejercicio de la perspectiva se aplican las mismas reglas a la luz que al ojo.

La sombra es la obstrucción de la luz. Considero que las sombras son de una importancia excepcional en la perspectiva, porque sin ellas serán mal definidos los cuerpos opacos y sólidos. El contenido de los diseños y los diseños mismos no serán bien entendidos a no ser que aparezcan en contraste con un fondo de diferente tonalidad. Por eso, mi primera proposición concerniente a las sombras es la siguiente: todo cuerpo opaco está rodeado, y toda superficie, cubierta de sombra y luz. A esto dedicaré el primer libro.

Más aún, estas sombras son de varios grados de oscuridad por ser diversa la cantidad de rayos luminosos alejados de ellas. A estas las llamaré sombras primarias, porque son las primeras que forman una cubierta en los cuerpos a que me refiero. A esto dedicaré mi segundo libro.

De estas sombras primarias salen ciertos rayos oscuros, que se difunden por el aire y varían en intensidad, según la densidad de las sombras primarias de las que se derivan. Por consiguiente, llamaré a éstas «sombras derivadas», porque tienen su origen en otras. De esto tratará el libro tercero.

Estas sombras derivadas, al chocar contra algo, producen efectos tan diferentes como son los lugares que tocan. Ésta será la materia del libro cuarto.

Puesto que el lugar de la sombra derivada hacia otra está siempre rodeado de rayos luminosos, da un salto hacia atrás con éstos, en un flujo reflejo hacia su origen, se mezcla y se cambia en él, alternando así algo de su naturaleza. A esto dedicaré el libro quinto.

Añadiremos un sexto libro, que será una investigación de las muchas y diferentes variedades de la repercusión de los rayos reflejos, que modifican la sombra primaria por medio de diferentes colores en tal cantidad como son diferentes estos puntos de donde proceden los rayos reflejos.

Más adelante haré un séptimo libro acerca de las diversas distancias que pueden existir entre el punto donde se produce cada rayo reflejo y el punto de donde procede, así como acerca de las diferentes sombras de color que adquiere al dar contra los cuerpos opacos.

Por lo que toca a todos los objetos visibles, hay que tener en cuenta tres cosas: la posición del ojo que mira, la del objeto visto y la posición de la luz que ilumina el objeto.

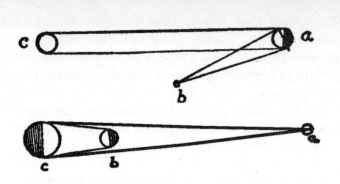

En el primer dibujo, B es el ojo, A es el objeto visto y C es la luz.

En el segundo dibujo, A es el ojo, B el cuerpo que ilumina y C el objeto iluminado.

Naturaleza de la sombra

La sombra participa de la naturaleza de la materia universal. Toda materia es más fuerte al comienzo y se va debilitando al llegar al fin. Al hablar del comienzo, me refiero a cualquier forma o condición, ya sea visible o invisible. No es que crezca a base de pequeños comienzos hasta hacerse con el tiempo de gran talla, como una encina grande de una pequeña bellota, sino al contrario, lo mismo que una encina es más fuerte en los orígenes del tronco al brotar de la tierra. La oscuridad, por tanto, es el grado más fuerte de sombra, y la luz el más débil. Por eso, los pintores deben hacer las sombras más oscuras junto al objeto que las proyecta, haciendo que al final se desvanezca en la luz, dando la impresión de que no tiene fin.

La sombra es la disminución tanto de la luz como de la oscuridad, y está entre la luz y la oscuridad.

Una sombra puede ser infinitamente oscura, y también puede tener infinitos grados de falta de oscuridad.

Los comienzos y los extremos de una sombra están entre la luz y la oscuridad, pudiendo crecer y decrecer infinitamente.

La sombra es la disminución de luz por la intervención de un cuerpo opaco y la contrapartida de los rayos luminosos que son interceptados por tal cuerpo opaco.

¿Cuál es la diferencia entre la luz y el brillo que aparece en la superficie pulida de los cuerpos opacos? Las luces que hay en la superficie de los cuerpos opacos permanecerá fija, incluso si se mueve el ojo que las mira. Pero la luz reflejada en esos mismos objetos aparecerá en tantos lugares diferentes sobre la superficie cuantas posiciones tome.

El brillo de un objeto no está necesariamente situado en medio de la parte iluminada, sino que se desplaza al moverse el ojo que lo mira.

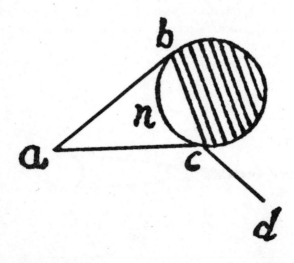

Supongamos que el cuerpo es el objeto redondo representado aquí y que la luz está en el punto A. Que el lado iluminado del objeto sea BC y el ojo esté en el punto D. Yo opino que al estar el brillo en todas partes y en cada una de ellas, si te sitúas en el punto D, el brillo aparecerá en el C y, como el ojo se mueve de D a A, el brillo se moverá de C a N.

Diferencia entre el brillo y la luz

El brillo no tiene color, pero produce una sensación de blancura derivada de la superficie de los cuerpos húmedos. La luz participa de los colores del objeto que la refleja.

Un solo cuerpo luminoso produce un relieve más intenso en el objeto que una luz difusa, como puede verse comparando una zona de un paisaje iluminado por el sol y otro sombreado por las nubes e iluminado sólo por la luz difusa de la atmósfera.

En un objeto con luz y sombra, la parte que da a la luz transmite las imágenes de sus detalles más distinta e inmediatamente al ojo que en la parte que está en la sombra. Cuanto más brillante es la luz de un cuerpo luminoso, más profundas son las sombras proyectadas por el objeto iluminado.

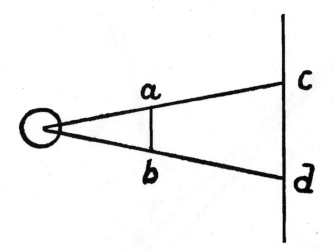

Si los rayos de luz proceden, como lo demuestra la experiencia, de un punto único y se difunden alrededor de este círculo, radiantes y dispersos por el aire, cuanto más lejos están de él, mayor es la extensión.

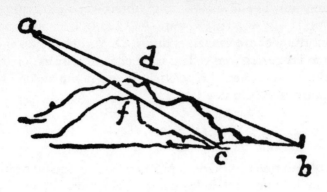

La sombra de un objeto colocado entre una luz y una pared es siempre mayor que su imagen, ya que los rayos se esparcen mientras llegan a la pared.

Hay que determinar también de qué manera las sombras son proyectadas por los objetos. Si el objeto es el monte representado en la página anterior y la luz está en el punto A, afirmo que desde BD y CF no habrá más luz que la derivada de los rayos reflejados. Esto se debe a que los rayos de luz sólo pueden actuar en líneas rectas, y lo mismo los rayos secundarios o reflejados.

En este caso la sombra debería caer sobre el rostro

Encontramos un especial encanto de sombra y luz en los rostros de los que están sentados a las puertas de casas oscuras. El ojo del espectador mira la parte de la cara que está en la sombra perdida en la oscuridad de la casa, y la parte de la cara que está iluminada obtiene su brillo del esplendor del firmamento. De esta intensificación de luz y sombra, la cara gana enormemente en relieve y en belleza, mostrando las sombras más sutiles en la parte iluminada y las más sutiles luces en la parte oscura.

Las luces que iluminan cuerpos opacos son de cuatro clases: universal, como la de la atmósfera de nuestro horizonte; particular, como la del sol o la de una ventana, puerta u otro espacio; la tercera clase es la luz reflejada, y hay una cuarta clase, la que pasa por sustancias semitransparentes en un cierto grado, como el lino, papel o cosas por el estilo, pero no cuando pasa por esas otras sustancias transparentes, como el cristal u otros cuerpos diáfanos, donde el efecto es el mismo que si no se interpusiera nada entre el cuerpo y la luz.

De las tres clases de luces que iluminan cuerpos opacos

La primera de las luces con que son iluminados los cuerpos opacos se llama particular, y es la luz del sol de una ventana o de una llama. La segunda se llama universal, y se ve cuando el tiempo está nublado, con niebla o cosa parecida. La tercera es la luz mortecina, cuando el sol está totalmente en la parte baja del horizonte al amanecer o al caer de la tarde.

La atmósfera está adaptada para recoger instantáneamente y exponer toda imagen y semejanza de cualquier cuerpo. Cuando el sol aparece en el horizonte oriental impregna enseguida todo nuestro hemisferio llenándolo con su luminoso aspecto.

Todas las superficies de los cuerpos sólidos que miran al sol o hacia la atmósfera iluminada por ese sol, se revisten y tiñen de la luz solar o de la atmósfera.

Todo cuerpo sólido está rodeado y revestido de luz y oscuridad. Se conseguirá sólo una pobre percepción de los detalles de un cuerpo cuando la parte que se contempla está toda ella entre sombras o toda iluminada.

La distancia entre el ojo y los cuerpos determina el aumento de la parte iluminada y la disminución de la parte sombreada.

La forma de un cuerpo no se puede percibir con precisión cuando está circunscrita por un color semejante a él, y el ojo está entre la parte iluminada y la que está en la sombra.

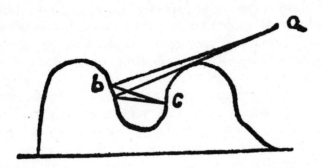

¿Qué parte de una superficie coloreada será la más intensa? Si A es la luz y B lo iluminado por ella en línea directa, entonces C, adonde la luz no puede llegar, es luz por reflexión de B, que, por ejemplo, es roja. En este caso, la luz reflejada desde esta superficie roja teñirá de rojo la superficie en C. Y si C es también roja, aparecerá mucho más intensa que B.

Y si fuere amarilla se vería un color entre rojo y amarillo.

La superficie de un objeto participa del color de la luz que la ilumina y del color del aire que se interpone entre el ojo y el objeto, o sea, del color del medio transparente interpuesto entre el objeto y el ojo.

Los colores vistos en la sombra revelarán más o menos de su natural belleza, según que estén en una sombra más densa o más vaga. Pero los colores vistos en un espacio luminoso mostrarán mayor belleza, según la luz sea más intensa.

Los colores vistos en la sombra mostrarán tanto menor variedad cuanto más densa sean las sombras en que se encuentran. La experiencia de esto la tendremos mirando desde un espacio abierto por las puertas de iglesias oscuras, donde los cuadros pintados de varios colores aparecerán todos cubiertos por la oscuridad. De aquí que a una distancia considerable, todas las sombras de colores diferentes aparecerán con la misma oscuridad. En un objeto entre luz y sombra, la parte iluminada mostrará su verdadero color.

De la naturaleza de los contrastes

Los vestidos negros hacen que las personas que los llevan aparezcan más blancas de lo que en realidad son. Los vestidos blancos hacen que las facciones se tiñan de oscuro, los amarillos les dan el mismo colorido, mientras que los rojos les hacen aparecer pálidas.

De la yuxtaposición de un color próximo a otro, de tal manera que uno hace resaltar al otro

Si queremos que la proximidad de un color haga atractivo a otro que raya con él, sigamos la norma que se observa en los rayos del sol que forman el arco iris. Sus colores son producidos por el movimiento de la lluvia, ya que cada pequeña gota cambia en el trayecto de su descenso en cada uno de los colores de aquél.

De los colores secundarios producidos por la mezcla de otros

Los colores simples son seis, de los cuales, el primero es el blanco, aunque algunos filósofos no aceptan el blanco ni el negro en el conjunto de los colores, porque uno es el origen de los colores y el otro la ausencia de los mismos. Sin embargo, como los pintores no pueden trabajar sin ellos, los incluimos en su número. Y afirmamos que en este orden, el blanco es el primero de los colores simples, el amarillo el segundo, el verde el tercero, el azul el cuarto, el rojo el quinto y el negro el sexto.

Reservaremos el blanco para la luz, sin la que no podemos ver ningún color, el amarillo para la tierra, el verde para el agua, el azul para el aire, el rojo para el fuego y el negro para la oscuridad, que está por encima del fuego, porque en él no hay materia alguna con densidad suficiente para que los rayos del sol penetren y, por consiguiente, iluminen.

Si queremos ver brevemente todas las variedades de los colores compuestos, miremos por cristales de color todos los colores del campo. Así observaremos que los colores vistos a través del cristal se mezclan con el color de aquél, y que algunos se vuelven más fuertes o más débiles, en virtud de la mezcla. Por ejemplo, si el cristal es amarillo, las imágenes visuales de los objetos que pasan por medio de aquel color al ojo pueden lo mismo deteriorarse que perfeccionarse. Se deteriorarán los colores azul, negro y blanco, y se

perfeccionarán más que los demás los colores amarillo y verde. Se podrán examinar con el ojo las mezclas de colores que son infinitas en número y, de esta forma, hacer una selección de colores mezclados y compuestos para una nueva combinación. Lo mismo puede hacese con dos cristales de colores diferentes, colocándolos ante el ojo, y así sucesivamente uno mismo puede continuar la experimentación.

En el último libro sobre pintura trataremos del arco iris, pero antes conviene escribir acerca de los colores producidos por la mezcla de unos con otros, de tal manera que podamos probar por esos colores el origen de los del arco iris.

Todo objeto que no tiene color propio se colorea total o parcialmente por el color opuesto a él. Esto puede afirmarse de todo objeto que sirve de espejo y se pinta con el color que se refleja en él. Si el objeto es blanco, la parte iluminada de rojo aparecerá roja. Lo mismo sucede con cualquier otro color que sea claro u oscuro.

Todo objeto opaco e incoloro participa del color del objeto opuesto a él, como sucede con una pared blanca.

Cualquier superficie blanca y opaca estará parcialmente coloreada por los reflejos de los objetos circundantes.

Aunque el blanco no es un color, es, sin embargo, capaz de convertirse en recipiente de todo color. Por esto, cuando aparece un objeto blanco al aire libre, todas sus formas son azules... y la parte que está expuesta al sol y a la atmósfera asume el color del sol y de la atmósfera; por el contrario, la parte que no recibe el sol queda en la sombra y participa sólo del color de la atmósfera. Si el objeto blanco no reflejó los verdes campos hasta el final del horizonte ni está frente a su resplandor, aparecerá del mismo color que la atmósfera.

De los colores de igual blancura, aquel que tiene un fondo más oscuro parecerá más deslumbrante, y el negro dará la impresión de ser más intenso cuando tiene un fondo de mayor blancura. Asimismo, el rojo parecerá más vivo cuando se encuentre contra un fondo amarillo. Lo mismo sucederá con todos los colores cuando se contraponen a los que presentan contrastes más fuertes.

Forma en que deben ser representados los cuerpos blancos

Si queremos representar un cuerpo blanco, procuremos que esté rodeado de un amplio espacio, porque, al no tener el blanco color

por sí mismo, queda matizado y alterado en cierto grado por el color de los objetos que le rodean. Si vemos una mujer vestida de blanco en medio de un paisaje, la parte que está hacia el sol tiene un color brillante en tal alto grado, que en algunas zonas deslumbrará los ojos, como lo hace el sol. El lado de la figura femenina que está hacia la atmósfera —luminosa por estar impregnada de los rayos del sol— al ser ésta azul, aparecerá con un tinte azulado. Si la superficie en torno a la mujer es un prado y ella está en pie entre un campo iluminado por el sol y el mismo sol, veremos cada parte de los pliegues que están en dirección a los prados, teñidos por los rayos reflejos del color de aquel prado. Así, lo blanco se cambia en los colores de los objetos luminosos y no luminosos que lo rodean.

Todo cuerpo que se mueve rápidamente parece que tiñe sus partes con las impresiones de su color. Esta proposición se prueba por experiencia. Cuando el rayo se mueve entre oscuras nubes, todo su recorrido se parece a una serpiente luminosa durante su vuelo veloz y sinuoso. En una medida parecida, si movemos un tizón encendido, todo su curso parecerá un círculo de llama. Esto es debido a que el órgano de la percepción actúa más rápidamente que la mente.

El pintor puede sugerir al que contempla sus cuadros diversas distancias cambiando el color producido por la atmósfera que se interpone entre el objeto y el ojo. Puede pintar nieblas en las que con gran dificultad podemos distinguir las formas de los objetos; lluvia con montes cubiertos de nubes y valles en perspectivas; nubes de polvo que se arremolinan por encima de los combatientes; arroyos de variada transparencia con peces que juegan entre la superficie del agua y el fondo; guijarros pulidos de muchos colores depositados en la arena limpia del cauce del río, rodeados de verdes plantas que aparecen en la superficie del agua. Igualmente representará las estrellas situadas a diferentes alturas por encima de nosotros.

Perspectiva aérea

Hay otra clase de perspectiva que yo denomino aérea, porque por medio de la diferenciación atmosférica, uno puede distinguir las diversas distancias de diferentes edificios que aparecen colocados en una línea única; por ejemplo, cuando vemos varios edificios más allá de una pared y todos ellos se ven como por encima de ella, parecen del mismo tamaño. Si al pintarlos queremos representarlos uno más lejano que otro, tenemos que hacer la atmósfera un tanto densa.

Sabemos que en una atmósfera de igual densidad los objetos más lejanos que se divisan a través de ella, como montes, a causa de la gran cantidad de atmósfera existente entre el ojo y ellos, aparecerán azules y casi del mismo color que la atmósfera cuando el sol está en el Este. Por tanto, tendríamos que hacer el edificio más cercano encima de la pared y de color natural, y los más distantes, menos definidos y azules...

La densidad del humo bajo el horizonte es blanca y la de arriba, oscura. Aunque este humo es de por sí de un color uniforme, esta uniformidad se presenta un tanto diferente, a causa de la diferencia del espacio en que se encuentra.

De los árboles y sus luces

El método mejor y más práctico para representar escenas campestres o paisajes con árboles es captarlos cuando el sol está oculto en el firmamento, de tal manera que los campos reciban una luz difusa y no la luz directa, que hace las sombras más definidas y muy distintas de las luces.

De los colores accidentales de los árboles

Los colores accidentales de las hojas de los árboles son cuatro: sombra, luz, brillo y trasparencia.

Las partes accidentales de las hojas de las plantas se convertirán a gran distancia en una combinación, en la cual predominará el color de la parte más extensa.

Los países tienen un azul más bonito en el buen tiempo con el sol de mediodía que a cualquier otra hora del día, porque el aire está libre de humedad. Al contemplarlos en estas condiciones, vemos los

árboles de un verde precioso en sus extremidades y con sombras oscuras en el centro. A más distancia, la atmósfera interpuesta entre nosotros y los paisajes parece más hermosa cuando hay algo oscuro al fondo; asimismo, el azul es más bonito.

Si contemplamos los objetos desde el lado por donde les da el sol, no aparecerán sus sombras, pero si nos situamos más abajo que el sol, en la parte posterior de los objetos, podremos ver lo que aparece a la luz del sol y permanece a la sombra.

Las hojas de los árboles que están entre nosotros y el sol tienen tres colores principales: un verde muy bonito y brillante que sirve de espejo para la atmósfera, que ilumina los objetos a los que no da el sol; las partes en la sombra que sólo miran a la tierra, y además aquellas partes más oscuras que están rodeadas por algo más que oscuridad. Los árboles en un paisaje situado entre nosotros y el sol son mucho más bonitos que cuando estamos situados entre ellos y el sol. Esto se debe a que los que están en la dirección del sol presentan sus hojas transparentes en sus extremos y aparecen brillantes las partes que no son transparentes, como las de las puntas; asimismo, sus sombras son oscuras por no estar cubiertas por nada. Cuando nos colocamos entre los árboles y el sol, éstos despliegan únicamente su luz y color natural, que en sí no es muy fuerte, y además, ciertas luces reflejas, que son poco visibles por no estar contra un fondo que ofrezca gran contraste a su brillo. Si nos colocamos más bajos que ellos, esas partes pueden hacerse visibles al no estar expuestas al sol, pero aparecerán oscuras.

En el viento

Si nos colocamos en la parte en que sopla el viento, veremos que los árboles parecen mucho más luminosos que si los viéramos desde otros lados. Esto se debe al hecho de que el viento vuelve hacia arriba el reverso de las hojas, que en todos los árboles es mucho más blanco que la parte superior; serán especialmente luminosos si el viento sopla de la parte del sol estando nosotros vueltos de espalda a él.

Describamos los paisajes con viento y agua a la salida y a la puesta del sol. Todas las hojas que cuelgan hacia la tierra cuando las pequeñas ramas se doblan, se enderezan con la corriente de los vientos. De esta forma se invierte su perspectiva, porque si el árbol está entre nosotros y la parte de donde viene el viento, las puntas de las

hojas que miran hacia nosotros adquieren su posición natural, mientras que las del lado opuesto, que deberían tener sus puntas en dirección contraria, al volverse se dirigen hacia nosotros. Los árboles del paisaje no destacan claramente uno del otro, porque sus partes iluminadas lindan con las partes iluminadas de los que están más allá, y de esta manera hay poca diferencia de luces y sombras.

Cuando aparecen las nubes entre el sol y el ojo, sus masas redondas son luminosas en los bordes y oscuras en el centro. Esto sucede porque hacia la parte superior, los bordes son iluminados por el sol desde arriba, mientras que nosotros los contemplamos desde abajo. Lo mismo sucede con la posición de las ramas de los árboles. Las nubes, lo mismo que los árboles, al ser un tanto transparentes, son parcialmente brillantes y aparecen más tenues en los bordes.

Cuando el ojo está entre la nube y el sol, la apariencia de la nube es todo lo contrario de lo que era antes, ya que los bordes de su masa redonda son oscuros y la luz está en el centro. Esto sucede porque vemos el mismo lado que aparece ante el sol y porque los bordes tienen cierta transparencia, revelando así al ojo la parte que está oculta detrás de ellos. La que no es alcanzada por la luz solar, lo mismo que la parte vuelta hacia el sol, es necesariamente algo más oscura. Asimismo, suele suceder que al ver nosotros los detalles de las nubes desde abajo, y ser iluminados éstos desde arriba, al no estar situados como para reflejar la luz del sol, como en el primer ejemplo, permanecen oscuros.

Las nubes negras, que con frecuencia están situadas a más altura que las que son brillantes e iluminadas por el sol, permanecen en la sombra, a causa de que otras nubes se interponen entre ellas y el sol.

Las formas redondas de las nubes que se encuentran frente al sol muestran sus bordes oscuros porque tienen un trasfondo luminoso. Para ver hasta qué punto esto es verdad, debemos observar el saliente del conjunto de la nube que se destaca en el azul de la atmósfera, que es más oscura que ella.

Los colores en el centro del arco iris se combinan entre sí. El arco, de suyo, no está en la lluvia, ni en el ojo que lo mira, aunque es producido por la lluvia, el sol y el ojo. El arco iris es percibido siempre por el ojo que está entre la lluvia y el sol. Por tanto, si el sol está en el este y la lluvia en el oeste, el arco aparecerá en la lluvia por el oeste.

En las primeras horas del día la atmósfera, en la parte sur cercana al horizonte, tiene una vaga niebla de nubes teñidas de color rosáceo; hacia el oeste se vuelve más oscura, y hacia el este el vapor

húmedo del horizonte aparece más brillante que el mismo horizonte. La blancura de las casas al este es apenas discernible, mientras que al sur, cuanto más distantes están, van tomando un color más rosáceo y oscuro, y mucho más en el oeste. Con las sombras sucede todo lo contrario, ya que éstas desaparecen ante la blancura...

Si cogemos una luz y la colocamos en un farol teñido de verde u otro color transparente, veremos por vía de experimento que todos los objetos así iluminados tomán el color del farol.

También podemos ver cómo la luz que penetra por las vidrieras multicolores de las iglesias adquiere el color de aquéllas. Y si esto no es suficiente para convencernos, observemos el sol poniente cuando aparece rojo por el vapor y tiñe de rojo todas las nubes que reflejan su luz.

3. La vida y estructura de las cosas

Esta obra debe comenzar con la concepción del hombre, describiendo la naturaleza del útero, cómo vive el feto en él, cuánto tiempo permanece allí; cómo da las primeras señales de vida y se alimenta. Asimismo, cómo crece y qué intervalo existe entre un estadio del crecimiento y otro; qué es lo que le fuerza a abandonar el cuerpo de la madre, y por qué razón, a veces, sale del seno materno antes de tiempo.

Después describiré qué miembros, una vez que nace la criatura, crecen más que otros y determinaré las proporciones de un niño de un año.

Describiré también el crecimiento completo del hombre y la mujer, sus proporciones, la naturaleza de su contextura, color y fisiología; cómo se componen de venas, tendones, músculos y huesos. En cuatro dibujos presentaré cuatro condiciones universales del hombre. Esto es: la alegría, con varias formas de risa y cuál es la causa de la risa; el llanto, en sus varios aspectos y sus causas; la lucha, con sus varias formas de matar: arrebato, miedo, ferocidad, asesinato y todo lo concerniente a este campo; el trabajo, con sus acciones de tirar, empujar, transportar, parar, sostener y cosas parecidas.

Más adelante quisiera describir actitudes y movimientos. Asimismo, la perspectiva respecto a la función del ojo y del oído —aquí hablaré de la música y trataré de los otros sentidos—. Finalmente describiré la naturaleza de los cinco sentidos, mostrando este mecanismo del hombre con dibujos.

a) Proporción

La geometría es infinita, porque toda cantidad continua es divisible hasta el infinito en una dirección o en otra. Por el contrario, la cantidad discontinua comienza en la unidad y aumenta hasta el infinito. Se ha dicho que la cantidad continua aumenta hasta el infinito y disminuye hasta el infinito. Cada parte del todo debe estar en proporción al todo. Y el mismo principio es aplicable a todos los animales y plantas.

De la pintura que sirve al ojo, el sentido más noble, surge la armonía de proporciones, así como muchas voces diferentes al cantar juntas producen una armónica proporción que da tal satisfacción al sentido del oído, que los oyentes quedan llenos de admiración y de encanto como si estuviesen medio muertos. Pero el efecto de la bella proporción de una cara angelical es mucho mayor, porque estas proporciones producen una armonía tal, que llega simultáneamente al ojo, exactamente igual que una cuerda musical afecta al oído. Y si esta bella armonía le llega al amante por el encanto del cuadro de su amada, sin duda alguna que él quedará embelesado y con un gozo sin igual, superior a todas las sensaciones.

El pintor, en sus armónicas proporciones, hace reaccionar simultáneamente las partes componentes de tal manera, que pueden contemplarse al mismo tiempo juntas y separadas. Juntas, viendo el diseño de la composición como un todo, y por separado, viendo el diseño de sus partes componentes.

Vitrubio, el arquitecto, dice en su obra de arquitectura que las medidas del cuerpo humano están distribuidas por la naturaleza de la manera siguiente: cuatro dedos hacen un palmo; cuatro palmos hacen un pie; seis palmos hacen un codo; cuatro codos hacen la altura de un hombre; cuatro codos hacen un paso, y veinticuatro palmos hacen un hombre. Estas medidas las usó él en los edificios.

Si abrimos las piernas, hasta disminuir la altura en un cuarto, y extendemos los brazos, levantándolos de tal modo que los dedos medios estén al nivel de la parte superior de la cabeza, debemos saber que el ombligo será el centro de un círculo del que los miembros extendidos tocan su circunferencia. Asimismo, el espacio entre las piernas formará un triángulo equilátero.

El espacio existente entre los brazos extendidos de un hombre es igual a su altura.

La distancia que hay desde las raíces del cabello hasta el fondo de la barbilla es la décima parte de la altura de un hombre; la que

hay desde el fondo de la barbilla a la coronilla de la cabeza es la octava parte de la altura de un hombre; la que hay desde la parte superior del pecho a la coronilla de la cabeza es la sexta parte del hombre; la que hay desde la parte superior del pecho a las raíces del cabello es la séptima parte de toda la altura; la que hay desde los pezones hasta la coronilla de la cabeza es la cuarta parte del hombre. El máximo de anchura de las espaldas es la cuarta parte de la altura. La distancia desde el codo hasta la punta del dedo medio es la quinta parte del hombre; la que hay desde el codo hasta el final de las espaldas es la octava parte. La mano completa es la décima parte. El pene comienza en el centro del hombre. El pie es la séptima parte del hombre. La distancia que hay desde la planta del pie hasta debajo de la rodilla es la cuarta parte del hombre; la que hay desde el bajo de la rodilla hasta donde empieza el pene es la cuarta parte del hombre.

La distancia que hay entre la barbilla y la nariz, y la que hay entre las cejas y el comienzo del cabello, es igual a la altura del oído, y es la tercera parte de la cara.

La cabeza AF es 1/6 mayor que NF.

La largura del pie, desde donde está adherido a la pierna hasta la punta del dedo gordo, es como la que hay entre la parte superior de la barbilla y las raíces del cabello AB, e igual a los 5/6 de la cara.

Para cada hombre, respectivamente, la distancia AB es igual a CD.

La largura del pie desde el fin de los dedos al talón es dos veces menor que la que hay desde el talón hasta la rodilla, es decir, donde el hueso de la pierna se une con el hueso del muslo.

La largura entre la mano y la muñeca es cuatro veces menor que la distancia entre la punta del dedo más largo a la articulación de las espaldas.

La anchura de un hombre a través de las caderas es igual a la distancia desde la parte superior de la cadera a la parte inferior de la nalga, cuando está en pie balanceándose por igual sobre sus dos piernas, y la misma distancia hay desde la parte superior de la cabeza hasta la axila. La cintura, o parte más estrecha por encima de las caderas, está a mitad de camino entre las axilas y la parte inferior de la nalga.

Todo hombre a la edad de tres años tiene la mitad de la altura total que alcanzará finalmente.

Es muy diferente la largura de las articulaciones de los hombres y la de los jóvenes. En el hombre la distancia desde la juntura del hombro a la del codo, desde la del codo a la del dedo pulgar y la de un hombro hasta la del otro es en cada caso igual a la de dos cabezas. En el joven, por el contrario, la distancia entre esas partes es igual a una cabeza. La razón de esto está en que la naturaleza forma para nosotros el lugar de tamaño apropiado para que habite el entendimiento antes de formar el lugar para los elementos vitales.

Recordemos que debemos ser muy cuidadosos al representar los miembros de las figuras. Deben de aparecer proporcionados a la talla del cuerpo y estar de acuerdo con la edad. Debemos tener en cuenta que un joven tiene miembros no muy musculosos, venas poco fuertes, la cara delicada, redonda y de un color tierno. Por el contrario, en el hombre los miembros son robustos y musculares, y en los ancianos, la cara es arrugada y áspera, y las venas, muy pronunciadas.

b) La anatomía y el movimiento en el cuerpo

Los que dicen que es mejor presenciar una demostración anatómica que ver mis dibujos de la anatomía del cuerpo tendrían razón, si fuera posible observar todos los detalles de estos dibujos en una sola figura. Pero a pesar de su inteligencia, no serían capaces de conocer en una figura más que algunas venas, mientras que para obtener un conocimiento completo de ellas he anatomizado más de diez cuerpos humanos. Para ello, he ido rompiendo los diversos miembros, quitando las más pequeñas partículas de carne que rodeaban las venas, sin causar ninguna efusión de sangre, fuera de una imperceptible hemorragia de las venas capilares. Y como no bastó un

solo cuerpo, fue necesario continuar por partes con otros muchos cuerpos hasta lograr un conocimiento más completo, repitiendo esto dos veces para descubrir las diferencias.

Aunque deberían gustarnos estas cosas, podemos quizá sentir una repugnancia natural y, de no prevenirlo, podemos sentirnos asaltados por el miedo de pasar las horas nocturnas en compañía de estos cadáveres descuartizados y de aspecto horrible. Si esto no nos asusta, quizá sintamos falta de habilidad para el dibujo, esencial para este tipo de representación. Y si tenemos habilidad para el dibujo, puede que no vaya unida al conocimiento de la perspectiva. Y si ambas cosas van combinadas, podemos no entender los métodos de la demostración geométrica y el método de calcular la fuerza de los músculos. O quizá nos invada la impaciencia que impida el que seamos diligentes.

Respecto a si se encuentran o no en mí las cosas dichas, los ciento veinte libros que he escrito darán el veredicto de «Sí» o «No». Ni la avaricia ni la negligencia han obstaculizado esos libros, sino solamente el tiempo. Adiós.

De la necesidad que tiene el pintor de conocer la estructura interna del hombre

El pintor que tiene conocimiento de la naturaleza de los nervios, músculos y tendones conocerá muy bien en el movimiento de un miembro cuántos y qué nervios son causa de aquél, qué músculo es la causa de la contracción de un nervio por hinchazón y qué nervios expandidos por el más delicado cartílago acompañan y sostienen dicho músculo. De esta manera podrá indicar de diversas formas los distintos músculos por medio de las diferentes actitudes de sus figuras. No hará como muchos, que, a pesar de la variedad de movimientos, representan las mismas cosas en los brazos, la espalda, el pecho y las piernas. Estos fallos nunca deben considerarse como faltas pequeñas.

En quince figuras se os mostrará el microcosmos siguiendo el mismo plan que adoptó Tolomeo[1] en su cosmografía. Dividiré estas

[1] Tolomeo, (100-170), astrónomo y matemático griego cuyas teorías astronómicas dominaron el pensamiento científico hasta la aparición de Copérnico, ya en el siglo XVI. Su principal teoría mantenía que la Tierra se encontraba, inmóvil, en el centro del universo.

figuras en miembros, lo mismo que él dividió el macrocosmos en provincias, y definiré las funciones de las partes en todas sus direcciones, poniendo ante vuestros ojos la representación de toda la figura humana y su capacidad de movimiento por medio de sus partes. Ojalá me conceda el Creador ser capaz de revelar la naturaleza del hombre y sus costumbres de la misma manera que describir su figura.

Para asegurarnos del origen de cada músculo, recordemos estirar el tendón producido por el músculo, de tal manera que se vea el movimiento de éste y de su empalme con el ligamento de los huesos. No haremos más que equivocarnos a la hora de mostrar los músculos y sus posiciones, orígenes y términos, a no ser que hagamos una demostración con los músculos finos a manera de hilos. De esta manera, podremos representarlos uno sobre el otro como la naturaleza los ha colocado. Podemos llamarlos según al miembro al que sirven, como, por ejemplo, el motor de la punta del dedo gordo del pie, de su hueso medio, del hueso primero, etcétera. Una vez que hayamos dado esta información, podremos inducir la verdadera forma y posición de cada músculo, recordando para ello poner los filamentos que señalan los músculos en las mismas posiciones de la línea central en cada uno de ellos. Estos filamentos demostrarán la forma de la pierna, su distancia en un plano y su forma clara.

Interior de la mano

Cuando empecemos a estudiar la mano por dentro, separemos primero un poco los huesos uno de otro para que podamos rápidamente reconocer la verdadera forma de cada hueso de la palma de la mano y el número y posición de cada dedo. Serremos longitudinalmente un poco para ver cuál está vacío, cuál lleno, y después de hacer esto, pongamos los huesos al lado de las junturas unidas y representemos toda la mano por dentro bien abierta. La siguiente demostración debería ser de los músculos alrededor de la muñeca y del resto de la mano. La quinta deberá representar los tendones que mueven las primeras articulaciones de los dedos. La sexta, los tendones que mueven las segundas articulaciones de los dedos. La séptima, los que mueven las terceras articulaciones de los dedos. La octava representará los nervios que les dan el sentido del tacto. La novena, las venas y las arterias. La décima mostrará la

mano con la piel y sus medidas. También tendrían que tomarse las medidas de los huesos. Todo lo que hagamos por este lado de la mano tendremos que hacerlo por los otros lados, es decir, por el palmar, el dorsal y por los lados del extensor y flexor de los muslos. Así, en el capítulo sobre la mano haremos cuarenta demostraciones y tendríamos que hacer lo mismo con cada miembro. Es así como adquiriremos un conocimiento perfecto. Después tendríamos que hablar de las manos de cada uno de los animales para ver cómo varían. En el oso, por ejemplo, los ligamentos de los tendones de los dedos gordos del pie están adheridos por encima del tobillo.

Peso, fuerza y moción de los cuerpos y percusión son las cuatro fuerzas elementales en las que todas las acciones visibles de los mortales tienen su comienzo y su fin.

Después de cada demostración de todas las partes de los miembros del hombre y de otros animales, representaremos el modo propio de actuar de estos miembros, esto es, la acción de levantarse cuando están echados, de moverse, de correr, de saltar en varias posturas, de subir y transportar pesos, de lanzar objetos a distancia y de nadar. En cada acción demostraremos qué miembros y qué músculos la ejecutan. Y trataremos especialmente el juego de los brazos.

En lo que se refiere a la disposición de los miembros en movimiento, tendremos que considerar que cuando queramos representar a un hombre que por alguna razón tiene que moverse hacia atrás o a un lado, no tenemos que hacerle mover los pies ni los miembros hacia el lado que gira la cabeza; más bien tenemos que procurar que la acción proceda gradualmente por medio de las diferentes articulaciones, es decir, las del pie, las de la rodilla, las de la cadera y las del cuello. Si le colocamos apoyado sobre la pierna derecha, tenemos que hacer que su rodilla izquierda se doble y su pie izquierdo se levante ligeramente por fuera; que la espalda izquierda esté un poco más baja que la derecha y la nuca esté es una línea directa por encima del tobillo externo del pie izquierdo; la espalda izquierda estará en línea perpendicular por encima de las puntas del pie derecho. Y siempre hay que colocar las figuras de tal forma que el lado hacia el que gira la cabeza no sea el lado al que da el pecho, puesto que la naturaleza nos ha provisto para nuestra comodidad de un cuello que se dobla en muchas direcciones, lo mismo que el ojo se vuelve a distintos puntos y las otras articulaciones son, en parte, obedientes a ella.

La gracia de los miembros

Los miembros tienen que estar adaptados al cuerpo con gracia y, en consecuencia, con el efecto que deseamos que produzca la figura. Si queremos presentar una figura que aparezca ligera y graciosa, debemos hacer los miembros elegantes y extendidos, sin excesivo despliegue de músculos. Los pocos que se necesitan hay que indicarlos suavemente, es decir, no muy prominentes y sin excesivas sombras, los miembros y particularmente los brazos hay que representarlos con naturalidad, de tal manera que no estén en línea directa con las partes anexas. Si las caderas, que son el polo del hombre, están situadas de tal forma que la derecha es más alta que la izquierda, procuremos que la espalda derecha esté más baja que la izquierda y la articulación de la espalda más alta en línea perpendicular, por encima de la más alta prominencia de la cadera. La boca de la garganta debe estar siempre por encima del centro del tobillo del pie sobre el que se apoya el hombre. La pierna que está libre debe tener su rodilla más baja que la de la otra y cerca de la otra pierna. Las posturas de la cabeza y de los brazos son infinitamente variadas y no me alargaré dando reglas sobre este punto.

Permítaseme, sin embargo, recomendar que sean naturales, agradables y ágiles, y que parezcan como trozos de madera.

Esto es lo que se llama «movimiento simple» en un hombre, cuando se inclina hacia adelante, hacia atrás o hacia los lados. Y se llama «compuesto» al movimiento de un hombre cuando por alguna razón tiene que doblarse y girar hacia un lado al mismo tiempo...

Del movimiento humano

Cuando queramos representar un hombre moviendo algún peso, pensemos que estos movimientos tienen que ser representados en diferentes direcciones. Así, un hombre puede agacharse para levantar un peso con la intención de levantarlo cuando se endereza; éste es simplemente un movimiento de abajo arriba, pero puede querer también tirar algo hacia atrás, empujarlo hacia adelante o hacerlo bajar con una cuerda que pasa por una polea.

Recordemos que el peso de un hombre se arrastra en proporción a lo que el centro de su gravedad dista del de su apoyo, añadiendo a esto la fuerza ejercida por sus piernas y espina dorsal doblada cuando se endereza.

El tendón que guía la pierna y que está conectado por la rótula de la rodilla siente una gran fatiga para levantar al hombre, tanto mayor cuanto la pierna está más doblada. El músculo que actúa sobre el ángulo hecho por el muslo tiene menos dificultad y menos peso para levantarse al no tener el peso del mismo muslo. Además de esto, sus músculos son más fuertes al ser éstos lo que forman la nalga.

Lo primero que hace el hombre al subir por las escaleras es dejar libre la pierna que quiere levantar del peso del tronco que descansa sobre aquélla. Al mismo tiempo carga la otra pierna con todo su peso, incluido el de la pierna levantada; después levanta la pierna y pone el pie en el peldaño que quiere subir. Una vez hecho esto, transmite al pie más alto todo el peso del tronco y de la pierna, apoyando la mano en el muslo empuja la cabeza hacia adelante y se mueve hacia el punto donde está el pie más alto, mientras levanta con rapidez el talón del pie que tiene abajo. Con el impulso así adquirido se levanta y, extendiendo el brazo que descansa sobre la rodilla, se yergue y endereza la curva de la espalda.

El hombre y todo animal experimenta más fatiga al levantarse que al agacharse, porque cuando se levanta soporta todo su peso y cuando se agacha lo hace con más agilidad.

Un hombre corriendo proporciona a su pierna menos peso que cuando está inmóvil en pie. De la misma manera el caballo cuando corre es menos consciente del peso del jinete, y por esto muchos consideran maravilloso que un caballo, en una carrera, pueda apoyarse solamente en un pie. De aquí podemos concluir, refiriéndonos al peso en un movimiento transverso, que cuanto más rápido es el movimiento menor es el peso hacia el centro de la tierra.

Cómo actúa un hombre para levantarse cuando está el piso llano

Es imposible que memoria alguna pueda retener todos los aspectos y cambios de cualquiera de los miembros de un animal. Demostraremos esto tomando la mano como ejemplo. Puesto que toda cantidad continua es divisible *infinitamente*, el movimiento del ojo que observa la mano corre por un espacio que es también una cantidad continua y divisible *infinitamente*. En cada fase del movimiento el aspecto y forma de la mano varía cuando se la mira y seguirá cambiando cuando el ojo se mueva en un círculo completo. La mano, a su vez actuará de forma similar al ser levantada en su movimiento, es decir, viajará a través del espacio, que es una cantidad continua.

Hay cuatro movimientos principales en la flexión ejecutada por la articulación de la espalda, a saber: cuando el brazo adherido a ella se mueve hacia arriba, hacia abajo, hacia atrás o hacia adelante. Podríamos decir, sin embargo, que tales movimientos son infinitos, porque si volvemos la espalda a la pared y describimos una forma circular con nuestro brazo, habremos realizado todos los movimientos contenidos en la espalda. Y comoquiera que todo círculo es una cantidad continua, el movimiento del brazo habrá producido una cantidad continua. Este movimiento no produciría una cantidad continua si no estuviera guiado por el principio de continuidad. Por eso el movimiento de ese brazo ha estado por todas partes del círculo, y como el círculo es divisible *infinitamente*, las variaciones de la espalda han sido infinitas.

La misma acción vista desde distintos lugares

Una misma acción se manifiesta con un infinito número de variaciones, porque puede verse desde infinidad de lugares distintos, y esto tiene una cantidad continua que es divisible en infinito número de partes. Por consiguiente, toda acción humana se manifiesta en una infinita variedad de situaciones.

Los movimientos realizados por un hombre en una ocasión concreta y por una razón especial son infinitamente variados. Esto se puede probar así: supongamos que un hombre golpea un objeto; este golpe se compondrá de dos posiciones, ya que o bien estará en posición de elevar el objeto que debe descender para efectuar el golpe, o bien estará ya bajando. En cualquier caso, es innegable que el movimiento tiene lugar en el espacio y que el espacio es una cantidad continua divisible *infinitamente*. La conclusión es que todo movimiento de un objeto que desciende es *infinitamente* variable.

c) Fisiología

Donde hay vida hay calor, y donde hay calor hay movimiento de los humores acuosos.

Lo que mueve el agua a través de los manantiales en contra del curso natural de su gravedad es como lo que mueve los humores de los cuerpos animados.

¿Con qué palabras describirán los escritos toda la armónica perfección y belleza existente en el dibujo? Por falta de conocimiento lo harán confusamente, como para dar una ligera idea de las verdaderas formas de las cosas. Engañándose a sí mismos creen que pueden satisfacer al oyente cuando hablan de la figura de cualquier cosa que tiene cuerpo y está rodeada de superficies.

Yo les recomiendo que no se molesten en usar palabras a no ser que hablen a un ciego, y si desean convencer con palabras a los oídos, más bien que a los ojos de los hombres, procuren hablar de cosas más sustanciales o de la naturaleza, sin perder el tiempo en hacer entrar en los oídos cosas referentes a los ojos, ya que en esta materia se verán ampliamente desbordados por el trabajo del pintor.

¿Con qué palabras podrán describir el corazón sin llenar páginas y páginas de un libro? Cuantos más detalles aporten más desconcertarán la mente del oyente. Y siempre necesitarán comenta-

ristas o volver a apoyarse en la experiencia para llegar a un conocimiento lo más completo posible.

El ojo humano

La pupila del ojo se transforma en tantas dimensiones diferentes como diferencias hay en los grados de brillo y oscuridad de los que se presenten ante ellos... En este caso, la naturaleza ha provisto a la facultad visual, cuando se irrita por una luz excesiva, con la contracción de la pupila. La naturaleza trabaja en este caso como uno que, al tener demasiada luz en su habitación, cierra la ventana según las necesidades, o como aquel que cuando llega la noche abre la ventana de par en par para ver mejor.

De esta forma, la naturaleza consigue una adaptación permanente y un equilibrio continuo por medio de la contracción y dilatación de la pupila, de acuerdo con la oscuridad o brillo que se presenten ante ella. Podemos observar este proceso en los animales nocturnos, como gatos, autillos y búhos, que tienen la pupila muy grande por la noche... Si queremos hacer un experimento con un hombre, miremos atentamente la pupila de su ojo mientras tenemos una vela encendida a corta distancia y le hacemos mirar a esta luz mientras se la vamos acercando gradualmente. Así notaremos que cuanto más se la acercamos más se va contrayendo la pupila.

La pupila se encuentra en el centro de la córnea, que tiene la forma de una parte de esfera, en cuyo centro de su base recibe la pupila. Esta córnea recibe todas las imágenes de los objetos y las transmite a través de la pupila al lugar donde se realiza la visión.

Al hacer la anatomía del ojo, para poder ver bien el interior sin derramar el humor acuoso, tenemos que colocar todo el ojo en clara de huevo y cocerlo hasta que se solidifique, para luego cortar el huevo y el ojo transversalmente, de suerte que no se desparrame nada de la parte seccionada.

Al hacer la anatomía del cerebro construyamos dos respiraderos en las trompas de los grandes ventrículos e insertemos cera derretida por medio de una jeringa a través de un orificio que haremos en el ventrículo central. Por medio de este orificio, llenemos los tres ventrículos del cerebro. Una vez que la cera se ha endurecido, quitemos el cerebro y podremos ver con toda exactitud la forma de los tres ventrículos.

d) La lengua

De los músculos que mueven la lengua

Ningún órgano necesita tantos músculos como la lengua; de éstos se conocían veinticuatro, además de los que yo he descubierto. De todos los miembros movidos por la voluntad, éste supera al resto en el número de movimientos... La tarea ahora consiste en descubrir de qué manera están divididos estos veinticuatro múscu-los y cómo actúan en la lengua para producir los movimientos nece-sarios, que son muchos y variados. Además, tenemos que ver cómo bajan hasta ella los nervios desde la base del cerebro y cómo pasan a la lengua, distribuyéndose y ramificándose; cómo estos veinticua-tro músculos se convierten en seis al formar la lengua. Más aún, hay que demostrar dónde tienen su origen estos músculos: algunos en las vértebras del cuello..., algunos en el hueso auxiliar y otros en la tráquea... Asimismo, cómo los alimentan las venas y cómo produ-cen los nervios la sensación en ellos.

La lengua trabaja en la pronunciación y articulación de las síla-bas. La lengua se emplea también para digerir los alimentos en el proceso de la masticación y en la limpieza de boca y dientes. Los principales movimientos son siete.

Notemos con atención cómo por el movimiento de la lengua, con la ayuda de los labios y dientes, conocemos la pronunciación de todos los nombres de las cosas; cómo las palabras simples y com-puestas de una lengua llegan a nuestros oídos por medio de este ins-trumento, y cómo las palabras se acercarían a un número infinito si hubiera un vocablo para denominar todos los objetos de la natura-leza, junto con los innumerables que están actuando en ella. Y todas estas palabras, el hombre no las expresa sólo en una lengua, sino en infinidad de ellas, porque varían continuamente de un siglo a otro y de un país a otro por la mezcla de los pueblos que debido a las gue-rras y a otras muchas causas se relacionan entre sí. Las mismas len-guas caen en el olvido y son mortales, como todas las cosas creadas. Si diéramos por supuesto que nuestro mundo es eterno, diríamos que estas lenguas han sido y serán de una infinita variedad a lo largo de infinitos siglos, que forman un tiempo infinito.

Esto no sucede con otros sentidos, ya que éstos se dedican solamente a las cosas que continuamente produce la naturaleza, y la forma ordinaria de las cosas creadas por la naturaleza no cambia

como lo hacen de tiempo en tiempo las cosas producidas por el hombre, el cual es su mejor instrumento.

Tengo tantas palabras en mi lengua materna, que más que lamentar la falta de palabras con que expresar la concepción que tengo en mi mente, debería lamentar la falta de un recto conocimiento de las cosas...

e) Los labios

De los músculos que mueven los labios de la boca

Los músculos que mueven los labios de la boca son más numerosos en el hombre que en cualquier animal. El hombre los necesita a causa de las muchas acciones para las que se emplean los labios, como, por ejemplo, para la pronunciación de las cuatro letras del alfabeto BFMP, para silbar, reír, llorar y acciones parecidas. También se usan estrechas contorsiones que hacen los payasos cuando imitan otras cosas.

Los músculos que cierran la boca herméticamente, acortando su longitud, están en los labios; más bien los labios son los músculos que propiamente se cierran. De hecho, estos músculos cambian el tamaño del labio debajo de otros músculos que se juntan a él y de los que un par le dilatan y mueven para la risa. El músculo que le contrae es el mismo que forma el labio inferior. Un proceso similar se efectúa simultáneamente en el labio superior.

Hay otros músculos que llevan los labios a un punto; otros que los aplastan; otros que los vuelven hacia atrás; otros que los enderezan; otros que los tuercen y otros, finalmente, que los vuelven a su primera posición. Así que hay tantos músculos como movimientos diversos de los labios en ambas direcciones. Mi propósito es describirlos y representarlos en su totalidad, demostrando estos movimientos por medio de mis principios matemáticos.

Una vez vi en Florencia a un hombre que se había vuelto sordo. Cuando le hablaban muy alto no entendía, pero si le hablaban con suavidad, sin emitir la voz, entendía por el mero movimiento de los labios. Quizá diga alguno que los labios de un hombre que habla alto no se mueven como los del que habla bajo y que si se moviesen de igual manera, de ninguna de las dos formas sería entendido. Dejo que el siguiente experimento conteste a esto: haced que alguien hable sin emitir ningún sonido y observad sus labios.

f) El embrión

Aunque el ingenio humano puede lograr infinidad de inventos, nunca ideará ninguno mejor, más sencillo y directo que los que hace la naturaleza, ya que en sus creaciones no falta nada y nada es superfluo. La naturaleza no necesita contrapeso cuando crea miembros adaptados para el movimiento en los cuerpos de animales, sino que pone en ellos el alma que los informa, esto es, el alma de la madre que forma primero en su seno la forma del hombre y, a su debido tiempo, infunde el alma para que viva en él. En los comienzos de la gestación, el alma está como dormida bajo la tutela del alma materna, que la alimenta y vivifica por medio del cordón umbilical, con todos sus miembros espirituales. Todo esto continuará durante el tiempo que el cordón umbilical esté unido al feto por medio de las secundinas y cotiledóneas, por las que el niño está unido a la madre. Éstas son las razones por las que el niño experimenta con más intensidad que la misma madre un fuerte deseo o una experiencia de miedo, llegando en muchos casos a morir.

Cuando una sola mente dirige dos cuerpos, los miedos, los deseos y las penas de la madre son las mismas de la criatura que vive en su seno, de la misma manera que el alimento es común a ambos, porque las fuerzas vitales se derivan del aire, que es el principio vital común a toda la raza humana y a las demás criaturas vivientes.

Las razas negras de Etiopía no son el producto del sol. Esto se prueba porque si un negro deja encinta a una negra en Escintia, la prole es negra; pero si un negro deja encinta a una mujer blanca, la prole es mestiza. Esto prueba que la simiente de la madre tiene igual fuerza en el embrión que la del padre.

Así es como explico a los hombres el origen de su segunda causa —segunda o quizá primera— de la existencia: la división de las partes espirituales de las materiales; la forma en que respira el niño y la manera como es alimentado por medio del cordón umbilical; por qué una sola alma dirige dos cuerpos y por qué un niño que nace a los ocho meses se muere. Acerca de esto, Avicena[2] sostiene que el alma da a luz al alma y el cuerpo al cuerpo, pero está en un error.

[2] Filósofo y médico persa (980-1037). La cita procede de su *Libro de la curación*.

g) Anatomía comparada

A título de comparación representaremos las patas de una rana, que tienen un gran parecido a las piernas del hombre en lo que respecta a huesos y músculos. A continuación, las patas traseras de la liebre, que son muy musculares, con fuertes y altivos músculos, por carecer de grasa.

Observemos con atención las lecciones de las articulaciones y la forma en que la carne se inflama en sus contracciones y dilataciones. De este estudio realmente importante haremos un tratado aparte: describiremos los animales de cuatro pies, entre los que está el hombre, que en su infancia se arrastra sobre los cuatro. El caminar del hombre es siempre similar al de los animales de cuatro patas, en cuanto que, como aquéllos, mueve los pies cruzándolos, como hace el caballo cuando trota, así el hombre mueve sus brazos y pies de la misma forma. Esto es, si el hombre adelanta el pie derecho al caminar, adelanta al mismo tiempo el brazo izquierdo y viceversa. Así, invariablemente. La rana muere instantáneamente cuando es atravesada su médula espinal, a pesar de que antes vivió sin cabeza, sin corazón, sin huesos, sin intestinos y sin piel. Por tanto, parece ser que es en la médula espinal donde reside la raíz del movimiento y de la vida. Todos los nervios de los animales derivan de aquí, y cuando la médula espinal es punzada, mueren al instante.

He descubierto que la composición de los órganos sensitivos del cuerpo humano es más burda que la de los animales. Por lo tanto, sus órganos están compuestos de instrumentos menos hábiles y de partes menos capaces de recibir la fuerza de los sentidos. He podido comprobar cómo en los leones el sentido del olfato, que forma parte de la sustancia del cerebro, baja a las fosas nasales, que son un gran receptáculo. El olfato penetra entre numerosas cavidades cartilaginosas con muchos pasos que conducen al cerebro.

Los ojos de los leones disponen de una gran parte de la cabeza para sus cuencas, y los nervios ópticos están en inmediata comunicación con el cerebro. En los hombres, por el contrario, las cuencas de los ojos no ocupan sino una parte pequeña de la cabeza, y los nervios ópticos son finos, largos y débiles. A causa de su debilidad vemos de día, pero vemos mal de noche, mientras que esos animales ven mejor por la noche que por el día. Prueba de esto es que ellos rondan la presa de noche y duermen de día, como hacen también las aves nocturnas.

Los ojos de todos los animales tienen las pupilas adaptadas para dilatarse y contraerse por sí mismas, en proporción a la mayor o menor luz del sol o de cualquier otra fuente. En las aves, la variación es mucho mayor y especialmente en las nocturnas, como los búhos blancos y castaños. En éstos la pupila se dilata hasta que ocupa todo el ojo o disminuye hasta hacerse como un grano de mijo, conservando siempre su forma circular. En la familia de los leones, panteras, leopardos, onzas, tigres, lobos, linces, gatos españoles y otros animales, cuando disminuye la pupila se transforma de un círculo perfecto a una figura elíptica. Al hombre, sin embargo, le molesta menos la luz excesiva y su pupila experimenta menos aumento en lugares oscuros, teniendo como tiene una vista más débil que todos los animales. En los ojos de los animales nocturnos ante mencionados, como el búho, el mayor pájaro nocturno, su fuerza visual aumenta tanto que en la oscuridad de la noche puede ver con más precisión que nosotros al esplendor del mediodía. Cuando estos pájaros están ocultos en lugares oscuros, si se les obliga a la luz del sol, la pupila se contrae tanto que su poder visual disminuye debido a la cantidad de luz.

Estudiemos la anatomía de varios ojos y veamos cuáles son los músculos que abren y cierran las pupilas de los ojos de los animales.

Si de noche nuestro ojo se sitúa entre la luz y el ojo de un gato, el ojo nos parecerá como si fuera de fuego.

Cuando el ave cierra el ojo con sus dos párpados, primero cierra la secundina y lo hace hacia un lado, desde la glándula lacrimal hasta el rabillo del ojo, y cierra el párpado externo de abajo arriba. Estos dos movimientos se entrecruzan, cubriendo primero el ojo en la glándula lacrimal, ya que el ave ha visto que está a salvo por delante y por debajo; deja abierta solamente la parte superior del ojo a causa de los pájaros de presa que pueden venir de abajo y de atrás. Al abrir los ojos, primero descubrirá la membrana en dirección del ángulo exterior, porque si el enemigo viene por detrás, el ave tiene la oportunidad de volar hacia adelante. Si mantiene echada la membrana llamada secundina, que es de una contextura transparente, lo hace así porque si no tuviera esta protección no podría mantener los ojos abiertos contra el viento que hiere el ojo con furia en su rápido vuelo.

Analicemos el movimiento de la lengua de un pájaro carpintero y describamos la lengua de ese pájaro y la mandíbula del cocodrilo.

Cómo hacer para que un animal imaginario aparezca natural

Sabemos que no podemos pintar animal alguno sin que tenga sus miembros de tal forma que guarden alguna semejanza con la de otros animales. Si queremos hacer que uno de los animales imaginarios aparezca natural, por ejemplo, un dragón, tomemos por cabeza la de un mastín; por ojos, los de un gato; por orejas, las de un puerco espín; por nariz, la de un galgo; por orejas, las de un león; por sienes, las de un gallo viejo, y por cuello, el de una tortuga de agua.

h) Ropajes

Las ropas pueden ser finas, gruesas, nuevas, viejas, con dobles, sueltos y plegados, ligeramente suaves, oscuras y menos oscuras, con o sin reflejos, airosas o rígidas, según las distancias y colores. Los vestidos tendrán que acomodarse a la posición social de quienes los llevan: largos o cortos, ondeantes o almidonados; ajustados a los pies o separados de ellos, según que las piernas se doblen o descansen, se tuerzan o monten a horcajadas. Tienen que adaptarse a las articulaciones, al modo de andar, al movimiento y al vaivén del viento. Los pliegues tienen que corresponder a la calidad de los paños, ya sean transparentes o tupidos.

Los lienzos deben ser imitados de la naturaleza. Es decir, si queremos representar una tela de algodón, dibujemos los pliegues del algodón; si queremos representar una de seda, tela fina o tosca, lino o crespón, cambiemos los pliegues en cada uno y no representemos vestidos, como hacen muchos, de modelos cubiertos de papel o cuero fino que nos desorienten.

Todo, por naturaleza, tiende a permanecer en estado de quietud. El paño de densidad y grosor uniformes tiene tendencia a permanecer liso. Por eso, cuando lo doblamos o plegamos violentamente observamos que se arruga en la parte más fuerte. La parte más distante de la zona arrugada tenderá a volver a su estado natural, es decir, se despliega libremente.

No debemos recargar un lienzo con demasiados pliegues, sino más bien introduzcamos solamente aquellos de los brazos y las manos; el resto podemos dejar que caiga libremente, sin consentir que las figuras desnudas estén atravesadas por demasiadas líneas dobles sueltas.

Las figuras vestidas con manto no deben resaltar la forma corporal tanto que aparezca el manto excesivamente unido a la carne.

Sin duda alguna que a nadie le agradaría tener el manto demasiado adherido a la carne, puesto que no hay que olvidar que entre la capa y la carne hay otras prendas que impiden que las formas del cuerpo aparezcan a través del manto. Si mostramos ciertas partes del cuerpo, éstas hemos de pintarlas más gruesas que de ordinario, para que den la impresión de que hay otras prendas debajo del manto. Los miembros de una ninfa o de un ángel tendrían que presentarse casi en su estado original, ya que éstos se representan revestidos de lienzos ligeros conducidos y aprisionados contra los miembros de esas figuras por la corriente del viento.

i) Botánica

Aquel a quien no le gusta por igual todo lo que comprende el arte de la pintura no es universal. Hay alguno, por ejemplo, que no se ocupa de los paisajes, considerándolos como objetos de mera y superficial investigación. Así lo hace nuestro Botticelli[3], quien afirmó que estudios de este tipo son inútiles, ya que por el simple hecho de lanzar una esponja empapada en colores diversos hacia una pared se forma una mancha en la que podría vislumbrarse un paisaje pintoresco. Admito que en esa mancha se podrían imaginar varias cosas si uno las busca, como cabezas de hombre, animales, batallas, rocas, mares, nubes y árboles, lo mismo que oyendo un repique de campanas puede uno oír lo que se le antoje. Sin embargo, aunque esas manchas puedan inspirar cualquier composición, no enseñan cómo completarlas con detalles.

Este artista pintó paisajes muy vulgares.

La representación de las cuatro estaciones del año

En otoño hay que procurar que las cosas pintadas estén de acuerdo con lo avanzado de la estación. Es decir, las hojas de los árboles comienzan a marchitarse al principio de ella en las ramas más secas. Así, pues, se pintarán más o menos secas según el tiempo y según se represente el árbol en período de crecimiento, en suelo fértil o estéril. Las clases de árboles que fueron las primeras en dar el fruto deben representarse más pálidas y rojizas.

[3] Sandro Botticelli, pintor italiano, uno de los más altos representantes del Renacimiento florentino y coetáneo de Da Vinci.

No hagamos como muchos, que pintan toda clase de árboles del mismo verde, aunque estén a la misma distancia. Hablando de campos, plantas, piedras, troncos de árboles y varias clases de suelo, todos son diferentes. La naturaleza es infinitamente variable no sólo en lo referente a las especies, sino que en las mismas plantas encontramos diferentes colores. Así, por ejemplo, en las ramas pequeñas las hojas son más bonitas y grandes que en otras ramas. La naturaleza es tan agradable y abundante por su variedad, que no encontramos dos árboles iguales entre los de una misma especie. No solamente en las plantas como un todo, sino entre sus ramas, hojas y frutos no encontraremos una completamente igual a otra. Por lo tanto, observemos esta variedad y representémosla lo mejor que podamos.

Las puntas de las ramas de las plantas, a no ser que se doblen por el peso de sus frutos, miran hacia el firmamento todo lo posible. La parte superior de las hojas mira hacia el cielo para recibir el alimento del rocío nocturno.

El sol anima y da vida a las plantas, y la tierra las alimenta con su humedad.

Las ramas inferiores, después de formar el ángulo de separación del tronco paterno, se doblan siempre hacia abajo como para no agolparse con las que están por encima de ellas en el mismo tronco y así poder recibir mejor el aire que las alimenta.

Cada uno de los vástagos y frutos se producen encima de la inserción de su hoja, que sirve como de madre, proporcionándoles el

agua de la lluvia y la humedad del rocío que cae por la noche y protegiéndolos con frecuencia de los rayos del sol.

Del nacimiento de las hojas en las ramas

En el espacio que hay entre las hojas, el grosor de una rama solamente disminuye en una cantidad igual al grosor de la yema que está por encima de la hoja. Así el grosor de la rama va decreciendo entre una hoja y la siguiente.

La naturaleza ha colocado las hojas de los últimos vástagos de muchas plantas, de tal manera que la sexta hoja está siempre encima de la primera. Así continúan sucesivamente si la regla no falla.

La utilidad de esta colocación para las plantas es doble. En primer lugar, al brotar la rama y el fruto el próximo año de la yema que está por encima, en contacto con el ligamento de la hoja, el agua que humedezca esta rama podrá descender y alimentar esta yema, al quedar la gota de agua recogida en la axila de donde brota la hoja. En segundo lugar, al crecer estos vástagos, no se taparán entre sí, ya que cinco de las ramas crecen en cinco direcciones distintas y la sexta saldrá por encima de la primera, a cierta distancia.

Todas las flores que miran al sol maduran sus semillas y no las otras; esto es, sólo aquellas que reciben el reflejo del sol.

Si quitamos un anillo de corteza a un árbol se secará desde ese anillo hacia arriba y se mantendrá vivo desde ese anillo hacia abajo. Si hacemos este anillo durante una mala luna y luego cortamos la planta desde abajo durante una luna buena, la de la luna buena sobrevivirá y el resto se secará.

Las ramas comienzan siempre encima de la hoja.

El comienzo de una rama tendrá siempre la línea central de su grosor (eje) dirigido a la línea central (eje) de la planta.

En general, casi todas las partes superiores de los árboles se encorvan un poco, volviendo la parte convexa hacia el Sur, y sus ramas son más largas y gruesas hacia el Sur que hacia el Norte. Esto sucede porque el sol hace salir la savia hacia aquella cara del árbol que está más cerca de él. Esto se percibe a no ser que el sol esté oculto entre otros árboles.

El grosor del conjunto de todas las ramas de los árboles en cada fase de su altura es igual al grosor de su tronco.

De la inserción de las ramas en las plantas

El comienzo de la ramificación de las plantas en sus ramas principales es igual que el comienzo de las hojas en los vástagos de la misma planta. Estas hojas tienen cuatro formas de crecer unas sobre las otras. La primera y más corriente es que la sexta siempre vaya sobre la sexta de abajo. La segunda es que las dos terceras de arriba estén sobre las dos terceras de abajo. La tercera forma consiste en

que la tercera de arriba esté sobre la tercera de abajo. Finalmente, la cuarta forma es la del abeto, que forma hileras.

Todas las semillas disponen de cordón umbilical cuando están maduras, e igualmente tienen matriz y secundina, como puede verse en las hierbas y en todas las semillas que crecen en vainas. Pero las que crecen en cáscara, como las avellanas, tienen el cordón umbilical largo y aparece en la infancia.

El cerezo tiene las mismas características que el abeto por lo que respecta a su ramificación, que se sitúa en plataformas alrededor de su tronco. Sus ramas arrancan en número de cuatro, cinco o seis, unas frente a otras. Las puntas de los retoños más altos forman una pirámide desde el centro hacia arriba. El nogal y el roble forman una media esfera desde el centro hacia arriba.

Una hoja siempre vuelve su lado superior hacia el firmamento, de tal forma que pueda recibir mejor sobre toda la superficie el rocío que gotea suavemente de la atmósfera. Estas hojas están de tal forma distribuidas en las plantas, que una cubre a otra lo menos posible, estando alternativamente una sobre la otra, como se ve en la hiedra que recubre las paredes. El estar alternadas tiene dos fines: primero, para dejar espacios, de tal suerte que el aire y el sol puedan penetrar entre ellas, y segundo, para que las gotas que caen en la primera hoja puedan caer en la cuarta o en la sexta hoja, como en el caso de otros árboles.

Al representarse el viento, además de mostrar la flexión e inversión de las ramas y de las hojas cuando se acerca aquél, tendríamos que representar las nubes de polvo mezcladas con el aire agitado.

Las plantas jóvenes tienen las hojas más transparentes y la corteza más jugosa que las viejas. El nogal, particularmente, tiene un color más intenso en mayo que en septiembre.

Los anillos que hacemos al cortar la rama de un árbol nos dan a conocer el número de años. La mayor o menor anchura de estos anillos muestran qué años fueron más húmedos y cuáles más secos. Muestran también la dirección hacia la que estaba vuelta la planta, porque la que estaba vuelta hacia el norte crece con más grosor que la vuelta hacia el sur, de tal manera que el centro del tronco está más cerca de la corteza que mira al sur que de la que da al norte.

Aunque todo lo anterior no tiene importancia alguna para la pintura, quiero, no obstante, describirlo, omitiendo lo menos posible de cuanto conozco acerca de los árboles.

4. La expresión del espíritu

Las manos y brazos en todos sus gestos deben poner de manifiesto lo más posible la intención del espíritu que los mueve, ya que por medio de ellos, cualquiera que tenga sentido artístico, sigue las intenciones de la mente en todos sus movimientos. Los buenos oradores, cuando quieren persuadir de verdad a sus oyentes, procuran acompañar sus palabras con movimientos de manos y brazos, aunque algunos insensatos descuidan esta faceta y parecen estatuas en la tribuna, dando la impresión de que su voz sale de un tubo parlante. Esto, que es un gran defecto en el campo de la oratoria, se acentúa en el arte de la pintura. Si las figuras no son expresión de la vida que el autor quiere imprimir en ellas, aparecerán doblemente muertas: carentes de vida y de acción.

Volviendo a nuestro tema, representaremos y discutiremos diversas emociones: la angustia, el miedo repentino, el llanto, el arrebato, el deseo, el mandato, la negligencia, la solicitud y otras parecidas.

Un buen pintor tiene dos objetivos principales cuando pinta: el hombre y su espíritu. El primero es fácil. El segundo es más complicado, porque tiene que representarlo por medio de movimientos corporales. El conocimiento de éstos hay que adquirirlo observando al mudo, porque sus movimientos son más naturales que los de cualquiera otra persona normal.

Es de capital importancia en la pintura que los movimientos de cada figura expresen su estado anímico, así como el desdén, el deseo, la angustia, la piedad y cosas así.

En pintura, los gestos de las figuras son siempre expresión del deseo de sus mentes.

Toda acción tiene que expresarse necesariamente en movimientos.

Conocer y querer son dos operaciones del espíritu humano. Asimismo, el discernir, juzgar y reflexionar.

Nuestro cuerpo está sometido al cielo, y el cielo está sometido a la mente humana.

Un cuadro, o más bien las figuras en él representadas, tienen que aparecer de tal manera que los espectadores puedan reconocer fácilmente por sus actitudes los deseos más íntimos del espíritu... Esto puede compararse al caso de un sordomudo, que, aunque está privado del oído, puede, no obstante, entender el tema de una discusión por las actitudes y gestos de los interlocutores.

Los miembros corporales destinados al trabajo deben aparecer musculosos, y los que no lo están, debemos representarlos sin músculos y blandos.

Representemos las figuras con tal actitud que expresen sus intenciones. De lo contrario, nuestro arte no será bueno. Una figura no es digna de alabanza alguna, a no ser que exprese la pasión de sus sentimientos. Una figura será tanto más digna de alabanza cuanto mejor exprese la pasión que la anima.

Los ancianos deben aparecer lentos y pesados en sus movimientos y con las piernas dobladas en las rodillas. Cuando están en pie, los pies paralelos y separados, encorvados y con la cabeza apoyada hacia adelante, y con los brazos poco extendidos.

Las mujeres deben representarse con actitudes modestas, las piernas juntas, los brazos doblados y con su cabeza baja y un poco ladeada. Las mujeres ancianas han de mostrar impaciencia y diligencia, y gestos de arrebato como las furias infernales, apareciendo la acción más violenta en los brazos y la cabeza que en las piernas. Los niños pequeños han de ser presentados con movimientos vivarachos y retorcidos cuando están sentados, y con gestos tímidos y retraídos cuando están en pie.

El sujeto con su forma

El amante es atraído por el objeto amado, lo mismo que el sentido por lo que percibe. Así se une a él y se convierte en una sola cosa. La acción es lo primero que nace de la unión; si el objeto amado es de poco valor, el amante se empobrece; si el objeto está en armonía con el que lo recibe, se sigue el deleite, el placer y la satisfacción; si el amante está unido con la persona amada, encuentra descanso al depositar sus penas en él.

5. Composición

Orden en el estudio

Primero hay que conocer las partes del cuerpo y sus mecanismos. Después de haber completado este estudio, será necesario conocer sus gestos en las diversas circunstancias. En tercer lugar, la composición de los temas cuyo estudio debe hacerse imitando las acciones que se les presentan en la naturaleza de cuando en cuando, según las

circunstancias. Para ello hay que fijarse en las acciones que se desarro-
llan en las calles, plazas y campos, anotando sus formas por una breve
indicación. Así, por ejemplo, para dibujar la cabeza, hagamos una O.
Para un brazo, una línea recta o curva, y lo mismo para las piernas y
todo el cuerpo. Al volver a casa completemos las notas, dando forma
a las figuras.

Hay quienes piensan que para adquirir práctica y hacer muchas
obras, es mejor ocuparse en dibujar partiendo de diversas composi-
ciones de otros autores en el primer período de estudio. Mi respuesta
es que el método será bueno siempre y cuando esté basado en obras
de maestros hábiles. Pero como esos maestros son tan escasos, el
camino más seguro es ponerse en contacto con la naturaleza, más que
copiarla de otros cuadros que no son sino una imitación de aquélla, ya
que el que puede ir a la fuente no se contenta con ir a la jarra de agua.

Cómo representar a alguien que está hablando entre un grupo de gente

Cuando queramos representar a una persona hablando en un
grupo, debemos tener en cuenta la materia de la que habla y adaptar
su acción al tema. Si el tema es persuasivo, hagamos que se note en los
gestos; si se trata de aducir argumentos, que el que habla tenga cogido
con los dedos de la mano derecha uno de la izquierda, manteniendo
los dos más pequeños cerrados, su rostro alerta y vuelto a la gente,
con la boca ligeramente abierta, dando la impresión de que habla; si
está sentado, que aparezca como en ademán de levantarse, con la
cabeza hacia adelante; si le representamos en pie, que esté ligeramente
inclinado de cabeza y con las espaldas hacia la gente; ésta debe apare-
cer silenciosa, atenta, con la mirada puesta en el orador, con gestos de
admiración; los ancianos, absortos con lo que oyen, expresándolo
con el gesto de la boca, en sus cejas levantadas y en su frente fruncida;
algunos, sentados, con los dedos pegados a sus rodillas cansadas;
algunos ancianos, encorvados, con una rodilla cruzada sobre la otra,
una mano descansando en ellas, cogiéndose el codo y acariciando la
barbilla con la mano.

Apuntes sobre la Última Cena

Representemos a alguien bebiendo, que ha dejado el vaso en su
sitio, en ademán de volver la cabeza al orador. Otro, con las manos
extendidas, enseñando las palmas y encogiéndose de hombros, con

un gesto de asombro. Otro, retorciendo los dedos de las manos y dirigiéndose con semblante duro a un compañero. Otro, hablando al oído de un comensal, que, al escuchar, se vuelve a él con atención, mientras tiene un cuchillo en una mano y un panecillo cortado por la mitad en la otra. Otro, volviéndose con un cuchillo en la mano, vuelca un vaso en la mesa. Otro, con las manos sobre la mesa y mirando. Otro, soplando un bocado. Otro, asomándose para ver al que habla, esconde los ojos entre las manos. Otro, poniéndose detrás de uno que está inclinado hacia adelante, mira al que habla por el resquicio que queda entre la pared y el que se inclina.

Cuando el pintor tiene una pared en la que representar una historia, deberá tener siempre en cuenta la altura a la que ha de colocar las figuras. Si se inspira en la naturaleza para pintar esa composición, tiene que mirar mucho más abajo que el objeto que está dibujando, ya que el objeto, una vez terminada la obra, estará por encima de la mirada del espectador. Si no lo hace así, su obra será digna de reprensión.

Por qué hay que evitar que las figuras se amontonen unas sobre otras

La práctica de amontonar unas figuras sobre otras, que adoptan muchos pintores en las paredes de las iglesias, es de todo punto condenable, viendo que representan una escena a un nivel con su paisaje y edificios, y sobre esta escena representan otra, cambiando de esta manera el punto de mira de la primera; después hacen una tercera y cuarta escena, de tal manera que en una misma pared hay cuatro puntos de mira, cosa sumamente detestable.

Sabemos que el punto de mira está opuesto al ojo del que contempla la escena. Si me preguntan cómo debería representarse la vida de un santo, dividida en varias escenas del final de una única pared, yo respondería que se debe situar el primer plano con su punto de mira al mismo nivel del ojo del espectador. Sobre este plano se debe representar el primer episodio a gran escala. Luego, disminuyendo gradualmente las figuras y los edificios sobre varias colinas y planos, podemos representar todos los sucesos de la historia. En los restos de la pared hasta la parte más alta, pondremos los árboles de tamaño proporcionado a las figuras, ángeles, suponiendo que sean apropiados a la historia, pájaros, nubes, etcétera. De no hacerlo así, es mejor no molestarse en intentarlo, porque la obra no sería artística.

No puedo menos de mencionar entre estos consejos un nuevo método para el estudio, que, aunque pueda parecer trivial y cómico, es sumamente práctico para estimular la inventiva del espíritu. Es el siguiente: cuando miramos a una pared salpicada de manchas o con piedras entremezcladas, si queremos idear alguna escena podremos ver en ella algún parecido con los paisajes adornados de montañas, ríos, rocas, llanuras, anchos valles y grupos de colinas. Podremos ver incluso batallas y figuras en acción, caras extrañas e infinidad de cosas a las que se puede dar forma. Todo esto aparece en las paredes de un modo confuso, como el sonido de las campanas en cuyo tañido podemos imaginar cualquier nombre o palabra que se nos antoje.

Manera de representar una batalla

Representemos primero el humo de la artillería, mezclado en el aire con el polvo levantado por el movimiento de los caballos y guerreros. Este conjunto hemos de expresarlo así: el polvo tiene un peso, y aunque por su finura puede levantarse fácilmente y mezclarse con el aire, volverá a caer con facilidad. Por lo tanto, la primera parte es la que sube a más altura y se verá menos, pareciendo casi del color del aire. El humo, mezclado con el aire saturado del polvo, al subir a cierta altura, parecerá una nube oscura y en lo más alto, el humo se percibirá mejor que el polvo. El humo cobrará un tinte azulado y el polvo conservará su color. Esta mezcla de aire, humo y polvo parecerá mucho más iluminada por el lado desde donde viene la luz que del lado contrario.

Cuanto más guerreros haya en la multitud, menos se percibirán y menor será el contraste entre luces y sombras. Hay que dar un brillo rojizo a los rostros, a las figuras y al aire en torno a ellos, a los artilleros y a cuantos están cerca de ellos.

Las figuras que están entre nosotros y la luz, si están lejos, aparecerán oscuras en contraste con un trasfondo luminoso, y cuanto más cerca estén las piernas del suelo serán menos visibles, porque el polvo es más denso. Si representamos caballos galopantes alejándose de la multitud, procuremos que haya la misma distancia entre las nubes de polvo que la que existe entre los pasos del caballo. La nube que esté muy lejos del caballo tendría que ser menos visible, apareciendo alta, extensa y sutil. La más cercana tendría que ser clara, más pequeña y densa.

El aire estará lleno de flechas en todas direcciones, unas disparadas hacia arriba, otras cayendo y algunas volando en sentido horizontal. Las balas de los cañones deben ir acompañadas de una estela de humo. Las figuras en primer plano tendrán polvo en sus cabellos y cejas. Los guerreros aparecerán en avalancha, con su pelo suelto, el rostro un poco bajo y todo su cuerpo en actitud tensa de avance. Si alguno cae al suelo, no olvidemos dejar una mancha en el polvo hecho lodazal y salpicado de sangre, donde se ha resbalado. En ese contorno de tierra reblandecida, hagamos que aparezca la huella de las pisadas de hombres y caballos que han pasado por aquel camino.

Puede aparecer un caballo arrastrando el cadáver del jinete, dejando tras él, en el fango, su huella. Los vencidos deben mostrarse pálidos, con las cejas fruncidas, la piel surcada por el dolor, la nariz con arrugas, las fosas nasales abiertas, los labios arqueados, enseñando los dientes superiores y en actitud de amargura. Alguno puede representarse usando la mano como escudo para sus ojos aterrados, con la palma vuelta al enemigo, mientras que otro yace en tierra, queriendo sostener su cuerpo medio levantado.

Representemos a otros gritando boquiabiertos y huyendo. A los pies de los guerreros toda clase de armas: escudos rotos, lanzas y espadas dobladas. Los muertos cubiertos de polvo, mezclados con la sangre rebosante, formando el flujo desde el cadáver al polvo. Otros, en los estertores de la agonía, rechinando sus dientes, entornando los ojos, con los puños apretados contra el cuerpo y sus piernas descoyuntadas. Otros, desarmados y derrotados por el enemigo, volviéndose hacia él con gesto vengativo. Podrá verse algún guerrero mutilado, cubierto con su escudo, mientras el enemigo intenta asestarle el golpe mortal. Montones de hombres caídos sobre la cabeza de un caballo muerto. Otros, dejando el combate y huyendo de la multitud, limpiándose con las dos manos los ojos y las mejillas cubiertos de polvo.

Se verán los escuadrones de reserva vigilando con sus cejas levantadas y llenos de esperanza, como queriendo atravesar con su mirada la gruesa nube de confusión y desconcierto, y listos para escuchar la voz de mando. El capitán, con su bastón de mando levantado, dirigiéndose a los reservas e indicándoles el puesto de combate. Pintemos también un río con caballos galopando y levantando olas espumantes en las aguas. Finalmente, procuremos no pintar sitio alguno llano que no esté lleno de huellas sangrientas.

Cómo representar la noche

Lo que está desprovisto totalmente de luz es todo oscuridad. Puesto que ésta es la condición de la noche, si queremos representar una escena nocturna, preparemos un gran fuego. Lo que está más cercano al fuego se contagiará con su color. Porque lo que está más cerca del elemento participa además de su naturaleza, mientras que lo que está más lejos del fuego se tiñe del color negro de la noche. Las figuras que se ven con el fuego al fondo parecen oscuras al resplandor de su luz, ya que esa parte del objeto que vemos se tiñe con la oscuridad de la noche, y no con el color del fuego. Los que están a los lados aparecerán medio oscuros y medio rojos, mientras que los que se ven más allá de los extremos de las llamas estarán iluminados por un brillo rojizo con un trasfondo negro.

Por lo que se refiere a los gestos, hay que procurar que los que están cerca del fuego se protejan con sus manos y mantos para defenderse del intenso calor, teniendo la cara vuelta en ademán de retirarse. De los que están algo más lejos se deben representar a bastantes, levantando las manos para tapar los ojos heridos por el resplandor intolerable.

Cómo representar una tempestad

Si queremos representar una tempestad, tengamos en cuenta los efectos del viento que sopla sobre mar y tierra, levantando y arrastrando todo lo que no tiene estabilidad. Para conseguir esto, debemos pintar en primer lugar las nubes hendidas, rotas y corriendo parejas con el viento, junto con los torbellinos de arena que surgen de las orillas del mar, y las ramas y hojas barridas por el viento y esparcidas por el aire con otros objetos ligeros. Los árboles y plantas deben estar doblados como siguiendo el curso de los vientos, con las ramas retorcidas y las hojas zarandeadas. Los personajes, unos tienen que aparecer en tierra arropados con sus vestidos y casi invisibles por el polvo, mientras que los que están en pie deberán aparecer detrás de un árbol, abrazados a él para que el viento no les mueva. Otros estarán en cuclillas, con las manos en los ojos para protegerse del polvo, y con sus cabellos y vestidos flotando al viento.

El mar estará enfurecido, tempestuoso y espumeante al mismo tiempo que cubierto de densa niebla. Los barcos, con las velas desgarradas, con andrajos azotados por el viento, las maromas rotas y

los mástiles rasgados y caídos, apareciendo el mismo buque destrozado por las olas y con los pasajeros chillando y agarrándose furiosamente a los restos del naufragio.

Las nubes deben ser representadas como arrastradas por impetuosos vientos, precipitándose a la cumbre de los montes, enroscándose y arremolinándose como las olas que golpean las rocas. Todo el ambiente debe inspirar terror producido por la oscuridad que causan la niebla y las espesas nubes.

Descripción de una inundación

En primer lugar, hay que presentar la cumbre de un monte escarpado con valles rodeando su base. En sus laderas, la tierra debe estar poblada de pequeñas matas y rocas peladas en su mayor parte. Al bajar la inundación por los precipicios, debe seguir su curso impetuoso, descuajando las retorcidas y enmarañadas raíces de los árboles más altos. Los montes deben aparecer agrietados por antiguos terremotos, y sus bases cubiertas de restos de arbustos provenientes de las cumbres; todo esto mezclado con fango, raíces, ramas de árboles y variedad de hojas entre barro y piedras.

Se deben mostrar también fragmentos de algunos montes que bajen a la hondonada de algún valle y formen un ribazo para las aguas entumecidas de su río, que después de haber roto sus orillas, se precipita con temible oleaje, arrasando y destruyendo los muros de las ciudades y las fincas del valle. Las ruinas de los edificios deben aparecer levantando nubes de polvo en forma de humo mientras cae la lluvia. Igualmente, cómo grandes masas de restos que caen de lo más alto de los montes o de los grandes edificios chocan contra las aguas de los grandes lagos, al mismo tiempo que enormes cantidades de agua rebotan en el aire en dirección contraria, es decir, con el ángulo de reflexión igual al ángulo de incidencia.

Los objetos arrastrados por las corrientes de agua aparecerán a mayor distancia de la ribera que sea más fuerte o de mayor grosor. Las aguas crecidas del lago deben aparecer rastreando su contorno y chocando en forma de remolino contra los distintos obstáculos, saltando con fuerza al aire con espuma fangosa, retrocediendo después y haciendo que el agua batida con violencia vuelva de nuevo a elevarse en el aire. Las olas deben representarse en forma de círculo, retirándose del lugar donde son sacudidas, y siendo impulsadas por el curso de otras olas circulares, que se mueven en dirección contraria y

después de chocar con ellas se levantan en el aire sin desprenderse de su base.

Allí donde el agua sale del lago, deben verse las olas amansadas y esparciéndose hacia la salida; de allí, el agua, al caer por el aire, adquiere peso e ímpetu, y chocando con el agua de abajo la penetra y la separa, conduciéndola con fuerza hasta alcanzar profundidad; luego, retrocediendo, sube de nuevo a la superficie del lago, acompañada del aire que se había sumergido con ella, quedando este aire en la espuma mezclada con leños y otros objetos más ligeros que el agua; alrededor de éstos empiezan a formarse las olas, que aumentan de circunferencia al adquirir más movimiento y se hacen más bajas a medida que van adquiriendo una base más amplia, siendo por tanto menos perceptibles al ir desvaneciéndose. Si las olas rebotan contra diversos objetos, retroceden hacia otras olas que se acercan, observando la misma ley de desarrollo en su curva que cuando aparecen en su movimiento original.

La lluvia, cuando cae de las nubes, tiene el mismo color que aquéllas, a no ser que los rayos solares las penetren, en ese caso la lluvia aparecerá menos oscura que la misma nube. Si el gran peso de los restos de los altos montes o de los grandes edificios chocan al caer con las grandes charcas de agua, entonces una buena cantidad de agua rebotará en el aire y su curso irá en dirección contraria al de la sustancia que golpeó el agua, es decir, el ángulo de reflexión será igual al ángulo de incidencia.

El agua de remolinos se mueve mas rápidamente en proporción a su cercanía del centro. Las crestas de las olas del mar bajan a su base, golpeando con ímpetu las burbujas de que está formada su superficie. Con estos golpes, el agua que cae se sedimenta en pequeñas partículas, y se convierte en una densa niebla. La lluvia que cae por el aire, al ser sacudida y zarandeada por la corriente de los vientos, se enrarece y densifica de acuerdo con el enrarecimiento o densidad de estos vientos. De esta manera se produce en la atmósfera una inundación de nubes transparentes, formadas por dichas lluvias, y que se ven a través de las líneas que hace la lluvia al caer, si está cercana al ojo del espectador.

Las olas del mar, que se rompen en el repecho de los montes que lindan con él, se llenarán de espuma por la velocidad con que chocan contra ellos, y al volverse atrás, encontrarán el asalto de la ola siguiente, y después de un fuerte bramido volverán en una gran masa al mar de donde vinieron.

Deben aparecer también una infinidad de hombres y de animales de todas las clases arrastrados por la corriente y dirigiéndose a los picos más altos de los montes.

Cómo pintar una inundación

Hagamos que el viento oscuro y lóbrego aparezca azotado por la fuerza de los vientos opuestos que se precipitan mezclados con granizo, arrastrando por todas partes infinidad de hojas y ramas desgajadas de los árboles. Que se vean árboles viejos descuajados y desnudos por la furia de los vientos y restos de montes batidos por los torrentes, hasta que los ríos entumecidos salgan de su cauce, sumergiendo extensiones de terreno con sus habitantes. Podemos ver también en las cumbres de los montes distintas clases de animales apiñados, aterrorizados y atemorizados en compañía de hombres y mujeres que han huido allá con sus niños. Las aguas que cubren los campos arrastrando mesas, camas, barcos y otros objetos. Hombres y mujeres con sus niños gritando, aterrorizados por la furia de los vientos y del huracán, llevando los cadáveres de los ahogados. Animales de todas clases apiñados con gesto de terror, entre los que podían contarse lobos, zorros y serpientes huyendo de la muerte. Las olas golpeando los cuerpos de los ahogados, acabando por destruir la poca vida de los supervivientes. Pueden verse también grupos de hombres con armas en las manos, defendiendo los pequeños escondrijos que les dejaron los leones, lobos y animales de caza que se guarecían allí.

Podrían destacarse los terribles alaridos que se oyen en la oscuridad rasgada por la furia del trueno, presagio del rayo, que se precipita entre las nubes y derriba cuanto encuentra en su camino. Podría verse la multitud tapándose los oídos con sus manos, para acallar el estruendo producido en la oscuridad por la furia del viento mezclado con la lluvia, los truenos y la furia de los rayos. Otros podrían aparecer no solamente cerrando los ojos, sino poniendo sus manos sobre ellos para taparlos con más seguridad con el fin de no presenciar el exterminio despiadado de la raza humana por la ira de Dios...

También habría que resaltar los lamentos de la multitud y su huida de las rocas, despavorida de terror; ramas enormes de corpulentas encinas cubriendo a hombres, zarandeadas en el aire por la furia impetuosa de los vientos; multitud de botes volcados, algunos

intactos, otros hechos pedazos, con gente embarcada, haciendo esfuerzos por huir con gestos de dolor, presagio de una muerte terrible; otros, quitándose la vida al verse incapaces de soportar tanta angustia; algunos, precipitándose de las elevadas rocas; otros, estrangulándose con sus propias manos; unos, agarrados a su hijos y matándolos con violencia de un golpe, hiriéndose y matándose con sus mismas armas; otros, arrodillados, encomendándose a Dios. Muchas madres llorando a sus hijos ahogados, arrodilladas con sus brazos abiertos y levantados al cielo, protestando contra la ira de los dioses, con gritos y alaridos; otras, apretándolos y desgarrándolos con manos y dedos, devorándolos hasta correr la sangre, agachadas con el pecho sobre las rodillas a causa de su intensa e insoportable angustia.

Podrán aparecer manadas de animales, tales como caballos, bueyes, cabras y ovejas, cercados por las aguas, abandonados e incomunicados, apiñándose en las elevadas crestas de los montes, subiendo a la cima por las laderas, pisoteándose entre sí y luchando ferozmente entre ellos, mientras muchos mueren de hambre por falta de alimentos.

Podemos pintar también a los pájaros que, al no encontrar ya nada de tierra que no esté inundada por las aguas ni habitadas por seres vivientes, comienzan a posarse sobre los hombres y otros animales. Asimismo, podemos pintar infinidad de animales, cuyos cuerpos ya hinchados, a los que el hambre, sirviente de la muerte, había quitado la vida, comienzan a emerger de la profundidad de las aguas a la superficie entre el golpearse de las olas, y sobre ellos, a los pájaros luchando unos contra otros y rebotando como globos hinchados por el viento.

Por encima de todas estas escenas, se verá la atmósfera cubierta de oscuras nubes, rasgadas por el cortante curso de los enfurecidos rayos que iluminan por todas partes el firmamento y las tinieblas más densas.

Veremos también entre las arremolinadas corrientes de los vientos infinidad de bandadas de pájaros procedentes de lejanos países. A veces parecerán casi imperceptibles, ya que todos sus movimientos son circulares; unas veces podrán verse de canto todos los pájaros de una bandada, mientras que otras se dejarán ver en toda su amplitud. En la primera postura formarán una especie de nube imperceptible, mientras que en la segunda y tercera se irán configurando más a medida que se acerquen al ojo del espectador. Los más cercanos de estas bandadas descenderán con un movimiento inclinado, posándose

en los cuerpos muertos arrastrados por las olas de la gran inundación, que les servirán de alimento hasta que dejen de flotar los cadáveres hinchados y se vayan hundiendo lentamente en las profundidades de las aguas.

En una inundación encontramos los siguientes elementos: oscuridad, viento, tempestad en el mar, desbordamiento de las aguas, bosques en llamas, lluvia, centellas, terremotos, montes que se derrumban y ciudades devastadas. Remolinos de viento que arrastran agua y ramas de árboles juntamente con hombres. Ramas desgarradas por los vientos chocando entre sí al encontrarse con ellos y hombres sobre esas ramas. Árboles rotos cargados de gente, barcos hechos pedazos y arrojados a las rocas, rebaños de ovejas, pedrisco, truenos y rayos. Gente en los árboles sin poder mantenerse. Gente en las rocas, torres, colinas, botes, tablas y otros utensilios flotantes. Colinas cubiertas de hombres y mujeres y animales, cuya escena es iluminada con los rayos procedentes de las nubes.

II

COMPARACION ENTRE LAS DIVERSAS ARTES

1. PINTURA, MÚSICA Y POESÍA

El pintor es el dueño de toda clase de personas y de cosas. Si el pintor quiere ver bellezas que le alegren, está en su mano el crearlas; si desea presenciar monstruos que sean aterradores, burlescos, ridículos o dignos de lástima, es amo y señor para hacerlo; si desea presentar regiones deshabitadas o desiertos oscuros y sombríos, lugares apartados carentes de calor o lugares cálidos en un clima frío, puede hacerlo igualmente. En su mano está, si lo desea, el crear valles, el desplegar una gran llanura que se extienda hasta el horizonte del mar vista desde la cima de una montaña; puede igualmente ver las altas cumbres desde el fondo de una llanura... De hecho, el pintor tiene primero en su mente y luego en su mano cuanto existe en el universo, ya sea en su esencia, en sus apariencias y en la imaginación, y todas esas cosas son de tal excelencia, que pueden presentar un conjunto armonioso y proporcionado, pudiéndose presenciar en un solo golpe de vista como las cosas de la naturaleza.

Quien desprecia la pintura no ama ni la filosofía ni la naturaleza. Si se desprecia la pintura, que es la única que imita todas las obras visibles de la naturaleza, ciertamente se desprecia una ingeniosa invención que contribuye a que la filosofía y la especulación perspicaz puedan actuar sobre la naturaleza en todas sus formas — mar y tierra, plantas y animales, hierbas y flores—, todas ellas envueltas en luces y sombras.

Con certeza podemos decir que la ciencia de la pintura es hija legítima de la naturaleza, ya que la pintura nace de ésta. Siendo más exactos, deberíamos llamarla «la nieta de la naturaleza», ya que todas las cosas visibles son dadas a luz por la naturaleza, y éstas

dan a luz a la pintura. Por lo tanto, podemos hablar de ella con justicia como la nieta de la naturaleza y como relacionada con Dios.

La pintura no puede enseñarse a aquellos que no han sido dotados con cualidades naturales, como sucede por ejemplo con las matemáticas, en las que el alumno aprende cuanto el maestro le enseña. No puede copiarse como las cartas, cuyas copias tienen el mismo valor que el original. No puede ser moldeada como la escultura, cuya copia fundida es igual en mérito a su original. No puede reproducirse indefinidamente como se hace en las ediciones de libros.

La pintura es de nobleza sin par; permaneciendo única y preciosa, solamente ella hace honor a su autor; no engendra nunca descendencia que la iguale, y esta singularidad la hace sobresalir por encima de otras ciencias, que son reproducidas por doquier. ¿No vemos acaso que los grandes reyes del Este se visten y encubren porque piensan que al exhibirse en público mostrando su figura podría disminuir su forma? ¿Acaso no observamos que los cuadros que representan a la Divinidad se mantienen constantemente cubiertos con costosos tapices y se celebran ritos solemnes con cantos al son de instrumentos musicales antes de descubrirlos? ¿No vemos además que en el momento de ser descubiertos las grandes multitudes allí reunidas se postran en el suelo adorando a Dios para pedirle la salud y la salvación eterna como si la Divinidad estuviese presente en persona?

Nada de esto sucede con cualquier otra obra del hombre, y si alguien dice que esto no se debe al mérito del pintor, sino al tema representado, podemos responder que si esto fuera cierto, los creyentes podrían permanecer cómodamente en sus lechos una vez que su imaginación esté satisfecha, en lugar de acudir a lugares aburridos y peligrosos, como les vemos constantemente en las peregrinaciones. Sin duda alguna, estaremos de acuerdo en que la causa es la imagen de Dios y en que ninguna obra escrita podría producir un efecto igual a una imagen así en forma o en poder. Parece, por lo tanto, que la Divinidad ama su propia pintura y a aquellos que la reverencian y adoran, y prefiere ser venerada en esta forma de imitación que en otras, concediendo gracias y favores a través de ella, de acuerdo con la fe de los que se reúnen en ese lugar.

La música puede llamarse hermana de la pintura, ya que depende del oído, segundo sentido en categoría, y su armonía nace de la unión proporcionada de sus partes, que suenan simultánea-

mente subiendo y bajando en una o más cadencias armoniosas. Podemos decir que estas cadencias circundan la distribución proporcional de las partes que componen la armonía, lo mismo que el perfil rodea los miembros de los que nace la belleza humana.

Pero la pintura sobresale por encima de la música y es de mayor categoría, porque no se desvanece tan pronto como nace, cual es la suerte de la desdichada música. Por el contrario, permanece y tiene la apariencia de ser una realidad viva, aunque de hecho se limite a una sola dimensión. Oh, ciencia maravillosa, que es capaz de preservar la belleza pasajera de los mortales y darle mayor estabilidad que a las mismas obras de la naturaleza, ya que están sometidas al continuo cambio del tiempo que les conduce a un inevitable envejecimiento. Tal ciencia está en la misma relación con la divina naturaleza como lo están sus obras con las obras de la naturaleza, y por esto debe ser venerada.

El músico afirma que su arte es igual al del pintor por ser un conjunto compuesto de muchas partes, cuya gracia armoniosa puede ser contemplada por el observador en sus armoniosas cadencias que con su continuo nacer y desaparecer deleitan el espíritu interior del hombre. Pero el pintor contesta diciendo que el cuerpo humano, compuesto de muchas partes, no causa placer a través de ritmos armoniosos, en los que la belleza debe ser cambiante y crear nuevas formas, ni se compone de cadencias que nacen y mueren, sino que él lo hace durar por muchos años y en estado tan excelso, que mantiene viva su armónica proporción, cosa que la naturaleza, con toda su fuerza, no puede lograr. Son muchas las pinturas que han preservado la imagen de la belleza divina, cuyo original existente en la naturaleza ha sido destruido por el tiempo o la repentina desaparición, de tal forma que la obra del pintor ha sobrevivido en una forma más noble que la de la naturaleza, su maestra.

Timbales que se tocan como un monocordio o una flauta suave.

La música adolece de dos males; uno de ellos es su muerte, y el otro, la pérdida de tiempo: su muerte va unida siempre al momento que sigue a su expresión; la pérdida de tiempo radica en su repetición, lo que la hace odiosa e indigna.

Entre la representación de la figura humana por parte del poeta y del pintor existe la misma diferencia que entre conjuntos desunidos y unidos. El poeta, al describir la belleza o fealdad de cualquier figura, solamente la puede mostrar sucesivamente, poco a poco, mientras que el pintor la mostrará de una sola vez. El sistema del poeta puede compararse al del músico, que por sí solo canta una partitura a cuatro voces, cantando primero la parte del soprano, luego la del tenor, después la del contralto y finalmente la del bajo.

Tales representaciones son incapaces de reproducir la belleza de proporciones armónicas a base de una división armónica del tiempo... Además, el músico, al poner sus suaves melodías en espacios rítmicos de tiempo, las compone en varias voces. Por el contrario, el poeta se ve privado de esa diferencia armónica de voces y se siente incapaz de dar a su arte una armonía equivalente a la de la música, ya que le es imposible decir diferentes cosas a un mismo tiempo, como el pintor lo hace en sus proporciones armónicas, en que las partes que las componen están dispuestas a reaccionar a la vez y pueden ser vistas al mismo tiempo... Por estas razones, el poeta está en una categoría inferior a la del pintor en la representación de cosas visibles, y muy inferior a la del músico en la de las invisibles.

Si el poeta sabe cómo expresar y describir la perspectiva de formas, el pintor las puede representar de tal forma que aparezcan vivificadas con luces y sombras que dan vida a la expresión de los rostros. En este aspecto, el poeta no puede conseguir con su pluma lo que el pintor con su pincel.

Y si el poeta comunica sus conocimientos por medio del oído, el pintor lo hace por medio de la vista, sentido éste más noble. Yo quisiera que un buen pintor representara la furia de una batalla y un poeta hiciese lo mismo. Al ser las dos presentadas al público, pronto podríamos ver cuál de ellas arrastraba más gente, en cual se originaba mayor discusión, cuál era más alabada y cuál satisfacía más. Indudablemente, la pintura, al ser mucho más inteligible y hermosa, agradaría mucho más. Si escribimos en una lápida el nombre de Dios y ponemos su imagen en el lado opuesto, veremos en seguida cuál es más venerada. La pintura abarca dentro de sí todas las formas

de la naturaleza, mientras que si no se tiene más que los nombres, éstos no son universales como lo es la forma. Si ellos poseen el resultado de unas demostraciones, nosotros poseemos la demostración de los resultados. Tomemos como ejemplo el caso del poeta que describe la belleza de una mujer a su amante, y el del pintor que la retrata. De esta manera podrá comprobarse por cuál de ellas se inclina más el amante. Sin duda alguna, la prueba última de esta cuestión debe dejarse al veredicto de la experiencia.

Los escritores enmarcan a la pintura entre las artes mecánicas. Seguramente que si los pintores hubiesen puesto tanto empeño como los escritores en elogiar sus obras, dudo mucho que hubiese durado ese calificativo tan bajo.

Si llaman a la pintura arte mecánico porque son las manos las que dibujan aquello que existe en la imaginación, los escritores escriben también con la mano las ideas nacidas de su mente. Y si la llaman mecánica porque se pinta por dinero, ¿quién adolece más de esta falta (si es que puede llamarse falta), que vosotros los escritores? Si dan una conferencia con el fin de instruir, ¿acaso no la dan a quien mejor les paga? ¿Acaso hacen trabajo alguno sin que les paguen? Con todo, al decir esto no intento culparles de tales puntos de vista, porque todo trabajo exige una recompensa. Y si un poeta dice que va a relatar algo muy significativo, yo digo que aún son más duraderas las obras del calderero, ya que duran más tiempo que las de los escritores y pintores; sin embargo, manifiestan muy poca imaginación. Además puede hacerse que un cuadro dure más tiempo si se pinta con colores en esmalte.

Nosotros, los pintores, podemos denominarnos los nietos de Dios por nuestro arte.

Si la poesía trata de filosofía moral, la pintura tiene que ver con la filosofía natural. Si la poesía expresa lo que la mente piensa, la pintura expresa lo que la mente piensa tal como se refleja en los movimientos (del cuerpo). Si la poesía puede atemorizar a la gente con descripciones imaginativas del infierno, la pintura puede hacerlo con mayor fuerza poniendo esas mismas cosas delante de la vista. Supongamos que se hace un concurso entre un poeta y un pintor para representar la belleza, el terror o una cosa baja y monstruosa; el trabajo del pintor logrará mayor satisfacción. ¿Acaso no hemos contemplado cuadros tan semejantes a una cosa real que han conseguido engañar tanto a hombres como a animales?

De cómo la pintura aventaja a todas las obras humanas por razón de su conexión con la sutil especulación

El ojo, al que llamamos la ventana del alma, es el medio principal por el que la inteligencia puede apreciar las obras de la naturaleza de la manera más profunda y total; el segundo es el oído, el cual, escuchando las cosas que el ojo ha visto, adquiere dignidad. Si los historiadores, poetas o matemáticos no hubiesen visto los objetos con sus ojos, sus informes escritos sobre ellos serían necesariamente imperfectos. Y si los poetas narran un hecho con su pluma, el pintor puede narrarlos con su pincel de una forma más simple y plena, y con un estilo menos intrincado para entenderlo. Si se calificase a la pintura de poesía muda, el pintor puede calificar a la poesía de pintura ciega. Pensemos, pues, cuál de los dos es mayor defecto, si el ser mudo o ciego. Y aunque tanto el poeta como el pintor son libres para inventar imaginariamente sus temas, las creaciones de aquél no satisfacen al hombre tanto como las del pintor; porque aunque la poesía intenta describir con palabras las formas, los hechos y lugares, el pintor trata de reproducirlos haciendo que sean parecidos. Pensemos, por lo tanto, cuál de los dos está más cerca del hombre real, si el nombre de la persona o su misma imagen. El nombre de la persona cambia al pasar de un país al otro; sin embargo, su forma cambia solamente con la muerte.

En el día del cumpleaños del rey Matías, un poeta le entregó un poema compuesto en elogio de este acontecimiento considerado por él como dichoso para la humanidad; el mismo día un pintor le presentó un retrato de su querido rey. Rápidamente, el rey cerró el libro del poeta y volviéndose hacia el cuadro fijó los ojos en él con gran admiración. Entonces el poeta protestó indignado: «¡Oh, rey, lee y te enterarás de cosas mucho más importantes que las de un cuadro mudo!» Y el rey, herido por el reproche de admirar cosas mudas, dijo: «Calla, poeta; no sabes lo que dices; este cuadro está al servicio de un sentido más noble que tu poesía, la cual podría estar destinada a un ciego. A mí dame algo que yo pueda ver y tocar, no sólo algo que pueda oír, y no reproches mi elección al poner tu libro bajo mi brazo y agarrar el cuadro con mis dos manos para que disfrute mi vista; fueron las manos las que de propio acuerdo decidieron servir al sentido más noble y no al sentido del oído. Yo mismo soy de la opinión de que el arte del pintor está por encima del arte del poeta al ser más noble el sentido al que sirve el pintor. ¿Acaso no te das cuenta de que el alma está hecha de armonía y que la armonía se crea

solamente cuando las proporciones de los objetos se ven u oyen simultáneamente? ¿Y acaso no ves que en tu arte no existe una reacción simultánea de proporciones, sino que una parte produce sucesivamente a la otra de tal forma que la última no aparece hasta que la anterior no ha desaparecido? Por todo esto, en mi opinión, la obra que has compuesto es muy inferior a la del pintor, por la única razón de que no es una composición de proporciones armónicas. No satisface la mente del oyente o del espectador como lo hacen las proporciones de bellas formas que componen la divina belleza de este rostro que tengo delante, el cual, al ser un todo conjunto que reacciona sincrónicamente, me proporciona tan gran placer con sus divinas proporciones, que creo que no hay otra obra humana sobre la tierra que pueda darme mayor placer.»

2. TIEMPO Y ESPACIO

La proporción existe en todas las cosas

La proporción se encuentra no solamente en los números y medidas, sino también en los sonidos, pesos, tiempos, espacios y en cualquier clase de energía que pueda existir.

Definamos el tiempo comparándolo con definiciones geométricas. El punto no tiene parte alguna; una línea es el tránsito de un punto; los puntos son los límites de unas líneas.

Un instante no tiene tiempo alguno; el tiempo está constituido por el movimiento del instante, y los instantes son los límites del tiempo.

Aunque el tiempo se clasifica entre las magnitudes continuas, al ser invisible e inmaterial, no cae enteramente bajo el apartado de la Geometría, la cual representa las partes por medio de figuras y cuerpos de variedad infinita, como puede apreciarse en el caso de cosas visibles y materiales, pero las ordena armónicamente basándose sólo en sus primeros principios, a saber el punto y la línea. El punto, mirado en términos de tiempo, se puede comparar con el instante, y podemos decir que la línea se parece a la duración de una cantidad de tiempo. Y lo mismo que los puntos son el principio y el fin de dichas líneas, así los instantes constituyen el principio y el fin de cualquier período de tiempo. Y mientras que una línea es divisible hasta el infinito, un período de tiempo no se adapta a tal división, y del mismo modo que las divisiones de una línea pueden hacerse con cierta proporción entre sí, así puede hacerse con las partes del tiempo.

3. SONIDO Y ESPACIO

Lo mismo que una piedra arrojada al agua se convierte en el centro y en el origen de muchos círculos, y como el sonido se esparce en círculos por el aire, así cualquier objeto, colocado en una atmósfera luminosa, se difumina en círculos y llena el aire que le rodea con infinitas imágenes de sí mismo.

Yo afirmo que el sonido del eco repercute en el oído después de haber chocado, lo mismo que las imágenes de los objetos que chocan en los espacios se reflejan en los ojos. Y lo mismo que la imagen pasa del objeto al espejo y del espejo al ojo en ángulos iguales, así el sonido choca y rebota en ángulos iguales cuando pasa desde el primer choque en la cavidad y va al encuentro del oído.

Cada una de las sensaciones permanece durante un tiempo en el objeto sensible que la recibe y aquella que es de mayor intensidad permanecerá en el receptor por un espacio de tiempo mayor, mientras que la de menor intensidad lo hará por menor tiempo...

La impresión sensitiva es como la de un golpe recibido de una sustancia que resuena como campanas o cosas semejantes; o como una nota recibida en el oído, el cual, sin duda alguna, nunca obtendría placer alguno al escuchar una sola voz, a no ser porque retiene la impresión de las notas, ya que al pasar la impresión directamente de la primera nota a la quinta, el efecto es el mismo que si uno oyese las dos notas a un tiempo, y así se percibe la verdadera armonía que la primera hace con la quinta; por el contrario, si la impresión de la primera nota no permaneciese en el oído por un período de tiempo, la quinta, que sigue inmediatamente a la primera, parecería aislada, y una sola nota es incapaz de crear armonía, por lo que toda nota cortada sola parecería carente de sentido.

De forma parecida, el brillo del sol o de otro cuerpo luminoso cualquiera permanece en el ojo por algún tiempo después de haber sido percibido, y el movimiento de un solo tizón encendido dando vueltas rápidamente en un círculo da la impresión de ser un círculo de llama continua y uniforme.

Las gotas de lluvia parecen hilos continuos que descienden de las nubes, pudiéndose apreciar también aquí cómo el ojo mantiene las impresiones de las cosas en movimiento.

La voz se graba a través del aire, pero sin que el aire se traslade; choca en los objetos y vuelve al punto de partida.

El pintor mide en grados la distancia de las cosas respecto a su lejanía del ojo, lo mismo que el músico mide los intervalos de las voces

percibidas por el oído: aunque los objetos que el ojo observa se tocan entre sí a medida que se van alejando, yo he encontrado mi norma de una serie de intervalos que miden veinte brazos cada uno, exactamente igual que el músico, quien, aunque las voces están unidas entre sí, ha creado intervalos según la distancia de una voz a otra, a los que llama unísono, segunda, tercera, cuarta, quinta y así sucesivamente, hasta nombrar los diversos grados de tonos propios de la voz humana.

4. PINTURA Y ESCULTURA

Comparación entre la pintura y la escultura

La pintura exige mayor cuidado y destreza, y es un arte más maravilloso que la escultura, ya que la mente del pintor debe penetrar necesariamente en el sentido de la naturaleza para constituirse en intérprete entre la naturaleza y el arte. Debe ser capaz de explicar las causas existentes bajo las apariencias de sus leyes y la manera como el parecido de los objetos que rodean al ojo se encuentra en la pupila transmitiendo la verdadera imagen; debe notar la diferencia entre varios objetos de igual tamaño que aparecerán al ojo como mayores; entre colores iguales que parecerán unos más oscuros y otros más claros; entre objetos que colocados todos a la misma altura parecerán algunos más altos; entre objetos semejantes que al ser colocados a diversa distancia aparecerán unos más claros que los otros.

El arte de la pintura abarca todas las cosas visibles, cosa que no consigue la escultura a causa de sus limitaciones, como, por ejemplo, los colores de todas las cosas en su diferente intensidad y la transparencia de los objetos. El escultor muestra simplemente la forma de los objetos al natural, sin más artificio. El pintor puede insinuar la existencia de diferentes distancias cambiando los colores de la atmósfera que se interpone entre el objeto y el ojo. Puede pintar brumas a través de las cuales las formas de los objetos pueden ser apreciados con dificultad; lluvia a través de la cual se divisan valles y montes coronados de nubes; nubes de polvo arremolinándose sobre los combatientes que las levantaron; arroyos de transparencia diferente con peces moviéndose entre la superficie del agua y el fondo; lisos guijarros de varios colores depositados en la limpia arena del cauce del río, rodeados de verdes plantas que aparecen bajo la superficie del agua. El pintor puede mostrar las estrellas a diferentes alturas por encima de nosotros y realizar otros innumerables efectos a los que la escultura no puede aspirar.

El escultor no puede representar materias transparentes o luminosas

De la misma manera que el ojo no podría distinguir las formas de los cuerpos dentro de sus límites si no fuese por las sombras y luces, asimismo no existirían muchas ciencias de no existir sombras y luces, como la pintura, la escultura, la astronomía, gran parte de la perspectiva y otras.

El hecho de que el escultor no pueda trabajar sin la ayuda de sombras y luces puede probarse, dado que sin ellas la materia labrada sería toda de un solo color... Una superficie plana iluminada por una luz constante no varía en claridad ni en oscuridad en punto alguno de su color natural, y es esta uniformidad de color la que manifiesta la uniforme suavidad de la superficie

De aquí se deduce que si el material labrado no estuviese revestido de luces y sombras, causadas éstas por la interposición de protuberancias de músculos y huesos, el escultor no sería capaz de percibir el progreso continuo de su trabajo, lo cual es esencial, ya que de otra forma lo que hace durante el día parecería que había sido hecho en la oscuridad de la noche.

Acerca de la pintura

La pintura, sin embargo, presenta sobre las superficies llanas, por medio de luces y sombras, contornos con unas partes hundidas y otras elevadas en diversas perspectivas y a diversas distancias unas de otras.

El escultor puede reclamar que el bajorrelieve es una especie de pintura, y en lo que se refiere al dibujo puede concedérsela, ya que el relieve participa de la perspectiva.

Pero en lo referente a luces y sombras, tanto si se considera como pintura que como escultura, es un error, porque las sombras del bajorrelieve existentes en las partes escorzadas no tienen, desde luego, la profundidad de las correspondientes sombras de la pintura o de la escultura en su contorno.

La escultura es menos intelectual que la pintura y carece de muchas de sus cualidades intrínsecas.

Comoquiera que yo practico en el mismo grado el arte de la escultura y de la pintura, me parece que puedo opinar imparcialmente sobre cuál de las dos lleva consigo mayor destreza, dificultad y perfección.

En primer lugar, una estatua depende de ciertas luces, principalmente de las que la iluminan desde arriba, mientras que un cuadro lleva consigo su propia luz y sombra a todas partes. Luces y sombras son esenciales para la escultura, y en este aspecto la naturaleza del relieve es una ayuda para el escultor al producirlas espontáneamente; por el contrario, el pintor tiene que crearlas con su arte en aquellos lugares en los que la naturaleza lo haría normalmente.

El escultor no puede marcar las diferencias entre los diversos colores naturales de los objetos; el pintor, por el contrario, no deja de hacerlo en cada uno de los detalles. Las líneas de perspectiva de los escultores no parecen de ningún modo reales; las de los pintores pueden dar la apariencia de que se extienden cien millas más allá del cuadro mismo. Los efectos de la perspectiva aérea caen fuera del campo de trabajo de los escultores; además, no pueden representar cuerpos transparentes, luminosos o reflejos; ni cuerpos relucientes, tales como espejos o cosas de superficie resplandeciente; ni brumas, ambiente oscuro o un sin número de cosas que no menciono para no caer en el aburrimiento.

La única ventaja de la escultura es que ofrece mayor resistencia al tiempo...

La pintura es más hermosa, más imaginativa y rica en recursos, mientras que la escultura, aunque más duradera, no sobresale en ningún otro aspecto.

Sin apenas esfuerzo, la escultura nos muestra lo que es; la pintura, por el contrario, se presenta como algo milagroso que hace parecer las cosas intangibles como alcanzables; muestra en relieve cosas que son lisas y como distantes cosas cercanas.

De hecho, la pintura dispone de infinitas posibilidades de las que la escultura carece.

PLANIFICACION ARQUITECTÓNICA

Qué es un arco

Un arco no es otra cosa que una fuerza engendrada por dos lados débiles, puesto que los arcos de los edificios están formados por dos segmentos de un círculo, cada uno de los cuales, al ser muy débil, tiende a caer, pero como cada uno impide la caída de otro, los dos lados débiles se convierten en una sola fuerza.

Naturaleza del peso de los arcos

Una vez que el arco ha sido construido se mantiene en un estado de equilibrio, porque un lado empuja al otro, tanto como éste empuja a aquél; pero si uno de los segmentos del círculo pesa más que el otro, se rompe la estabilidad, ya que el más pesado dominará al que menos pesa.

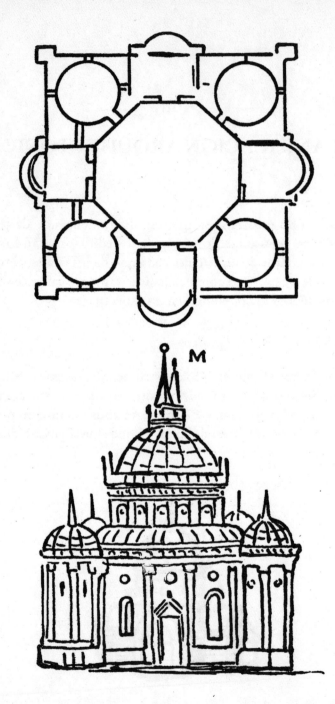

M

En este dibujo aparece cómo los arcos construidos en el lado del octógono empujan los estribos de los ángulos hacia fuera, tal como lo indican las líneas HC y TD, las cuales empujan hacia fuera la parte M, esto es, tienden a echarlo fuera del centro del octógono.

Puede hacerse un experimento para demostrar que el peso que se coloca sobre un arco no recae enteramente sobre sus columnas, sino que, por el contrario, cuanto mayor sea el peso que se coloca sobre los arcos tanto menor es el peso que el arco transmite a las columnas. El experimento es como sigue: se coloca a un hombre en el centro del eje de un pozo en una balanza; a continuación extiende sus manos y piernas entre las paredes del pozo y puede observarse

que pesa mucho menos en la balanza. Poniéndole un peso sobre los hombros, puede apreciarse, por medio de este experimento, que cuanto mayor sea el peso que se le ponga mayor será la fuerza con que estirará las piernas y brazos, mayor la presión sobre las paredes y menor el peso en la balanza.

Peldaños para el agua

Una vez que la corriente que viene de las compuertas se ha vaciado de tal forma que después de la última gota queda debajo del cauce del río, las aguas que de ellas proceden no formarán nunca una cavidad al pie de la orilla ni arrastrarán tierra al rebotar, y de esta forma no llegan a formar nuevos obstáculos, sino que seguirán el curso transversal a lo largo de la longitud de la base de la compuerta por el lado de abajo. Más aún, si la parte más baja del dique que se sitúa diagonalmente a la corriente del agua fuese construida con hondos y anchos peldaños en forma de escalera, las aguas que ordinariamente caen perpendicularmente en su descenso y minan los cimientos del cauce, ya no serán capaces de bajar con una fuerza tan grande. Como ejemplo de esto puede verse la escalera por la que baja el agua de las praderas de Sforzesca, en Vigevano, ya que la corriente de agua cae desde una altura de cincuenta brazos.

Debe hacerse que el agua caiga desde todas las partes del círculo AB.

Planificación de la ciudad

Las calles deben tener una anchura igual a la altura media de las casas.

Las calles del piso alto deben estar seis brazos más altas que las calles del piso bajo. Cada calle debe tener veinte brazos de anchura, con una caída de medio brazo desde las orillas al centro. En el centro de la calle, por cada brazo de longitud, debe haber una abertura de un dedo de ancha y de un brazo de larga, a través de la cual pueda salir el agua hacia los agujeros hechos en las calles de abajo. En cada uno de los lados de esta calle inferior debe haber una arcada de seis brazos de anchura descansando sobre columnas.

Si alguien desea atravesar todo el lugar por las calles del piso alto podrá hacerlo lo mismo que si desea ir por las calles inferiores. Las calles de arriba no deben ser usadas por carros u otra clase de vehículos, sino que son solamente para los peatones. Todos los carros y vehículos de carga para el servicio de la comunidad deben utilizar las

calles inferiores. Las casas se dan la espalda entre sí, dejando la calle de abajo entre ellas. Las puertas sirven para introducir las provisiones, tales como madera, vino, etc. Los retretes, establos y lugares pestilentes son evacuados a través de pasos subterráneos situados a una distancia de trescientos brazos desde un arco a los demás. Cada paso subterráneo recibe la luz de la calle que pasa por encima, y en cada arco debe haber una escalera de espiral... En la primera curva de la escalera debe haber una puerta para entrar en los retretes, y esta misma escalera debe servir para bajar de la calle de arriba a la de abajo.

Las calles del piso alto empiezan fuera de las puertas de la ciudad, a una altura de seis brazos. Debe escogerse un lugar cerca del mar o de un gran río con el fin de que las impurezas de la ciudad sean arrastradas por las aguas.

Plan de las casas

Los edificios deberían estar separados en todo su contorno con el fin de que se viera su verdadera forma.

Una casa debe tener las siguientes dependencias: una habitación grande para el amo, habitación, cocina, despensa, habitación para el guarda, una habitación grande para la familia y vestíbulo.

Las dos grandes salas para el señor y para la familia deben tener la cocina entre ellas, de tal forma que pueda servirse la comida en ambas a través de anchas y bajas ventanas o por medio de tornos. La sala grande para la familia debe estar situada al otro lado de la cocina para que el amo de la casa no oiga el ruido.

La esposa debe tener su propio apartamento y vestíbulo aparte del de la familia, con el fin de que sus sirvientas puedan comer en otra mesa del mismo vestíbulo. Debe poseer dos apartamentos además del suyo, uno para las sirvientas, otro para las nodrizas y un espacio amplio para su comodidad. Su apartamento debe estar en comunicación con las otras dependencias, y el jardín en contacto con el establo.

El encargado de la mantequería debería tener detrás de él la entrada a la cocina, con el fin de que pueda realizar su trabajo con facilidad; la ventana de la cocina debe estar enfrente de la mantequería para que el encargado pueda sacar la madera. La cocina debe hacerse a propósito para limpiar la vajilla, de tal forma que no se vea transportarla en el interior de la casa. A mí me gusta tener una sola puerta para cerrar toda la casa.

Un molino de agua

Por medio de un molino yo puedo producir en cualquier momento una corriente de aire; en el verano haré que el agua salte fresca y burbujeante, deslizándose a lo largo de los espacios existentes entre las mesas que se colocarán allí. El canal puede tener medio brazo de anchura, y debe haber allí vasos con vino siempre fresco. Otra parte del agua debe correr por el jardín, humedeciendo los naranjos y limoneros cuando lo necesiten. Los limoneros estarán en producción constante, ya que serán colocados de tal forma que puedan cubrirse fácilmente, y por medio del calor que produce la estación invernal se conservarán mucho mejor que por medio del fuego por dos razones: la primera, porque el calor de los manantiales es natural y de la misma clase que el que calienta las raíces de todas las plantas; la segunda, porque el fuego da calor a las plantas de una forma accidental, carece de humedad y no es siempre igual ni continuo. Es más intenso al comienzo que al fin, y con frecuencia se apaga a causa del poco cuidado de los encargados.

Las hierbas de los pequeños arroyos deberían cortarse con frecuencia para poder ver la claridad del agua en el arenoso cauce; solamente deberían dejarse aquellas plantas que sirven de comida a los peces, tales como los berros y otras semejantes. La clase de peces debe ser tal que no enturbien el agua, es decir, no debe haber anguilas, ni tencas, ni aun lucios para comerse los otros peces.

Utilizando el molino pueden hacerse numerosos conductos de agua en la casa, varias fuentes en diversos lugares y un corredor especial en el que, cuando pasa alguien, salte el agua por todas partes desde abajo, y así puede estar siempre a punto para cuando alguien desee dar una ducha desde abajo a las mujeres o a cualquiera que pase por allí.

Por encima de nuestras cabezas debemos poner una red muy fina de cobre que cubra el jardín, encerrando dentro diversas clases de pájaros. De esta forma, al mismo tiempo que disfrutamos de música constante, tenemos el olor de las flores y limoneros.

Con la ayuda del molino arrancaré continuas melodías a toda clase de instrumentos; todo ello mientras el molino siga moviéndose.

IV

LA VIDA DEL ARTISTA

El pintor lucha y compite con la naturaleza

El pintor debe estar solo y reflexionar sobre las cosas que ve, tratando de ellas consigo mismo para seleccionar lo mejor de lo que ve. Debe actuar como un espejo que se convierte en tantos otros colores como los de los objetos que tiene delante. De esta forma, dará la impresión de ser una segunda naturaleza.

La vida del pintor en su estudio

El pintor o el delineante deben estar solos con el fin de que la buena vida dada al cuerpo no deteriore la de la mente, y especialmente cuando están metidos en el estudio y la reflexión de cosas que tienen delante de sus ojos constituye un material que ha de guardarse fielmente en la memoria. Mientras se está solo se es enteramente uno mismo; si se tiene un compañero se es la mitad de uno mismo o quizá menos, según sea la indiscreción de su conducta; si se tienen más compañeros, los inconvenientes serán mucho mayores. Aunque se diga: «Yo seguiré mi camino y me concentraré lo mejor posible para estudiar los objetos de la naturaleza», yo digo que eso no dará resultado, porque no se puede menos de prestar atención a su charla; si no somos capaces de servir a dos amos, cumpliremos con deficiencia nuestro papel de compañeros y peor aún llevaremos a cabo nuestros estudios. Y aunque se afirme: «Me concentraré de tal forma que no oiga sus palabras ni me distraigan; estoy seguro de que los pensamientos divagarán. Solamente haciendo lo que he dicho se conseguirá estar solo, y si se necesita compañía, hay que tratar de encontrarla en el estudio... Esto puede ayudar a conseguir ventajas derivadas de diversos métodos. Cualquier otra compañía puede ser muy perjudicial.»

Las habitaciones o salas pequeñas concentran la mente; las grandes, la distraen.

La pintura es el camino para aprender a conocer al Creador de todas las cosas maravillosas, y este es el camino para amar a ese gran inventor. Porque sin duda alguna el gran amor brota del pleno conocimiento de la cosa amada, y si ésta no se conoce, podrás amarla, pero con poco o ningún amor. Y si se la ama por motivo de los beneficios que de él se espera obtener, se asemejan al perro que mueve su cola saludando y saltando sobre el hombre que le puede dar un hueso. Mas si el perro conociera y fuese capaz de comprender la virtud de ese hombre, su amor sería mucho mayor.

La vida del pintor en su país

Un pintor necesita de aquellas matemáticas que forman parte de la pintura y alejarse de aquellos compañeros que no simpatizan con su estudio. Su cerebro debería tener capacidad de adaptación a toda aquella gama de objetos que se presentan delante de él y debería estar libre de otras preocupaciones. Si mientras considera y resuelve un asunto se le presenta otro, como sucede con frecuencia cuando la mente está ocupada con un objeto, debe decidir sobre cuál de los dos casos es más difícil de resolver y dedicarse a él hasta que quede completamente claro, y a continuación puede dedicarse a resolver el otro. Sobre todo, debe tener su mente tan clara como la superficie de un espejo, el cual se transforma en tantos colores como tienen los objetos.

Los estudios de los compañeros deben asemejarse a los suyos, y si no puede encontrar alguno, no ha de encontrar compañía más útil.

Acerca del estudio al despertar o antes de dormir por la noche

He descubierto por propia experiencia que mientras uno está acostado en la oscuridad, ayuda no poco el repasar con la imaginación el bosquejo de las figuras que uno ha estado estudiando o el esquema de otras cosas dignas de atención, nacidas de la reflexión; este ejercicio es digno de elogio y muy útil para fijar las cosas en la memoria.

La mente del pintor debe ser como un espejo, que en todo momento toma el color del objeto que refleja y está lleno de las imágenes de los objetos que tiene enfrente. Hay que convencerse, por lo tanto, de que no se puede llegar a ser un buen pintor a no ser que se

alcance una maestría universal en reproducir con el arte toda clase de figuras producidas por la naturaleza, y esto será imposible si antes no se observan y retienen en la memoria. Así pues, en los paseos por el campo, se debe prestar atención a los diversos objetos. Contemplad ahora uno y luego otro, reuniendo así un conjunto seleccionado de hechos escogidos entre los de menor valor. No hay que hacer como algunos pintores, que al sentirse cansados apartan sus pensamientos del trabajo y hacen ejercicio paseando para relajarse; sin embargo, mantienen su mente en una actitud tal de aburrimiento que les impide comprender los objetos que ven; por el contrario, al ser saludados por los amigos y parientes que encuentran a su paso, aunque los vean y les escuchen, no adquieren más conocimiento de ellos que si se encontrasen con el viento.

¿Qué es lo que nos mueve a apartarnos de nuestra casa de la ciudad, a dejar nuestros parientes y amigos e ir al campo, a las montañas y a los valles, a no ser por la belleza del mundo de la naturaleza, que, si se piensa bien, solamente puede disfrutarse por medio del sentido de la vista? Teniendo en cuenta, además, las pretensiones de competir con los pintores que tienen los poetas, ¿por qué no utilizan las descripciones de los paisajes que el poeta hace y quedan en casa, sin exponerse al calor excesivo del sol? ¿No sería más fácil y menos fatigoso, dado que se puede permanecer en un lugar fresco sin necesidad de moverse y sin exponerse a la enfermedad? Sin embargo, el espíritu no podría disfrutar de los placeres que le vienen a través de los ojos, que son como las ventanas de su morada. No podría recibir los reflejos de lugares resplandecientes; no podría contemplar los valles sombríos regados por ríos serpenteantes, ni la gran variedad de flores que con sus diversos colores componen conjuntos armónicos para la vista, ni tampoco todas las otras cosas que se presentan delante de los ojos. Mas si en un día de crudo invierno, un pintor enseña sus cuadros de cualquiera de los paisajes en los que un día disfruta al lado de una fuente y en los que de nuevo puede sentirse entre florecientes praderas como un amante al lado de su amada bajo las suaves y frescas sombras de los árboles, ¿no causará esto más placer que el mero hecho de escuchar la descripción de esta escena hecha por el poeta?

El momento de seleccionar los objetos para el estudio

Los estudiantes jóvenes deberían dedicar las tardes del invierno a estudiar las cosas preparadas durante el verano; esto es, una vez reunidos todos los dibujos al desnudo hecho en el verano, y elegidos

de entre ellos los mejores miembros y cuerpos, deberían dedicarse a practicar y memorizarlos.

Acerca de las actitudes

Después, en el siguiente verano, deberían elegir a alguien bien proporcionado, de rasgos muy característicos y cuya figura, por lo tanto, no haya perdido su natural prestancia, haciéndole realizar ciertos movimientos con gracia y elegancia. Si los músculos no aparecen con claridad en el contorno de los miembros, eso no tiene importancia; basta con conseguir posturas adecuadas del modelo, y pueden corregirse los miembros con los que han sido estudiados en el invierno.

Acerca de la manera de aprender acertadamente cómo anotar conjuntos de imágenes en cuadros históricos

Una vez que se ha aprendido bien perspectiva y se han memorizado todas las partes y formas de los objetos, se debería salir para observar y considerar con frecuencia, al mismo tiempo que se pasea, las circunstancias y conductas de los hombres cuando éstos hablan, discuten, ríen o se dan de golpes entre sí; las acciones de esos mismos hombres y las de los circunstantes que intervienen o miran.

Se debe tomar nota de todas ellas con rasgos rápidos en un pequeño cuaderno que se debe llevar siempre consigo. Hay que procurar hacerlo a tinta y cambiar el cuaderno viejo por uno nuevo, con el fin de que no se borre, ya que estas notas no deberían perderse, sino guardarse con gran cuidado por razón de que las formas y posiciones de los objetos son tan infinitamente variadas, que la memoria es incapaz de retenerlas. Por lo tanto, hay que guardar las notas como guías y maestras.

Acerca de las ventajas de dibujar en compañía de otros

Yo afirmo insistentemente que el dibujar en compañía de otros es mucho mejor que hacerlo en solitario, por muchas razones. En primer lugar, porque si se tiene pundonor se sentirá vergüenza de ser visto por los otros dibujantes, y este sentimiento de vergüenza llevará a estudiar bien; en segundo lugar, una sana envidia estimulará a igualar a los que son más alabados que uno, ya que espoleará la alabanza hecha a los otros; siempre se puede aprender de los que dibujan mejor que uno, y si uno lo hace mejor que los demás, puede beneficiarse despreciando sus defectos, sirviéndole la alabanza de los otros de acicate para poner mayor empeño.

Acerca de la crítica sobre los propios cuadros

Todos sabemos muy bien que los fallos se descubren mejor en las obras ajenas que en las propias, y con frecuencia por criticar pequeños fallos en los otros, podemos pasar por alto nuestros grandes defectos. Por esto, al pintar, deberíamos tener siempre un espejo plano para contemplar con frecuencia el trabajo reflejado en él. De esta forma, al contemplarlo invertido, nos parecerá el trabajo de otro pintor y nos será más fácil descubrir sus defectos. También es conveniente interrumpir de cuando en cuando el trabajo para relajarse un poco, ya que al volver a emprenderlo nos sentiremos en mejores condiciones de juzgarlo y el trabajo ininterrumpido puede alucinarnos en gran manera. Es bueno, igualmente, contemplarlo desde cierta distancia, ya que aparecerá más pequeño y nuestros ojos lo pueden percibir de un golpe de vista, descubriendo más fácilmente la falta de armonía y proporción en los bordes y colores de los objetos.

Lo mismo que el cuerpo humano, si actúa con gran lentitud, producida por la duración del movimiento contrario, toma mayor distancia y, por lo tanto, da un golpe más fuerte, mientras que si el movimiento es corto, tiene menos fuerza, así el estudio de una misma materia realizado en largos intervalos de tiempo hace que el juicio sea más perfecto y más capaz de reconocer sus propios defectos. Eso mismo sucede con la vista del pintor al alejarse de su cuadro.

Acerca de cómo seleccionar caras hermosas

A mi juicio, no es de poca importancia la gracia del pintor para dar a sus figuras un aire agradable. Si no ha sido agraciado de esa forma por la naturaleza, la puede adquirir a base de estudio, de la manera siguiente: debe procurar mirar a su alrededor y retener las partes mejores de muchas caras cercanas, cuya hermosura es conocida por la opinión pública más que por la suya, ya que puede engañarse a sí mismo seleccionando caras que se parezcan a la suya, creyendo que tal parecido nos agrada. De esta forma, si eres feo, seleccionarás caras no muy hermosas y, por lo tanto, pintarás caras feas como lo hacen muchos pintores. Con frecuencia los modelos del maestro se parecen a sí mismo; por lo tanto, seleccionemos las bellezas siguiendo mi consejo y retengámoslas en la mente.

De cómo escoger la luz más apropiada para dar gracia a las caras

Es conveniente el disponer de un patio en el que la luz pueda ser cubierta con un toldo. Si se quiere hacer un retrato, debe hacerse en tiempo nublado o al caer la tarde, colocando al que se retrata con la espalda hacia una de las paredes del patio. Hay que fijarse en las caras de los hombres y mujeres cuando están en las calles a la caída del sol o cuando el tiempo está nublado, y procurar recibir su suavidad y delicadeza. Por lo tanto, el pintor tiene que disponer de un patio con paredes pintadas de negro y de un estrecho tejadillo que salga de las paredes. El tejadillo debe tener veinte brazos de largo, diez de ancho y diez de alto, y debe estar cubierto con un toldo cuando resplandece el sol. De lo contrario, debe pintar un retrato al atardecer o cuando el tiempo esté nublado; ésa es la iluminación perfecta.

Normas que deben darse a los jóvenes que aprenden a pintar

Sabemos muy bien que la visión es una de las acciones más rápidas que existen y vemos infinitas formas en un solo instante; sin embargo, solamente captamos una cosa en cada momento.

Supongamos que echamos una mirada rápida a toda esta página escrita y rápidamente nos damos cuenta de que está llena de letras, pero en ese instante no se puede distinguir qué letras son ni lo que significan. Por esto, necesitamos ir leyendo palabra por palabra,

línea por línea, para ser capaces de entender las letras. Igualmente, si deseamos subir a lo alto de un edificio, debemos subir peldaño por peldaño; de otra forma, nos será imposible llegar arriba. Así, a quienes la naturaleza ha hecho que se dediquen a este arte, les aconsejo que si desean conocer las formas de las cosas, empiecen por sus detalles y no pasen al segundo hasta que no hayan fijado el primero en la memoria y en la práctica. Si actúan de otra manera, perderán el tiempo, o con toda seguridad su trabajo durará mucho más. Asimismo, recordemos que deben adquirir destreza en un primer momento más bien que rapidez.

La destreza debe preceder a la rapidez de la realización.

Si deseamos aprovechar bien nuestro estudio para llegar a ser un buen dibujante, acostumbrémonos a trabajar despacio cuando dibujemos, distingamos en las luces aquellas que son más brillantes, y en las sombras, aquellas que son más oscuras, descubriendo la forma en la que se juntan entre sí. Fijémonos en sus dimensiones y en la proporción relativa de cada una; apreciemos la dirección que toman los perfiles, qué parte de las líneas es curva hacia un lado u otro, dónde son más puntiagudos y dónde son anchos y finos; finalmente, observemos que las sombras y luces se combinan como el humo sin rasgos bruscos o bordes. Una vez que la mano y la mente han sido enseñados con esta diligencia, antes de que uno se dé cuenta habrá adquirido rapidez en la realización.

Estas reglas deben ponerse en práctica solamente al probar las figuras, ya que todo hombre comete cientos de errores en sus primeras composiciones, y quien cae en la cuenta de ellos no puede menos de corregirlos. Por lo tanto, al caer en la cuenta de ellos procuremos revisar el trabajo y corregir sus defectos allí donde se encuentren, intentando no caer en ellos de nuevo. Mas si intentamos poner en práctica estas reglas al componer, nunca empezaremos y serán causa de confusión en el trabajo.

Estas reglas tienen como finalidad el que adquiramos un criterio apropiado y libre, ya que un buen criterio se forma a base de un conocimiento claro; un claro conocimiento tiene su origen en un razonamiento hecho con reglas seguras, y las reglas seguras son las hijas de una sólida experiencia —la madre común de todas las ciencias y artes—. Así, pues, teniendo en cuenta mis reglas, seremos capaces, por el mero hecho de cambiar la forma de enjuiciar, de discernir y descubrir todo aquello que es proporcionado en la obra, ya sea en la perspectiva, en las figuras o en otras cosas.

Muchos que no han estudiado la teoría de luces y sombras y la de la perspectiva, miran a la naturaleza y la copian; de esta forma adquieren cierta práctica simplemente copiando, sin estudiar y analizar más a fondo la naturaleza. Hay algunos que miran a los objetos de la naturaleza a través de un vidrio, de un papel transparente o de un velo, haciendo marcas sobre la superficie traslúcida y a continuación ajustan sus bocetos reformándolos aquí y allá, para conformarlos a las leyes de la proporción, introduciendo el claroscuro, colocando en posición los tamaños y formas de sombras y luces. Estas técnicas pueden ser dignas de alabanza en aquel que sabe cómo representar los efectos de la naturaleza por medio de su imaginación y solamente acude a ellas para no cometer equivocaciones y para evitar el menor defecto, cuando se trata de una fiel imitación de algo que requiere ser copiado con precisa exactitud; por el contrario, deben ser criticadas en aquel que no puede hacer retratos sin ellas ni puede analizar con criterio, ya que con esta pereza inutiliza su inteligencia y nunca será capaz de crear nada valioso sin esos aparatos.

Personas de este tipo serán siempre pobres y débiles en lo que se refiere a trabajo imaginativo o a composiciones históricas.

El pintor que dibuje basado en la práctica y en el dictamen de su vista sin utilizar su razón es como un espejo, que copia lo que aparece delante de él sin tener conocimiento de ello.

Los que, enamorados de la práctica, prescinden de la experiencia, son como el piloto que sube al barco sin timón o compás y nunca sabe hacia dónde se dirige. La práctica debe basarse siempre en una teoría sólida, de la cual la perspectiva es la guía y la entrada, y sin ella nada puede hacerse con perfección en cualquier clase de pintura.

De por qué el pintor no merece ser elogiado, a no ser que sea universal

Debemos admitir con franqueza que mucha gente que califica a un pintor que solamente pinta bien la cabeza o la figura, de «gran maestro», se engaña a sí mismo. Ciertamente, no es ninguna hazaña el llegar a realizar con perfección una cosa, a costa de dedicar la vida entera a su estudio. Desde el momento en que sabemos que la pintura abarca y contiene en sí mismas cuantas cosas produce la naturaleza o son resultado de la acción casual del hombre, es decir, todo aquello que puede ser apreciado por los ojos, estoy convencido de

que no es un gran maestro aquel que solamente realiza bien una única figura. ¿Acaso no nos damos cuenta de cuántas y variadas son las acciones realizadas solamente por los hombres? ¿No observamos que existe una enorme variedad de animales, árboles, plantas y flores; una gran variedad de regiones montañosas y de llanuras, de fuentes, ríos, ciudades con edificios públicos y privados, instrumentos apropiados para la utilización humana de acuerdo con las diversas costumbres, decoraciones y artes? Todas estas cosas deben ser representadas con igual facilidad y perfección por todo aquel a quien se quiere calificar de buen pintor.

De por qué, en obras importantes, un hombre no debe confiar únicamente en su memoria hasta llegar a despreciar el dibujar directamente la naturaleza

Cualquier maestro que se atreva a presumir de que puede recordar todas las formas y efectos de la naturaleza, sin duda alguna sería considerado por mí como un gran ignorante, pues estos efectos son infinitos y nuestra memoria no tiene capacidad suficiente para ello. Por tanto, el pintor debe guardarse de que un deseo exagerado de ganancias no suplante el de ser un célebre artista, ya que el conseguir este honor es mucho más importante que adquirir renombre por la riqueza. Por estas y otras razones que podría dar, esforcémonos en primer lugar por presentar a la vista de una forma expresiva lo que originalmente era el plan que concebió la mente; a continuación corregiremos, añadiendo y quitando lo que se crea necesario hasta que sea plenamente satisfactorio; más tarde preparemos a hombres vestidos o desnudos como modelos, según la forma en la que se ha planeado el trabajo y, finalmente, adaptémoslos al tamaño y dimensiones, de acuerdo a las reglas de la perspectiva. De esta forma, no habrá nada en el trabajo que sea desaconsejable por la razón o los efectos de la naturaleza. Este es el camino para llegar a ser célebre en el arte.

De cómo la pintura degenera y se empobrece con el tiempo, cuando los pintores toman únicamente como guía las pinturas anteriores

El pintor creará cuadros de escaso mérito si toma por modelos cuadros de otros pintores; por el contrario, el resultado será fructífero si se inspira en objetos naturales. Esto se vio claro entre los

romanos, cuyo arte se empobreció de generación en generación por copiarse constantemente unos a otros. Después de ellos apareció Giotto, el de Florencia, que no se contentó con imitar las obras de Cimabue, su maestro, por haber nacido entre montañas solitarias habitadas solamente por cabras. Empezó por dibujar sobre las rocas los movimientos de las cabras que guardaba y continuó con el dibujo de todos los animales del campo, y de tal forma lo hizo, que después de mucho esfuerzo sobresalía no solamente por encima de los maestros de su tiempo, sino sobre los de muchas épocas pasadas. Más tarde este arte volvió a declinar de nuevo al imitar todo el mundo los cuadros ya hechos, y así continuó degenerando hasta que Tomaso de Florencia, apodado Massaccio, demostró con sus perfectas obras cómo se esfuerzan en vano aquellos que no toman por modelo la naturaleza, maestra de maestros.

De una forma parecida me atrevería a afirmar que aquellos que se dedican a estudios matemáticos y estudian solamente a los maestros de esta materia, y no a las obras de la naturaleza, son descendientes, pero no hijos de la naturaleza, que es la maestra de todos los buenos autores. Es grande la ligereza de los que reprochan a quienes aprenden de la naturaleza, dejando de censurar a los maestros célebres, quienes fueron igualente discípulos de la misma naturaleza.

Por tanto, los pintores que desconocen estas normas, si quieren evitar la censura de los que les estudian, tengan mucho cuidado en representar todas las cosas de acuerdo a la naturaleza y no desacreditarán su trabajo como lo hacen los que pintan solamente por dinero.

Quien no sobrepasa a su maestro, es un pobre discípulo.

CIENCIA

I

LA VERDADERA CIENCIA

La experiencia

Ahora piensa, ¡oh, lector!, qué confianza podemos tener en los antiguos que intentaron definir el alma y la vida —las cuales superan toda prueba— mientras que aquellas cosas que pueden ser conocidas con claridad en todo momento y probadas por la experiencia, permanecieron desconocidas durante muchos siglos o fueron entendidas erróneamente.

Muchos pensarán que tienen motivo para reprocharme, diciendo que mis pruebas contradicen la autoridad de ciertos hombres tenidos en gran estima por sus inexperimentadas teorías, sin considerar que mis obras son el resultado de la experiencia simple y llana, que es la verdadera maestra.

Estas reglas nos capacitan para discernir lo verdadero de lo falso, nos mueven a investigar con la debida moderación solamente aquello que es posible y nos impiden utilizar el manto de la ignorancia, que no nos llevaría a resultado alguno y nos conduciría a la desesperación y al consiguiente refugio en la melancolía.

Soy plenamente consciente de que al no ser un hombre de letras, ciertas personas presuntuosas pueden pensar que tienen motivos para reprochar mi falta de conocimientos. ¡Necios! ¿Acaso no saben que puedo contestarles con las palabras que Mario dijo a los patricios romanos?: «Aquellos que se engalanan con las obras ajenas nunca me permitirán usar las propias.» Dirán que al no haber aprendido en libros, no soy capaz de expresar lo que quiero tratar, pero no se dan cuenta de que la exposición de mis temas exige experiencia más bien que palabras ajenas. La experiencia ha sido la maestra de todo buen escritor; por esto será siempre ella la que yo citaré como maestra.

Aunque yo no puedo hacer citas de autores como ellos, me basaré en algo mucho más grande y digno: en la experiencia instructora de sus maestros. Ellos se pasean orgullosos, engreídos y majestuosos, revestidos y engalanados, no con sus propios méritos, sino con los ajenos, y ni siquiera me permitirán apropiarme de los míos. Y si ellos me desprecian siendo un inventor, cuánto más deben ser despreciados ellos que no son inventores, sino pregoneros y repetidores de obras ajenas.

Los inventores y los intérpretes entre el hombre y la naturaleza, comparados con los pregoneros y repetidores de obras ajenas, se asemejan a la imagen que un objeto proyecta en el espejo. Aquél, como algo que existe por sí mismo; la imagen, como nada. Gente que debe muy poco a la naturaleza, ya que solamente como por casualidad han sido revestidos de forma humana y, por ello, podíamos clasificarlos entre los animales.

Al no encontrar tema alguno de gran utilidad o entretenimiento, por haber sido ya tratados todos los temas útiles y necesarios por los autores que me han precedido, haré como aquel que por su pobreza es el último en llegar al mercado y, al no poder proveerse como los demás, compra aquellas cosas que los otros ya han ojeado y rechazado por su escaso valor. Yo me encargaré de los quehaceres despreciados y desechados por otros, las sobras de muchos compradores, e iré distribuyéndolas no en las grandes ciudades, sino en las pequeñas aldeas, recibiendo en pago lo que sea justo por lo que ofrezco.

Aquellos que se dedican a resumir obras perjudican el conocimiento y el deseo, ya que el deseo de algo es la fuente del conocimiento, y el deseo es tanto más ferviente cuanto más cierto es el conocimiento. Esta seguridad nace del conocimiento profundo de todas las partes que componen el conjunto de una cosa.

Por lo tanto, ¿cuál es la utilidad de quien prescinde de la mayor parte de los elementos de que el todo está compuesto con el fin de resumir? Sin duda alguna es la impaciencia, madre de toda extravagancia, la que fomenta la concisión, como si tales personas no tuvieran toda una vida por delante lo suficientemente larga para adquirir un conocimiento profundo de una sola materia, como, por ejemplo, el cuerpo humano. Intentan comprender el pensamiento de Dios, que abarca el universo entero, sopesándolo y desmenuzándolo en infinidad de partes, como si lo hubiesen atomizado. ¡Qué insensatez! ¿No nos damos cuenta de que hemos dedicado toda nuestra vida a nosotros mismos y aún no somos conscientes de que la

pedantería es nuestra característica principal? De esta forma, despreciando las ciencias matemáticas en las que se encuentra la verdadera información acerca de las materias que ellas tratan, nos engañamos a nosotros mismos y a los demás juntamente con la masa de los sofistas. Así, pronto estaremos dispuestos a ocuparnos de fenómenos milagrosos y a escribir e informar de todo aquello que sobrepasa la inteligencia humana y que en modo alguno puede ser demostrado naturalmente. Llegaremos a imaginar que hemos hecho milagros cuando hayamos estropeado el trabajo de algún hombre ingenioso, y no nos daremos cuenta de que estamos cayendo en el mismo error del que, para probar que un árbol sirve para hacer tablas, lo despoja de sus ramas cargadas de hojas entreveradas con flores o frutos. Así hizo Justino resumiendo las obras de Trogo Pompeyo, quien había escrito las grandes hazañas de sus antepasados en un estilo florido, lleno de admirables y pintorescas descripciones; al resumirlas, compuso un trabajo insulso, apropiado únicamente para mentes impacientes que imaginan perder el tiempo cuando lo dedican al estudio de obras de la naturaleza y acciones de los hombres.

El origen de todos nuestros conocimientos está en nuestras percepciones.

El ojo, llamado ventana del alma, es el medio principal por el que podemos apreciar más plenamente las infinitas obras de la naturaleza.

La experiencia nunca se equivoca; es nuestra apreciación la que únicamente se equivoca, al esperar resultados no causados por los experimentos. Puesto que una vez dado un principio, lo que de él se sigue debe ser verdadera consecuencia, a no ser que exista un impedimento. Y si existe un impedimento, el resultado que se seguirá del principio fijado sería resultado de ese impedimento en mayor o menor grado, según que el impedimento fuese más o menos fuerte que el principio fijado. La experiencia no se equivoca; únicamente se equivoca nuestro dictamen, al esperar de ella lo que cae fuera de su poder. Los hombres se quejan equivocadamente de la experiencia y le reprochan con amargura el llevarles al error. Dejemos en paz a la experiencia y culpemos más bien a nuestra ignorancia, que es la causa de que nos arrastren vanos y tontos deseos, como el de esperar de la experiencia cosas que no están en su poder, y luego decimos que es engañosa. Los hombres se equivocan al culpar a la inocente experiencia, acusándola de falsedad y de demostraciones engañosas.

A mi juicio, todas las ciencias serán vanas y estarán llenas de errores, a menos que nazcan de la experiencia, madre de toda certeza, y si luego no son probadas por ella, es decir, si en el principio, en el intermedio o al final no pasan a través de alguno de los cinco sentidos. Si no estamos seguros de la certeza de cosas que pasan a través de los sentidos, cuánto más deberemos cuestionar otras contra las que se rebelan los sentidos, tales como la naturaleza de Dios, del alma y otras semejantes acerca de las cuales existen un sinfín de disputas y controversias. Esto sucede, sin duda, porque donde no manda la razón ocupa su lugar el griterío. Por el contrario, esto nunca sucede cuando las cosas son ciertas. En consecuencia, allí donde hay disputas no hay verdadera ciencia, ya que la verdad solamente puede acabar de una forma; dondequiera que exista, desaparecerá definitivamente toda controversia, y si surgiera de nuevo, con seguridad nuestras conclusiones serían dudosas y confusas, y no habría resurgido la verdad.

Todas las verdaderas ciencias son resultado de la experiencia adquirida a través de los sentidos, la cual hace acallar las lenguas de los litigantes. La experiencia no alimenta los sueños de los investigadores, sino que siempre procede de principios fijados minuciosamente con anterioridad, paso a paso, con ilación hasta el final, como puede apreciarse en los principios matemáticos. En matemáticas nadie discute si dos veces tres son más o menos que seis, o si los ángulos de un triángulo son menores que dos ángulos rectos. En esta materia, todas las disputas acaban para siempre, y los aficionados a estas ciencias pueden disfrutar de ellas en paz. Esto resulta inalcanzable para las engañosas ciencias especulativas.

Hay que desconfiar de las enseñanzas de estos teóricos, ya que sus razonamientos no son confirmados por la experiencia.

II

LA RAZÓN Y LAS LEYES
DE LA NATURALEZA

Los sentidos son terrenales; la razón permanece apartada de ellos en contemplación.

La sabiduría es la hija de la experiencia. La experiencia, intérprete entre la naturaleza y la especie humana, nos enseña que lo que esta naturaleza lleva a cabo entre los mortales forzada por la necesidad no puede operar de otras formas más que en la medida en que la razón, que es su dirección, le manda.

Puesto que es mi intención el consultar a la experiencia primero y mostrar después por razonamiento la razón por la que esa experiencia está obligada a actuar de esa manera, antes de seguir adelante en un tema, lo probaré primero por experimentación. Y esta es la verdadera regla según la cual deben proceder todos aquellos que analizan los efectos de la naturaleza; aunque la naturaleza empieza con la causa y termina en la experiencia, y nosotros debemos seguir el camino opuesto, es decir, debemos empezar por la experiencia y por medio de ella investigar la causa.

Maravillosa necesidad; tú, con la razón suprema, obligas a que todos los efectos sean resultado directo de sus causas y a que cada una de las acciones de la naturaleza te obedezca siguiendo el proceso más corto posible por medio de una ley suprema e irrevocable.

La naturaleza no quebranta la ley, sino que se ve obligada por la necesidad lógica de sus leyes intrínsecas.

La necesidad es la maestra y guía de la naturaleza.

La necesidad es la materia y la inventora de la naturaleza, su freno eterno y su ley.

La naturaleza está llena de causas infinitas, que nunca han tenido lugar en la experiencia.

En la naturaleza no hay efecto sin causa; si se comprende la causa, no hay necesidad de experimentación.

III

DEMOSTRACIÓN MATEMÁTICA

Nadie que no sea un matemático debe leer los principios de mi trabajo.

No hay certeza alguna allí donde no se pueda aplicar alguna de las ciencias matemáticas o alguna de las que se relacionan con las ciencias matemáticas.

Quien niegue la certeza suprema de las matemáticas, fomenta la confusión y nunca podrá desautorizar las contradicciones de las falsas ciencias que conducen a una eterna charlatanería.

La ciencia es una investigación realizada por medio del pensamiento, que empieza por el origen último de una materia, más allá de la cual no puede encontrarse nada en la naturaleza que forme parte de aquélla. Tomemos, por ejemplo, la cantidad continua de la ciencia geométrica: si empezamos por la superficie de un cuerpo, vemos que está formado por líneas que son los límites de la superficie. Pero no podemos quedarnos ahí, porque sabemos que la línea, a su vez, está formada de puntos, y que el punto es la unidad última más pequeña tras la cual no existe cosa alguna. Por lo tanto, el punto es el principio primero de la geometría, y no puede existir, ni en el pensamiento humano ni en la naturaleza, nada que pueda ser origen del punto...

Ninguna investigación humana puede ser denominada ciencia si no pasa a través de pruebas matemáticas, y si alguien afirma que las ciencias que empiezan y acaban en la mente contienen verdad, eso es algo que no puede concederse y debe ser negado por muchas razones. Primero, y sobre todo, porque en tales raciocinios mentales no aparece la experiencia y sin ella nada se revela con certeza. Según eso, yo podría exigir que se diesen por probados mis presupuestos en las pruebas respecto a la perspectiva; que se diese por probado que todos los rayos que pasan a través del aire son de la misma

forma y van en línea recta desde su origen hasta los objetos con los que chocan.

En la investigación científica se debe proceder metódicamente, esto es, se debe distinguir entre las diversas partes del tema propuesto, de tal forma que no haya en él confusión alguna y pueda ser bien comprendido.

Hay que procurar que los ejemplos y pruebas que se presenten se definan antes de citarlos.

IV

EXPERIMENTACIÓN

Antes de basar una ley en un caso, se debe repetir la prueba dos o tres veces para comprobar si todas las pruebas producen los mismos efectos.

Un experimento debe repetirse muchas veces para que no pueda ocurrir accidente alguno que obstruya o falsifique la prueba, ya que el experimento puede estar falseado tanto si el investigador trató de engañar como si no.

Al ordenar la ciencia del movimiento del agua, no se debe olvidar el incluir en cada tema su aplicación práctica, con el fin de que estas ciencias no resulten inútiles.

La ciencia es el capitán y la práctica, los soldados.

Vosotros, teóricos especulativos de las cosas, no alardeéis de conocer las cosas que la naturaleza nos ofrece; podéis daros por satisfechos si sois capaces de conocer la finalidad de aquellas cosas que vosotros mismos inventáis.

Aquellos que se enamoran de la práctica sin ciencia, son como un marino que sube al barco sin timón ni brújula y nunca puede estar seguro hacia dónde va.

La mecánica es el paraíso de la ciencia matemática, puesto que por medio de ella se llega a los resultados matemáticos.

V

BÚSQUEDA DE LA VERDADERA CIENCIA

ALQUIMIA

La naturaleza se preocupa de producir cosas elementales, pero el hombre produce con estas cosas sencillas una infinidad de compuestos. Sin embargo, el hombre es incapaz de crear cosa alguna exceptuando otra vida como la suya, esto es, la vida de sus hijos.

Los antiguos alquimistas, que nunca han conseguido, ni por casualidad ni por ensayo, crear elemento alguno de los que pueden ser producidos por la naturaleza, son mis testigos. Por el contrario, los inventores de compuestos químicos merecen inmensa alabanza por la utilidad de las cosas que han inventado para uso del hombre, y merecerían mayores elogios si no hubiesen sido los inventores de cosas nocivas, como el veneno y cosas semejantes, que destruyen la vida o la razón, por las que no están exentos de culpa. Más aun, a base de mucho estudio y ensayo, están intentando producir no las cosas más ruines de la naturaleza, sino las más excelentes, el oro, por ejemplo, verdadero hijo del sol por cuanto es el que más se parece a éste de entre todas las cosas.

Nada de lo creado es más duradero que el oro. Ni siquiera puede destruirlo el fuego, que tiene poder sobre el resto de las cosas creadas, reduciéndolas a cenizas, cristal o humo.

Si lo que mueve a los alquimistas al erróneo intento de producir oro es una grosera avaricia, ¿por qué no van a las minas donde la naturaleza produce ese oro y se convierten en sus discípulos? Ella, con toda certeza, les curará de su extravagancia, mostrándoles que nada de lo que usan en el horno se halla entre las cosas que la naturaleza emplea para producir el oro. Allí, en la mina, no hay mercurio, ninguna clase de azufre, no hay fuego ni ninguna otra clase de calor que el de la naturaleza, que da vida a nuestro mundo. Ella les

mostrará los filones de oro que se expanden a través del azul «lapis-lázuli», a cuyo color no le afecta el poder del fuego.

Examinando atentamente la ramificación del oro, podrá verse que las extremidades están continuamente expandiéndose en un lento movimiento, convirtiendo en oro cuanto tocan, y en su interior puede apreciarse que existe un organismo viviente, cuya producción es imposible.

De entre todas las opiniones humanas, la que cree en la magia negra es la más desatinada de todas. La magia negra es más fácil de censurar que la alquimia, puesto que nunca da origen a nada, excepto a cosas semejantes a ella misma, es decir, a mentiras. No sucede lo mismo con la alquimia, cuya función no puede ejercer la naturaleza por no poseer instrumentos sistemáticos con los que realizar el trabajo que el hombre realiza con sus manos, con las que ha producido el cristal, etcétera.

La magia negra, por el contrario, es la bandera y estandarte que movidos por el viento son guías de la estúpida multitud que constantemente sirve de testigo de los resultados sin límite de este arte. Han llenado libros enteros afirmando que los encantamientos y los espíritus pueden actuar y hablar sin necesidad de lengua y sin instrumentos orgánicos —sin los cuales el habla es imposible—; que pueden transportar los mayores pesos y producir la tempestad y la lluvia; igualmente, que pueden transformar a los hombres en patos, lobos y otras bestias. Sin duda alguna, los que afirman estas cosas son los que primero se transforman en bestias.

Si fuese cierto que esta magia negra existió, como lo creen esos talentos superficiales, no habría en la tierra cosa alguna importante para daño o servicio del hombre. Si fuese cierto que en ese arte hay un poder para alterar la tranquila quietud del aire y convertirlo en tinieblas, para producir resplandores y vientos con espantosos truenos y relámpagos que brillan en la oscuridad, y con tormentas impetuosas capaces de derribar altos edificios y de arrasar selvas. Si con todo eso fuese posible el hacer tambalear, el vencer y arrojar a ejércitos, y —aún más importante que esto— si pudiese dar origen a devastadoras tempestades con las que fuesen privados los agricultores del fruto de su trabajo, ¿qué táctica de guerra puede haber mejor que el causar tal daño al enemigo como el poder privarle de su cosecha? ¿Qué batalla naval podría compararse con aquella que pudiese emprender aquel que tiene poder para mandar a los vientos y puede originar funestos temporales capaces de hacer naufragar y desaparecer cualquier cosa? Sin duda alguna, quien pueda mandar a

fuerzas tan violentas será el amo de las naciones y ninguna iniciativa humana será capaz de resistir sus fuerzas destructoras. Descubriría los tesoros escondidos y las joyas que se encuentran dentro de la tierra. No habría cerradura o fortaleza alguna, por inexpugnable que fuesen, que pudiesen salvar a nadie en contra de la voluntad de ese imperio de la magia negra. Podría trasladarse libremente a través del aire del Este al Oeste y a todas las partes opuestas del universo. Pero, ¿por qué tengo que alargarme en esto? ¿Qué hay que no pudiese llevarse a cabo por un artista de tal categoría? Prácticamente nada, exceptuando el poder escapar de la muerte.

He intentado, pues, explicar en parte el daño y la utilidad del arte de la magia si fuese real. Si es real, ¿por qué no ha permanecido entre los hombres que tanto lo desean, despreciando incluso toda clase de utilidad del arte de la magia si fuese real? Si es real, para dar gusto a uno de sus apetitos serían capaces de destruir a Dios y a todo el universo. Si este arte no ha durado entre los hombres, a pesar de serles tan necesario, es porque nunca ha existido y nunca existirá.

Es, ciertamente, imposible que nada por sí solo sea la causa de su origen, y las cosas que existen por sí mismas son eternas.

VI

EL UNIVERSO

LOS CUATRO ELEMENTOS

Anaxágoras4

Todo viene de todo, todo se hace de todo y todo puede cambiarse en todo, porque lo que existe en sus elementos está compuesto de esos elementos.

La configuración de los elementos

Sobre la configuración de los elementos, y en primer lugar, me opongo contra todos aquellos que niegan la opinión de Platón, diciendo que si estos elementos estuviesen implicados unos en otros en las formas en que Platón les atribuyó, se crearía un vacío entre uno y otro.

Yo digo que esto no es verdad, y lo pruebo aquí, pero ante todo deseo proponer algunas conclusiones. No es necesario que los elementos que se implican entre sí sean del mismo tamaño en todas las

[4] Anaxágoras, filósofo griego del siglo v a. de C. continuó el estudio clásico de los cuatro elementos como origen y composición del universo.

partes en que se hallan implicados. Es claro que el agua del mar tiene una variada profundidad desde su superficie hasta el fondo, y que no revestiría la tierra únicamente si ésta tuviese forma de cubo, es decir, de ocho ángulos, como pensaba Platón, sino que reviste la tierra que tiene innumerables ángulos de rocas con variadas prominencias y cavidades, y, sin embargo, no se ha producido vacío alguno entre la tierra y el agua. Más aún, el aire reviste el agua del mar juntamente con los montes y valles que se levantan por encima de él, y no queda ningún vacío entre la tierra y el aire, de tal manera que cualquiera que diga que se ha producido un vacío hace una afirmación gratuita.

Quisiera responder a Platón que las superficies de las figuras que tendrían los elementos, según él, no podrían existir. Todo elemento flexible y líquido tiene necesidad de una superficie esférica. Esto se prueba por el agua del mar. Permítaseme comenzar exponiendo ciertas concepciones y conclusiones. Una cosa es tanto más alta cuanto más lejana se encuentra del centro del mundo, y es más baja cuando más cercana está del centro. El agua no se mueve por sí misma, a no ser que descienda y el mismo movimiento la haga descender. Estas cuatro concepciones, eslabonadas de dos en dos, sirven para probar que el agua que no se mueve por sí misma tiene su superficie equidistante del centro del mundo, siempre y cuando hablemos de grandes masas de agua, y no de gotas u otras pequeñas cantidades que se atraen mutuamente como el hierro y sus partículas.

Los cuerpos de los elementos están unidos y no hay en ellos ni gravedad ni ligereza. La gravedad y la ligereza se producen con la mezcla de los elementos.

¿Por qué no permanece el peso en su lugar? Sencillamente porque no tiene apoyo.

¿Hacia dónde se moverá el peso? Se moverá hacia el centro. ¿Y por qué no en otra dirección? Porque un peso que no tiene apoyo cae por la vía más corta al punto más bajo, que es el centro del mundo. ¿Y cómo es capaz el peso de encontrarlo por una línea tan corta? Porque no se mueve como algo sin sentido y no da vueltas en varias direcciones.

El agua está contenida dentro de las altas orillas de los ríos y de las costas del mar. Por consiguiente, el aire circundante desarrollará y circunscribirá una estructura de la tierra más grande y complicada, y esta gran masa de tierra suspendida entre el agua y el fuego será obstaculizada y privada de la necesaria provisión de humedad. De aquí que los ríos quedarán sin agua; la tierra fértil no producirá más guirnaldas de hojas; los campos no se verán ya más cubiertos de ondulantes mieses;

todos los animales perecerán al no encontrar hierba fresca para el pasto; faltará el alimento a los leones rugientes, a los lobos y a todos los animales, y los hombres, después de desesperados esfuerzos, tendrán que abandonar la vida y dejará de existir la raza humana. De esta forma, al ser abandonada la tierra fértil y fructífera, quedará árida y estéril; pero debido al agua almacenada en sus entrañas y a la actividad de la naturaleza, continuará un poco de tiempo en su ley de crecimiento hasta que el frío y el aire enrarecido hayan desaparecido. Entonces la tierra será forzada a unirse con el fuego y su superficie quedará reducida a cenizas; siendo este el fin de toda vida terrestre.

1. EL AGUA

El agua es el conductor de la naturaleza.

El agua, que es el humor vital de la máquina terrestre, se mueve a impulsos de su propio calor natural.

Describamos en primer lugar el agua en cada uno de sus movimientos y a continuación todas sus profundidades con toda variedad de materiales, refiriéndonos siempre a las proposiciones concernientes a dichas aguas y procurando un orden armónico para que el trabajo no resulte confuso. Describamos todas las formas que asume el agua desde su mayor hasta su menor onda y sus causas.

División del libro

Libro I.—De la naturaleza del agua.
Libro II.—El mar.
Libro III.—Los ríos subterráneos.
Libro IV.—Los ríos.
Libro V.—La naturaleza del abismo.
Libro VI.—Los obstáculos.
Libro VII.—Las arenas.
Libro VIII.—La superficie del agua.
Libro IX.—Los objetos que se mueven en el agua.
Libro X.—El recorrido de los ríos.
Libro XI.—Los cauces.
Libro XII.—Los canales.
Libro XIII.—Las máquinas movidas por el agua.
Libro XIV.—La creciente de las aguas.
Libro XV.—Las cosas consumidas por el agua.

Orden a seguir en el libro del agua

Acerca de si el flujo y reflujo del agua son originados por la luna o el sol o son el resquebrajamiento de la máquina terrestre. Cómo difieren el flujo y reflujo en los diversos países.

Cómo, al fin, los montes serán nivelados por las aguas al ver que ellas arrastran la tierra que los cubre y descubren sus rocas, que comienzan a derrumbarse y, sometidas tanto al calor como al hielo, se transforman continuamente en tierra. Las aguas derrumban sus bases, y los montes, convertidos en ruinas, caen poco a poco en los ríos..., y por medio de estas ruinas, las aguas se levantan en un inmenso remolino, formando los grandes mares.

Cómo las piedras sueltas en la base de vastos y encrespados valles, cuando han sido golpeadas por las olas, se convierten en cuerpos redondos, y lo mismo sucede con otras muchas cosas al ser empujadas hacia el mar por las mismas olas.

Cómo las olas se amansan y hacen largos senderos de agua serena en el mar sin movimiento, cuando se encuentran dos vientos opuestos.

Orden del primer libro sobre el agua

Definamos, en primer lugar, lo que se entiende por peso y profundidad; igualmente, cómo los elementos están situados uno dentro del otro. A continuación, qué se entiende por peso sólido y líquido, y, sobre todo, qué peso y ligereza existe en ellos mismos. Asimismo describamos por qué se mueve el agua y por qué cesa su movimiento. Finalmente, por qué se mueve más lenta o más rápida.

De los cuatro elementos, el agua es el segundo en peso y también el segundo en movilidad. No está jamás en calma hasta que desemboca en el mar, donde, siempre que no esté agitada por el viento, permanece quieta y queda con su superficie equidistante del centro del mundo.

Fácilmente se eleva por el calor, formando un ligero vapor en el aire. El frío hace que se hiele. El estancamiento la hace pútrida. Esto es, el calor la pone en movimiento, el frío la congela y la inmovilidad la corrompe.

Es la expansión y el humor de todos los cuerpos vivos. Sin ella nada retiene su forma. Con su flujo une y aumenta los cuerpos. Asume todo olor, color y sabor, mientras que ella no tiene nada por sí misma.

El agua es, por su peso, el segundo elemento que circunda la tierra, y esa parte que está fuera de su esfera buscará con rapidez volver a ella. Cuanto más se levanta por encima de su posición inicial, mayor es la velocidad con que desciende a ella. Sus cualidades son la humedad y el frío. Por naturaleza, tiende siempre hacia los lugares bajos cuando está sin gobierno. Fácilmente se eleva convertida en vapor y niebla, y, transformada en nube, cae de nuevo en forma de lluvia cuando se reúnen las minúsculas partes de la nube formando gotas. A diferentes altitudes adquiere formas diversas, así como aguanieve o granizo. Está constantemente azotada por el movimiento del aire y se une a aquel cuerpo más afectado por el frío, asumiendo con facilidad olores y sabores.

No es posible describir el proceso del movimiento del agua a no ser que se defina primero qué es la gravitación y cómo se origina y cesa.

Si todo el mar descansa y se apoya sobre su lecho, una parte del mar descansa sobre una parte de aquél, y como el agua tiene peso cuando está fuera de su elemento, tendría que gravitar y ejercer presión sobre las cosas que descansan en el fondo. Pero ahí vemos lo contrario, porque la maleza y las hierbas que crecen en estas profundidades no son ni dobladas ni aplastadas, sino que cortan el agua fácilmente, como si estuvieran creciendo en el aire.

Así llegamos a esta conclusión: que todos los elementos, a pesar de estar sin peso en su propia esfera, lo tienen fuera de ella, es decir, cuando se alejan hacia el firmamento, pero no cuando se dirigen hacia el centro de la tierra.

La fuerza es tanto mayor cuanto menor es la resistencia a la que se aplica. Esta conclusión es universal y podemos aplicarla al flujo y reflujo, con vistas a probar que el sol o la luna imprimen mayor fuerza en su objeto, esto es, en las aguas, cuando éstas son menos profundas. Por eso las menos profundas y pantanosas tendrían que reaccionar con más fuerza a la causa del flujo y reflujo que la grandes profundidades del océano.

El agua mina las altas cumbres de los montes. Desnuda y remueve las grandes rocas. Aleja el mar de sus antiguas playas, al levantar el fondo con la tierra que arrastra. Dispersa y destruye las altas riberas. Dada su inestabilidad, nunca puede preverse qué es lo que su fuerza no es capaz de aniquilar. Busca con sus ríos todo valle inclinado donde quita o deposita tierra fresca. Por eso puede decirse que hay muchos ríos por los que todos los elementos han pasado y vuelto de mar a mar.

Ninguna parte de la tierra es tan alta como la que ha tenido el mar en sus orígenes, y ninguna profundidad del mar es tan baja como la de los más altos montes que tienen su base en él.

Así, unas veces es desabrida, otras fuerte; unas veces ácida, otras amarga; unas veces dulce, otras espesa o sutil; a veces aparece como portadora de daños, de pestes, de salud o de veneno. Así que podría decirse que su naturaleza es tan diversa y cambiante como diferentes son los lugares por los que pasa. Y como el espejo cambia con el color de sus objetos, así cambia ésta con la fisonomía del lugar que atraviesa: saludable, dañosa, suave, áspera, sulfúrica, salada, rubicunda, serena, violenta, furiosa, roja, amarilla, verde, negra, azul, aceitosa, densa, sutil... Tan pronto provoca un incendio como lo apaga; es caliente y fría; a veces dispersa y otras concentra; unas veces hunde y otras levanta; unas veces derriba y otras edifica; unas veces llena y otras vacía; unas veces corre y otras se estanca. Unas veces es fuente de vida y otras lo es de muerte. Es origen de producción y de privación. Alimenta unas veces y otras produce el efecto contrario; unas veces es salada y otras insípida; otras sumerge los anchos valles con grandes inundaciones.

Con el tiempo, todo cambia. Unas veces vuelve a las partes norteñas carcomiendo el cimiento de sus riberas; otras destruye la ribera opuesta por el sur; unas veces vuelve al centro de la tierra minando el cimiento que la sostiene y otras salta hirviente hacia el firmamento.

Unas veces trastorna su curso revolviéndose en un círculo y otras se extiende hacia el Oeste y despoja a los agricultores de sus parcelas, y entonces deposita la tierra que tomó en el Este. Además, está siempre removiendo y minando sus orillas sin descanso. A veces es turbulenta y corre delirando de furia; otras su curso es transparente, tranquilo y juguetón por las frescas praderas.

A veces cae del firmamento en forma de lluvia, de nieve o granizo, y otras forma grandes nubes de niebla fina. A veces se mueve por sí misma o por la fuerza de agentes externos. A veces sostiene a seres nacidos con su humedad que da vida, y otras se muestra fétida o llena de agradables olores. Sin ella no puede existir nada entre nosotros. A veces se baña en el calor y disolviéndose en vapor se mezcla con el aire, y empujada hacia arriba por el calor, se eleva hasta alcanzar la región fría; allí es comprimida estrechamente por su naturaleza contraria y las pequeñas partículas adquieren cohesión entre sí. Como cuando la mano estruja en el agua una esponja bien empapada, de tal manera que el agua se escapa por los poros, así

sucede con el frío que condensa la cálida humedad. Porque cuando está reducida a una forma más densa, el aire que está concentrado en ella rompe con violencia la parte más débil, produciendo una especie de silbido, como si saliese de unos fuelles por un peso insoportable. Y así las nubes más ligeras que en varias posiciones obstaculizan su curso, terminan por dispararse.

Las olas

La ola es como el rebote de un golpe, y es mayor o menor cuanto mayor o menor es aquél. Una ola no aparece nunca sola, sino mezclada con otras muchas, puesto que hay desigualdades en las riberas donde se ha producido.

Si lanzamos una piedra en un estanque con orillas de diversa configuración, todas las olas que chocan contra estas orillas retroceden hacia el punto de partida que golpeó la piedra, y al encontrar otras olas nunca interceptan su curso entre sí... Una ola producida en un pequeño estanque irá una y otra vez al punto de origen... Solamente en alta mar avanzan las olas sin retroceder. En pequeños estanques un único golpe origina muchos movimientos de avance y retroceso. La ola mayor es cubierta por otras muchas, moviéndose en diferentes direcciones, y éstas son más o menos profundas según la fuerza que las ha producido... Pueden crearse al mismo tiempo muchas olas vueltas en diferentes direcciones entre la superficie y el fondo de un depósito de agua... Todas las impresiones causadas por objetos que golpean el agua pueden penetrarse unas a otras sin destruirse. Una ola nunca se interfiere con otra; sólo retrocede del sitio donde choca.

Cuando la ola ha sido llevada a la orilla por la fuerza del viento forma un montículo, poniendo su parte superior en el fondo, y vuelve a éste hasta que llega al lugar donde es golpeada de nuevo por la ola siguiente, que viene por debajo y la vuelve hacia atrás, y así derriba el montículo, golpeándolo de nuevo en la antedicha orilla. De esta forma continúa una y otra vez, bien volviendo a la orilla con el movimiento superior, o bien apartándose de ella con el movimiento inferior...

Si el agua del mar vuelve hacia su lecho después de golpear la orilla, ¿cómo puede arrastrar las conchas, moluscos, caracoles y similares que suben del fondo del mar y dejarlos en la orilla? El movimiento de todas estas cosas hacia la orilla comienza cuando el choque de la ola que cae se encuentra con la ola que sube, porque los objetos que suben del fondo saltan en la ola que se lanza hacia la orilla, y sus cuerpos sólidos se levantan en el montículo que los devuelve hacia el mar; así continúan su curso hasta que la tormenta empieza a amainar y se van quedando donde las grandes olas habían llegado y depositado la presa que arrastraban y adonde las olas sucesivas no llegaron. Allí quedan los objetos arrojados por el mar.

Una ola del mar siempre se rompe enfrente de su base, y aquella parte de su cresta que antes era más alta será luego más baja.

El movimiento espiral o rotatorio de todo líquido es más rápido en proporción a la cercanía del centro de su revolución. Es este un hecho digno de tenerse en cuenta, puesto que el movimiento de una rueda es mucho más lento cuanto más cercano está al centro del objeto en revolución...

Observemos el movimiento de la superficie del agua; cómo se parece a una cabellera que tiene dos movimientos: uno depende de la densidad del cabello, el otro de la dirección de los rizos; así el agua forma ensortijados remolinos, una parte sigue el ímpetu de la corriente principal y la otra el del movimiento secundario y el de la vuelta del flujo.

El centro de una esfera de agua es aquel que se forma en las partículas más pequeñas del rocío, que a menudo se ve en forma perfectamente redonda sobre las hojas de las plantas donde se posa; es de tan poco peso, que no se derrite allí donde descansa, y casi se sostiene por el aire circundante, de tal manera que no ejerce ninguna presión ni echa ningún fundamento. Por esto, la superficie es atraída hacia su centro con igual fuerza desde todos los lados; así cada parte corre al encuentro de la otra con la misma

fuerza, y se convierte en imán la una de la otra, y así resulta que cada gota se vuelve necesariamente esférica, formando su centro en el medio, equidistante de cada punto de su superficie, y al ser atraída por igual de cada parte de su gravedad, se coloca siempre en el medio entre partes opuestas de igual peso. Pero cuando el peso de esta partícula de agua crece, el centro de la superficie esférica abandona inmediatamente esta porción de agua, moviéndose hacia el centro común de la esfera del agua. Cuanto más crece el peso de esta gota, más se aproxima el centro de dicha curva al centro del mundo.

Si una gota de agua cae en el mar cuando está sereno, se sigue necesariamente que toda la superficie del mar se levanta de un modo imperceptible, pudiéndose comprobar que el agua no puede condensarse en sí misma como el aire.

2. AGUA Y TIERRA

La superficie del agua no se mueve de su ámbito alrededor del centro del mundo que le cerca a igual distancia. Y no se movería de esta equidistancia si la tierra, que es el soporte y el recipiente del agua, no se levantase sobre ella lejos del centro del mundo.

La tierra se mueve de su posición por el peso de un pájaro insignificante al posarse sobre ella. La superficie del agua se mueve por una pequeña gota al caer en ella.

Necesariamente tendría que haber más agua que tierra, y la parte visible del mar no demuestra esto; por consiguiente debe haber una gran cantidad de agua dentro de la tierra, además de la que se levanta por el aire más bajo y de la que corre por ríos y fuentes.

Entre todas las causas de la destrucción de la propiedad humana, me parece que son los ríos los que ocupan el lugar principal, debido a las excesivas y violentas inundaciones. Si alguien quisiera levantar un fuego contra la furia de los impetuosos ríos, me parecería que está falto de juicio, porque el fuego se consume y muere cuando falta el combustible, y contra la irreparable inundación originada por los hinchados y altivos ríos de nada sirven las previsiones de recursos humanos. En una maraña de furiosas e hirvientes olas que carcomen y arrasan las altas riberas, que crecen turbias por la tierra de los campos labrados, que destruyen las casas que encuentran y descuajan árboles gigantes, lleva todo esto como su presa hacia el mar, que es su guarida. Juntamente con

esto arrastra también hombres, árboles, animales, casas y tierras; barre todo dique y toda clase de barreras, y devasta lo mismo objetos ligeros que pesados; origina enormes deslizamientos de tierra allí donde existen pequeñas grietas; inunda los valles bajos y sigue precipitándose con su destructiva e inexorable avalancha de aguas.

¡Qué gran necesidad tiene de huir aquel que esté cerca del agua! ¡Qué gran número de ciudades, tierras, castillos, aldeas y casas ha devorado! ¡Cuántos trabajos de los pobres agricultores ha convertido en estériles y sin provecho! ¡Cuántas familias ha arruinado y aplastado! ¡Cuántos rebaños han perecido ahogados! Y con frecuencia, saliéndose de su antiguo cauce rocoso, arrasa los campos cultivados...

a) El diluvio y las cosechas

Puesto que las cosas son mucho más antiguas que las letras, no es de extrañar que no exista en nuestros días ningún tratado que nos hable de cómo los mares anegaron tantos países; más aun, si ese tratado hubiera existido, las guerras, los incendios, las inundaciones, los cambios de lenguas y leyes habrían borrado todo vestigio del pasado. Pero es suficiente para nosotros el testimonio de cosas producidas en las aguas saladas y reencontradas en las alturas de los montes, lejos de los mares de hoy.

En esta obra tenemos que probar en primer lugar que las conchas encontradas a una altura de mil brazos no fueron llevadas allí por el Diluvio, ya que se encuentra a un mismo nivel, y existen muchos montes que se elevan por encima de ese nivel. Tenemos que investigar si el Diluvio fue producido por la lluvia o por la hinchazón del mar, para demostrar a continuación que ni por la lluvia que entumece los ríos ni por el desbordamiento del mar podrían las conchas, que son objetos pesados, ser transportadas por el mar a la cumbre de los montes o ser llevadas allí por los ríos contra el curso de las aguas.

Hay que probar que las conchas han tenido que ser producidas en agua salada, al ser casi todas de esa clase de agua; igualmente que en Lombardía, lo mismo que en otras partes, las conchas se encuentran en cuatro niveles distintos por haber sido producidas en varias épocas y que todas ellas parecen valles que se asoman al mar.

Las conchas y el porqué de su forma

El ser viviente que está dentro de la concha forma su habitación con empalmes, suturas y techumbres, además de otros componentes, los mismos que hace el hombre en la casa donde vive. Este ser agranda la vivienda y el tejado de un modo gradual conforme va creciendo su cuerpo, ya que está adherido a los lados de estas conchas. Por eso, el brillo y suavidad de éstas en el interior son un tanto mortecinos en el punto donde están unidas al ser que vive allí, y el hueco es áspero para poder recibir la contextura de los músculos con los que se mete dentro cuando desea encerrarse en el interior de su casa. Y si se quiere afirmar que las conchas son producidas por la naturaleza en estos montes por influencia de las estrellas, ¿cómo se podrá demostrar que esta influencia produce en el mismo lugar conchas de varios tamaños, distinta edad y diferentes clases?

Guijarros

¿Cómo podrán explicarme el hecho de los guijarros que están todos unidos y se encuentran en yacimientos a diferentes alturas en las altas montañas? Porque aquí se ven guijarros traídos al mismo sitio por las corrientes de los ríos, y el guijarro no es más que un trozo de piedra que ha perdido su configuración puntiaguda a fuerza de rodar durante largo tiempo, y debido a los golpes y caídas experimentados con el paso de las aguas, han sido conducidos a este lugar.

Si el Diluvio hubiera llevado las conchas a distancia de tres y cuatrocientas millas de la orilla del mar, las hubiera llevado mezcladas con otros muchos objetos naturales y amontonadas unas junto a otras. Incluso a una distancia del mar como ésta, vemos ostras, crustáceos y jibias, además de otras conchas que se encuentran apiladas y muertas. Estas conchas aparecen separadas unas de otras, como podemos apreciar cada día en la orillas del mar.

Encontramos asimismo ostras formando grandes familias, entre las que pueden verse algunas con sus conchas adheridas todavía, lo que pone de manifiesto que el mar las ha dejado ahí con vida cuando el estrecho de Gibraltar se abrió paso. En los montes de Parma y Piacenza podemos ver todavía cantidades inmensas de conchas y corales agujereados adheridos a las rocas...

Bajo tierra y en las canteras se encuentran maderas y vigas que se han vuelto negras. Prueba de ello la tenemos en las excavaciones

hechas en Castel Florentino. Se enterraron en aquel lugar profundo antes de que la arena depositada por el agua en el mar, y que después cubrió la llanura, se hubiera levantado tanto, y antes de que los llanos de Casentino hubieran disminuido por el levantamiento de tierra que el Arno estaba continuamente arrastrando...

La piedra roja de los montes de Verona aparece entremezclada con conchas convertidas en aquélla; la boca de algunas de ellas aparece sellada con cemento de la misma sustancia de la piedra. En algunas partes han quedado separadas de la masa pétrea que las rodeaba, porque la cubierta externa de la concha había impedido la unión. En otros lugares, este cemento había petrificado la capa externa, ya vieja y rota.

Si se dijera que todas estas conchas han sido y están siendo continuamente producidas en tales lugares por la naturaleza y potencia del firmamento, una opinión así no es razonable, porque los años de su crecimiento están numerados en el mismo caparazón de las conchas. Pueden verse grandes y pequeñas, y todas éstas no hubieran podido crecer sin alimento ni ser alimentadas sin moverse, y aquí el movimiento es imposible.

Si se dijera que el Diluvio arrastró esas conchas a cientos de millas del mar, esto no pudo suceder así, puesto que el Diluvio fue originado por las lluvias, y éstas empujan los ríos hacia el mar con los objetos que ellos arrastran, y no lanzan a los montes las cosas muertas de las orillas marítimas.

Si se dijera que el Diluvio se levantó con sus aguas por encima de los montes, el movimiento del mar en su camino contra el curso de los ríos tendría que haber sido tan lento que no hubiera podido arrastrar, flotando sobre él, objetos un tanto pesados. Incluso suponiendo que los hubiera soportado, al alejarse, los hubiera dispersado por distintos lugares. ¿Y cómo podríamos explicar los corales que se encuentran cada día alrededor de Monferrato, en Lombardía, con agujeros de gusanos en ellos y pegados a las rocas que han sido desnudadas por las corrientes de las aguas? Todas estas rocas están cubiertas de colonias y grupos de ostras, que, como sabemos, no se mueven, sino que siempre se mantienen fijas a las rocas por una de sus valvas, mientras que con la otra se abren para alimentarse de pececillos que nadan en el agua, y que esperando encontrar buen pasto, se convierten en alimento de estas conchas.

Aquí surge la duda siguiente: si la inundación que tuvo lugar en tiempos de Noé fue o no universal. No parece que fuera universal

por las razones siguientes: sabemos por la Biblia que el Diluvio consistió en cuarenta días y cuarenta noches de lluvia incesante y universal, y que esta lluvia rebasó diez codos las cúspides más altas del mundo. Si esta lluvia hubiese sido universal, hubiera formado una especie de cubierta alrededor del globo esférico, pero, al tener la superficie esférica todas sus partes equidistantes del centro de su esfera, y al encontrarse las aguas en dichas condiciones, es imposible que el agua de la superficie se mueva, ya que el agua no se mueve espontáneamente, a no ser que lo haga para descender.

¿Cómo pudo retirarse el agua de una inundación así, si está probado que no tenía fuerza ni movimiento? Y si se retiró, ¿cómo pudo moverse a no ser hacia arriba? Aquí nos fallan todas las razones. Para resolver una duda de este tipo tendríamos que recurrir al milagro o afirmar que toda esta agua se evaporó por el calor del sol.

b) Ríos y estratos

De los diferentes grados de velocidad de las corrientes desde la superficie del agua hasta el fondo.

De los diferentes declives que se cruzan entre la superficie y el fondo.

De las diversas corrientes en la superficie de las aguas.

De las diferentes corrientes en las cuencas de los ríos.

De las diferentes profundidades de los ríos.

De las diferentes formas de las colinas cubiertas por las aguas.

De las diferentes formas de colinas no cubiertas por las aguas.

Dónde el agua es rápida en el fondo y no arriba.

Dónde el agua es lenta abajo y arriba, siendo rápida en el medio.

Dónde es lenta en el medio, siendo rápida abajo y arriba.

Dónde el agua de los ríos se expande y dónde se estrecha. Dónde se tuerce y dónde se endereza.

Dónde penetra a nivel en los ensanches de los ríos y dónde a desnivel.

Dónde es baja en el medio y alta a los lados.

Dónde es alta en el medio y baja a los lados.

Dónde la corriente va recta en el centro del río.

Dónde la corriente serpentea, lanzándose por distintos lados.

De las diferentes inclinaciones en la bajada de las aguas.

¿En qué consiste la corriente de agua?

La corriente de agua es la unión de los flujos que rebotan de la orilla del río hacia su centro, en el que confluyen las dos corrientes de agua, al ser devueltas desde las orillas opuestas del río. Al encontrarse estas aguas, producen las olas más grandes del río, y al volver a caer en el agua la penetran y chocan contra el fondo como si fueran una sustancia más pesada que el resto del agua. Así se restriegan contra el fondo, lo surcan y devoran llevándose con ellas los materiales que han desalojado. Por eso, la mayor profundidad del agua de un río está siempre debajo de la corriente mayor.

He llegado a la conclusión de que en tiempos remotos la superficie de la tierra estuvo completamente cubierta en sus llanuras con aguas saladas, y que los montes, esqueleto de la tierra con sus grandes cimientos, sobresalían en el aire, cubiertos y revestidos de un enorme grosor de tierra. Más tarde, las lluvias incesantes hicieron crecer los ríos y el paso continuo de las aguas puso al descubierto las altas cimas de los montes, de tal manera que la roca se encuentra expuesta al aire y la tierra ha desaparecido de estos lugares. La tierra de las pendientes y de las cimas de los montes ha bajado ya a sus cimientos, ha levantado el fondo de los mares que circundan estas bases, ha descubierto las llanuras y en algunas partes ha alejado los mares a distancias enormes.

En cada cavidad de la cumbre de los montes encontraremos siempre la división de los estratos en las rocas.

Los valles fueron en un principio cubiertos en gran parte por lagos, puesto que su suelo forma siempre las riberas de los ríos. Asimismo, estaban cubiertos por mares, que, debido a la persistente acción de los ríos, atraviesan los montes. Los ríos, con su curso errante, se llevaron las altiplanicies rodeadas de montes. Los cortes de éstos se nos muestran en los estratos de las rocas que corresponden a los cortes hechos por dichos cursos.

Un río que baja de las montañas deposita gran cantidad de enormes piedras en su cauce. Éstas retienen todavía parte de sus salientes. Al seguir su curso arrastra piedras más pequeñas, que tienen ya sus esquinas más gastadas. De esta manera, las piedras grandes se hacen pequeñas, y más adelante deposita primero arena gruesa y después más fina. Así continúa el agua turbia con arena y guijarros hasta llegar al mar.

La arena queda depositada en las orillas del mar al ser arrojada hacia atrás por las olas saladas, hasta que la arena se vuelve tan fina

que casi llega a parecerse al agua. No permanece en las orillas del mar, sino que vuelve con la ola debido a su poco peso, al estar compuesta de hojas marchitas y otros objetos ligeros. En consecuencia, al ser de naturaleza parecida al agua, como ya hemos dicho, cuando está el tiempo sereno cae y se sitúa en el fondo del mar, donde, por su misma sutileza, se comprime y resiste las olas que pasan por encima de ella. En esta arena se encuentran conchas, que son de color blanco y aptas para la cerámica.

Todas las corrientes de agua que bajan de los montes con dirección al mar llevan en ellas piedras procedentes de esos montes hacia el mar. Con el lanzamiento del agua del mar hacia atrás contra los montes, estas piedras fueron lanzadas de nuevo hacia el monte. En este vaivén hacia el mar y hacia fuera, las piedras fueron rodando y chocando unas contra otras, con lo que las partes de menos resistencia a los golpes fueron desgastándose y dejaron de ser esquinadas para convertirse en redondas, como puede verse en las orillas del Elba. Aquellas que fueron menos removidas de su lugar de origen permanecieron mayores, mientras que las que fueron arrastradas más lejos se hicieron más pequeñas, hasta el punto de convertirse en pequeños guijarros, más tarde en arena y finalmente en lodo.

Una vez que el mar se retiró de los montes, la sal que dejaron sus aguas junto con la humedad de la tierra, hizo una mezcla de guijarro y arena. El guijarro se convirtió en roca y la arena en toba. Podemos ver un claro ejemplo de esto en Adda, cuando surge de los montes de Como, en el Ticino; Adige, Oglio y Adria, cuando surgen de los Alpes Germanos, y, asimismo, en el Arno del monte Albano, cerca del monte Lupo, y en Capria, donde las mayores rocas se han formado en su totalidad con guijarros solidificados de diferentes piedras y colores.

Lo primero y más importante es la estabilidad. Así como debe existir una relación entre la profundidad de los cimientos de las partes que componen los templos y edificios públicos y el peso que está sobre ellos, así cada una de las partes de lo profundo de la tierra está compuesta de estratos. Cada estrato se compone de partes, unas más pesadas y otras más ligeras, las más pesadas son las más profundas. La razón es que estos estratos están formados por el sedimento del agua descargada en el mar por las corrientes de los ríos que desembocan en él. La parte más pesada de este sedimento es la que fue descargada primero, y así gradualmente. Así es la acción del agua cuando permanece estancada, mientras que cuando se mueve arrastra. Estos estratos de tierra son visibles en las orillas de los ríos que en su continuo curso han separado una montaña de otra con un profundo desfiladero, adonde las aguas se han retirado desde los guijarros de las orillas. Esto ha hecho que la sustancia se seque y se convierta en una piedra dura, sobre todo, la clase de lodo que tenía una composición más fina.

c) El Mediterráneo

Todo valle ha sido formado por un río, y la proporción entre valles es la misma que la que existe entre río y río. El mayor río del mundo es el Mediterráneo, que viene desde las fuentes del Nilo hasta el Océano Occidental.

El seno del Mediterráneo, como mar interior que es, recibió sus aguas principalmente de África, Asia y Europa. Sus aguas emergieron hasta el pie de los montes que le rodeaban y formaron sus riberas.

Los picos de los Apeninos se levantaban en este mar como islas cercadas de agua salada. Ni siquiera África revelaba todavía, por detrás de los montes Atlas, la tierra de sus grandes llanuras abiertas al firmamento en unas tres mil millas de extensión. Menphis estuvo en este mar y por encima de las llanuras de Italia, donde bandadas de pájaros vuelan hoy en día, los peces acostumbraban a vagar en abigarradas multitudes.

De la evaporación del agua del Mediterráneo

El Mediterráneo, un vasto río situado entre África, Asia y Europa, reúne alrededor de trescientos ríos principales. Además,

recibe las lluvias que se precipitan sobre él en una extensión de tres mil millas. Hace volver al poderoso océano sus propias aguas y las que ha recibido, pero sin duda ninguna devuelve al mar menos agua de la que recibe, porque de él bajan muchos manantiales que corren por las entrañas de la tierra, vivificando esta máquina terrestre. Esto es así porque la superficie del Mediterráneo está más lejos del centro del mundo que la superficie del océano... Además, el calor del sol está continuamente evaporando una porción de agua del Mediterráneo y, por consiguiente, este mar no puede crecer mucho a causa de las lluvias.

El flujo y reflujo de los mares no es uniforme, ya que no existe en la costa de Génova. En Venecia varía dos brazos. Y entre Inglaterra y Francia, dieciocho. La corriente que corre por los estrechos de Sicilia es muy fuerte, porque por ellos pasan todas las aguas de los ríos que vierten sus aguas en el Adriático.

El Danubio desemboca en el mar Negro, que en tiempos pasados se extendía casi hasta Austria y cubría toda la llanura por donde hoy se desliza el Danubio. Esto resulta evidente por las ostras y berberechos, conchas y huesos de grandes peces que se encuentran todavía en muchos lugares de las faldas de aquellos montes. Este mar se formó con el relleno de las estribaciones de la cordillera Adula, que se extendía hasta el Oeste, y unía las estribaciones de la cordillera Tauro. Cerca de Bitinia, las aguas de este mar Negro irrumpieron en el Proponto, cayendo en el mar Egeo, que es el mar Mediterráneo, donde al fin de una larga serie de estribaciones de la cordillera Adula fueron separadas de las de Taurus. El mar Negro se hundió y dejó desierto el valle del Danubio con las mencionadas provincias y toda Asia Menor, más allá de la cordillera Tauro, hacia el Norte; lo mismo hizo con la llanura que se extiende desde el Cáucaso al mar Negro por el Occidente, y con la llanura del Don a esta parte de los montes Urales; es decir, a sus pies. De esta manera, el mar Negro tiene que haber bajado alrededor de mil brazos para descubrir tan vastas llanuras.

No se niega que el Nilo esté siempre turbio cuando entra en el mar de Egipto, y que esta turbiedad sea producida por la tierra que arrastra continuamente de los lugares que atraviesa. Esta tierra nunca retorna, sino que el mar la recibe a no ser que la arroje sobre sus orillas. Observemos el océano de arena al otro lado del monte Atlas, que en algún tiempo estuvo cubierto de agua salada y cómo el río Poo en tan poco tiempo pudo secar el Adriático de la misma manera que secó una gran parte de Lombardía.

3. AGUA Y AIRE

Describamos cómo se han formado las nubes y cómo se disuelven; qué es lo que hace que el vapor se levante del agua de la tierra y hacia el aire; cuál es la causa de las nieblas y de que el aire se haga espeso; por qué aparece más o menos azul a distintas horas. Describamos también las regiones del aire, la causa de la nieve y el granizo; cómo se condensa el agua y se congela. Hablemos de las figuras que hace la nieve en el aire, de las formas de las hojas de los árboles en los paisajes fríos, de las cumbres con hielo y escarcha que configuran extrañas formas de hierbas con variedad de hojas, y finalmente de la escarcha que aparece como si hiciera las veces de un rocío propicio para alimentar las hojas.

Acústica

El movimiento del agua dentro del agua actúa como el del aire dentro del aire.

Aunque las voces que penetran el aire proceden de sus fuentes en un movimiento circular, sin embargo, los círculos que son movidos de sus diferentes centros se encuentran sin obstáculo alguno, penetrando y cruzándose mutuamente, y conservando el centro de donde proceden.

Puesto que en todos los casos del movimiento, el agua tiene un gran parecido con el aire, citaré un ejemplo de este principio: si lanzamos al mismo tiempo dos piedras pequeñas a una superficie de agua inmóvil, a cierta distancia una de la otra, observaremos que alrededor de los dos puntos donde han caído se forman dos series distintas de círculos, que se encontrarán al crecer de magnitud para luego compenetrarse e interferir, manteniendo siempre por centros los puntos que fueron golpeados por las piedras. Esto se explica por el hecho de que aunque aparentemente hay alguna señal de movimiento, el agua no deja su lugar porque las aberturas originadas por las piedras vuelven instantáneamente a cerrarse de nuevo, y el movimiento ocasionado por la repentina abertura y cierre de agua produce cierta sacudida, que podríamos describir más bien como un temblor que como un movimiento. Esto aparece mucho más claro si observamos los fragmentos de una paja, que, por su poco peso, están flotando en el agua sin moverse de su posición original, a pesar de ser empujados por la onda que gira debajo de ellos en forma circular. Por lo tanto, con la impresión sobre el agua, al

ser un temblor más que un movimiento, los círculos no pueden romperse entre sí cuando se encuentran, y al tener el agua la misma cualidad en todas sus partes, transmite el temblor de una a otra sin cambiarlas de lugar. Esto sucede porque al permanecer el agua en su posición, puede fácilmente recibir el temblor de las partes adyacentes y transmitirlo a las otras, y así decrece continuamente su fuerza hasta el fin.

Así como la piedra lanzada al agua se convierte en centro y produce varios círculos, y el sonido producido en el aire se expande en círculos, así cada cuerpo situado dentro del aire luminoso se expande de la misma forma y llena las partes circundantes con infinidad de imágenes de sí mismo, y aparece todo en todo y todo en cada parte.

El aire

La irrupción del aire es mucho más rápida que la del agua y, por consiguiente, son muchas las ocasiones en las que la onda de aire escapa de su lugar de origen, mientras que el agua no cambia de posición. Así sucede con las ondas que en mayo produce el viento en los campos de cereal, pudiéndose apreciar el correr de las olas sin que las espigas se muevan.

Los elementos se cambian unos en otros. Cuando el aire se convierte en agua al contacto con la región fría, atrae hacia sí con fuerza todo el aire circundante que se mueve velozmente para llenar el espacio vacío producido por el aire que escapó. De esta forma las masas de aire se mueven una tras otra hasta lograr igualar el espacio del que el aire se separó, lo que produce el viento. Cuando el agua se convierte en aire, éste debe dejar rápidamente el lugar que ocupaba al llenarse éste por el agua; de esta forma es empujado por el aire producido, y da lugar al viento.

La nube o vapor que existen en el aire son producidos por el calor y se desvanecen con el frío. Éste conduce las nubes hacia aquél, y va ocupando el lugar dejado por el calor. De esta forma, las nubes así conducidas tienen que moverse horizontalmente, ya que el frío las presiona hacia abajo y el calor hacia arriba. Opino que las nubes no se mueven por sí mismas, porque al ser dichas fuerzas iguales, encierran la sustancia que está entre ellas con el mismo poder, y si por casualidad escapara, se dispersaría en todas las direcciones, lo mismo que sucedería con una esponja saturada de agua,

que al ser exprimida saldría aquélla del centro en todas las direcciones. Por consiguiente, el viento del Norte es el origen de todos los vientos.

El movimiento del viento será tanto más breve cuanto más impetuoso haya sido su comienzo. Esto nos lo demuestra el fuego cuando salta del mortero, dándonos a conocer la forma y la velocidad del aire por el humo que lo penetra y rápidamente lo dispersa. La intermitente impetuosidad del viento se manifiesta en el polvo que levanta en el aire, formando diversos remolinos.

Observamos también cómo entre las cordilleras de Los Alpes el choque de los vientos es producido por el ímpetu de varias fuerzas. Podemos ver cómo ondean en diferentes direcciones las banderas de los buques; cómo una parte del agua marina es golpeada y otra no. Lo mismo sucede en las plazas y en las arenosas riberas de los ríos, donde el polvo es barrido con violencia en unas partes y no en otras. Puesto que estos efectos nos muestran la naturaleza de sus causas, podemos afirmar con todo certeza que el viento de origen más impetuoso tendrá un movimiento más fugaz. Esto se confirma por el antedicho experimento, que muestra el breve movimiento del humo que sale de la boca del mortero. Esto surge de la resistencia que ejerce el aire al ser presionado por el humo, que también experimenta en sí mismo presión al ofrecer resistencia al viento. Pero si el movimiento del viento es lento, el humo se extenderá ampliamente en línea recta, porque el aire penetrado por él no se condensará ni estrobará su movimiento, sino que se expandirá fácilmente, alargando su curso por dilatados espacios.

4. TIERRA, AGUA, AIRE Y FUEGO

Del color de la atmósfera

Opino que el azul que vemos en la atmósfera no es su propio color, sino que está originado por la cálida humedad evaporada en minúsculos e imperceptibles átomos, sobre los que caen los rayos solares, tornándolos luminosos en contraste con la inmensa oscuridad de la región del fuego que forma una envoltura sobre ellos. Esto puede verlo como yo mismo lo vi, todo aquel que suba al Mmonte Rosa, un pico de los Alpes que separa Francia de Italia... Allí pude contemplar la oscura atmósfera sobre mi cabeza y el sol brillando sobre los montes, un sol que era más radiante que en las

bajas llanuras, al ser menor la extensión de la atmósfera existente entre las cumbres y el sol.

Como una ulterior ilustración del color de la atmósfera, podemos referirnos al humo de la madera vieja y seca. Cuando sale por las chimeneas nos parece de un azul intenso al ser visto en contraste con un espacio oscuro. Pero cuando se levanta a mayor altura y lo vemos contrastado con una atmósfera luminosa se vuelve inmediatamente de color gris ceniza. Esto sucede porque al fondo no hay oscuridad...

Si el humo procede de una madera verde y fresca no será de color azul, porque al no ser transparente y estar sumamente cargado de humedad, producirá el efecto de una densa nube que recibe distintas luces y sombras, como si fuera un cuerpo sólido. Lo mismo ocurre en la atmósfera, cuya excesiva humedad la vuelve blanca, mientras que la poca humedad, influida por el calor, la torna oscura, de un color azul oscuro... Si este azul transparente fuera el color natural de la atmósfera, se seguiría que dondequiera que una mayor cantidad de atmósfera se interrumpiese entre la vista y el fuego, la sombra del azul sería más intensa. Así lo vemos en el cristal azul y en el zafiro, que cuanto más gruesos son resultan más oscuros. Pero la atmósfera en tales circunstancias actúa de manera totalmente distinta, puesto que donde hay una mayor cantidad de aquélla entre la vista y la esfera del fuego, aparece mucho más blanca en dirección hacia el horizonte. Cuanto menor es la extensión de la atmósfera entre la vista y la esfera de fuego, tanto más intenso aparece el azul, incluso cuando estamos en las bajas llanuras.

De aquí se sigue, por consiguiente, que la atmósfera adquiere este color azulado debido a las partículas de humedad que alcanzan los luminosos rayos del sol.

Probemos que la superficie del aire en el punto en que linda con el fuego, y la superficie de la esfera del fuego en su término, están penetradas por los rayos solares, que transmiten las imágenes de los cuerpos celestes, grandes cuando suben y pequeños cuando están en el meridiano.

Supongamos que A sea la tierra y NDM la superficie del aire que limita con la esfera de fuego; HFG es la órbita del sol. Entonces, cuando el sol aparece en el horizonte, G, se ven sus rayos atravesando la superficie del aire en un ángulo inclinado, OM, no sucediendo lo mismo en DK. De esta manera atraviesa una mayor masa de aire.

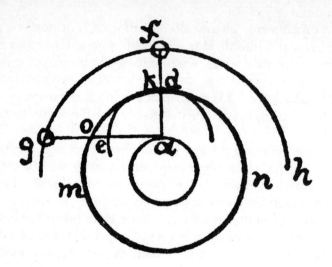

Del calor que hay en el mundo

Donde hay vida hay calor y donde hay calor vital hay movimiento de vapor. Esto podemos probarlo al constatar que el fuego, con su calor, arrastra siempre vapores húmedos y espesas nieblas, así como nubes opacas que levanta de los mares, lagos, ríos y valles. Al ser atraído todo esto gradualmente hasta la región fría, la primera porción se detiene porque el calor y la humedad no pueden existir con el frío y la sequedad. Donde se detiene la primera porción se sitúa el resto, y así, añadiendo porción tras porción, se forman espesas y oscuras nubes. Con frecuencia son mecidas y transportadas por los vientos de una región a otra, donde por su densidad se hacen tan pesadas que degeneran en lluvia torrencial. Con el calor del sol las nubes son lanzadas a mayor altura, y al encontrar un frío más intenso forman hielo, y se precipitan en tormentas de granizo. El mismo calor, que levanta un peso tan grande de agua como apreciamos en el agua de las nubes, las arrastra de abajo arriba desde la misma base de los montes, conduciéndolas a la cumbre de los mismos y reteniéndolas allí. Estas son las aguas que, encontrando algunas hendiduras, descienden continuamente y dan origen a los ríos.

Lo mismo que el agua sale por diversos conductos al exprimir una esponja, o el aire de unos fuelles, así sucede con las nubes sutiles

y transparentes que son llevadas a la altura por la fuerza producida por el calor. La parte más alta es la primera en llegar a la región fría y allí, detenida por el frío y la sequedad, aguarda el resto de la nube. La parte inferior, ascendiendo hacia la que está parada, impele al aire que está en medio a modo de una jeringa. De esta forma, el aire escapa horizontalmente y hacia abajo. No puede ir hacia arriba por encontrar la nube tan espesa que no puede atravesarla.

Por esta razón todos los vientos que atacan la superficie de la tierra descienden de arriba. Cuando chocan contra la resistencia de la tierra producen un movimiento de rechazo, que en su ascenso se encuentra con el viento que baja. Por esto, su ascenso ordenado y natural se rompe y, tomando un camino transversal, corre violentamente y roza incesantemente la superficie de la tierra.

Cuando estos vientos chocan contra las aguas saladas, su dirección puede verse claramente en el ángulo que se forma entre las líneas de incidencia y de rebote. Así se originan las amenazantes y arrolladoras olas, de las que una es causa de la otra.

Así como el calor natural esparcido por los miembros corporales es contrarrestado por el frío circundante, su opuesto y enemigo, y volviendo al corazón y al hígado se hace fuerte, haciendo de estos órganos su defensa y fortaleza, así las nubes, al estar compuestas de humedad y calor, y en verano de ciertos vapores secos, al encontrarse en la región fría y seca, actúan como algunas flores y hojas que, al ser atacadas por el frío de la escarcha, comprimiéndose con éste, ofrecen una gran resistencia.

Las nubes, en su primer contacto con el aire frío, empiezan a resistirse negándose a continuar. Las de abajo siguen levantándose, mientras que la parte de arriba, al estacionarse, se va haciendo más espesa. El calor y la sequedad se retiran al centro, y al abandonar el calor la parte superior, comienzan a congelarse o más bien a disolverse. La nubes de abajo siguen levantándose y presionando el calor acercándolo al frío. De esta manera el calor, al ser forzado a volver a su elemento primario, se transforma de repente en fuego y se entrecruza con el vapor seco. En el centro de la nube el calor aumenta sobremanera y encendiéndose en la nube que se ha enfriado, produce un sonido parecido al del agua cuando cae en pez o aceite hirviendo, o al del cobre fundido al ser arrojado en agua fría. Incluso así, echado fuera por su contrario, dispersa la nube que le pondría resistencia y, atravesando el aire, rompe y destruye todo lo que se le opone, produciendo así el rayo.

Donde puede vivir la llama no puede vivir ningún animal que respire

La parte inferior de la llama es su primer origen y por ella pasa todo su combustible. Esa parte tiene menos calor que el resto de la llama y su brillo es menos intenso; es de color azul y es ahí donde el combustible se purifica y se consume. La otra parte es más brillante, es la primera en existir cuando se produce la llama y tiene forma esférica. Esta parte, después de un corto espacio de vida, produce en la parte superior una pequeña llama de color radiante y en forma de corazón con la punta vuelta hacia el firmamento. Ésta continúa infinitamente, produciéndose mientras absorba la sustancia que la alimente.

La llama azul tiene forma esférica... y no adquiere una configuración piramidal hasta haber calentado suficientemente el aire circundante. El calor principal de esta llama azulada sube en la dirección por la que quiere propagarse, que es el camino más corto a la esfera de fuego.

El color de la llama azul no se mueve por sí mismo, ni tampoco el combustible proveniente de la vela. El movimiento tiene que ser producido por otros agentes, es decir, por el aire que embiste para rellenar el vacío creado por el aire que había sido consumido previamente por la llama. La llama origina el vacío y el aire acude a llenarlo.

5. MICROCOSMO Y MACROCOSMO

Comienzo del tratado sobre el agua

Los antiguos hablan del hombre como de un microcosmos con toda la razón, ya que si el hombre está compuesto de tierra, agua, aire y fuego, la composición del globo terráqueo es similar. Así como el hombre tiene huesos que vienen a ser el soporte y estructura de la carne, el mundo tiene piedras que son el sostén de la tierra. Así como el hombre tiene una especie de depósito de sangre donde los pulmones se ensanchan y contraen al respirar, de la misma manera el cuerpo de la tierra tiene su océano, que también se levanta y desciende cada seis horas con la respiración del mundo. Lo mismo que del depósito humano salen las venas que extienden sus ramificaciones por todo el cuerpo, así el océano llena el cuerpo de la tierra con infinidad de conductos de agua...

En la tierra, sin embargo, faltan los nervios, precisamente porque éstos tienen como función el movimiento y no son necesarios, puesto que el mundo está siempre estable y no tiene movimiento alguno. Por lo demás, el hombre y la tierra son muy parecidos.

Explicación de la presencia del agua en la cumbre de los montes

Opino que así como el calor natural de la sangre se mantiene en la cabeza del hombre, y cuando éste muere la sangre fría baja a las partes inferiores, y así como cuando el sol calienta la cabeza del hombre aumenta la cantidad de sangre, creciendo de tal forma junto con otros humores que por la presión de las venas produce dolor de cabeza, lo mismo sucede con los manantiales que se ramifican por todo el cuerpo de la tierra, en los que el agua permanece en los manantiales de la cumbre de los montes debido al calor natural que se expande por todo el cuerpo. El agua que pase por un conducto cerrado en el cuerpo del monte no emergerá porque no ha sido caldeada por el calor vital del primer manantial, pareciéndose a un cuerpo muerto. Más aun, el calor del fuego y del sol durante el día tienen fuerza para excitar la humedad de los lugares bajos de los montes y elevarla, lo mismo que levantan las nubes y hacen surgir la humedad del seno del mar.

La misma causa que mueve los humores en toda clase de cuerpos vivos en contra de la ley de la gravedad empuja también el agua por las venas de la tierra donde está encerrada y la distribuye por pequeños conductos. Lo mismo que la sangre sube y se derrama por las venas de la frente y el agua se eleva de la parte inferior de la vid hasta los tallos que se cortan, así sube el agua de las profundidades del mar a la cumbre de los montes, donde al romperse los conductos se derrama y vuelve al fondo del mar. De esta manera el movimiento del agua dentro y fuera de la tierra se hace rotatorio: unas veces se le obliga a subir y otras baja con absoluta libertad. Así da continuas vueltas en todas las direcciones, nunca permanece quieta ni en su recorrido ni en su naturaleza.

El agua no tiene nada propio, pero se apodera de todo y cambia según la naturaleza de los lugares que atraviesa. Actúa como un espejo que refleja las imágenes de los objetos que pasan junto a él. Está cambiando continuamente conforme al lugar y el color. Unas veces adquiere nuevos olores y gustos, otras retiene nuevas sustancias o cualidades. Unas veces causa la muerte y otras la salud.

Algunas veces se mezcla con el aire o se deja levantar a lo alto por el calor, y al llegar a la región fría el calor que la guió hacia arriba es expulsado por el frío. Y como la mano aprieta la esponja en el agua y al salir ésta inunda el resto del agua, así el frío presiona el aire que se encuentra mezclado con aquella, haciéndolo salir con fuerza y empujando el resto del aire. Así es como se origina el viento.

Lo más admirable para aquellos que lo contemplan es la elevación del agua desde las más hondas profundidades del mar hasta las cumbres más altas de los montes, juntamente con su descenso al mar irrumpiendo por los conductos rotos, recorriendo este circuito una y otra vez y haciendo que se mantenga en continua circulación. Así el agua sigue su curso, yendo de las alturas a las profundidades, entrando y saliendo, unas veces con movimiento natural y otras casual. Esta circulación continua y rotatoria se parece a la de la vid, en la que el agua se derrama a través de sus tallos cortados, cae en las raíces, se eleva de nuevo por los conductos, vuelve a caer y se mantiene así en continua circulación.

El agua que entra en contacto con el aire a través de los conductos rotos de las elevadas cumbres de los montes pierde la fuerza que la condujo allí y vuelve a tomar su curso natural. De la misma forma, el agua que sube de las raíces de la vid hasta lo más alto de ella cae a través de las ramas cortadas sobre las raíces para subir de nuevo a su lugar de origen.

6. UN ESPÍRITU ENTRE LOS ELEMENTOS: SUS LIMITACIONES

Hemos dicho que un espíritu se define como una fuerza unida al cuerpo, ya que por sí mismo no puede ni subir ni moverse. Si decimos que sube por sí mismo no puede estar en los elementos, porque si el espíritu es una cantidad incorpórea, esta cantidad se llama vacío, y éste no existe en la naturaleza.

Suponiendo que se formara un vacío, se llenaría inmediatamente por la precipitación en él del elemento originado por aquel vacío. Por tanto, partiendo de la definición de peso que afirma que la gravedad es una fuerza accidental, originada por la atracción o rechazo de un elemento hacia otro, se sigue que cualquier elemento sin peso en una parte adquiere peso al pasar al elemento que está por encima de él y que es más ligero. Observamos que una parte de agua carece de gravedad o ligereza cuando se fusiona con otra, pero adquirirá peso si se eleva hacia el aire. Y si extrajéramos el aire existente

debajo del agua, entonces ésta, al encontrarse por encima del aire, adquiriría peso. Este peso no puede sostenerse por sí mismo y, por consiguiente, su colapso sería inevitable. Caerá al agua precisamente donde haya un vacío.

Lo mismo sucedería a un espíritu si estuviera entre los elementos. Crearía un vacío continuo en cualquiera de los elementos en que se encontrara y por esta razón estaría volando incesantemente hacia el firmamento hasta haber dejado atrás esos elementos.

Acerca de si un espíritu tiene cuerpo entre los elementos

Hemos probado que un espíritu no puede existir por sí mismo entre los elementos sin un cuerpo, ni puede moverse por sí mismo voluntariamente a no ser para elevarse. Ahora decimos que un espíritu tal, al tomar un cuerpo aéreo, tiene que mezclarse necesariamente con el aire, porque si permaneciera unido, el aire se separaría y caería al producirse el vacío. Por tanto, necesariamente, si es capaz de quedar suspendido en el aire, absorberá una cierta cantidad del mismo. Si se mezclara con el aire, surgirían dos dificultades: que enrarecería aquella porción de aire con la que se mezcla y, por esta razón, el aire enrarecido volaría espontáneamente y no se quedaría entre el aire, que es más pesado que él. Es más, al difundirse esta esencia espiritual se separa y modifica su naturaleza perdiendo así algo de su fuerza primera. Hay que añadir una tercera dificultad: este cuerpo aéreo tomado del espíritu está expuesto a los vientos hirientes, los cuales están incesantemente separando y fragmentando las porciones unidas de aire revolviéndolas y arremolinándolas en medio del otro aire. Por eso el espíritu que se infunde en este aire se desmembraría y dividiría con el aire al que se incorporó.

Acerca de si el espíritu que ha tomado un cuerpo aéreo puede moverse o no

Es imposible que el espíritu infundido en cierta cantidad de aire tenga fuerza para moverlo. Esto lo hemos probado al decir que el espíritu enrarece la porción de aire en la que ha entrado. De aquí que un aire así se levante por encima del otro, y este movimiento lo hará el mismo aire gracias a su propia ligereza y no al movimiento voluntario del espíritu. Si el viento sale al encuentro del aire, este aire, por la tercera razón dicha, será movido por el viento y no por el espíritu.

Acerca de si el espíritu puede hablar o no

Al querer probar si el espíritu puede hablar o no, es necesario definir primero qué es la voz y cómo se produce. La describiremos así: la voz es movimiento de aire en fricción contra un cuerpo denso o de un cuerpo denso en fricción con el aire, que es lo mismo. Esta fricción del denso con el de poca densidad condensa el de poca densidad y causa resistencia. Es más, dos de poca densidad, uno moviéndose con rapidez y otro con movimiento lento, se condensan mutuamente al ponerse en contacto y producen un gran ruido. El sonido producido por uno de poca densidad moviéndose a través de otro del mismo estilo a una velocidad moderada, es como una gran llama que hace ruidos en el aire. El ruido más fuerte hecho por los poco densos tiene lugar cuando moviéndose uno con rapidez penetra en el otro que está en movimiento. Por ejemplo, la llama de fuego que sale de un gran cañón al chocar con el aire, y lo mismo la llama que sale de la nube que golpea el aire y produce así los rayos.

De aquí podemos afirmar que el espíritu no puede producir una voz sin movimiento de aire, y en él no hay ninguno, por lo que no puede emitir lo que no tiene. Si quiere mover el aire en el que está difundido tendrá, necesariamente, que multiplicarse a sí mismo, y no puede multiplicarse lo que no tiene cantidad. Y si ya hemos dicho que nada de poca densidad puede moverse a no ser que tenga un punto estable de donde tomar su movimiento, con mayor razón en el caso de un elemento que se mueve en su propio elemento y no se mueve por sí mismo, excepto por la evaporación uniforme en el centro del objeto evaporado, como sucede con una esponja que se exprime debajo del agua con la mano. El agua se escapa en todas las direcciones con idéntico movimiento, a través de las aberturas existentes entre los dedos de la mano que la estruja.

Acerca de si el espíritu tiene voz articulada y si se le puede oír. Definición del oído y de la vista. Cómo la onda de la voz pasa por el aire y cómo las imágenes de los objetos pasan al ojo

No puede haber voz donde no hay moción o percusión del aire; no puede haber percusión del aire donde no hay instrumento; no puede haber instrumento sin un cuerpo. Siendo esto así, un espíritu no puede tener ni voz, ni forma, ni fuerza. Y si asumiera un cuerpo, no podría penetrar donde están cerradas las puertas. Si alguno dijera que por el aire acumulado y condensado un espíritu puede asumir

cuerpos de formas diversas, y por un instrumento así puede hablar y moverse con fuerza, yo le respondería que donde no hay nervios ni huesos no puede ejercerse ninguna fuerza en movimiento alguno hecho por espíritus imaginarios.

7. LA BÓVEDA DEL CIELO

Para conocer la naturaleza de los planetas observemos la base de uno de ellos. El movimiento reflejado en esta base nos mostrará su naturaleza, pero tenemos que procurar que la base refleje uno solo en cada momento.

Preparemos lentes para ver la luna grande

Es posible encontrar medios por los que el ojo puede ver objetos remotos que no ve cuando están en su perspectiva natural, por estar muy disminuidos a causa de la convexidad del ojo, que necesariamente corta en su superficie las pirámides de toda imagen transmitida al ojo entre ángulos rectos esféricos. Por el método que aquí enseño, estas pirámides se cortan en los ángulos rectos próximos a la pupila. La pupila convexa del ojo recibe todo nuestro hemisferio, mientras que por ese método aparecerá sólo una estrella. Ahora bien, donde muchas estrellas pequeñas transmiten sus imágenes a la superficie de la pupila aquéllas serán pequeñas; por el contrario, al verse solamente una estrella, ésta será grande e igualmente la luna será mayor y sus puntos más claros. Tendríamos que colocar cerca del ojo un vaso lleno de agua, ya que este agua hace que los objetos que están cristalizados en bolas de vidrio aparezcan como si estuvieran sin él.

Acerca del ojo

De entre los cuerpos más pequeños que la pupila del ojo, el más cercano al ojo será menos perceptible.

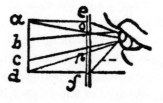

Por esta experiencia llegamos a conocer que el poder de la vista no se reduce a un punto, sino que las imágenes de los objetos transmitidos a la pupila del ojo son distribuidas en la pupila lo mismo que se distribuyen en el aire. Prueba de ello la tenemos cuando miramos el cielo estrellado sin contemplar con más fijeza una estrella que otra. El firmamento aparece entonces cubierto de estrellas y sus proporciones son idénticas en el firmamento que en el ojo, y sucede lo mismo con los espacios entre ellas.

La luna

La luna no tiene luz por sí misma, sino que la recibe al ser iluminada por el sol; de la parte iluminada, nosotros vemos la cara que tenemos enfrente. Cuando la noche cae sobre la luna, ésta recibe tanta luz como le prestan nuestras aguas al reflejar sobre ella la luz del sol, que es proyectada por todas aquellas aguas que miran al sol y a la luna.

La superficie de las aguas de la luna y de la tierra está siempre más o menos arrugada, y esta rugosidad es la causa de expansión de innumerables imágenes del sol que se reflejan en los promontorios, valles, laderas y crestas de numerosas olas, esto es, en tantos puntos diferentes de cada ola cuantos diferentes son los puntos de mira. Esto no sucedería si la esfera del agua, que en gran parte cubre la luna, fuera uniformemente esférica, porque entonces habría una imagen del sol para cada ojo, sus reflejos serían esféricos y su resplandor sería siempre esférico, como puede verse claramente en las doradas esferas colocadas en lo más alto de los edificios. Pero si esas esferas doradas estuvieran arrugadas o compuestas de glóbulos como las moras, una fruta negra compuesta de bolas diminutas, entonces cada parte de estas pequeñas bolas visibles al sol y al ojo mostrarían a éste el brillo producido por el reflejo del sol. Así, en el mismo cuerpo se verían muchos soles diminutos. Éstos se combinarían a lo lejos y aparecerían continuos.

Nada que sea de peso ligero permanece entre cosas menos ligeras. Respecto a si la luna se asienta en los elementos que la rodean, decimos: si la luna no tiene su asiento entre los elementos como la tierra, ¿por qué no cae sobre nuestros elementos terrestres? Si no es mantenida por sus elementos y a pesar de eso no se cae, debe ser menos pesada que los elementos que la rodean. Pero si es menos pesada que los otros elementos, ¿por qué es sólida y no transparente?

Demostración de que la tierra es una estrella

Debemos probar que la tierra es una estrella muy parecida a la luna y la gloria de nuestro universo, y a continuación de la magnitud de varias estrellas, según los autores.

El sol no se mueve. Alabanza al sol

Si miramos a las estrellas sin sus rayos (como puede hacerse mirándolas por un pequeño agujero hecho con la punta de una aguja fina y colocado casi en contacto con el ojo), las veremos tan diminutas que nada podría parecer más insignificante. De hecho, es la enorme distancia la razón de su pequeñez, ya que muchas de ellas son muchísimas veces mayores que la estrella formada por la tierra y el agua. Pensemos, pues, a qué se parecería esta estrella nuestra a una distancia tan grande y consideremos cuántas estrellas podrían situarse, longitudinalmente y a lo ancho, entre estas estrellas que están dispersas por el oscuro espacio. No puedo menos de reprochar a muchos de los antiguos, entre los que se encontraba Epicuro, que afirmaban que el sol no es mayor de lo que aparece. Yo creo que él razonó así por los efectos de una luz situada en nuestra atmósfera y equidistante del centro, puesto que cualquiera que la vea no la ve nunca disminuida a ninguna distancia...

Quisiera tener palabras apropiadas para censurar a aquellos que ensalzan de buen grado el culto a los hombres por encima del culto al sol. En todo el universo no encuentro un cuerpo de mayor magnitud y fuerza que éste. Su luz ilumina todos los cuerpos celestes distribuidos por el universo. Toda fuerza vital proviene de él, puesto que el calor que existe en las criaturas vivientes procede del alma (chispa vital), y no existe otro calor ni otra luz en el universo... Sin duda alguna, los que optaron por adorar a los hombres como dioses, tales como Júpiter, Marte, Saturno, cometieron un grave error considerando que incluso si un hombre fuera tan grande como nuestra tierra parecería una de las estrellas más pequeñas, algo así como una mota en el universo. Añádase a esto que los hombres son mortales y sujetos a la corrupción y a la ruina en sus tumbas. Son muchos los que junto con Spera y Marullo alaban al sol.

VII

EL VUELO

1. MOVIMIENTO POR VIENTO Y AGUA

La ciencia instrumental o mecánica es la más noble y útil de todas, puesto que por medio de ella ejecutan sus acciones todos los cuerpos vivos que tienen movimiento. Estos movimientos tienen su origen en el centro de su gravedad, que se encuentra en el medio, al lado de pesos desiguales, y que tiene abundancia y escasez de músculos así como palanca y contrapalanca.

Antes de escribir sobre seres que pueden volar, tratemos acerca de las cosas inanimadas que descienden por el aire sin necesidad de viento y también sobre las que descienden con la ayuda del viento.

Con el fin de exponer la verdadera ciencia del vuelo de las aves en el aire, tenemos que tratar primero de la ciencia de los vientos, que probaremos por el movimiento de las aguas. El conocimiento de esta ciencia, que puede estudiarse con los sentidos, nos servirá como de peldaño para llegar a la percepción de todo lo que vuela en el aire y en el viento.

Dividamos el tratado sobre las aves en cuatro libros. El primero de ellos trata de su vuelo agitando sus alas. El segundo, del vuelo con la ayuda del viento y sin agitar sus alas. El tercero, del vuelo en general, así como el de los pájaros, murciélagos, peces, animales e insectos. El último, sobre el mecanismo del movimiento.

Expliquemos, en primer lugar, el movimiento del viento y describamos cómo los pájaros se conducen por él sólo con el simple balanceo de las alas y de la cola. Esto lo trataremos después de exponer su anatomía.

Del movimiento de las aves

Para tratar de este tema hay que explicar en el primer libro la naturaleza de la resistencia del aire. En el segundo, la anatomía del

ave y sus alas. En el tercero, el método de funcionamiento de sus alas en los diferentes movimientos. En el cuarto, la fuerza de las alas y de la cola cuando las alas no se mueven y cuando el viento es favorable para hacer de guía en los diversos movimientos.

Qué es el ímpetu

El ímpetu es una fuerza transmitida del instrumento propulsor al objeto movido y mantenida por la onda del aire en el interior del aire que produce el propulsor. Arranca del vacío que se produciría, en contra de la ley natural, si el aire que está enfrente de él no llena el vacío, haciendo que se escape el aire, que es empujado de su sitio por dicho motor. El aire que le precede no llenaría el lugar del que ha dejado si no fuera porque otro cuerpo llenó el lugar del que éste se separó... Este movimiento continuaría hasta el infinito si el aire fuera capaz de ser condensado sin fin.

El ímpetu es la impresión de un movimiento local transmitido por el motor al móvil y mantenido por el aire o por el agua al moverse para evitar el vacío.

El ímpetu del móvil en el agua es diferente del ímpetu del móvil en el aire. Estas diferencias provienen de las desemejanzas de estos elementos, ya que el aire es condensable y el agua no.

El ímpetu del agua se divide en dos partes, una simple y otra compuesta. La simple está totalmente bajo la superficie del agua; la compuesta, entre el aire y el agua, como en los botes.

El ímpetu simple no condensa el agua ante el movimiento del pez, sino que la hace retroceder con la misma rapidez que lo hace el motor. Así, la ola de agua no será nunca más rápida que su motor.

Por el contrario, el movimiento de la barca, llamado movimiento complejo, por participar del agua y del aire, se divide en tres partes principales por ir en tres direcciones: contra el curso del río, en la dirección de la corriente y transversalmente, es decir, a través de lo ancho del río.

Todo movimiento mantendrá su curso o, más bien, todo cuerpo cuando es movido continuará su curso mientras se mantenga la fuerza del impulso.

El ímpetu producido en agua estancada es de efecto distinto al producido en el aire tranquilo. Esto se prueba por el hecho de que el agua no se condensa nunca en sí misma por ningún movimiento bajo su superficie, puesto que, al ser golpeada con un objeto en

movimiento, el aire se encuentra dentro de ella. Esto podemos cons-
tatarlo por las burbujas que aparecen en el agua desde la superficie
hasta el fondo y que se acumulan por donde el agua llena el vacío
que deja el pez detrás de él. El movimiento del agua golpea y conduce
al pez, puesto que el agua sólo tiene peso cuanto tiene movimiento, y
ésta es la causa principal del aumento de movimiento para el motor.

Del viento

El aire se mueve como un río y lleva las nubes, lo mismo que el
agua corriente arrastra todo lo que flota sobre ella. El movimiento
del aire contra un objeto fijo es tan grande como el movimiento de
un objeto en movimiento contra el aire que no se mueve.

Lo mismo sucede con el agua que, en condiciones parecidas, he
comprobado que actúa lo mismo que el aire, como sucede con las
velas de los buques cuando van acompañadas de la resistencia late-
ral de sus timones.

Cuando las sustancias pesadas descienden por el aire, y el aire se
mueve en dirección contraria para llenar continuamente el espacio
evacuado por aquéllas, el movimiento del aire hace una curva. Esto
se debe a que cuando trata de elevarse por la línea más corta se siente
estorbado por la sustancia pesada que baja sobre él. De esta manera
es obligado a encorvarse y luego volver por encima de esta sustan-
cia pesada para llenar el vacío que ha sido dejado por ella. Si el aire
no se condensara bajo la velocidad de la sustancia pesada, los pája-
ros no podrían mantenerse en el aire que es golpeado por ellos. Es,
pues, necesario afirmar aquí que el aire se condensa debajo de lo que
choca contra él, y se enrarece arriba para llenar el vacío dejado por
aquello que le ha golpeado.

De la ciencia del peso proporcionado a las fuerzas de sus motores

La fuerza del motor tendría que ser siempre proporcionada al
peso del móvil y a la resistencia del medio en que se mueve el paso.
Pero uno no puede deducir la ley de esta acción, a no ser que pri-
mero descubra la cantidad de condensación del aire cuando es gol-
peado por cualquier objeto movible. Esta condensación será más o
menos densa, según que sea mayor o menor la velocidad del móvil
que presiona sobre él. Esto aparece en el vuelo de las aves, ya que el
sonido que hacen con las alas al batir el aire es más penetrante o

menos, según que el movimiento de las alas sea más lento o más rápido.

2. ESTRUCTURA DE LAS ALAS DE LAS AVES

Hagamos en primer lugar la anatomía de las alas del ave; a continuación, la de sus plumas desprovistas de pelusa y con ella.

Estudiaremos la anatomía de las alas de un ave junto con los músculos de la pechuga, que son los motores de aquéllas. Habrá que hacer lo mismo con el hombre, para mostrar la posibilidad que hay en él para sostenerse en el aire agitando las alas.

Quizá se diga que los tendones y músculos de un ave son incomparablemente más fuertes que los de un hombre. Se basan en que la fuerza total de tantos músculos y carne de la pechuga estimula y aumenta el movimiento de las alas, y el hueso de la pechuga es todo él de una pieza y, por consiguiente, proporciona al pájaro una gran fuerza. A esto se añade el estar las alas cubiertas por una red de gruesos tendones y otros fuertes ligamentos cartilaginosos, aparte de la piel muy espesa con variedad de músculos.

La respuesta a esta objeción es que una fuerza así la tienen como de reserva, y no para mantenerse ordinariamente sobre sus alas. Esta fuerza la reservan porque necesitan en algunas ocasiones duplicar o triplicar sus movimientos para escapar del cazador o cuando quieren seguir su presa. En esos casos necesitan poner en acción todas sus fuerzas, mucho más si llevan en sus garras, a través del aire, un peso igual al suyo. Así, por ejemplo, vemos un halcón llevando un pato, y un águila levantando una liebre, lo cual indica dónde se gasta el exceso de fuerza. Para sostenerse y balancearse agitando las alas en el viento, sólo necesitan una pequeña fuerza, y para dirigir su curso es suficiente un pequeño movimiento de aquéllas. Estos movimientos serán tanto más lentos cuanto mayor sea el tamaño de los pájaros.

Las plumas más ligeras están situadas debajo de aquellas más resistentes, y sus extremidades están vueltas hacia la cola del pájaro. Esto es así porque el aire por debajo de los objetos volantes es más espeso que el que está por encima y por detrás, y el vuelo requiere que estas extremidades laterales de las alas no se encuentren con el choque del viento; de lo contrario, inmediatamente se separarían y dispersarían además de ser penetradas por el viento. Por eso las resistencias deben estar de tal manera situadas que las partes con una

curva convexa se vuelven hacia el firmamento, y de esta forma, cuanto más son golpeadas por el viento, más descienden y se acercan a las resistencias más bajas. Así evitan la entrada del viento por debajo de la parte delantera...

El ala de las aves es siempre cóncava en la parte inferior, y se extiende desde el codo hasta la espalda; el resto es convexo. En la parte cóncava del ala el aire se arremolina, y en la parte convexa es presionado y condensado.

Las plumas más largas de las alas son flexibles, puesto que no están cubiertas por otras desde el centro a la punta.

Los cascos situados en las espaldas de las alas son sumamente necesarios para mantener al ave en equilibrio e inmóvil en el aire cuando se enfrenta con una corriente.

El casco está situado cerca de donde se comban las plumas de las alas. Su gran fuerza hace que se doble poco o nada, al estar situado en un lugar muy fuerte y provisto de fuertes tendones; además es de hueso duro y está cubierto de fuertes plumas que se protegen y apoyan entre sí.

Los pájaros de cola corta tienen alas muy anchas, con las que ocupan el lugar de aquéllas, aprovechando su anchura. Al mismo tiempo hacen gran uso de sus yelmos situados en las espaldas cuando quieren girar e ir a otro lugar.

¿Por qué razón los tendones de abajo de las alas de las aves son más fuertes que los de arriba? Es debido al movimiento de la espalda, que es el casco del ala; es cavernosa por debajo, al estilo de una cuchara, siendo cóncava por debajo y convexa por arriba. Está formada así para que el proceso de subida resulte fácil y el de bajada difícil al encontrar resistencia. Está especialmente adaptada para ir hacia adelante, retirándose ella misma a manera de una lima.

Los cascos formados en las espaldas de las alas de las aves están provistos de ingeniosos resortes como medios aptos para desviar los estímulos directos que a menudo tienen lugar durante su precipitado vuelo. Porque un ave encuentra mucho más conveniente doblegar por una fuerza directa una de las más pequeñas partes de las alas que todo el conjunto. La razón por la que sus plumas son de una contextura pequeña y fuerte es que puedan cubrirse unas a otras. Así se arman y fortalecen mutuamente con maravilloso poder. Estas plumas se basan en pequeños y fuertes huesos que se mueven y encorvan sobre las sólidas junturas de estas alas por medio de los tendones.

El movimiento y posición de estos huesos en las espaldas de las alas se asemeja al del dedo pulgar de la mano del hombre, que estando rodeado de cuatro tendones equidistantes uno del otro en la base, realiza con ellos un infinito número de movimientos, tanto circulares como en línea recta.

Los mismo podemos decir del timón colocado detrás del barco, copiado de la cola de las aves; la experiencia nos enseña con cuánta mayor facilidad da vueltas este pequeño timón durante los rápidos movimientos de los barcos que el barco en sí.

Los murciélagos, cuando vuelan, deben tener por necesidad las alas cubiertas completamente con una membrana. Esto se debe a que las aves nocturnas buscan escapar, por medio de confusos revoloteos, del lugar donde se alimentan, y la confusión se hace mayor debido a sus muchas vueltas y revueltas. Así, los murciélagos algunas veces tienen que seguir su presa boca abajo, otras en posición inclinada o de otras formas. Si sus alas fueran de plumas por las que puede pasar el aire, no podrían realizar esas formas de vuelo sin procurarse su propia destrucción.

3. NATACIÓN Y VUELO

Cuando dos fuerzas chocan una contra otra, es siempre la más rápida la que salta hacia atrás. Así sucede con la mano del nadador cuando presiona el agua y su cuerpo se desliza hacia adelante con un movimiento contrario, y lo mismo ocurre con el ala del ave en el aire.

La natación enseña al hombre cómo actúan las aves en el aire. Además enseña el método de volar y que la resistencia de un cuerpo en el aire es tanto mayor cuanto mayor sea su peso.

Observemos el pie del ganso: si estuviera siempre abierto o siempre cerrado no podría hacer ningún movimiento, mientras que al tener la curva del pie hacia fuera, toca más agua cuando va hacia adelante que cuando va hacia atrás. Esto prueba que cuanto más ancho es el peso, más lento es el movimiento. Observemos al ganso moviéndose en el agua; cuando mueve el pie hacia adelante, lo cierra, no ocupando más que un poco de agua, y adquiere de esta forma velocidad; cuando echa el pie hacia atrás, lo extiende, y de esta manera va más lento. Así la parte del cuerpo que está en contacto con el aire se torna más rápida.

¿Por qué el pez en el agua es más rápido que el ave en el aire, cuando debería ser lo contrario, puesto que el agua es más pesada que el aire, y el pez es más pesado que el ave y tiene las aletas más pequeñas? Precisamente por ser el pez así, no es arrastrado por las rápidas corrientes de agua como lo es el ave en el aire por la furia de los vientos. Podemos ver al pez acelerando su marcha hacia arriba en la corriente contraria de agua que cae precipitadamente como un relámpago entre nubes continuas. Esto se debe a la enorme rapidez con que se mueve, que excede de tal forma el movimiento del agua, que ésta parece inmóvil en comparación con el movimiento del pez...

Esto sucede porque el agua es más densa que el aire y, por consiguiente, más pesada. Y es más rápida en llenar el vacío que deja el pez tras él en el lugar de donde sale. Asimismo, el agua con que choca por delante no se condensa como el aire frente al ave, sino que más bien hace una ola que con su movimiento prepara el camino y alimenta el movimiento del pez. De aquí que sea más rápido que el ave, que tiene que encontrar aire condensado al frente.

De la forma en que tendría que aprender a nadar un hombre. De la manera en que debe mantenerse en el agua. De cómo tendría que defenderse un hombre contra los remolinos de las aguas que le hunden hasta el fondo. De cómo un hombre, cuando ya está absorbido por la corriente, tiene que buscar la corriente refleja que le saque fuera. De cómo tendría que moverse con los brazos. De cómo tendría que nadar de espalda. De cómo puede permanecer bajo el agua tanto tiempo como pueda contener el aliento.

El submarino

De cómo por medio de un mecanismo, mucho son capaces de permanecer por algún tiempo debajo del agua

Yo no divulgo mi método para estar bajo el agua por tanto tiempo como podría resistir sin alimento una persona, por la frágil naturaleza del hombre, que cometería asesinatos en el fondo del mar, destrozando barcos y hundiéndolos con toda la tripulación. A pesar de eso, ofreceré algunos datos acerca de otras cosas, que no inducen a ningún peligro. Por ejemplo, por encima de la superficie del agua puede emerger la boca de un tubo por donde respirar, apoyado en pieles o trozos de corcho.

Las líneas del movimiento de las aves cuando emprenden el vuelo son de dos clases: una es siempre en espiral y la otra rectilínea y curva.

El ave se remonta a las alturas por medio de un movimiento circular en forma de tornillo, por el que hace un movimiento reflejo contra la acometida del viento, volviéndose siempre a su derecha o a su izquierda.

El ave cuyos golpes de ala son más prolongados en una ala que en la otra, avanzará con un movimiento circular.

Si un ave no quiere descender rápidamente hacia abajo, teniendo las alas quietas, después de una serie de bajadas inclinadas, subirá por un movimiento reflejo y se revolverá en un círculo, levantándose como lo hacen las grullas cuando rompen las líneas de su vuelo y se reúnen en bandada para levantarse después de muchas vueltas en forma de tornillo; después, volviendo a su primera línea, prosiguen su primer movimiento, por el que caen con suave descenso, volviendo nuevamente a la bandada y, moviéndose en círculo, se elevan.

Cuando un ave vuela hacia el Este con un viento del Norte y pone su ala izquierda por encima del viento volcará, a no ser que con el empuje del viento su ala izquierda se sitúe debajo de ella, y por medio de ese movimiento se lance hacia el Noroeste.

De por qué se sostiene el ave en el aire

El aire se condensa tanto más cuanto mayor es la velocidad del objeto móvil que lo golpea.

La atmósfera es un elemento capaz de condensación cuando es golpeada por algo que se mueve a mayor velocidad que la que ella lleva. Cuando así se condensa, forma una nube dentro del resto del aire.

Cuando el ave se encuentra en el interior de una corriente de aire, puede sostenerse sin agitar las alas, ya que la función que tienen de actuar en contra del aire no requiere movimiento. El movimiento del aire contra las alas inmóviles la sostiene, mientras que el movimiento de las alas es lo que la sostiene cuando el aire está quieto.

El viento, al pasar por las cumbres de los montes, se torna rápido y denso. Una vez que ha pasado los montes se enrarece y se hace lento, lo mismo que el agua que sale de un estrecho canal al vasto mar.

Cuando el ave pasa de una corriente lenta de aire a otra rápida, se deja llevar por el viento hasta dar con una forma nueva de mantenerse por sí misma...

Cuando el ave se mueve con ímpetu contra el viento, hace largos y rápidos aleteos con un movimiento inclinado; después, batiendo sus alas, permanece por un momento con sus miembros contraídos y abatidos. El ave se verá volcada por el viento cuando se coloque en una posición poco inclinada y reciba por debajo el golpe de los vientos laterales. Si el ave que es golpeada por un viento lateral hasta ser abatida pliega su ala superior, volverá inmediatamente a su posición normal con el cuerpo vuelto hacia el suelo; si pliega el ala inferior se verá inmediatamente volcada patas arriba por el viento.

El viento ejerce la misma fuerza sobre un ave que una cuña levantando un peso.

La naturaleza ha conseguido que todas las grandes aves puedan permanecer a gran altura, donde el viento que impulsa su vuelo es de gran fuerza y va en línea recta. Si volasen a poca altura entre los montes, donde el viento está dando vueltas y lleno de remolinos, donde no pueden encontrar sitio alguno para protegerse de la furia de los vientos condensados en las cavidades de los montes, donde no les es posible guiarse con sus grandes alas para evitar precipitarse contra rocas y árboles, ¿no sería todo esto causa de su destrucción? Por el contrario, cuando están a grandes alturas, el viento da vueltas de cualquier forma, y entonces el ave tiene siempre tiempo de volver a dirigir su vuelo y adaptar con seguridad su curso, que continuará completamente libre...

Teniendo en cuenta que el comienzo de una cosa es con frecuencia el origen de grandes resultados, podemos ver cómo un pequeño y casi inapreciado movimiento del timón tiene poder para volver un buque de gran tamaño, cargado con un enorme peso, en medio de una ingente masa de agua que le presiona y un viento impetuoso que envuelve sus poderosas velas. Por eso, podemos estar convencidos de que a esas aves que pueden sostenerse por encima del curso de los vientos sin batir las alas, un ligero movimiento de éstas o de la cola les servirá para entrar por debajo o por encima del viento y les será suficiente para evitar su caída.

Las aves que vuelan rápidamente, manteniendo siempre la misma distancia del suelo, baten sus alas hacia abajo y hacia atrás; hacia abajo para evitar el descenso, y hacia atrás cuando quieren avanzar con gran rapidez.

La velocidad del ave es controlada por el abrir y desplegar de su cola.

En todos los cambios de dirección que realizan las aves extienden su cola.

El hecho de extender y bajar la cola, así como el de abrir las alas al mismo tiempo en toda su extensión, detiene el movimiento rápido de las aves. Cuando éstas se acercan al suelo con la cabeza más baja que la cola, bajan esta última, que está extendida y ampliamente abierta, dando pequeños golpes con las alas. De esta forma, se levanta la cabeza por encima de la cola y queda frenada la velocidad de tal manera que pueden posarse en el suelo sin choque.

Muchas aves mueven sus alas con la misma rapidez cuando las levantan que cuando las dejan caer. Así, por ejemplo, las urracas y aves parecidas.

Hay otras que tienen el hábito de moverlas con más rapidez cuando las bajan que cuando las suben; este es el caso de las palomas y aves semejantes. Otras bajan sus alas con más lentitud que las suben; esto podemos verlo en los cuervos y aves similares. El milano y otras aves que baten sus alas ligeramente van en busca de la corriente del viento; por eso, si el viento sopla a cierta altura se les ve a ellos altos, y si el viento sopla bajo vuelan bajos. Cuando no hay viento, entonces el milano agita más las alas en su vuelo, de tal manera que se eleva a la altura y adquiere impulso, con el cual, al caer después gradualmente, puede andar una gran distancia sin batir las alas. Una vez descendido, hace lo mismo, y así continúa sucesivamente. Este descenso sin batir las alas le sirve para descansar en el aire después de la fatiga anterior.

Todas las aves que hacen un gran esfuerzo para elevarse batiendo las alas, durante el descenso tienden a descansar, ya que mientras descienden sus alas permanecen quietas.

Cuando el milano en su descenso da y atraviesa el aire cabeza abajo, se ve forzado a doblar la cola todo lo que puede en dirección contraria a la que quiere ir. Entonces, doblando la cola con agilidad en la dirección que quiere volver, el cambio en el curso del ave corresponderá a la vuelta de la cola —lo mismo que el timón de un barco, cuando se vuelve, vuelve al barco—, pero en dirección contraria.

Un ave que se sostiene en el aire contra el movimiento de los vientos posee dentro de sí una fuerza que le empuja a descender, y hay otra semejante en el viento que le empuja a elevarse. Si estas fuerzas son iguales, de tal manera que una no supere a la otra, el ave no podrá ni elevarse ni descender. Por consiguiente, quedará firme en su posición en el aire.

De por qué las aves, cuando emigran, vuelan contra el movimiento del viento

Las aves, cuando emigran, vuelan en contra de la corriente del viento, no con el fin de que su movimiento sea más rápido, sino para que sea menos fatigoso. Esto lo hacen con un ligero aleteo por el que entran en la corriente del aire por debajo con un movimiento inclinado, situándose oblicuamente en el curso del viento. El viento entra por debajo del declive del pájaro como una cuña y lo levanta hasta que el impulso adquirido se disipa; después de esto el ave desciende de nuevo debajo del viento... Luego repite ese mismo movimiento reflejo sobre el viento hasta que recupera la elevación que ha perdido, y así continúa sucesivamente.

De por qué las aves vuelan raras veces en dirección de la corriente de viento

En muy pocas ocasiones las aves vuelan en dirección de la corriente del viento. Esto se debe al hecho de que esta corriente las envuelve, separa las plumas de la espalda y enfría la carne al descubierto. Pero el mayor inconveniente consiste en que después de un descenso inclinado, su movimiento no le permite entrar en la corriente de aire y con su ayuda lanzarse a su primera elevación, a no ser que vuelva atrás, lo cual retardaría su viaje.

Cuando el vuelo de las aves se hace lento, estas extienden las plumas de las alas más y más, de acuerdo con la ley, que dice: «Un cuerpo se tornará más ligero cuando adquiera mayor anchura».

Un ave pesa menos cuando se expande, y al revés, pesa más cuando se contrae. Las mariposas realizan esta clase de experimentos en su descenso.

Cuando el ave quiere levantarse agitando las alas, levanta la espalda y agita las extremidades de las alas hacia sí. De esta forma consigue condensar el aire que se interpone entre las alas y la pechuga del ave, y la presión del aire la levanta.

Cuando el ave quiere volver al lado derecho o izquierdo batiendo las alas, agitará con menos fuerza el ala del lado hacia el que quiere volver, y así el ave torcerá su movimiento tras el impulso del ala que mueve más y hará el movimiento reflejo bajo el ala del lado opuesto.

Cuando un ave vuela contra el viento, su carrera deberá hacerse en una línea inclinada hacia la tierra, entrando por debajo del

viento..., pero cuando ésta quiere elevarse a cierta altura, entrará por encima del viento y retendrá bastante del impulso que ha adquirido en el descenso del que ya hemos hablado. De esta manera, por medio de la velocidad ganada, bajará la cola y los recodos de las alas y levantará su casco. Entonces estará por encima del viento...

Las mariposas e insectos similares vuelan todos con cuatro alas, siendo las de atrás más pequeñas que las delanteras. Las de delante sirven en parte de cubierta para las de atrás.

Todos los insectos de este grupo tienen fuerza para elevarse perpendicularmente, ya que al levantar sus alas se separan, quedando las alas delanteras mucho más altas que las de atrás. Esto continúa tanto tiempo como dura el impulso que las estimula hacia arriba, y entonces, cuando bajan las alas, las mayores se unen a las más pequeñas, y al bajar adquieren nuevo impulso.

La panícola vuela con cuatro alas, y al levantarse las de adelante, se bajan las de atrás. Pero es necesario que cada par sea capaz de sostener todo el peso. Cuando un par se levanta, el otro se baja. Si queremos observar el vuelo con cuatro alas, podemos ir a los fosos y allí veremos la negra *pannicola*.

4. LA MÁQUINA VOLADORA

El ingenio humano puede hacer diferentes inventos abarcando con varios instrumentos el mismo fin. Sin embargo, nunca describirá ninguno más económico y más a propósito que los de la naturaleza, puesto que en sus inventos no hay nada caprichoso ni superfluo.

Un ave es un instrumento que actúa de acuerdo con las leyes matemáticas. El hombre tiene capacidad para reproducir este instrumento con todos sus movimientos, pero no con toda su fuerza, faltándole solamente poder para mantenerlo en equilibrio. Podemos decir, pues, que a un instrumento así construido por el hombre no le falta nada más que la vida del ave, y ésta tiene que ser imitada de la vida del hombre.

La vida que reside en los miembros del ave obedecerá mejor a sus necesidades que la vida del hombre, ya que la de éste está separada de ellos, especialmente en aquellos movimientos más imperceptibles que mantienen el equilibrio. Sin embargo, puesto que vemos que el ave está dotada de muchas variedades sensitivas de movimiento, podemos deducir que la inteligencia humana será capaz de comprender sus movimientos más sensibles y de llegar a poder evitar en gran parte la

destrucción de ese instrumento, del que él mismo se ha hecho vida y guía.

Una sustancia ofrece tanta resistencia al aire como éste a la sustancia. Observemos cómo el batir de las alas contra el aire sostiene una pesada águila en el aire enrarecido próximo a la esfera de fuego elemental. Observemos también cómo el aire en movimiento sobre el mar llena las hinchadas velas y conduce lentamente buques de carga.

De estos ejemplos y de las razones dadas, se deduce que un hombre con alas grandes y debidamente sujeto podría vencer la resistencia del aire, y dominándolo, elevarse sobre él.

Si un hombre dispone de una tienda de doce brazos de ancha por doce de alta y cubierta con un toldo, puede lanzarse desde cualquier altura sin herirse.

El hombre suspendido de máquinas voladoras tiene que estar libre de la cintura para arriba para poder balancearse como lo hace una barca, de tal manera que su centro de gravedad y el de la máquina puedan compensarse entre sí. Así podrá trasladarse donde sea necesario por medio de un cambio en el centro de su resistencia.

Recordemos que la máquina voladora tiene que imitar al murciélago, en el que sus membranas sirven como estructura o, más bien, como medio de conectar la estructura, que es la armazón de las alas.

Si imitamos las alas de las aves con plumas, éstas son más poderosas en su estructura, porque son penetrables; es decir, sus plumas están separadas y el aire pasa a través de ellas. Por el contrario, las membranas ayudan al murciélago a unirlo todo sin ser penetrado

por el aire. Seccionemos, pues, un murciélago, y a partir de este modelo preparemos la máquina voladora.

Supongamos que hay un cuerpo suspendido parecido al de un ave cuya cola se hace girar hacia un ángulo de grados diferentes. Por este medio podremos deducir una regla general para las varias vueltas y revueltas en los movimientos de las aves, producidos por la flexión de las alas. En todos los movimientos, la parte más pesada de cada cuerpo que se mueve se convierte en guía del movimiento.

Cuando la fuerza que tiene un cuerpo puede dividirse en cuatro, por medio de sus cuatro miembros auxiliares, el que los mueve será capaz de emplearlos igual y desigualmente, según el dictamen de los distintos movimientos del cuerpo volador. Si todos se mueven de la misma forma, el cuerpo volador tendrá un movimiento regular. Si se usan desigualmente en una proporción continua, el cuerpo volador tendrá un movimiento circular.

La máquina voladora que he descrito tendría que elevarse con la ayuda del viento a una gran altura, y esto será su seguridad. Incluso si se dieran todas las revoluciones mencionadas, tendría todavía tiempo para recuperar una posición de equilibrio con tal que sus partes tuvieran una gran resistencia para poder resistir el ímpetu del descenso con la ayuda de las defensas que he mencionado y de las articulaciones hechas de fuerte piel curtida y de su equipo, compuesto de cuerdas de resistente seda en rama. No debe haber ninguna banda de acero, ya que éstas se rompen muy fácilmente en los puntos de unión y se desgastan; por esta razón es conveniente no utilizarlas.

LITERATURA

I

CUENTOS Y ALEGORÍAS

LA VIDA DE LOS ANIMALES

El amor de la virtud

La alondra es un pájaro del que se cuenta lo siguiente: cuando le ponen en presencia de un enfermo, si éste va a morir, el pájaro vuelve la cabeza para no mirarle. Pero si el enfermo tiende a recuperarse, el pájaro no deja de mirarle, curando así su enfermedad.

Algo así es el amor de la virtud. No pone su mirada en cosas ruines o bajas, sino que habita en el corazón honesto, virtuoso y noble, de la misma manera que los pájaros se posan en las ramas florecientes de los bosques. Este amor se pone más de manifiesto en la adversidad que en la prosperidad, como la luz que ilumina mucho más donde reinan las tinieblas.

La tristeza

La tristeza se parece al cuervo, que, cuando ve nacer a sus crías blancas, se va con tristeza y las abandona con amargos lamentos. Y no las alimenta hasta ver en ellas algunas plumas negras.

La paz

Se cuenta del castor que cuando es perseguido, conociendo que le persiguen a causa del valor de sus testículos para usos medicinales y no pudiendo escapar, se para. Y para estar en paz con los que le persiguen, corta los testículos con sus afilados dientes y se los deja a sus enemigos.

La ira

Dicen que el oso, cuando va a las colmenas a extraer la miel, las abejas empiezan a picarle, de tal manera, que deja la miel y se apresura a vengarse de quien le pica. Al no conseguir vengarse de ninguna, su ira se convierte en furia y se tira por tierra con gestos exasperados, tratando en vano de defenderse con manos y pies.

La avaricia

El sapo se alimenta de tierra y siempre está delgado. Esto le pasa porque nunca se siente satisfecho; está siempre temeroso de quedarse sin tierra.

Los halagos

La sirena canta con tanta dulzura, que invita a los marineros al sueño. Después se sube por los barcos y mata a los marineros dormidos.

La prudencia

La hormiga, por su natural previsión, provee durante el verano para el invierno. Mata los gérmenes de las semillas que recoge para que no nazcan y se alimenta con ellas.

La insensatez

El toro salvaje tiene antipatía al color rojo. Por eso, los cazadores cubren el tronco de un árbol de rojo y el toro corre hacia él. Con gran furia lo horada con los cuernos y los cazadores lo matan en seguida.

La justicia

Podemos comparar la virtud de la justicia al rey de las abejas, que ordena y dispone todo con juicio, manda a unas abejas que vayan a las flores, otras al trabajo, otras a luchar con las avispas, otras a limpiar la suciedad y otras a acompañar y hacer escolta al rey. Cuando éste es viejo y no tiene alas, las mismas abejas cargan

con él. Si una de ellas no cumple con su obligación, el rey la castiga sin demora.

La falsedad

Cuando la zorra ve una manada de chovas, urracas o pájaros de esa especie, de repente se tira por tierra con la boca abierta, como si estuviera muerta. Cuando estos pájaros intentan picotear su lengua, ella muerde sus cabezas.

Las mentiras

El topo tiene unos ojos muy pequeños y siempre vive bajo tierra. Vive tanto tiempo cuanto permanece en la oscuridad, pero cuando sale a la luz, muere inmediatamente al darse a conocer. Lo mismo sucede con las mentiras.

Miedo o cobardía

La liebre vive siempre atemorizada. Hasta las hojas que caen de los árboles en otoño mantienen su miedo y con frecuencia la hacen huir.

Constancia

El símbolo de la constancia es el Fénix. Tiene tanta paciencia para soportar las llamas que le consumen, que renace de sus propias cenizas.

El cocodrilo o la hipocresía

Este animal se apodera de un hombre y lo mata inmediatamente. Una vez que ha muerto, el cocodrilo llora y se lamenta deshaciéndose en lágrimas. Después, finalizados los lamentos, lo devora con crueldad.

Lo mismo sucede con el hipócrita, el cual, por la cosa más insignificante, se llena de lágrimas, pero tiene un corazón de tigre y se alegra de las tristezas de los demás, mientras muestra un rostro compasivo.

La ostra o la traición

Ésta se abre completamente en tiempo de luna llena. Cuando el cangrejo la ve, arroja una piedra o un alga marina dentro de ella, y la ostra no puede cerrarse del todo, sirviendo de esta forma de alimento al cangrejo.

Lo mismo le pasa a aquel que abre su boca para contar un secreto, poniéndose de esta forma a merced del oyente indiscreto.

La oruga o la virtud

La oruga pone todo su esmero, cuidado y habilidad en tejerse una nueva habitación. Después sale fuera con sus alas embellecidas y pintadas, y se levanta con ellas hacia el cielo.

La araña

La araña saca de sí misma esa tela ingeniosa y delicada que le sirve para regresar con la presa que atrapa.

El elefante

El elefante tiene por naturaleza cualidades que raramente se encuentran en el hombre: es honesto, prudente, dotado de un sentido de justicia y de religiosa observación. Los elefantes van a bañarse al río con la luna nueva y después de haberla saludado se vuelven a la selva. Cuando están enfermos y acostados lanzan plantas al cielo como si quisieran ofrecer un sacrificio. Entierran sus colmillos cuando se hacen viejos. De dos colmillos que tienen, usan uno para extraer raíces con que alimentarse, pero reservan el otro para luchar. Cuando son cazados, rendidos por la fatiga, golpean sus colmillos y, despojándose de ellos, intentan pagar así su rescate. Son compasivos y conocen los peligros, y si uno de ellos encuentra a un hombre sólo y perdido, le vuelve al camino del que se ha extraviado. Si encuentra huellas del hombre antes de verle, barrunta traición, se para y da un silbido. De esta forma se lo comunica a los otros elefantes, que se agrupan y vienen cautelosamente. Estos animales van siempre en manada. Al frente va el más viejo y el menor el último. Son pudorosos, por eso sólo se aparean de noche y en secreto. Y no vuelven a juntarse con la manada sin antes haberse lavado en el río.

Nunca luchan con hembras como otros animales. El elefante es tan pacífico que por naturaleza rehúsa hacer el mal a otros más débiles que él. Si encuentra un rebaño de ovejas, las aparta con la trompa para no atropellarlas ni pisarlas. Nunca hará mal a nadie a no ser que lo provoquen.

Cuando uno de ellos cae en una fosa, los otros la llenan de ramas, tierras, piedras y así, levantando el fondo, pueden salir fácilmente. Temen sobremanera el gruñir de los puercos y huyen rápidamente, pero prefieren hacerse daño en los pies antes de procurárselo a sus enemigos.

Les gusta vivir junto a los ríos, pero no pueden nadar debido a su enorme peso. Devoran piedras y troncos de árboles, su alimento favorito. Odian a las ratas. Las moscas se deleitan en su olfato y cuando se posan en la espalda frunce su piel, haciendo pliegues tan profundos y apretados que las mata. Cuando cruzan los ríos mandan a sus crías a la caída de la corriente, pero ellos se cuidan de romper el ímpetu de las aguas para que no las arrastre. El dragón se echa bajo el cuerpo del elefante y con su cola ata sus patas. Con sus alas y garras aprieta sus costillas y con los dientes muerde su garganta, el elefante cae sobre él y el dragón revienta. Así se venga de su enemigo, matándole.

II

FÁBULAS

La alheña y el mirlo

La alheña, al sentir sus tiernos ramos cargados de fruto punzados por las afiladas garras y el pico del insolente mirlo, se quejó a éste con lastimero reproche, suplicándole que, puesto que robó los deliciosos frutos, debería al menos respetar las hojas que sirven para protegerla de los ardientes rayos del sol y que desistiera de arañar la tierna corteza con sus cortantes garras.

El mirlo le contestó con airado reproche: «Cállate, inculta planta. ¿No sabes que la naturaleza ha hecho que produzcas estos frutos para mi alimento? ¿No ves que estás en este mundo para servirme de alimento? ¿No sabes, pequeña criatura, que para el próximo invierno serás presa y pasto del fuego?»

El árbol escuchó con paciencia y con llanto estas palabras. Poco después el mirlo fue aprisionado en una red y cortaron ramas para hacerle una jaula. Estas ramas fueron cortadas de la complaciente alheña, entre otras plantas. Viendo entonces la alheña que ella había sido la causa de que el mirlo perdiera su libertad, dijo con gozo: «Mirlo, aquí me tienes y todavía no me han quemado como tú dijiste. Te veré en prisión antes de que tú me veas quemada.»

El laurel, el mirlo y el peral

El laurel y el mirlo, viendo al peral arrancado, gritaron: «Peral, ¿dónde vas? ¿Dónde está tu orgullo de cuando estabas cubierto de fruta madura? Ya no volverás a darnos sombra con tu denso follaje.»

El peral replicó: «Voy con el hortelano que me ha cortado, el cual me llevará al taller de un escultor para darme forma de Júpiter, mientras que vosotros estáis continuamente expuestos a ser cortados y

despojados de vuestras ramas, que serán puestas ante mí para rendirme honores.»

El castaño y la higuera

El castaño, viendo a un hombre en una higuera que inclinaba las ramas hacia él y pelaba la fruta madura poniéndola en la boca para devorarla con sus duros dientes, sacudió sus largas ramas y exclamó con impetuoso crujido: «Higuera, tú estás mucho menos protegida por la naturaleza que yo. Mira cómo mis dulces frutos siguen un riguroso orden: primero aparecen revestidos de una suave envoltura sobre la que está la dura, aunque suavemente arrugada, cáscara, y no contenta la naturaleza con estos cuidados que me proporcionan un cobijo tan resistente, me ha rodeado de espinas para que la mano del hombre no me haga daño.»

A continuación, la higuera y sus retoños comenzaron a reírse diciendo: «Tú sabes que el hombre te privará de tus frutos por medio de varas, piedras y estacas, y cuando los frutos caigan, los pisará y golpeará con piedras, de tal manera que tus frutos saldrán ya machacados y mermados, mientras que a mí me tocan con sumo cuidado, no como a ti, con varas y piedras...»

El sauce y la calabaza

El desventurado sauce, viendo que no podía tener el placer de ver crecer sus tenues ramas y alcanzar la altura que deseaba, ni crecer como quería para apuntar al cielo, que era podado y privado de vida a causa de la parra y otros árboles que crecían cerca, se reconcentró y dio rienda suelta a su imaginación. Después de dar muchas vueltas buscó en el mundo de las plantas una a la que poder unirse que no tuviese necesidad de ramas. Habiendo estado por algún tiempo ensimismado en estas fecundas imaginaciones, se le presentó de repente la calabaza y sacudiendo todas sus ramas pensó que había encontrado la compañía adaptada a su propósito, ya que la calabaza es más apta para unirse a otras plantas que para que otras se unan a ella.

Habiendo llegado a esta conclusión, el sauce enderezó sus ramas hacia el cielo esperando que algún pájaro amigo fuera el mediador de sus deseos. Viendo a la urraca entre otros junto a él, dijo: «Dulce pájaro, por el refugio que encontraste entre mis ramas todas estas

mañanas cuando el hambriento, cruel y codicioso halcón quiso devorarte; por el descanso que siempre has encontrado en mí cuando tus alas pedían reposo, y por el placer que has experimentado entre mis ramas jugando con tus compañeros, yo te suplico que busques una calabaza y obtengas algunas de sus semillas. Dile que los frutos nacidos de ella los trataré como si fueran míos. Procura usar palabras persuasivas, aunque, verdaderamente, puesto que eres maestra en el uso del lenguaje, no necesitas que te enseñe. Si me haces este favor me sentiré feliz de tener tu nido en mis ramas no sólo para ti, sino para toda tu familia y libre de renta.»

Entonces la urraca, después de hacer y confirmar nuevas estipulaciones con el sauce, sobre todo, que no admitiría en sus ramas serpiente ni turón alguno, levantó la cola, bajó la cabeza y se tiró de la rama echando todo el peso en sus alas. Batiendo el ligero viento fue a la calabaza. Con finas palabras y una elegante inclinación consiguió las semillas y se las llevó al sauce, que las recibió con ardiente mirada. Con sus garras arañó la tierra cerca del sauce y plantó los grandes granos en un círculo alrededor de él con su pico.

Poco después brotaron las semillas, crecieron y se expandieron las ramas, comenzaron a ocupar todo el sauce, mientras sus anchas hojas le privaron de la belleza del sol y del cielo. El mal no paró aquí, sino que las calabazas comenzaron a ocupar todo el sauce y a bajar hacia la tierra con su enorme peso, torciendo y molestando a las puntas de los tiernos brotes del sauce.

Entonces el sauce se agitó en vano para librarse de la calabaza, y después de enfurecerse días y días porque el poder de la calabaza era seguro y firme como para impedir tales planes, vio pasar el viento y se encomendó a él. El viento sopló con fuerza y el viejo y vacío tronco del sauce se abrió en dos partes, viniéndose abajo. Entonces se lamentó en vano, reconociendo que no había nacido con buena suerte.

La leyenda del vino y Mohamed

El vino, jugo divino de la uva, encontrándose en una rica copa de oro sobre la mesa de Mohamed, se hinchó de orgullo con tan gran honor cuando de repente, cambiando de talante, se dijo: «¿Qué me pasa, que me alegro sin darme cuenta de que estoy cerca de la muerte, que dejaré mi dorada mansión en esta copa para entrar en las inmundas y fétidas cavernas del cuerpo humano para ser transformado de

fragante y delicioso licor en un fluido repugnante y bajo? Y por si esto no bastara, tendré que estar en detestables receptáculos junto con otras fétidas materias expulsadas de los intestinos.» Y gritó al cielo implorando venganza por tanto daño, pidiendo que terminara tan gran insulto y que ese país que producía el más exquisito vino del mundo no diera más. Entonces Júpiter hizo que el espíritu del vino que bebió Mohamed subiera a su cabeza trastornándola y dando rienda suelta a todo género de insensateces, de tal manera que cuando se recuperó hizo una ley en virtud de la cual ningún asiático podría beber vino y por lo tanto se dejó a la cepa libre con su fruto.

Tan pronto como el vino entra en el estómago comienza a fermentar e hincharse; después, la mente del hombre abandona su cuerpo, produciéndose una ruptura entre ellos. El hombre se degrada y se enfurece como un loco, comete errores irreparables, matando incluso a sus amigos.

La hormiga y el grano de mijo

La hormiga encontró un grano de mijo. Al sentirse atrapada la semilla gritó: «Si me permites cumplir mi función reproductora yo te daré un ciento como yo.» Y así fue.

La araña y el racimo de uvas

Una araña encontró un racimo de uvas que por su dulzor era muy frecuentado por las abejas y diversas clases de moscas. Pareció que había encontrado el sitio más conveniente para extender su red, y habiendo puesto su delicado tejido entró en su nueva habitación. Cada día, al ocultarse en los espacios entre las uvas, caía como un ladrón sobre los desdichados animales, que desconocían el peligro. Transcurridos algunos días, vino el vendimiador, cortó el racimo de uvas y lo puso con otras que fueron estrujadas. Así las uvas fueron una trampa tanto para la falaz araña como para las engañosas moscas.

La nuez y el campanario

Una nuez se vio transportada por un cuervo a lo alto de un campanario y cayendo por una rendija se libró de su pico mortífero. La nuez pidió a la pared que le ayudase por la gracia que Dios le había

concedido de estar tan alta y de tener unas campanas tan bonitas de sonido tan majestuoso. Le rogó que, al no haber sido capaz de caer bajo las verdes ramas de su viejo padre y estar en la tierra cubierta de hojas, no la abandonase, ya que cuando se vio en el pico del cruel cuervo había prometido que si escapaba de él terminaría subida en un pequeño hueco.

Movida de compasión la pared con estas palabras se sintió feliz de darle refugio en el mismo sitio donde había caído. Poco tiempo después comenzó la nuez a abrirse y poner sus raíces entre las grietas de las piedras, separándolas y sacando sus retoños del agujero. Estos retoños escalaron rápidamente las paredes del campanario y al crecer sus raíces interiores empezaron a empujar las paredes y a separar con fuerza las viejas piedras de su antigua posición. Entonces la pared, demasiado tarde, no pudo menos que lamentar la causa de su ruina, y en poco tiempo parte del campanario se vino abajo.

La polilla y la vela

La jactanciosa y errante polilla, no contenta de poder volar por el aire a sus anchas, dominada por la llama seductora de la vela, decidió volar hacia ella. Pero sus juguetones movimientos fueron la causa de su pronta desdicha, ya que la llama consumió sus delicadas alas. La polilla quedó quemada al pie del candelero. Después de mucho lamentarse, arrepentida se deshizo en lágrimas y levantando su cara exclamó: «Luz engañosa, a cuántos como yo has debido engañar en el pasado. Y si mi deseo fue ver la luz, ¿no debería haber distinguido el sol del falso resplandor producido por el sucio sebo?»

La cidra. La lengua mordida por los dientes

La cidra, hinchada de orgullo por su belleza, se separó de los árboles que la rodeaban dando cara al viento. Éste, sin romperse con su furia, la tiró por tierra, arrancándola de cuajo.

La cidra, deseosa de producir exquisito fruto en lo más alto de su rama, se puso a trabajar con toda la fuerza de su savia. Pero cuando este fruto creció, hizo inclinar la esbelta cabeza del árbol.

El melocotonero, envidioso de la gran cantidad de fruto del cercano nogal, determinó hacer lo mismo. Se cargó con su propio fruto hasta tal punto que el peso lo tiró por tierra, desenraizado y roto.

Cuando la higuera estaba sin fruto nadie la miraba. Después, al desear que los hombres alabasen sus frutos, la doblaron y resquebrajaron.

Una higuera que estaba junto al olmo, viendo que las ramas de éste estaban sin fruto y que a pesar de ello tenía la audacia de ocultar el sol de sus higos verdes, se dirigió a él en plan de reproche con estas palabras: «Olmo, ¿no te da vergüenza el estar frente a mí? Espera hasta que maduren mis frutos y verás dónde estás.» Pero cuando maduró el fruto, un batallón de soldados pasó por allí, se apoderó de la higuera, arrancó los higos y rompió las ramas. Como la higuera quedó malparada, el olmo le dijo: «Higuera, ¡cuánto mejor estarías sin fruto que haber caído en tan miserable estado!»

El lirio en las riberas de un torrente

El lirio se asentó a las orillas de Ticino y la corriente de agua arrasó la ribera y al lirio con ella.

La vid y el sauce

La vid que ha crecido sobre un viejo árbol cae con la caída de éste y muere a causa de su mala compañía.

El sauce que cuando crece espera aventajar cualquier planta con sus largos retoños, es desmantelado cada año por estar unido con la vid.

La piedra a la vera del camino

Una piedra de buen tamaño, recién descubierta por las aguas, que estaba encaramada en el ángulo de un soto encantador, rodeada de plantas y flores de distintos colores en un camino pedregoso, miró al montón de piedras reunidas más abajo, en el camino, y comenzó a querer dejarse caer diciéndose a sí misma: «¿Qué hago yo aquí con estas plantas? Yo quiero vivir en compañía de mis hermanas.» Y dejándose caer llegó a juntarse con las otras. Pasado algún tiempo se vio en constante peligro por las ruedas de los carros, las herraduras de los caballos y por los pies de los transeúntes. Una rodó sobre ella, otra la aplastó. Alguna vez se vio cubierta de lodo y de estiércol, mirando en vano al sitio de donde había venido como un lugar solitario y tranquilo.

Así sucede a aquellos que abandonando una vida de solitaria contemplación escogen vivir en ciudades entre el ruido de la gente y rodeados de infinitos peligros.

La navaja

Un día la navaja, saliendo del mango que le servía de funda, se puso al sol y vio a éste reflejado en ella.

Entonces se enorgulleció, dio vueltas a sus pensamientos y se dijo: «¿Volveré a la tienda de la que acabo de salir? De ninguna manera. Los dioses no pueden querer que tanta belleza degenere en usos tan bajos. Sería una locura dedicarme a afeitar las enjabonadas barbas de los labriegos. ¡Qué bajo servicio! ¿Estoy destinada para un servicio así? Sin duda alguna que no. Me ocultaré en un sitio retirado y allí pasaré mi vida tranquila.»

Después de seguir tal estilo de vida algunos meses, salió fuera de su funda al aire libre, se dio cuenta de que había adquirido el aspecto de una sierra oxidada y que su superficie no podía reflejar ya el esplendor del sol. Arrepentida, lloró en vano su irreparable desgracia y se dijo: «¡Cuánto mejor hubiera sido haberme gastado en manos del barbero que tuvo que privarse de mi exquisita habilidad para cortar! ¿Dónde está ya mi rostro reluciente? El óxido lo ha consumido.»

Lo mismo acontece a esas mentes que, en lugar de ejercitarse y superarse se dan a la pereza, lo mismo que la navaja de afeitar, pierden su agudeza y la herrumbre de la ignorancia las corroe.

La mariposa

Cuando la variopinta mariposa estaba vagando y dando vueltas ociosamente en la oscuridad, una luz apareció ante su vista, y hacia ella se dirigió inmediatamente, volando a su alrededor en múltiples círculos, maravillándose de tan resplandeciente belleza. No contentándose con contemplarla, empezó a tratarla como era su costumbre hacerlo con las fragantes flores. Así decidió resueltamente acercarse a la luz que quemó las puntas de sus alas, patas y otras extremidades. Entonces, cayendo al suelo, empezó a preguntarse cómo había podido suceder semejante accidente, ya que no podía de ninguna forma pensar que pudiese venir mal o daño alguno de una cosa tan hermosa. A continuación, habiendo recuperado la fuerza perdida, se puso a volar de nuevo y pasó a través de la llama, cayendo al instante quemada en el aceite que a ésta alimentaba.

Cuando ya sólo le quedaba aliento para reflexionar sobre la causa de su ruina, se dijo: «Maldita luz, yo pensaba haber encontrado en ti mi felicidad. En vano lamento ahora mi loco deseo. Por medio de mi ruina he llegado a conocer tu voraz y destructiva naturaleza.»

La luz respondió: «Yo trato así a todos los que no saben usarme como es debido.»

Esto se aplica a todos aquellos que, fascinados por mundanos deseos, se dirigen a ellos lo mismo que la mariposa, sin tener en cuenta su naturaleza, que llegarán a conocer para su vergüenza y perdición.

El pedernal

El pedernal, al ser golpeado por el palo, se maravilló sobremanera y le dijo con tono severo: «¿Qué arrogancia te incita a maltratarme? Yo nunca he hecho daño a nadie. No me molestes. Tú has dado conmigo por equivocación.» A esto el palo contestó: «Si eres paciente verás los maravillosos resultados que saldrán de ti.» Con estas palabras, el pedernal se calmó y soportó pacientemente la prueba. Y vio en seguida que de él había nacido el fuego, elemento imprescindible en la naturaleza.

PROFECÍAS

División de las profecías

Primero: Todo lo referente a los seres racionales.
Segundo: De los seres irracionales.
Tercero: De las plantas.
Cuarto: De las ceremonias.
Quinto: de las costumbres.
Sexto: De las proposiciones, decretos o disputas.
Séptimo: De las proposiciones contrarias a la ñaturaleza, así como de las sustancias de las que cuanto más se coge más hay.
Octavo: De la filosofía.

Reservaremos los casos más importantes para el final, comenzando por los menos importantes. Y primero trataremos de los males y castigos.

De los agricultores

Habrá muchos que fustigarán a su propia madre y darán vuelta a su piel. Los hombres darán duros golpes a lo que constituye el principio de su vida. Ellos trillarán el grano.

De los serradores

Serán muchos los que luchen entre sí empuñando en sus manos un instrumento de acero cortante. El único daño que entre ellos se hagan será la fatiga, porque cuando uno acomete, el otro se vuelve atrás. Pero, ¡ay de aquel que se interfiera entre ellos! Al final le dejarán hecho pedazos.

De la sombra de un hombre que se mueve con él

Se verán las formas y figuras de hombres y animales siguiendo a éstos por dondequiera que vayan. Cuando una se mueve, la otra también lo hará con toda exactitud. Pero lo que más llama la atención es la variedad de altura que adquieren.

Nuestra sombra es proyectada por el sol y se refleja al mismo tiempo en el agua.

Muchas veces veremos a un único hombre en tres formas distintas moviéndose a la vez, y con frecuencia, aquel que es real es el que desaparece.

Los bueyes serán en gran parte la causa de la destrucción de las ciudades e igualmente los caballos y búfalos.

De los asnos que son golpeados

¡Oh, indiferente naturaleza!, ¿por qué eres tan parcial? Tan tierna y benigna madre para los niños y tan cruel y despiadada madrastra para otros. Veo a hijos tuyos entregados a la esclavitud de otros sin ninguna clase de ventajas. Y en lugar de pagarles los servicios que han hecho, les pagas con los más severos sufrimientos, a pesar de emplear toda su vida en beneficiar a su opresor.

De las abejas

A muchos les robarán el alimento de sus despensas y serán sumergidos y ahogados por gentes sin razón. ¡Oh, justicia de Dios!, ¿por qué no despiertas para proteger de tantos abusos a tus criaturas?

De las ovejas, vacas, cabras y otros animales parecidos

A infinidad de seres les serán arrebatadas sus crías pequeñas, a las que cortarán sus gargantas y descuartizarán bárbaramente.

Del alimento sacado de seres vivos

Muchos de los cuerpos que han tenido vida pasarán a los cuerpos de otros animales. Esto es como decir que las casas deshabitadas pasarán hechas piezas de carne a las habitadas sirviendo a sus

necesidades y quedándose con aquello que no es aprovechable. Esto es como decir que la vida del hombre se hace de aquellas cosas que él come y éstas tienen en sí parte de hombre muerto.

La rata estaba acosada en su pequeño escondrijo por la comadreja, que en actitud vigilante esperaba su muerte. Y a través de una pequeña rendija veía este gran peligro. Mientras tanto vino el gato y repentinamente se apoderó de la comadreja devorándola al instante. Entonces la rata, profundamente agradecida a su deidad, habiendo ofrecido algunas de sus nueces en sacrificio a Júpiter, salió de su agujero para recuperar la libertad perdida e inmediatamente se vio privada de su libertad y de la misma vida por las crueles garras del gato.

Los tordos se alegan sobremanera cuando ven a un hombre cazar un búho, privándole de su libertad y amarrando sus pies con fuertes lazos. Pero este búho fue la causa de que los tordos perdieran no sólo su libertad, sino su vida al caer en la liga del cazador, siendo el tordo su reclamo.

Esto se aplica a esos países que se alegran al ver cómo sus gobernantes pierden la libertad, a consecuencia de lo cual ellos mismos pierden toda ayuda y quedan aprisionados en manos de sus enemigos, perdiendo así su libertad y su vida.

De las hormigas

Éstas formarán infinidad de comunidades que se ocultarán junto con sus crías y provisiones en oscuras cavernas. Y se alimentarán en lugares oscuros durante muchos meses sin luz ninguna, ni artificial ni natural.

De los hombres que duermen en tablas hechas de árboles

Los hombres dormirán, comerán y harán sus viviendas entre los árboles que crecen en las selvas y en los campos.

De las nueces, aceitunas, bellotas, castañas y similares

Muchos niños serán maltratados sin piedad por sus mismas madres, tirados por tierra y después mutilados.

De las aceitunas que caen de los olivos y nos dan el aceite que nos ilumina

Habrá cosas que desciendan de las alturas con ímpetu y nos darán alimento y luz.

De los barcos que surcan los mares

Veremos a los árboles de las grandes selvas del Tauro, del Sinaí, de los Apeninos y del Atlas ir apresuradamente por el aire, de Oriente a Occidente y de Norte a Sur, transportando en el aire ingentes multitudes humanas. ¡Cuántos lamentos, cuántas muertes, cuántas separaciones entre amigos y familiares! ¡Cuántos no volverán a ver más el cielo que les vio nacer y morirán sin recibir sepultura, dispersándose sus huesos por los diversos confines del mundo!

De las lamentaciones hechas el Viernes Santo

En todas partes de Europa habrá lamentaciones por la muerte de un hombre que murió en Oriente.

De los cristianos

Muchos que profesan la fe del Hijo sólo construyen templos en honor de la Madre.

De los funerales, procesiones, luces, campanas y acompañantes

Los más grandes honores y ceremonias se tributarán a los hombres sin darse ellos cuenta.

De las iglesias y de las habitaciones de los frailes

Habrá muchos que abandonarán el trabajo y la pobreza de vida y bienes para vivir en la riqueza de espléndidos edificios, pregonando ser ése el camino para ser más aceptables a Dios.

De los frailes que no gastan sino palabras, reciben grandes regalos y prometen el paraíso

El dinero invisible proporcionará el triunfo a quienes lo gasten.

De los frailes confesores

Infelices las mujeres que por voluntad propia revelan a los hombres todos sus pecados y acciones secretas más vergonzosas.

De la escultura

¿Qué veo? ¡El Salvador de nuevo crucificado!

De los crucifijos vendidos

Veo a Cristo vendido y crucificado de nuevo y a sus santos sufriendo el martirio.

Del culto a los cuadros de los santos

Los hombres hablarán con hombres que no oyen. Abrirán los ojos y no verán. Les dirigirán la palabra y no contestarán. Pedirán perdón a quien tiene oídos y no oye. Ofrecerán luz a un ciego y suplicarán con gran clamor al sordo.

De la venta del paraíso

Serán muchos los que vendan públicamente y sin obstáculos objetos de gran valor sin permiso del Maestro de esos objetos, que nunca fueron suyos ni estuvieron en su poder. Y la justicia humana no podrá evitarlo.

De la religión de los monjes que viven a cuenta de sus santos que murieron hace tiempo

Los que murieron hace mil años sufragarán el coste de la vida de muchos vivientes.

De los médicos que viven a cuenta del enfermo

Los hombres llegarán a un estado de miseria tal que agradecerán el que otros se aprovechen de sus sufrimientos o de la pérdida de su verdadera riqueza, que es la salud.

De la dote de las doncellas

Puesto que empezará a suceder que ni la vigilancia de los hombres ni la solidez de los muros serán suficientes para proteger a las doncellas de la concupiscencia y violencia de los hombres, llegará un tiempo en que los padres y parientes de estas doncellas se verán obligados a pagar un precio a quien quiera casarse con ellas, aunque sean ricas, nobles y bellas. Verdaderamente, parece que la naturaleza desea exterminar la raza humana, como algo inútil para el mundo y destructor de todas las cosas creadas.

De los niños envueltos en pañales

¡Ciudades del mar! Veo a vuestros ciudadanos, mujeres y hombres, atados fuertemente de brazos y piernas por gentes que no entenderán vuestra lengua. Y vosotros sólo seréis capaces de suavizar vuestras penas y vuestra pérdida de libertad con suspiros y lamentos, porque los que os aprisionan no os entenderán ni vosotros les entenderéis a ellos.

Del agua hecha nieve que cae en forma de copos

La naturaleza del agua que cae de las nubes cambiará de tal manera que permanecerá largo tiempo sin moverse en las faldas de los montes. Esto tendrá lugar en muchos y diversos países.

De la bola de nieve que da vueltas en la nieve

Habrá muchos que crecerán en el tiempo de su destrucción.

De las nubes

Una gran parte del mar volará hacia el firmamento y no volverá por largo tiempo.

De los volcanes

Las grandes rocas de los montes lanzarán fuego hasta llegar a consumir la madera de grandes selvas con sus animales salvajes y mansos.

De los frailes confesores

Infelices las mujeres que por voluntad propia revelan a los hombres todos sus pecados y acciones secretas más vergonzosas.

De la escultura

¿Qué veo? ¡El Salvador de nuevo crucificado!

De los crucifijos vendidos

Veo a Cristo vendido y crucificado de nuevo y a sus santos sufriendo el martirio.

Del culto a los cuadros de los santos

Los hombres hablarán con hombres que no oyen. Abrirán los ojos y no verán. Les dirigirán la palabra y no contestarán. Pedirán perdón a quien tiene oídos y no oye. Ofrecerán luz a un ciego y suplicarán con gran clamor al sordo.

De la venta del paraíso

Serán muchos los que vendan públicamente y sin obstáculos objetos de gran valor sin permiso del Maestro de esos objetos, que nunca fueron suyos ni estuvieron en su poder. Y la justicia humana no podrá evitarlo.

De la religión de los monjes que viven a cuenta de sus santos que murieron hace tiempo

Los que murieron hace mil años sufragarán el coste de la vida de muchos vivientes.

De los médicos que viven a cuenta del enfermo

Los hombres llegarán a un estado de miseria tal que agradecerán el que otros se aprovechen de sus sufrimientos o de la pérdida de su verdadera riqueza, que es la salud.

De la dote de las doncellas

Puesto que empezará a suceder que ni la vigilancia de los hombres ni la solidez de los muros serán suficientes para proteger a las doncellas de la concupiscencia y violencia de los hombres, llegará un tiempo en que los padres y parientes de estas doncellas se verán obligados a pagar un precio a quien quiera casarse con ellas, aunque sean ricas, nobles y bellas. Verdaderamente, parece que la naturaleza desea exterminar la raza humana, como algo inútil para el mundo y destructor de todas las cosas creadas.

De los niños envueltos en pañales

¡Ciudades del mar! Veo a vuestros ciudadanos, mujeres y hombres, atados fuertemente de brazos y piernas por gentes que no entenderán vuestra lengua. Y vosotros sólo seréis capaces de suavizar vuestras penas y vuestra pérdida de libertad con suspiros y lamentos, porque los que os aprisionan no os entenderán ni vosotros les entenderéis a ellos.

Del agua hecha nieve que cae en forma de copos

La naturaleza del agua que cae de las nubes cambiará de tal manera que permanecerá largo tiempo sin moverse en las faldas de los montes. Esto tendrá lugar en muchos y diversos países.

De la bola de nieve que da vueltas en la nieve

Habrá muchos que crecerán en el tiempo de su destrucción.

De las nubes

Una gran parte del mar volará hacia el firmamento y no volverá por largo tiempo.

De los volcanes

Las grandes rocas de los montes lanzarán fuego hasta llegar a consumir la madera de grandes selvas con sus animales salvajes y mansos.

De la mecha

El pedernal del yesquero produce fuego capaz de consumir la leña apiñada en los claros de los montes y de cocer la carne de los animales. Con piedra y hierro puede hacerse visible lo que anteriormente era invisible.

De los metales

Los metales saldrán de oscuras y lóbregas cavernas y pondrán a la raza humana en un estado de gran ansiedad, peligro y confusión. A quienes vayan tras ellos, después de muchos pesares, les causarán placer; pero quienes los desprecien morirán en medio de la pobreza y la desdicha. Conducirán a cometer un sinnúmero de crímenes; aumentarán el número de hombres perversos y les estimularán al asesinato, robo y esclavitud; sus seguidores serán tenidos como sospechosos, privarán a las ciudades de su feliz estado de libertad, acabarán con la vida de muchos y serán causa de que muchos hombres se torturen mutuamente con infinidad de fraudes, engaños y traiciones.

¡Qué monstruosidad! ¡Cuánto mejor sería para los hombres que los metales volvieran a sus cavernas! Con ellos las inmensas selvas serán arrasadas de sus árboles y por su causa perderán la vida infinito número de animales.

Del fuego

De un pequeño principio saldrá algo que pronto se hará grande. No respetará cosa alguna creada, y con su poder transformará casi todas las cosas de su estado natural en otro.

Del miedo a la pobreza

Algo maligno y terrorífico se extenderá de tal manera entre los hombres que éstos, en su deseo alocado de huir de ello, se apresurarán a aumentar sus ilimitados poderes.

Del dinero y oro

De los fosos cavernosos saldrá algo que hará trabajar y sudar

con grandes sufrimientos a todas las naciones del mundo hasta que logren conseguir su ayuda.

De los grandes cañones escondidos bajo el suelo y en las fosas

De la profundidad de la tierra saldrá aquello que con su ruido aterrador aturdirá a todos los que están cerca, y con su resuello matará hombres y destruirá castillos.

De las espadas y lanzas que por sí mismas no hacen daño a nadie

Lo que por sí mismo es dócil e inofensivo se volverá terrible y fiero a causa de su mala compañía y acabará quitando la vida de mucha gente con la mayor crueldad. Y mataría a muchos más si no fuera porque los hombres se protegen con cuerpos carentes de vida en sí mismos y sacados de excavaciones, esto es, con corazas de hierro.

La muerte vendrá de las profundidades de la tierra, y sus fieros movimientos arrojarán del mundo a infinidad de seres humanos.

El hierro que sale del seno de la tierra está muerto, pero con él se hacen las armas que matarán a muchos hombres.

Serán muchos los edificios que se convertirán en ruinas a causa del fuego: el fuego de los grandes cañones.

Los huesos de los muertos se verán rigiendo con su movimiento la fortuna del que los mueve: por medio de los dados.

Se verá a los muertos transportando a los vivos en varios lugares: en carros y barcos.

De los sueños

Los hombres caminarán sin moverse, hablarán con los que no están presentes y oirán a los que no hablan.

A los hombres les parecerá ver que el firmamento se destruye y que bajan de allí llamas que huyen aterrorizadas. Oirán hablar lenguas humanas a toda clase de criaturas. Correrán en un momento de una parte a otra del mundo sin moverse. Y verán los resplandores más radiantes en las tinieblas.

¡Maravillosa humanidad! ¿Qué frenesí te ha empujado de esta manera? Hablarás con toda clase de animales y ellos contigo un lenguaje humano. Te encontrarás cayendo de lo alto sin hacerte daño

alguno. Los torrentes te acompañarán y te mezclarán en su rápido curso.

De qué manera el papel se hace de trapos

Lo que en un principio fue despreciado, magullado y machacado con diferentes golpes será reverenciado y honrado, y sus preceptos serán escuchados con reverencia y amor.

De la crueldad de los hombres

Se verán sobre la tierra seres que siempre están luchando unos contra otros con grandes pérdidas y frecuentes muertes en ambos bandos. Su malicia no tendrá límite. Con su fortaleza corporal derribarán los árboles de las selvas inmensas del mundo. Cuando se sientan hartos de alimentos, su acción de gracias consistirá en repartir la muerte, la aflicción, el sufrimiento, el terror y el destierro a toda criatura viviente. Su ilimitado orgullo les llevará a desear encumbrarse hasta el cielo, pero el excesivo peso de sus miembros les mantendrá aquí abajo. Nada de lo que existe sobre la tierra, debajo de ella o en las aguas quedará sin ser perseguido, molestado y estropeado, y lo que existe en un país será traspasado a otro. Sus cuerpos se convertirán en tumbas de todos los seres que ellos mismos han matado.

¡Oh, tierra!, ¿por qué no abres tus entrañas y les arrojas con fuerza en las profundas hendiduras de tus abismos y cavernas, para que no presenten a la vista del cielo escenas tan crueles y monstruosas?

IV

CHISTES

Un cura, dando una vuelta por su parroquia el sábado antes de Pascua, cuando rociaba las casas con agua bendita, como era su costumbre, llegó a la habitación de un pintor y bendijo también sus cuadros. El pintor, un poco molesto, le preguntó por qué asperjaba sus lienzos. El cura le dijo que era costumbre, además de un deber suyo el hacerlo; que iba haciendo el bien y que el que hace una obra buena tiene derecho a esperar bienes mayores, ya que Dios había prometido que toda obra buena hecha aquí, en la tierra, sería recompensada el céntuplo en el cielo. El pintor esperó a que el cura se marchara, subió después a la ventana del piso superior y le tiró un jarro de agua a las espaldas diciendo: «¡Ahí tienes la recompensa del ciento por uno que te viene del cielo, como tú has dicho, por el agua bendita con que has rociado mis cuadros y has estropeado la mitad de ellos!»

* * *

Los franciscanos acostumbran a guardar algunos tiempos de ayuno. No comen carne en el monasterio, pero cuando están de viaje, como viven de la caridad de los demás, pueden comer todo lo que les ofrezcan. Dos de estos frailes, viajando en estas condiciones, entraron en una posada en compañía de un mercader y se sentaron con él a la misma mesa. Como la posada era pobre, no se les sirvió nada más que un pequeño pollo asado. Viendo el mercader que aquello sería demasiado poco para él, dijo a los frailes: «Si mal no recuerdo, ustedes no comen carne en el monasterio durante este tiempo.» Los frailes se vieron obligados a decirle que en realidad tenía razón. El mercader se comió el pollo y los frailes aguantaron como mejor pudieron. Después de la comida, los tres comensales

siguieron juntos su camino. Anduvieron un buen trecho y llegaron a un río de considerable anchura y profundidad. Como los tres iban a pie —los frailes por su pobreza y el otro por su avaricia—, fue necesario, según la regla, que, al ir descalzos, uno de los frailes cargara con el mercader a sus espaldas. Y así lo hizo. Pero cuando se vio en mitad del río recordó otra de sus reglas y parándose, como San Cristóbal, levantó sus ojos al que llevaba encima y le dijo: «Dime, ¿llevas dinero contigo?» «Tú sabes que lo tengo —dijo el mercader—. ¿Cómo se te ocurre pensar que un mercader como yo vaya sin dinero?» «Pues bien —dijo el fraile—: nuestra regla nos prohíbe terminantemente llevar dinero con nosotros.» Y le tiró al agua. El mercader, dándose cuenta de que había sido una broma en revancha de la que él les había hecho en la posada, con el rostro sonriente y un poco ruborizado, soportó la venganza pacíficamente.

* * *

Dos hombres discutían entre sí. El primero quería probar, basándose en la autoridad de Pitágoras, que había estado en el mundo en una ocasión anterior. El segundo no le dejaba terminar su argumentación. Entonces el primero dijo al segundo: «Esta es la prueba de que yo estuve primero aquí: recuerdo que tú eras un molinero.» El otro, picado por estas palabras, asintió, diciendo que era verdad, porque recordaba que el que le hablaba había sido el burro que llevaba la harina para él.

* * *

Un hombre dejó de relacionarse con uno de sus amigos porque éste tenía la mala costumbre de hablar maliciosamente contra sus otros amigos. Un día, este amigo le reprochó con dureza al otro y le pidió que le diera la razón por la que rompió una amistad tan estrecha como la suya. A lo cual el otro respondió: «No quiero que me vean en tu compañía, porque te quiero. Si hablas a los otros mal de mí, siendo tu amigo, puede ser que les des mala impresión de ti mismo, lo mismo que yo la tuve cuando tú hablaste mal de ellos. Si no tenemos nada que ver entre nosotros, parecerá como si nos hubiéramos vuelto enemigos. Y el hecho de que tú hables mal de mí como es tu costumbre, no merecería tanto reproche como si estuviéramos constantemente juntos.»

V

SÍMBOLOS

Poca libertad.

Prudencia-fortaleza.

Esto se pondrá en la mano de la ingratitud. La madera alimenta el fuego que la consume.

No desobedecer.

La sonrisa favorece la paciencia

La paciencia nos ayuda contra los insultos, igual que los vestidos lo hacen contra el frío. Porque si te pones más vestidos cuando aumenta el frío, éste no puede hacerte daño. De la misma manera, aumenta tu paciencia con las injurias y así no podrán perturbar tu espíritu.

Un árbol caído que retoña de nuevo.
Todavía tengo esperanza.
Un halcón, tiempo.

Nada es tan temible como una mala noticia.
Esta mala noticia nace de los vicios.

Placer y dolor

El placer y el dolor se nos presentan como dos hermanos geme-
los. Nunca se da el uno sin el otro. Parece como si estuvieran uni-
dos por la espalda, porque son contrarios entre sí.

Si escoges el placer, convéncete de que tiene tras él algo que te
causará tribulación y arrepentimiento.

Ambos, placer y dolor, coexisten en un mismo cuerpo, porque
tienen el mismo origen: el origen del placer es el trabajo con dolor;
los orígenes del dolor son los vanos y caprichosos placeres.

Por esto, el placer se representa con una caña en la mano dere-
cha, que es inútil y sin consistencia. Y las heridas causadas por ella
están envenenadas. En Toscana colocan la cañas para sostener las
camas, queriendo significar que es ahí donde se dan los sueños

vanos, donde se gasta buena parte del tiempo y donde se pierde un tiempo precioso: el de la mañana cuando la mente está despejada y descansada y el cuerpo dispuesto a reanudar el trabajo. Es ahí también donde se dan muchos vanos placeres: unas veces con la mente soñando cosas imposibles; otras, con el cuerpo, al darse a placeres que con frecuencia son la causa del desgaste de la vida.

Verdad y falsedad

Verdad	El Sol
Falsedad	Una máscara

El fuego destruye la falsedad; esto es, el sofisma, y restaura la verdad, alejando las tinieblas. El fuego debe emplearse para destruir todo sofisma y para detectar y probar la verdad, porque el fuego es luz disipadora de tinieblas, que son las encubridoras de todas las cosas esenciales.

La verdad

El fuego destruye todo sofisma; esto es, el engaño. Mantiene pura la verdad, que es oro. La verdad no puede ocultarse. El disimulo es inútil y queda frustrado ante un juez tan severo.

La falsedad se pone siempre una máscara.

No hay nada oculto bajo el sol.

El fuego está al servicio de la verdad, porque destruye todo sofisma y toda mentira. La máscara está al servicio de la falsedad y de la mentira, encubridora de la verdad.

La verdad ha sido la única hija del Tiempo.

Antes puede estar un cuerpo sin sombra que la virtud sin enigma.

Cuando llega la fortuna, cógela de frente con mano segura, porque por detrás está pelada.

Así como el hierro se oxida por falta de uso, el agua estancada se pudre, y el frío se convierte en hielo, de la misma manera nuestro entendimiento se desgasta si no se usa.

La ciega ignorancia nos desorienta y deleita con los efectos de los juegos lascivos.

Porque no conoce la verdadera luz.

Porque no conoce en qué consiste la verdadera luz.

El vano esplendor nos arranca el poder de existir...

Piensa cómo gracias al esplendor del fuego, caminamos adonde la ciega ignorancia nos conduce.

No vuelve atrás aquel que está ligado a una estrella.

Los obstáculos no me doblegan.

Todo obstáculo produce una resuelta resolución.

DESCRIPCIÓN IMAGINARIA
DE LA NATURALEZA

1. LA BALLENA

Lo mismo que el arremolinado viento azota el valle arenoso y profundo, y con su rápido curso arroja en la vorágine todo cuanto pone resistencia a su furiosa carrera..., de la misma manera la ráfaga del Norte gira alrededor en su impetuoso avance... Ni el mar tormentoso brama con tanta fuerza cuando el viento del Norte choca contra él, formando espumosas olas entre el Escila y el Carybdis; ni el Stromboli ni el monte Etna cuando sus reprimidas y sulfurosas llamas rasgan el monte que arroja piedras y tierra mezcladas con el fuego. Ni cuando las cavernas llameantes del monte Etna vomitan el desastroso elemento contenido en su seno, arrastrando cualquier obstáculo que pone resistencia a su impetuosa furia...

A impulsos de mi ardiente deseo, ansioso de ver un gran número de variadas y extrañas formas que va formando la naturaleza, después de vagar entre colgantes rocas, entré en una gran caverna, ante la cual quedé estupefacto sin saber que existía. Doblé mi espalda y apoyé mi mano izquierda en la barbilla, haciendo con mi derecha una sombra sobre mis abatidas y contraídas cejas. Así anduve agachado con curiosidad de un sitio a otro, tratando de ver lo que había dentro, pero me lo impedía la oscuridad circundante. Estando allí, de repente surgieron dos sentimientos: uno de deseo y otro de miedo. Miedo ante la amenazante cueva, y deseo de descubrir dentro verdaderas maravillas. ¡Oh!, poderoso y viviente instrumento de la naturaleza en ciernes, no sirviéndote tu arrolladora fuerza, necesitas abandonar tu vida tranquila para obedecer la ley que Dios y el tiempo han dado a tu poder creador. No sirviéndote las bifurcadas aletas con que persigues tu presa, tú estás acostumbrada a abrir tu

propio camino haciéndote paso entre las salobres olas con tu propio seno.

Cuántas veces se vio huir ante tu desatada furia a los aterrados bancos de delfines y grandes atunes, mientras tú seguías azotando rápidamente tus bifurcadas aletas y cola ahorquillada, sembrando el mar de confusión y de tormenta, sacudiendo y sumergiendo buques. Con tus grandes olas amontonaste en las orillas del mar peces horrorizados y desesperados, que huían a tu paso, quedando resecos en lo alto al verse abandonados por el mar, convirtiéndose así en presa abundante de los pueblos vecinos.

¡Oh!, tiempo, consumidor de las cosas, que transformándolas en ti mismo das a los seres vivientes nuevas y diferentes moradas.

¡Oh!, tiempo, que despojas con violencia los seres de la creación; cuántos reyes y pueblos has destruido, cuántos cambios de estado y condición se han dado desde que la sorprendente forma de este pez murió en su lugar ensortijado y recóndito. Y ahora, destruido por el tiempo, te quedas ahí pacientemente con tus huesos deshechos, sirviendo únicamente de soporte y pilar de los montes que se levantan encima de ti.

2. El monte Tauro

División del libro

1. La predicación persuasiva de la fe.
2. La repentina inundación hasta su fin.
3. La destrucción de la ciudad.
4. La muerte de la gente y su desesperación.
5. La persecución del predicador y su liberación.
6. Destrucción de la causa de la caída del monte.
7. El estrago que causó.
8. La avalancha de nieve.
9. El descubrimiento del profeta.
10. Su profecía.
11. La inundación de las partes más bajas de Armenia occidental, cuyo drenaje tuvo lugar al cortarse el monte Taurus.
12. Cómo el nuevo profeta mostró que la destrucción se había efectuado como él había predicho.
13. La descripción del monte Taurus y del río Eúfrates.

14. Por qué el monte resplandece en la cumbre durante media-
noche o una tercera parte de ella, y se asemeja a un cometa
para los que habitan en el occidente después de ponerse el
sol, apareciendo igual a los habitantes del Este antes del
amanecer.

15. Por qué este cometa aparece en diversas formas, de tal
manera que unas veces es redondo, otras delgado, a veces
dividido en dos o tres partes y otras unido, unas veces invi-
sible y otras haciéndose visible de nuevo.

* * *

A Defterdar de Siria, lugarteniente del sultán sagrado de Babilo-
nia:

El reciente desastre ocurrido en estas partes norteñas, cuyo
relato hecho por mí sembrará el terror, no sólo en ti, sino en todo el
universo, te será relatado con el debido orden, exponiendo en pri-
mer lugar el efecto, y después, la causa.

Encontrándome en esta parte de Armenia para cumplir con
entrega y solicitud el encargo que me confiaste, y habiendo comen-
zado por aquellos lugares que me parecieron más propicios para
conseguir nuestro propósito, entré en la ciudad de Calinda, cerca de
nuestras fronteras. Esta ciudad está situada en la base de esta parte del
Tauro que la separa del Eúfrases y mira hacia el Oeste de cara a los
picos del gran monte Tauro. Estos picachos tienen tal altura que pare-
cen tocar el cielo, no hay en todo el mundo ningún lugar de la tierra
más elevado que esta cumbre. Diariamente reciben el resplandor del
sol por el Este cuatro horas antes del día, y como son sus piedras tan
blancas, brilla esplendorosamente, lo que produce en los armenios el
mismo efecto que la bella luz de la luna en medio de la oscuridad.
Debido a su gran altura, sobrepasa cuatro millas en línea recta sobre el
nivel más alto de las nubes. Este pico se ve desde muchos sitios del
Oeste, iluminado por el sol después de su ocaso hasta la tercera parte
de la noche. Cuando el tiempo está sereno, se suponía que era un
cometa, que aparecía ante nuestros ojos en la oscuridad de la noche
cambiando en varias formas, unas veces dividido en dos o tres partes,
otras, alargado y a veces también reducido. Este fenómeno se debe a
que las nubes del horizonte se ponen entre una parte de este monte, y
el sol y la luz del monte es interceptada por varios espacios de nubes
cortados por los rayos solares. De aquí que su brillo cambie de formas.

La forma del monte Tauro

No tengo por qué ser acusador de ociosidad, Defterdar, como me han dado a entender tus reproches. Tu inagotable afecto, motivo para mí de tan grandes beneficios, me obliga a investigar con mayor cuidado y diligencia la causa de tan maravilloso afecto. Y esto requiere tiempo. Para satisfacer plenamente tu curiosidad, tendré que describirte la forma del lugar y después expondré el efecto. Pienso que quedarás satisfecho...

No te sientas molesto, Defterdar, por mi demora en contestarte tu urgente demanda, porque estas materias son de tal naturaleza que exigen su tiempo. Sobre todo, porque al querer explicar las causas de tan estupendo efecto, es necesario describir con detalle la naturaleza del lugar. De esta manera quedará colmada tu curiosidad.

Pasaré por alto cualquier descripción de la configuración de Asia Menor, de los mares y regiones que forman los límites de su contorno y alcance, porque sé que tú no desconoces estas materias, dada tu diligencia en el estudio. Y paso ya a describir la verdadera configuración del monte Tauro, que es la causa de tan asombrosa maravilla.

El monte Tauro, al decir de muchos, es la arista del Cáucaso. Pero intentado ser lo más claro posible en este punto, he querido hablar con alguno de los habitantes de las orillas del mar Caspio, quienes me informaron de que aunque sus montes llevan el mismo nombre, éstos tienen mayor altura y confirman que éste tiene que ser el verdadero Cáucaso, porque Cáucaso en lengua escita significa «suprema altura». De hecho, no tenemos noticias de que haya en el Este o en el Oeste montes de tanta altura. Prueba de esto es que los habitantes de los países que dan al Oeste ven los rayos solares iluminando gran parte de la cumbre, incluso una cuarta parte de la noche más larga. Y lo mismo sucede con los países del Este.

Estructura y magnitud del monte Tauro

La sombra de esta arista del Tauro tiene tal altura que, cuando a mediados de junio está el sol en su meridiano, llega a la orillas del Esmartia, que está a doce días de camino. Y a mediados de diciembre se extiende tan lejos como los montes Hyperboreanos, que están a un mes de viaje en dirección Norte. El lado que da hacia donde sopla el viento está siempre lleno de nubes y niebla, porque el viento que está hendido cuando choca contra la roca se cierra de

nuevo al otro lado de la roca. De esta manera arrastra las nubes de todas partes y las deja donde choca. Está siempre lleno de rayos, por el gran número de nubes que acumula, donde la roca está toda ella agrietada y llena de deyecciones.

La base de este monte está poblada con gente muy rica y abunda en manantiales y ríos. Es fértil y rico, especialmente en las partes que dan al Sur. Subiendo unas tres millas, empiezan las selvas plagadas de abetos, pinos, hayas y árboles similares. Tres millas más adelante encontramos praderas y pastos inmensos. En el resto, al tocar la cumbre del monte Tauro, hay nieves perpetuas que se extienden por espacio de unas catorce millas. Desde el comienzo del Tauro hasta la altura de una milla, nunca pasan nubes. Así tenemos quince millas, es decir, una altura de unas cinco millas en línea recta.

En los mismos picos del Tauro se respira un aire cálido, sin sentirse el más leve susurro del viento, pero nada puede tener vida allí por mucho tiempo. No se produce nada, y sólo se crían algunos pájaros en las fisuras más altas del Tauro. Éstos bajan por las nubes buscando su presa en las selváticas colinas. Todo es roca desnuda y blanquísima. Es imposible llegar a lo más alto de la cumbre por su agreste y peligroso ascenso.

Habiéndome alegrado muchas veces contigo en mis cartas de tu próspera fortuna, estoy convencido de que compartirás como amigo mi dolor. Me encuentro en un estado verdaderamente lamentable. Estos últimos días me he sentido sumido en muchas ansiedades, angustias y miedos, junto con los pobres labriegos. No creo que los elementos que crean un orden, al separarse, hubieran podido conflagrarse con su fuerza para hacer tanto daño a la humanidad, como hemos podido experimentarlo aquí. No puedo ni siquiera imaginarlo. Nos hemos visto asaltados y sacudidos por la violenta furia de los vientos. Después, han seguido las avalanchas de nieve que han llenado estos valles y destruido gran parte de nuestras ciudades. Y por si esto fuera poco, la tormenta, con una repentina inundación, ha sumergido toda la parte baja de la ciudad. Añade a esto las lluvias torrenciales y tempestades que han hecho una mezcla de arena, lodo, piedras, raíces, troncos y ramas de árboles diversos. El aire también nos ha azotado. Finalmente, un gran fuego no traído por el viento, sino yo diría por treinta mil demonios, ha consumido y destruido la comarca. Y todavía no ha cesado. Los pocos que quedamos por aquí nos encontramos tan desfallecidos y aterrados, que no tenemos ni siquiera alientos para hablar unos con otros. Hemos dejado todas nuestras ocupaciones y estamos todos reunidos en

iglesias arruinadas: Todos, hombres y mujeres, pequeños y grandes, mezclados como un hato de cabras.

Los vecinos, movidos de compasión, nos han abastecido de alimentos, los mismos que antes eran nuestros contrincantes. Tanto es así que, de no haber sido por ellos, hubiéramos muerto víctimas del hambre.

Ya ves en qué estado nos encontramos. Y todo esto no puede compararse con lo que en breve nos amenaza. Sé que tú, como buen amigo, compartirás nuestra desgracia, como yo en cartas anteriores te he mostrado mi alegría causada por tu prosperidad.

3. El gigante

Querido Benedicto Dei:

Al darte noticia de las cosas del Oriente, deberías saber que en el mes de junio apareció un gigante proveniente del desierto del Líbano. Este gigante nació en el monte Atlas y era negro. Luchó contra Artajerjes con los egipcios, árabes, medos y persas. Vivió en el mar en ballenas, orcas y barcos.

Nada más mirarlo, su rostro parece horrible y terrorífico, especialmente sus ojos hinchados y rojizos bajo las temibles y oscuras cejas, que podrían oscurecer el cielo y hacer temblar la tierra. Créeme que no hay hombre tan valiente que no quisiese otra cosa que tener alas para huir cuando el gigante vuelve sus fieros ojos hacia él. El rostro de Lucifer sería angelical en comparación con él. La nariz doblada hacia arriba con anchas fosas pobladas de pelos, la boca arqueada, los labios gruesos, los bigotes como los de un gato y los dientes amarillos. Descollaba por encima de las cabezas humanas montado a caballo en puntillas. Cuando cayó el orgulloso gigante en el sangriento y cenagoso suelo, parecía un monte desplomándose. La región se sintió sacudida como un terremoto con el terror de Plutón en el infierno. Y Marte, temiendo por su esposa, se refugió en el lecho de Júpiter.

Por la violencia del choque, el gigante cayó sin sentido a tierra. La gente, creyendo que había sido fulminado por un rayo, empezó a retorcer sus cabellos y se abalanzaron sobre su cuerpo traspasándolo con heridas, como hormigas que huyen precipitadamente en todas direcciones por un roble cortado por el hacha de un fuerte campesino.

Entonces el gigante, avergonzado y consciente de que había sido asaltado por la muchedumbre, sintió el dolor de la estocada y lanzó un bramido que sonó como un horrendo estallido. Puso las manos en tierra, levantó su terrible rostro y llevándose una mano a la cabeza, la encontró cubierta de hombres agarrados a sus cabellos. Agitando la cabeza, ahuyentó a los hombres que huyeron por el aire, lo mismo que el granizo dispersado por el ímpetu de los vientos. Y muchos de los que le pisoteaban fueron asesinados. Se puso en pie y dio patadas en el suelo. Entonces ellos se agarraron a sus cabellos y forcejearon por esconderse entre ellos, portándose como marinos en la tormenta que suben el cordaje para bajar las velas y reducir la fuerza del viento.

Como su postura era incómoda, y para liberarse de los acechos de la muchedumbre, su ira se convirtió en furia y comenzó a abrirse paso entre la gente, dando curso libre al frenesí de sus piernas, y a puntapiés arrojó a los hombres por el aire, de tal manera que unos caían encima de otros, como si fuera una tormenta de granizo. Muchos murieron y su crueldad duró hasta que el polvo que levantaban sus pies subía al aire, obligándole a contener su infernal furia, mientras nosotros seguíamos huyendo.

Cuántos ataques contra este fiero demonio tan difícil de acometer. Gente miserable, porque no servían de inexpugnable fortaleza, ni tampoco los altos muros de la ciudad, ni tampoco vuestras casas y palacios. No quedó a salvo ningún lugar, a no ser esas pequeñas cuevas subterráneas, como las de los cangrejos, grillos y animales parecidos. Sólo ahí se podía mantener uno a salvo.

Cuántas madres desventuradas y padres privados de sus hijos. Cuántas mujeres miserables privadas de sus compañeros. En verdad, mi querido Benedicto, yo no creo que desde que fuera creado el mundo haya podido haber tantos lamentos y tanto llanto de la gente. Verdaderamente que la especie humana tiene que envidiar a las demás criaturas, porque, aunque el águila tiene fuerza para derrotar a otros pájaros, al menos ellos son invencibles por la rapidez de su vuelo. Y lo mismo las golondrinas escapan del halcón por su rapidez, y los delfines de las ballenas y de las orcas. Pero nosotros, pobres criaturas, no tenemos esa facilidad, ya que este monstruo, dando pequeños pasos, supera la rapidez del más ágil.

No sé qué decir ni hacer, y en todas partes me siento como nadando con la cabeza doblada en la poderosa garganta, enterrado dentro de un enorme vientre y confuso hasta la muerte.

Era más negro que un avispón y sus ojos eran tan rojos como el fuego. Cabalgaba sobre un caballo semental de seis palmos de ancho y más de veinte de largo, con seis gigantes atados a su silla y uno en su mano, que le mordía con sus dientes. Y detrás de él venían jabalíes, sacando fuera sus colmillos de unos diez palmos.

FILOSOFÍA

REFLEXIONES SOBRE LA VIDA

1. LA VIDA PASA

Todo lo que hay de bello en el hombre pasa y no dura.

Uno empuja al otro. Estos bloques cuadrados son signos de la vida y condición de los hombres.

Las personas nos engañan y el tiempo nos desilusiona. La muerte se ríe de nuestras preocupaciones. Las ansiedades de la vida son nada.

Es extremadamente insensato aquel que vive siempre deseando tener más por miedo de desear más. Su vida desaparece en el momento en que todavía está esperando disfrutar de las riquezas adquiridas con tantos trabajos.

Aquel que más posee, más miedo tiene de perderlo.

¡Oh, tiempo, que consumes todas las cosas! Envidiosa edad, tú destruyes todo y lo devoras con los duros dientes de los años, poco a poco, en una muerte lenta. Cuando Elena se miró en el espejo y vio su rostro marchito y arrugado por la edad, rompió a llorar y se preguntó por qué se había desgastado tan pronto. ¡Oh, tiempo, consumidor de todas las cosas! ¡Oh, envidiosa edad, por la que todo se consume!

... No debería pasar esta vida miserable sin dejar un recuerdo nuestro en la memoria de los mortales.

El descenso de una pequeña bolsa de cuero llena de aire empujada hacia adelante y hacia atrás por un peso de plomo marcará la hora. No nos faltan medios para dividir y medir nuestros días miserables, que quisiéramos no se gastasen y pasasen en vano y sin gloria, y sin dejar un recuerdo de ellos en la memoria de los hombres.

¿Tú que duermes, qué es el sueño? El sueño es la imagen de la muerte. ¿Por qué no trabajas de tal manera que después de la muerte te quede la huella de una vida perfecta, más bien que hacer que la vida se asemeje a la desdichada muerte por medio del sueño?

Huye de esos estudios cuyo resultado muere con el que los hace.

Yo te obedezco, Señor; primero por el amor que te debo, y además, porque tú puedes acortar o prolongar la vida de los hombres.

En los ríos, el agua que tocas es la última que ha pasado y la primera que viene. Eso mismo sucede con el tiempo presente. La vida bien aprovechada es larga.

El tiempo se desliza sin ser notado y engaña a los mortales. No hay nada más escurridizo que los años, pero el que siembra virtud recoge alabanza.

Adquiere en la juventud aquello que puede remediar los achaques de la vejez. Y si eres consciente de que la vejez tiene sabiduría en lugar de alimento, tendrás que esforzarte en la juventud para que a la vejez no te falte el sustento.

Mientras pensaba que estaba aprendiendo a vivir, he aprendido cómo morir.

El ambicioso, a quien ni la dicha de vivir ni la belleza del mundo le contentan, le cae como penitencia el despilfarro de su vida y el quedarse sin los beneficios y sin la belleza del mundo.

Así como un día bien vivido produce un sueño feliz, una vida bien vivida fructifica en una vida feliz.

Todo mal deja una estela de dolor en el recuerdo, excepto la muerte, mal supremo que destruye ese recuerdo juntamente con la vida.

Erróneamente se lamentan los hombres de que el tiempo vuelve, acusándole de ser demasiado rápido, sin darse cuenta de que su duración es suficiente. Pero la buena memoria con que nos ha revestido la naturaleza hace que el largo tiempo pasado nos parezca presente.

Nuestra razón no puede calcular con orden exacto las cosas que han ocurrido en diferentes espacios de tiempo, ya que muchas cosas que han sucedido hace ya muchos años parecen relacionadas de cerca con el presente, y muchas cosas recientes parecerán antiguas relacionándolas con el tiempo de la lejana juventud. Lo mismo

sucede con la vista ante los objetos distantes: cuando están ilumina-das por el sol parecen cercanos al ojo, mientra que muchas cosas que están cercanas parecen lejanas.

Piensa que la esperanza y el deseo de volver a la propia patria y al estado primero del caos es como el deseo de la polilla de ver la luz, y como el del hombre que anhela gozoso la nueva primavera y el nuevo verano, los nuevos meses y los nuevos años, soñando que aquello que ansía tarda en llegar, sin darse cuenta de que desea su propia ruina. Este anhelo es en esencia el espíritu de los elementos que se ve aprisionado como lo está el alma dentro del cuerpo, siem-pre suspirando por volver al lugar de origen. Yo quisiera que cono-cieseis que esta nostalgia es esencial a la naturaleza y que el hombre que así suspira es el tipo y modelo de los suspiros del mundo.

Entre las grandes cosas que encontramos entre nosotros, la mayor es la existencia de la Nada. Ésta vive en el tiempo, proyecta sus miembros al pasado y al futuro, abarcando con ellos todas las caras del pasado y del futuro, tanto las de la naturaleza como las de los animales. Ella no posee nada del indivisible presente. Sin embargo, no abarca la esencia de todas las cosas.

La nada no tiene centro y sus límites son la nada.

Alguno de mis oponentes puede decir que la nada y el vacío son idénticos, a pesar de tener nombres distintos y que no existen sepa-radamente en la naturaleza. Mi respuesta es que dondequiera que exista un vacío, se da también un espacio circundante, pero la nada existe fuera de un espacio ocupado. Por consiguiente, la nada y el vacío no son idénticos, ya que el vacío puede dividirse hasta el infi-nito, y la nada es indivisible. Porque la nada no puede ser menos de lo que es. Y si quisiéramos tomar una parte de ella, ésta sería igual al todo y el todo a la parte.

2. LA VIDA DEL CUERPO

De cómo el cuerpo animal muere y se renueva sin cesar

El cuerpo de todo ser que se alimenta continuamente muere y se renueva constantemente, ya que el alimento solamente puede entrar allí donde el alimento anterior ha sido digerido, y una vez digerido ya no tiene vida. A no ser que se suministre un alimento equivalente al que ha sido digerido, faltará el vigor y la vida, y si se le priva ente-ramente de alimento, la vida se destruirá; pero al recuperar lo que se

ha ido perdiendo día a día, la vida se va renovando, lo mismo que la luz se mantiene y renueva gracias al aceite que la alimenta. Mientras la llama muere va cambiando el brillo de su luz en un humo sombrío. Esta muerte es continua, lo mismo que el humo, y el humo persiste en la medida que se la va alimentando, y en un mismo momento la luz está muerta y enteramente renovada por el movimiento que la alimenta.

Por qué la naturaleza no dispuso que un animal no viviera por el alimento procedente de la muerte de otro

La naturaleza, al ser inconstante y complacerse en la creación continua de nuevas formas de vida, porque sabe que éstas aumentan su materia terrestre, está más dispuesta a crear y es más rápida en hacerlo que lo es el tiempo en destruir. Por eso ha establecido que muchos animales tienen que servir de alimento para otros. Y como esto no es suficiente para satisfacer su deseo creativo, proporciona a menudo ciertos vapores tóxicos y pestilentes, plagas continuas en los rebaños de animales y, sobre todo, en las personas, ya que éstas aumentan rápidamente porque otros animales no se alimentan de ellas. Así, al remover las causas, cesan los efectos.

Por consiguiente, de aquí se sigue que la tierra busca perder su vida, mientras desea una reproducción continua por la razón expuesta y demostrada. Los animales sirven de tipo y modelo de la vida del mundo.

Aquí la naturaleza aparece más bien como una cruel madrastra para muchos animales, y como una buena madre. Pero para algunos no solamente no es una madrastra, sino más bien la madre más tierna.

Nuestra vida se mantiene con la muerte de otros. En la materia muerta hay una vida insensible, que reunida en los estómagos de los seres vivientes vuelve a tomar vida: sensitiva e intelectiva.

El hombre y los animales son en realidad el paso y conducto del alimento, el sepulcro de los animales y el lugar de reposo de los muertos, puesto que producen vida de la muerte de otro, se complacen en la miseria de los otros y se hacen ellos mismos encubridores de la corrupción.

La naturaleza ha dispuesto que los animales que pueden moverse tengan que experimentar dolor para conservar esas partes que por el movimiento podrían debilitarse o desgastarse. Por el

contrario, las plantas no pueden moverse ni chocar contra objeto alguno, no necesitan experimentar la sensación de dolor al ser cortadas como los animales.

El deseo sexual es la causa de la generación, y el apetito el sostén de la vida.

El miedo o la timidez prolongan la vida; el engaño sirve para conservar sus instrumentos.

El que teme los peligros no perece en ellos.

Como el arrojo pone en peligro la vida, el miedo la protege.

El miedo aflora antes que cualquier otra cosa.

Todo hombre desea hacer dinero para dárselo a los médicos, destructores de la vida. Por eso ellos deberían ser ricos.

Aprende a preservar tu salud y así tendrás más éxito en huir de los médicos, porque sus medicinas son una clase de alquimia acerca de la cual hay tantos libros como medicinas.

La medicina es la recuperación de los elementos discordantes. La enfermedad es la discordancia de los elementos infundidos en el cuerpo vivo.

Procura conseguir el diagnóstico y el tratamiento para tu enfermedad del santo y del médico; así verás que hay hombres elegidos como doctores de enfermedades que no conocen.

Esta es una norma sabia para estar sano:

Come sólo cuando lo necesites, y que tu cena sea ligera.
Mastica bien y procura que los alimentos estén bien cocinados y que sean frugales.
Mal aconsejado está aquel que toma medicinas.
Ten cuidado con la ira y evita el mal humor.
Mantente en pie cuando te levantes de la mesa.
No duermas al mediodía.
Mezcla el vino con agua, toma poco de una vez, nada entre las comidas y no lo bebas nunca con el estómago vacío.
Que tus deposiciones sean regulares.
Si haces ejercicio, que sea moderado.
No estés con el vientre hacia arriba, ni con la cabeza hacia abajo.
Arrópate bien por la noche.
Que descanse tu cabeza y tu mente se mantenga serena.
Evita la abundancia y pon mucha atención a tu régimen alimenticio.

Me parece que los hombres de malos hábitos y poco juicio no se merecen estos consejos tan finos y variados. Éstos sirven para los sensatos y de ideas juiciosas. Para los otros es suficiente un saco en el que entran los alimentos y pasan. Éstos verdaderamente no son otra cosa que un tubo para pasar alimentos y solamente tienen en común con la raza humana la voz y la forma.

3. La vida del espíritu

Tú, que te extasías en mi obra ante las obras de la naturaleza y juzgas un fin destruirla, reflexiona ahora cuánto más horrendo es quitar la vida a un ser humano. Si la forma exterior te parece admirablemente hecha, recuerda que no se puede comparar con el alma que vive en el cuerpo. El espíritu es algo divino. Deja que viva y actúe a su gusto, y que tu maldad no destruya esta fuerza vital, porque en verdad quien no la valora no merece tenerla.

Salimos del cuerpo a disgusto, y yo creo que con fundado lamento y pesar.

Las potencias son cuatro: memoria, entendimiento, apetito y concupiscencia. Las dos primeras pertenecen a la razón y las otras dos a los sentidos.

El hombre que no controla sus instintos se rebaja al nivel de las bestias.

Es más fácil luchar con el mal al principio que al fin.

No puedes tener mayor dominio sobre otro que el que tienes sobre ti mismo.

Pide consejo a aquel que tiene buen control de sí mismo.

Si las leyes de la virtud guiaran tu cuerpo, no tendrías apetencias de este mundo.

La buena cultura nace de una buena disposición y, puesto que la causa es más digna de alabanza que el efecto, alabarás más una buena disposición sin cultura que una cultura sin disposición.

Donde hay más sensibilidad allí es más fuerte el martirio.

La máxima felicidad se convierte en motivo de infelicidad, y la plenitud de sabiduría en causa de insensatez.

La parte tiende siempre a unirse con el todo, para librarse de su imperfección.

El deseo del alma es permanecer unida al cuerpo, porque sin los órganos corporales el espíritu no puede actuar ni sentir.

El alma no puede corromperse nunca con el cuerpo, sino que actúa en él como el viento que origina el sonido del órgano, en el que si se estropea un tubo, el viento deja de producir buen efecto.

El que desee saber cómo vive el alma en el cuerpo, debe observar cómo usa el cuerpo su diaria morada. Si está desordenada, el cuerpo reflejará la confusión y el desorden del espíritu.

Cornelio Celso

El mayor bien es la sabiduría y el mal mayor el sufrimiento del cuerpo, puesto que estamos compuestos de alma y cuerpo; la primera de mejor condición que el segundo; la sabiduría pertenece a la mejor parte, y el mal principal a la parte peor. Lo mejor del alma es la sabiduría, y lo peor en el cuerpo es el dolor. Por eso, así como el dolor es el mayor mal del cuerpo, la sabiduría es el mayor bien del alma, es decir, del hombre sabio. Nada puede compararse con la sabiduría.

Los hombres buenos tienen una inclinación natural a saber.

Sé que muchos tratarán de inútil la sabiduría... Ésos no desean más que riquezas materiales y están desprovistos de aquella sabiduría que es el alimento y la verdadera riqueza del espíritu. Así como es más noble el alma que el cuerpo, las posesiones del alma son mucho más nobles que las del cuerpo. Cuando veo a uno de estos hombres coger en sus manos esta obra, a menudo me admiro de que no se la ponga en su nariz como un mono o me pregunte si es buena para comer.

¡Ruego que no me hagan objeto de escarnio! Yo no soy joven.

Pobre es más bien aquel que desea muchas cosas.

¿Dónde estableceré mi morada? Pronto conocerás el lugar de tu morada. Responde por ti mismo. Dentro de un poco...

Tú, ¡oh! Dios, nos vendes todas las cosas buenas al precio de nuestro trabajo.

En materia que desconoces, haces mal si alabas, y todavía peor si desapruebas.

Es malo si alabas, y peor si reprochas cosas que no entiendes.

Hablar bien de un hombre vil es lo mismo que hablar mal de un hombre honrado.

La envidia hiere con falsas acusaciones, esto es, con la calumnia. Corrige a tu amigo en secreto y alábale públicamente.

El hombre tiene una gran facilidad para hablar, pero no dice más que vanidades y mentiras; los animales, por el contrario, tienen poca capacidad, pero útil y verdadera, y una pequeña verdad es mejor que una gran mentira.

Las mayores decepciones que sufren los hombres provienen de sus propias opiniones.

El que no castiga el mal consiente en que se haga. La justicia requiere fuerza, perspicacia y voluntad. Se asemeja a la abeja reina.

Muchos han comerciado con el engaño y falsos milagros, engañando a la turba ignorante.

Fariseos es decir lo mismo que decir santos frailes.

Todo lo que queda por decir acerca del espíritu lo dejo a la imaginación de los frailes, esos padres del pueblo que por inspiración conocen todos los secretos. Aquí no entran los libros sagrados, porque ellos contienen la verdad suprema.

La mentira es tan vil que incluso si hablara bien de lo divino quitaría algo de la gracia de Dios; la verdad es tan excelente, que aunque alabe las cosas más insignificantes, las ennoblece.

La verdad guarda la misma relación con la mentira que la luz con las tinieblas. La verdad es tan excelente que incluso en las cosas más insignificantes sobrepasa infinitamente las incertidumbres y mentiras, porque en nuestras mentes, aunque la mentira fuese el quinto elemento, la verdad de las cosas permanecerá como el principal alimento de las mentes superiores, aunque no de ingenios disparatados.

Pero los que viven de sueños se complacen más en sofismas y engaños que en razones ciertas y naturales no tan ponderadas.

Diálogo entre el espíritu y el entendimiento

Al encontrarse un espíritu con el entendimiento del que salió, prorrumpió en voces diciendo:

«¡Oh!, bendito y feliz espíritu, ¿de dónde has salido? Yo he conocido muy bien al hombre y está en contra de mis deseos. Es un pozo lleno de maldad; un acervo ingente de ingratitud mezclada con toda clase de vicios. Pero, ¿por qué me canso diciendo palabras vanas? En él encontramos toda clase de pecados. Si se encontrasen algunos hombres que poseyeran algo de bueno serían tratados como

lo soy yo. De hecho, he llegado a la conclusión de que es malo si se le trata con hostilidad y peor si se le trata amigablemente».

4. Acerca del gobierno

Cuando me siento acosado por ambiciosos tiranos encuentro medios ofensivos y defensivos para preservar el don más precioso de la naturaleza, que es la libertad. Quisiera hablar, en primer lugar, de la situación de los muros y después de cómo pueden los distintos pueblos defender a sus buenos y justos gobernantes.

Amonestación de Leonardo al duque de Milán

Todas las comunicaciones obedecen a sus jefes y son guiadas por ellos. Éstos se alían con sus señores al mismo tiempo que son dominados por ellos de dos formas: por lazos de sangre o por lazos de propiedad. Por lazos de sangre, tomando a sus hijos como rehenes; éstos son seguridad y prenda contra toda sospecha de su fidelidad. Por lazos de propiedad, permitiendo a cada uno de ellos reconstruir una o dos casas en la ciudad del señor, de las que reciben algunos ingresos; asimismo pueden recibir rentas de diez ciudades de cinco mil casas con treinta mil habitantes. De esta forma el señor conseguirá esparcir tan gran multitud de gente que, apiñados todos como cabras, unos encima de otros, llenarán todo con su hedor, sembrando la pestilencia y la muerte. Así la ciudad llegará a tener una belleza igual a su nombre y será útil para el señor por sus rentas y la fama perenne de su crecimiento.

EL TRATADO DE LA PINTURA

TRADUCIDO E ILUSTRADO
CON ALGUNAS NOTAS POR

DON DIEGO ANTONIO REJÓN DE SILVA,
CABALLERO MAESTRANTE DE LA REAL DE GRANADA,
Y ACADÉMICO DE HONOR DE LA REAL ACADEMIA
DE SAN FERNANDO

LEONARDO DE VINCI
PINTOR FLORENTINO

J. Barcelon la aº

AL SERENÍSIMO SEÑOR
D. GABRIEL DE BORBÓN,
INFANTE DE ESPAÑA &C, &C

SEÑOR,

Deuda de mi obligación era siempre, por lograr el honor de ser individuo de un cuerpo de quien es V. A. dignísimo Jefe, poner a S. R. P. Cualquier producción de mi limitado ingenio; pero tratando esta obra de un arte en que con no poca admiración de los inteligentes ha adquirido el sublime talento de V. A., y su extraordinaria aplicación tanta inteligencia y adelantamiento; es absolutamente preciso que busque este libro su patrocinio en la benignidad de V. A.

Su amor a las bellas artes, su protección, y su superior discernimiento me aseguran que no será desagradable a V. A. el Tratado mas científico de la Pintura que veneran los profesores, digna producción del célebre Leonardo da Vinci, y al mismo tiempo me hacen esperar que premie V. A. mi afición disimulando los errores de mi inadvertencia.

SERENÍSIMO SEÑOR.

A L. R. P. de V.A.

Su más rendido súbdito

Diego Antonio Rejón de Silva

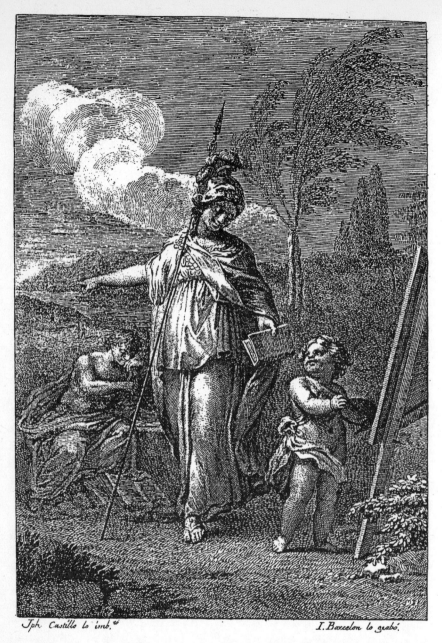

Minerva, madre de las artes y ciencias, está al lado de un niño dedicado a la Pintura; y mostrándole con la una mano un libro, y señalando con la otra al campo, le enseña que la instrucción de los escritos científicos, y la imitación de la naturaleza en sus producciones le conducirán a la deseada perfección. Al otro lado se ve un genio o mancebo con varios instrumentos matemáticos, denotando la necesidad que tiene la Pintura de la Geometría, Perspectiva, etcétera.

PRÓLOGO DEL TRADUCTOR

En todas las artes hay profesores que se contentan con ser meros prácticos, sin mas estudio que lo que comúnmente ven hacer a los demás, ni más reglas que las que les suministra su imaginación; pero también hay otros que uniendo la práctica al estudio y aplicación, emplean su entendimiento en buscar y aprender los preceptos sublimes que dieron los hombres eminentes de su profesión, y reflexionar profundamente sobre ellos y sobre las máximas que establecieron; y de este modo ejecuta su mano las producciones de sus fatigas y desvelos con honor y aprovechamiento del artífice, y con universal satisfacción y aplauso. Tal vez la Pintura será el arte que más abunde de la una de estas dos especies, aunque no sé con qué razón se llamarán los de la primera profesores de Pintura, sino corruptores de ella. No se dirige a éstos mi discurso, ni hallo en mí suficiente caudal de voces, ni tienen bastante fuerza mis argumentos y expresiones para pretender persuadirlos del grosero error que los alucina: sólo hablo con los aplicados y estudiosos, con aquellos que se hacen cargo del número de ciencias que han de acompañar al arte sublime que profesan: en fin, con los pintores filósofos, cuyo anhelo es llegar al último grado de perfección en la Pintura.

Para cooperar en cuanto me es posible al aprovechamiento y utilidad de éstos he traducido *El Tratado de la Pintura* del famoso Leonardo da Vinci, y los tres libros de León Bautista Alberti, que tratan de mismo arte. Instruido ya un joven con fundamento en el dibujo, y habiendo adquirido alguna práctica en el manejo de los colores, que es la materialidad del arte; se hace preciso que empiece a estudiar y reflexionar sobre aquellos primores que caracterizan de divina a la Pintura, dedicándose enteramente al examen de la naturaleza para notar y admirar la estupenda variedad de todos los seres que la componen y constituyen su mayor belleza, observando los diversos efectos de la luz, y de la interposición del aire en todos los objetos corpóreos, sacando de todo fecundidad, abundancia y

amenidad para la composición de sus obras, e imbuyéndose finalmente de las ideas sublimes de que debe estar adornado el que intente sobresalir en esta profesión.

Los auxilios que necesite para todo esto, juntamente con no pocos preceptos de inestimable precio, los encontrará en este *Tratado*, en donde verá teóricamente, y luego podrá comprobar con la experiencia las mutaciones que causa en los cuerpos lo mas ó menos denso del aire que los circunda, y se interpone entre ellos y la vista, o la mayor o menor distancia. En él leerá ciertas y científicas reglas para la composición, viendo el modo de enriquecer una historia con la variedad oportuna de objetos y figuras que debe tener, sin confundir la acción principal; el contraste de la actitud de todas ellas; el decoro con que han de estar, según los personajes que representan o la acción en que se suponen; el arreglo de sus movimientos, y la armoniosa contraposición de tintas, claros y oscuros que ha de reinar en el cuadro, para que de todo resulte aquella hermosura que embelesa los sentidos de quien lo mira. A cada paso hallará el documento de la continua observación del natural, en lo cual insiste siempre Da Vinci con todo conato, amonestando al pintor a que todo lo estudie por él, para que sus obras sean hijas legítimas de la naturaleza, y no se acostumbre nunca a pintar amanerado. Finalmente, todo lo que compone la parte sublime de la Pintura lo hallará el aplicado lector en esta obra que con razón la juzgan los inteligentes como excelente y utilísima. Pero antes de empezar a estudiar en ella será bien que se haga cargo de las advertencias siguientes.

Vivió Leonardo da Vinci al fin del siglo XV, y al principio del XVI; y casi en el último tercio de su vida escribió el presente *Tratado de la Pintura*, que al igual que otras muchas obras suyas, quedó manuscrito, y sin aquella coordinación y perfección que requería. La costumbre de Leonardo de escribir a lo oriental, esto es, de derecha a izquierda como los hebreos y los árabes (según se lee en su vida), tuvo necesariamente que causar mucha dificultad en la primera trascripción de su manuscrito, y por consiguiente ésta padeció, así como las demás que después se hicieron, varias alteraciones considerables, que eran ya casi imposibles de enmendar cuando se hizo la edición en Francia el año de 1651, que es la que se ha tenido presente para hacer esta traducción. Así lo dice el editor, advirtiendo que había tenido presente dos copias, una de Mr. Ciantelou, a quien se la había regalado en Italia el caballero del Pozo, y otra que poseía Mr. Tevenot, que aunque mas correcta que aquélla, estaba sin embargo llena de errores, en especial en donde hay explicación

geométrica. En esta parte dice el editor que le parece haber restituido el texto original a su verdadera pureza a fuerza de trabajo; pero en las demás no es extraño que haya quedado muy confuso, como verá el lector en varios pasajes. Esto, junto con el extraordinario y anticuado estilo del autor, ha causado no pequeña confusión a la hora de traducir la obra, habiendo sido preciso estudiar con sumo cuidado las palabras, y consultar con algunos profesores para descifrar el sentido, el cual ha quedado en ciertos pasajes, a pesar de tanta diligencia, en la misma oscuridad; porque en ellos fue sin duda en donde se cometieron los indispensables errores de las copias, o tal vez salieron informes de la mano de su autor, que no los volvió a revisar para corregirlos o aclararlos. En atención a esto, y al mayor aprovechamiento y más fácil inteligencia de todos, se ha usado de alguna libertad en la traducción para que esté el estilo mas corriente, lo que hubiera sido sumamente difícil o tal vez imposible si se hubiera mantenido rigurosamente la inflexión que el autor diera a sus frases: entonces hubiera quedado la versión con la misma obscuridad que el original. Para dar también mayor claridad al texto y excusar todo trabajo a los lectores, se han puesto varias notas que sirven en algunas partes de comentario a la obra, las cuales se ponen al fin del *Tratado* por no afear las planas, y los números árabes que van entre paréntesis al fin de algunas secciones advierten a dónde se ha de acudir para ver la correspondiente nota. Algunas otras que son breves se reclaman también con números árabes, pero sin paréntesis, y van colocadas al fin de la plana; porque es preciso que estén a la vista para una mayor comprensión.

Parece que Leonardo da Vinci se preciaba de muy inteligente en la Anatomía, aun mucho mas de lo que necesita y corresponde a un pintor. Prueba de esto son algunas secciones del presente *Tratado* en las que explica varias partes así externas, como internas de la estructura humana; pero como en aquel tiempo estaba muy en mantillas (por decirlo así) la ciencia anatómica respecto de los adelantos con que hoy día se cultiva, se hallan los tales pasajes sumamente defectuosos y errados, cotejados con las observaciones modernas. Tal vez en ellos se habrán cometido también algunas faltas al copiarlos, y esto aumenta mas su error. Para no dejar, pues, defraudada la obra de un ramo de erudición, que aunque en algunos casos (como ya se ha insinuado) no es absolutamente precisa para el pintor, con todo no deja de ser muy útil y amena; se ha procurado poner en donde le corresponde una nota algo dilatada que explica la materia, aunque no con toda la extensión que se requiere, con arreglo a los mejores

tratados anatómicos y observaciones modernas. A este trabajo ha ayudado el licenciado don Felipe López Somoza, maestro disecador de los Reales Hospitales; pero si alguno deseare instruirse mas fundamentalmente, puede acudir al *Tratado Anatómico* de Sabatier, edición de París, año 1775, o a la *Anatomía histórica y práctica* de Lieutaud con notas de Portal, impresa en la misma ciudad el año 1776, que es de donde se ha sacado toda la doctrina para la mejor explicación. A algunos parecerá superfluo este trabajo; pero bien mirado, sería muy extraño que se publicasen a vista de la Real Academia de San Fernando unos pasajes relativos a la ciencia que tiene tanta conexión con el dibujo, cual es la Anatomía, y en ellos advirtiesen los inteligentes tantos errores que se dejaban correr libremente y sin reparo alguno. Ni tampoco era decoroso a la nación que la falta de corrección de ellos denotase ignorancia en un asunto tan importante.

En la citada edición de París, se tuvieron presentes varios apuntamientos de figuras que hizo el célebre Poussin y tenia el M. S. de Ciantelou, arregladas a las instrucciones que da De Vinci en este *Tratado*, y por ellos dibujó Errard las que se hallan grabadas al pie del capítulo o sección que las corresponde, aumentando algunas con ropas que tomó del antiguo. En la presente traducción se han suprimido algunas que no eran necesarias, y las demás las ha dibujado D. Joseph Castillo, profesor de Pintura en esta Corte (igualmente que la estampa del frontispicio, y el retrato), y aunque la actitud es la misma; por evitar la nota que ponen a las de Errard los inteligentes, se las ha dado una proporción mas gallarda y esbelta, como conviene a unas figuras de Academia. En donde ha parecido preciso se ha consultado el natural para que salga todo con la mayor perfección posible.

En lo demás, cualquier defecto que se halle en la traducción no será por falta de cuidado y diligencia; en cuya suposición espero lo mire con benignidad quien lo notase, lo cual me basta por suficiente recompensa de las tareas que he emprendido en beneficio de las Bellas Artes.

Las figuras de líneas van numeradas por su orden con números romanos; y las humanas, aunque llevan igualmente los suyos también romanos, para mayor claridad se citan de este modo: *Lámina I, II, etcétera.*

EL TRATADO DE LA PINTURA

Lo que primeramente debe aprender un joven

El joven debe, ante todas las cosas, aprender la Perspectiva para la justa medida de las cosas. Después estudiará copiando buenos dibujos, para acostumbrarse a un contorno correcto. Luego dibujará al natural, para ver la razón de las cosas que aprendió antes; y finalmente debe ver y examinar las obras de varios maestros, para adquirir facilitar en practicar lo que ya ha aprendido.

§ II

Qué estudio deban tener los jóvenes

El estudio de aquellos jóvenes que desean aprovechar en las ciencias imitadoras de todas las figuras de las cosas criadas por la naturaleza, debe ser el dibujo, acompañado de las sombras y luces convenientes al sitio en que están colocadas las tales figuras.

§ III

Qué regla se deba dar a los principiantes

Es evidente que la vista es el sentido más veloz de todos cuantos hay, pues solo en un punto percibe infinitas formas, pero en la comprensión es menester que primero se haga cargo de una cosa, y luego de otra. Por ejemplo: el lector verá de una ojeada toda esta página escrita, y en un instante juzgará que toda ella está llena de varias letras; pero no podrá en el mismo tiempo conocer qué letras son, ni lo que dicen; y así es preciso ir palabra por palabra, y línea por línea enterándose de su contenido. También para subir a lo alto de un edificio, tendrás que hacerlo de escalón en escalón, pues de otro modo será imposible conseguirlo. De la misma manera, pues, es preciso caminar en el arte de la Pintura. Si quieres tener una noticia exacta

de las formas de todas las cosas, empezarás por cada una de las partes de que se componen, sin pasar a la segunda, hasta tener con firmeza en la memoria y en la práctica la primera. De otro modo, o se perderá inútilmente el tiempo, o se prolongará el estudio. Y sobre todas las cosas es de advertir que primero se ha de aprender la diligencia que la prontitud.

§ IV

Noticia del joven que tiene disposición para la Pintura

Hay muchos que tienen gran deseo y amor al dibujo, pero ninguna disposición; y esto se conoce en aquellos jóvenes, a cuyos dibujos les falta la diligencia, y nunca los concluyen con todas las sombras que deben tener.

§ V

Precepto al pintor

De ningún modo merece alabanza el pintor que sólo sabe hacer una cosa, como un desnudo, una cabeza, los pliegues, animales, paisajes u otras cosas particulares de este tenor; pues no habrá ingenio tan torpe, que aplicado a una cosa sola, practicándola continuamente, no consiga ejecutarla bien.

§ VI

De que manera debe estudiar el joven

La mente del pintor debe continuamente mudarse a tantos discursos cuantas son las figuras de los objetos notables que se le ponen delante; y en cada una de ellas debe detenerse a estudiarlas, y formar las reglas que le parezca, considerando el lugar, las circunstancias, las sombras y las luces.

§ VII

Del modo de estudiar

Estúdiese primero la ciencia, y luego la práctica que se deduce de ella. El pintor debe estudiar con regla, sin dejar cosa alguna que no

encomiende a la memoria, viendo qué diferencia hay entre los miembros de un animal, y sus articulaciones o coyunturas.

§ VIII

Advertencia al pintor

El pintor debe ser universal y amante de la soledad; debe considerar lo que mira, y raciocinar consigo mismo, eligiendo las partes mas excelentes de todas las cosas que ve; haciendo como el espejo que se trasmuta en tantos colores como se le ponen delante; y de ésta manera parecerá una segunda naturaleza.

§ IX

Precepto del pintor universal

Aquel que no guste igualmente de todas las cosas que en la Pintura se contienen, no será universal; porque si uno gusta solo de paisajes es señal de que solo quiere ser simple investigador, como dice nuestro Boticelli, el cual añadía que semejante estudio es vano; porque arrimando a una pared una esponja llena de varios colores, quedará impresa una mancha que parecerá un paisaje. Es verdad que en ella se ven varias invenciones de aquellas cosas que pretende hacer el hombre, como cabezas, animales diversos, batallas, escollos, mares, nubes, bosques y otras cosas así, pero es casí como la música de las campanas, que dice lo que a cada cual le apetece oír. Y así, aunque tales manchas te den invención, nunca te podrán enseñar la conclusión y decisión de una cosa en particular, y los paisajes del dicho pintor serán bien mezquinos.

§ X

De qué manera ha de ser universal el pintor

El pintor que desee ser universal, y agradar a diversos pareceres, hará que en una sola composición haya masas muy oscuras, y mucha dulzura en las sombras; pero cuidado de que se advierta bien la razón y causa de ellas.

§ XI

Precepto al pintor

El pintor que en nada duda, pocos progresos hará en el arte. Cuando la obra supera al juicio del ejecutor, no adelantará más éste; pero cuando el juicio supera a la obra, siempre irá ésta mejorando, a menos que no lo impida la avaricia.

§ XII

Otro precepto

Primeramente debe el pintor ejercitarse en copiar buenos dibujos, y después de esto, con el parecer de su maestro, se ocupará en dibujar del relieve, siguiendo exactamente las reglas que luego se darán en la sección que de esto trate.

§ XIII

Del perfilar las figuras de un cuadro

El perfil de un cuadro de historia debe ser muy ligero, y la decisión y conclusión de las partes de cada figura es menester que no sea demasíado acabada. Sólo se pondrá cuidado en la colocación de ellas, y luego, si salen a gusto, se podrán ir concluyendo despacio.

§ XIV

De la corrección de los errores que descubre uno mismo

Debe poner cuidado el pintor en corregir inmediatamente todos aquellos errores que él advierta, o le haga advertir el dictamen de otros, para que cuando publique la obra, no haga pública al mismo tiempo su falta. Y en esto no debe lisonjearse el pintor que en otra que haga subsanará y borrará el presente descuido; porque la pintura una vez hecha nunca muere, como sucede a la música, y el tiempo será testigo inmutable de su ignorancia. Y si quiere excusarse con la necesidad, la cual no le da el tiempo necesario para estudiar y hacerse verdadero pintor, la culpa será entonces también suya; porque un estudio virtuoso es igualmente pasto del alma y del cuerpo. ¡Cuantos filósofos hubo que habiendo nacido con riquezas renunciaron a ellas para que no les sirviesen de estorbo en el estudio!

§ XV

Del propio dictamen

No hay cosa que engañe tanto como nuestro propio dictamen al juzgar de una obra nuestra; y en este caso más aprovechan las críticas de los enemigos, que las alabanzas de los amigos; porque estos, como son lo mismo que nosotros, nos pueden alucinar tanto como nuestro propio dictamen.

§ XVI

Modo de avivar el ingenio para inventar

Quiero insertar entre los preceptos que voy dando una nueva invención de especulación, que aunque parezca de poca importancia, y casí digna de risa, no por eso deja de ser muy útil para avivar el ingenio a la invención fecunda: y es, que cuando veas alguna pared manchada en muchas partes, o algunas piedras jaspeadas, podrás, mirándolas con cuidado y atención, advertir la invención y semejanza de algunos paisajes, batallas, actitudes prontas de figuras, fisonomías extrañas, ropas particulares y otras infinitas cosas; porque de semejantes confusiones es de donde el ingenio saca nuevas invenciones.

§ XVII

Del continuo estudio que se debe hacer aun al tiempo de despertarse, o poco antes de dormir

He experimentado que es de grandísima utilidad, hallándose uno en la cama a oscuras, ir reparando y considerando con la imaginación los contornos de las formas que por el día se estudiaron, u otras cosas notables de especulación delicada, de cuya manera se afirman en la memoria las cosas que ya se han comprendido.

§ XVIII

Primero se ha de aprender la exactitud que la prontitud en el ejecutar

Cuando quieras hacer un estudio bueno y útil, lo dibujarás primero despacio, y luego irás advirtiendo cuántas y cuáles son las partes que gozan los principales grados de luz, y de la misma manera las

que son mas oscuras que las otras; como también el modo que tienen de mezclarse las luces y las sombras, y su cualidad. Cotejarás igualmente unas con otras, y considerarás a qué parte se dirigen las líneas, y en ellas cuál parte es cóncava y cuál convexa, en dónde va más o menos señalada, más o menos sutil, y por último cuidarás que las sombras vayan unidas y deshechas, como se ve en el humo. Y cuando te hayas acostumbrado bien a esta exactitud, te hallarás con la práctica y facilidad sin advertirlo.

§ XIX

El pintor debe procurar oír el dictamen de cada uno

Nunca debe el pintor desdeñarse de escuchar el parecer de cualquiera, mientras dibuja o pinta; porque es evidente que el hombre, aunque no sea pintor, tiene noticia de las formas del hombre, y conoce cuanto es jorobado, si tiene la pierna demasíado gruesa, o muy grande la mano, si es cojo o tiene cualquier otro defecto personal. Y pues que el hombre puede por sí juzgar de las obras de la naturaleza, ¡cuánto mas bien podrá juzgar de nuestros errores!

§ XX

Siempre se debe consultar el natural

El que crea que en su imaginación conserva todos los efectos de la naturaleza, se engaña; porque nuestra memoria no tiene tanta capacidad; y así en todo es menester consultar con el natural cada parte de por sí.

§ XXI

De la variedad en las figuras

Siempre debe anhelar el pintor ser universal, porque si unas cosas las hace bien y otras mal, le faltará todavía mucha dignidad, como a algunos que sólo estudian el desnudo, según la perfecta proporción y simetría, y no advierten su variedad: porque bien puede un hombre ser proporcionado, y ser al mismo tiempo grueso, alto, algo bajo, delgado o de medianas carnes; y así el que no pone cuidado en esta variedad, hará siempre sus figuras de estampa, y merecerá gran reprensión (1).

§ XXII

De la universalidad

Fácil es hacerse universal para el que ya sabe por qué todos los animales terrestres tienen semejanza entre sí, respecto a los miembros, a los músculos, huesos y nervios, variándose solo en lo largo o grueso, como se demostrará en la Anatomía. Pero en cuanto a los acuáticos, cuya variedad es infinita, no persuadiré al pintor a que se proponga regla alguna.

§ XXIII

De aquellos que usan solo la práctica sin exactitud y sin ciencia

Aquellos que se enamoran sólo de la práctica, sin cuidar de la exactitud, o por mejor decir, de la ciencia, son como el piloto que se embarca sin timón ni brújula; y así nunca sabrá a dónde va a parar. La práctica debe cimentarse sobre una buena teórica, a la cual sirve de guía la Perspectiva; y en no entrando por esta puerta, nunca se podrá hacer cosa perfecta ni en la Pintura, ni en ninguna otra profesión.

§ XXIV

Nadie debe imitar a otro

Nunca debe imitar un pintor la manera de otro, porque entonces se llamará nieto de la naturaleza, no hijo; pues siendo la naturaleza tan abundante y varia, mas propio será acudir a ella directamente, que no a los maestros que por ella aprendieron (2).

§ XXV

Del dibujar del natural

Cuando te pongas a dibujar del natural, te colocarás a la distancia de tres estados del objeto que vayas a copiar; y siempre que empieces a hacer alguna línea, mirarás a todo el cuerpo para notar la dirección que guarda respecto a la línea principal.

§ XXVI

Advertencia al pintor

Observe el pintor con sumo cuidado cuando dibuje, como dentro de la masa principal de la sombra hay otras sombras casí imperceptibles en su oscuridad y figura, lo cual lo prueba aquella proposición que dice que las superficies convexas tienen tanta variedad de claros y oscuros quanta es la diversidad de grados de luz y obscuridad que reciben.

§ XXVII

Cómo debe ser la luz para dibujar del natural

La luz para dibujar del natural debe ser del Norte, para que no haga mutación; y si se toma del Mediodía, se pondrá en la ventana un lienzo, para que cuando dé el sol, no padezca mutación la luz. La altura de ésta será de modo que todos los cuerpos produzcan sombras iguales a la altura de ellos.

§ XXVIII

Qué luz se debe elegir para dibujar una figura

Toda figura se debe poner de modo que solo reciba aquella luz que debe tener en la composición que se haya inventado, de suerte, que si la figura se ha de colocar en el campo, deberá estar rodeada de mucha luz, no estando el sol descubierto, pues entonces serán las sombras mucho mas oscuras respecto a las partes iluminadas, y también muy decididas tanto las primitivas como las derivativas, sin que casí participen de luz; pues por aquella parte ilumina el color azul del aire, y lo comunica a todo lo que encuentra. Esto se ve claramente en los cuerpos blancos, en donde la parte iluminada por el sol aparece del mismo color del sol, y mucho más al tiempo del ocaso en las nubes que hay por aquella parte, que se advierten iluminadas con el color de quien las ilumina; y entonces el rosicler de las nubes junto con el del sol imprime el mismo color arrebolado en los objetos que embiste, quedando la parte a quien no tocan del color del aire; de modo que a la vista parecen dichos cuerpos de dos colores diferentes. Todo esto, pues, debe el pintor representar cuando suponga la misma causa de luz y sombra, pues de otro

modo sería falsa la operación. Si la figura se coloca en una casa oscura, y se ha de mirar desde afuera, tendrá la tal figura todas sus sombras muy deshechas, mirándola por la línea de la luz, y hará un efecto tan agradable, que dará honor al que la imite, porque quedará con grande relieve, y toda la masa de la sombra sumamente dulce y pastosa, especialmente en aquellas partes en donde se advierte menos oscuridad en la habitación, porque allí son las sombras casí insensibles; y la razón de ello se dirá mas adelante[1].

§ XXIX

Calidad de la luz para dibujar del natural y del modelo

Nunca se debe hacer la luz cortada por la sombra decisivamente; y así para evitar este inconveniente, se fingirán las figuras en el campo, pero no iluminadas por el sol, sino suponiendo algunas nubecillas transparentes, o celajes interpuestos entre el sol y el objeto: y así no hallándose embestida directamente por los rayos solares la figura, quedarán sus sombras dulces y deshechas con los claros.

§ XXX

Del dibujar el desnudo

Cuando se ofrezca dibujar un desnudo, se hará siempre entero, y luego se concluirán los miembros y partes que mejor parezcan, y se irán acordando con el todo; pues de otra manera se formará el hábito de no unir bien entre sí todas las partes de un cuerpo. Nunca se hará la cabeza dirigida hacia la parte que vuelve el pecho, ni el brazo seguirá el movimiento de la pierna que le corresponde: y cuando la cabeza vuelva a la derecha, el hombro izquierdo se dibujará más bajo que el otro, y el pecho ha de estar sacado afuera, procurando siempre que si gira la cabeza hacia la izquierda, queden las partes del lado derecho mas altas[2] que las del siniestro (3).

[1] Véase la § 35 y 287.
[2] Parece que debe decir más bajas.

§ XXXI

Del dibujar por el modelo o natural

El que se ponga a dibujar por el modelo o al natural, se colocará de modo que los ojos de la figura y los del dibujante estén en línea horizontal.

§ XXXII

Modo de copiar un objeto con exactitud

Se tomará un cristal del tamaño de medio pliego de marca, el cual se colocará bien firme y vertical entre la vista y el objeto que se quiere copiar: luego alejándose como cosa de una vara, y dirigiendo la vista a él, se afirmará la cabeza con algún instrumento, de modo que no se pueda mover a ningún lado. Después, cerrando un ojo, se irá señalando sobre el cristal el objeto que está a la otra parte conforme lo represente, y pasando el dibujo al papel en que se haya de ejecutar, se irá concluyendo, observando bien las reglas de la Perspectiva aérea (4).

§ XXXIII

Cómo se deben dibujar los paisajes

Los paisajes se dibujarán de modo que los árboles se hallen la mitad con sombra y la mitad con luz, pero es mejor, cuando ocultado el sol con varios celajes, se ven iluminados de la luz universal del aire, y con la sombra universal de la tierra; observando que cuanto más se aproximan sus hojas a ésta, tanto mas se van oscureciendo.

§ XXXIV

Del dibujar con la luz de una vela

Con ésta luz se debe poner delante un papel transparente o regular; y de este modo producirá en el objeto sombras dulces y deshechas.

§ XXXV

Modo de dibujar una cabeza con gracia en el claro y oscuro

El rostro de una persona que esté en un sitio oscuro de una habitación, tiene siempre un graciosísimo efecto de claro y oscuro; pues se advierte que la sombra del dicho rostro la causa la oscuridad del paraje; y la parte iluminada recibe nueva luz del resplandor del aire, con cuyo aumento de sombras y luces quedará la cabeza con grandísimo relieve, y en la masa del claro serán casí imperceptibles las medias tintas; y por consiguiente hará la cabeza bellísimo efecto.

§ XXXVI

Cuál haya de ser la luz para copiar el color de carne de un rostro o de un desnudo

El estudio o aposento destinado para este fin debería tener luces descubiertas, y las paredes dadas de color rojo; y se procurará trabajar cuando el sol se halle entre celajes, a menos que las paredes meridionales sean tan altas, que no puedan los rayos solares herir en las septentrionales, para que la reflexión de ellos no deshaga el efecto de las sombras.

§ XXXVII

Del dibujar las figuras para un cuadro historiado

Siempre debe tener cuidado el pintor de considerar en el lienzo o pared en que va a pintar alguna historia la altura en que se ha de colocar; para que todos los estudios que haga por el natural para ella, los dibuje desde un punto tan bajo, como el que estarán los que miren el cuadro después de colocado en su sitio, pues de otro modo saldrá falsa la obra.

§ XXXVIII

Para copiar bien una figura del natural o modelo

Para esto se puede usar un hilo con un plomito, con el cual se irán advirtiendo los contornos por la perpendicular.

§ XXXIX

Medidas y divisiones de una estatua

La cabeza se dividirá en doce grados, cada grado en doce puntos, cada punto en doce minutos, y cada minuto en doce segundo y etcétera.

§ XL

Sitio en donde debe ponerse el pintor respecto a la luz y al original que copia

Sea A B la ventana; M el punto de la luz; digo, pues, que el pintor quedará bien con tal que se ponga de modo que su vista esté entre la parte iluminada y la sombra del cuerpo que se va a copiar; y este puesto se hallará poniéndose entre M y la división de sombras y luces que se advierta en dicho cuerpo. *Figura I.*

§ XLI

Cualidad que debe tener la luz

La luz alta y abundante, pero no muy fuerte, es la que hace el más grato efecto en las partes del cuerpo.

§ XLII

Del engaño que se padece al considerar los miembros de una figura

El pintor que tenga las manos groseras, las hará del mismo modo cuando le venga la ocasión, sucediéndole igualmente en cualquiera otro miembro, si no va dirigido con un largo y reflexivo estudio. Por lo cual todo pintor debe advertir la parte mas fea que se halle en su persona, para procurar con todo cuidado no imitarla cuando vaya a hacer su semejante.

§ XLIII

Necesidad de saber la estructura interior del hombre

El pintor que se halle instruido de la naturaleza de los nervios, músculos y huesos, sabrá muy bien qué nervios y qué músculos causan o ayudan al movimiento de un miembro; igualmente

conocerá qué músculo es el que con su hinchazón o compresión acorta el tal nervio, y cuáles cuerdas son las que convertidas en sutilísimos cartílagos envuelven y circundan el tal músculo; y nunca le sucederá lo que a muchos, que siempre dibujan de una misma manera, aunque sea en diversas actitudes y posturas, los brazos, piernas, pecho, espaldas, etcétera. (5).

§ XLIV

Defecto del pintor

Uno de los defectos del pintor será el repetir en un mismo cuadro los mismos movimientos y pliegues de una figura en otra, y sacar parecidos los rostros.

§ XLV

Advertencia para que el pintor no se engañe al dibujar una figura vestida

En este caso deberá el pintor dibujar la figura por la regla de la verdadera y bella proporción. Además de esto, debe medirse a sí mismo, y notar en qué partes se aparta de dicha proporción, con cuya noticia cuidará diligentemente de no incurrir en el mismo defecto al concluir la figura. En esto es menester poner suma atención; porque es un vicio que nace en el pintor al mismo tiempo que su juicio y discurso, y como el alma es maestra del cuerpo, es cualidad natural del propio juicio deleitarse en las obras semejantes a las que formó en sí la naturaleza; de aquí nace que no hay mujer por fea que sea, que no encuentre algún amante, a menos que no sea monstruosa, y así el cuidado en esto debe ser grandísimo.

§ XLVI

Defecto del pintor que hace en su casa el estudio de una figura con luz determinada, y luego la coloca en el campo a luz abierta

Grande es sin duda el error de aquellos pintores que, habiendo hecho el estudio de una figura por un modelo con luz particular, la pintan luego colocándola en el campo, en donde hay la luz universal del aire, la cual abraza e ilumina todas las partes que se ven de un mismo modo, y de esta suerte hacen sombras oscuras en donde no puede haber sombra; pues si acaso la hay, es tan clara, que apenas se

percibe; e igualmente hacen reflejos en donde de ningún modo los puede haber.

§ XLVII

De la Pintura y su división

Dividese la Pintura en dos partes principales: la primera es la figura, esto es, los lineamentos que determinan la figura de los cuerpos y sus partes; y la segunda es el colorido que se halla dentro de los tales términos.

§ XLVIII

De la figura y su división

La figura se divide también en dos partes, que son la proporción de las partes entre sí, que deben ser correspondientes al todo igualmente, y el movimiento apropiado al accidente mental de la cosa vida que se mueve.

§ XLXIX

Proporción de los miembros

La proporción de los miembros se divide en otras dos partes, que son la igualdad y el movimiento. Por igualdad se entiende, además de la simetría que debe tener respecto al todo, el no mezclar en un mismo individuo miembros de anciano con los de joven, ni gruesos con delgados, ni ligeros y gallardos con torpes y pesados, ni poner en el cuerpo de un hombre miembros afeminados. Asímismo, las actitudes o movimientos de un viejo no deben representarse con la misma viveza y prontitud que los de un joven, ni los de una mujer como los de un hombre, sino que se ha de procurar que el movimiento y miembros de una persona gallarda sean de modo que ellos mismos demuestren su vigor y robustez.

§ L

De los varios movimientos y operaciones

Las figuras deben representarse con aquella actitud propia únicamente de la operación en que se fingen; de modo que al verlas se

conozca inmediatamente lo que piensan o lo que quieren decir. Esto lo conseguirá mejor aquel que estudie con atención los movimientos y ademanes de los mudos, los cuales sólo hablan con el movimiento de las manos, de los ojos, de las cejas y de todo su cuerpo, cuando quieren dar a entender con vehemencia lo que aprehenden. No parezca cosa de chanza el que yo señale por maestro a uno que no tiene lengua, para que enseñe un arte en que se halla ignorante; pues mucho mejor enseñara él con sus gestos, que cualquiera otro con su elocuencia. Y así tú, pintor, de cualquiera escuela que seas, atiende según las circunstancias, a la cualidad de los que hablan, y a la naturaleza de las cosas de que se habla.

§ LI

Todo lo recortado y decidido se debe evitar

El contorno de la figura no debe ser de distinto color que el campo en donde se pone; quiero decir, que no se ha de percibir un perfil oscuro entre la figura y el campo.

§ LII

En las cosas pequeñas no se advierten los errores tanto como en las grandes

En las obras menudas no es posible conocer la cualidad de un error cometido tan fácilmente como en las mayores, porque si el objeto de que se trata es la figura de un hombre en pequeño o de un animal, es imposible concluir las partes cada una de por sí por su mucha disminución, de modo que convengan con el fin a que se dirigen; con que no estando concluida la tal obra, no se pueden percibir sus errores. Por ejemplo, viendo a un hombre a la distancia de trescientas varas, es imposible, por mucho que sea el cuidado y diligencia con que se le mire, que se advierta si es hermoso o feo, si es monstruoso o de proporción arreglada; y así cualquiera se abstendrá de dar su dictamen sobre el particular; y la razón es que la enorme distancia disminuye tanto la estatura de aquella persona que no se puede percibir la cualidad de sus partes. Para advertir cuánta sea esta disminución en el hombre mencionado, se pondrá un dedo delante de un ojo a distancia de un palmo, y bajándole y subiéndole de modo que el extremo superior termine bajo la figura que se está mirando, se verá una disminución

increíble. Por esta razón muchas veces se duda de la forma del semblante de un conocido desde lejos.

§ LIII

Causa de no parecer las cosas pintadas tan relevadas como las naturales

Muchas veces desesperan los pintores de su habilidad en la imitación de la naturaleza, viendo que sus pinturas no tienen aquel relieve y viveza que tienen las cosas que se ven en un espejo, no obstante que hay colores, cuya claridad y obscuridad sobrepujan el grado de sombras y luces que se advierte en los objetos mirados por el espejo. Y en este caso echan la culpa a su ignorancia y no a la razón fundamental, porque no la conocen. Es imposible que una cosa pintada parezca a la vista con tanto bulto y relieve, que sea lo mismo que si se mirara por un espejo (aunque es una misma la superficie), como ésta no se mire con solo un ojo. La razón es porque como los dos ojos ven un objeto después de otro, como A B, que ven a M N; el objeto M nunca puede ocupar todo el espacio de N; porque la base de las líneas visuales es tan larga, que ve al cuerpo segundo después del primero. Pero en cerrando un ojo, como en S, el cuerpo F ocupará el espacio de R; porque la visual entonces nace de un solo punto, y hace su base en el primer cuerpo; por lo cual siendo el segundo de igual magnitud, no puede ser visto. *Figura II.*

§ LIV

Las series de figuras una sobre otra nunca se deben hacer

Este uso tan universalmente seguido por muchos pintores, por lo regular en los templos, merece una severa crítica; porque lo que hacen es pintar en un plano una historia con su paisaje y edificios; luego suben un grado mas, y pintan otra mudando el punto de vista, y siguen del mismo modo hasta la tercera y cuarta; de suerte que se ve pintada una fachada con cuatro puntos de vista diferentes; lo cual es suma ignorancia de semejantes profesores. Es evidente que el punto de vista se dirige en derechura al ojo del espectador, y en él se pintará el primer pasaje en grande, y luego se irán disminuyendo a proporción las

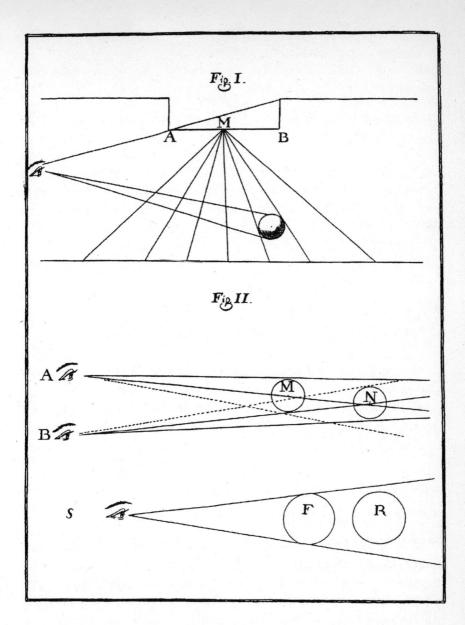

figuras y grupos, pintándolas en diversos collados y llanuras para completar toda la historia. Lo restante de la altura de la fachada se llenara con árboles grandes respecto al tamaño de las figuras, o según las circunstancias de la historia con ángeles, o si no con pájaros, nubes o cosa semejante. De otro modo todas las obras serán hechas contra las reglas.

§ LV

Qué manera se debe usar para que ciertos cuerpos parezcan mas relevados

Las figuras iluminadas con luz particular demuestran mucho mayor relieve y fuerza, que las que se pintan con luz universal; porque la primera engendra reflejos, los cuales separan y hacen resaltar a las figuras del campo en que se fingen; y estos reflejos se originan de las luces de una figura, que resaltan en la sombra de aquella que está enfrente, y en parte la iluminan. Pero una figura iluminada con luz particular en un sitio oscuro no tiene reflejo alguno, y sólo se ve de ella la parte iluminada; este género de figuras solo se pintan cuando se finge una historia de noche con muy poca luz particular.

§ LVI

Qué cosa sea de mas utilidad e ingenio, ¿el claroscuro o el contorno?[3]

El contorno exacto de la figura requiere mucho mayor discurso e ingenio que el claroscuro; porque los lineamentos de los miembros que no se doblan, nunca alteran su forma, y siempre aparecen del mismo modo, pero el sitio, cualidad y cantidad de las sombras son infinitos.

§ LVII

Apuntaciones que se deben tener sacadas de buen autor

Es preciso tener apuntados los músculos y nervios que descubre o esconde la figura humana en tales y tales movimientos, igualmente que los que nunca se manifiestan; y ten presente que esto se debe observar con suma atención al estudiar varias obras de muchos pintores y escultores que hicieron particular profesión de la Anatomía en ellas. Igual apuntación se hará en un niño, prosiguiendo por todos los grados de su edad hasta la decrepitud; y en todos ellos se apuntarán las mutaciones que reciben los miembros y articulaciones, cuáles engordan, y cuáles enflaquecen.

[3] Véanse las obras del caballero Mengs.

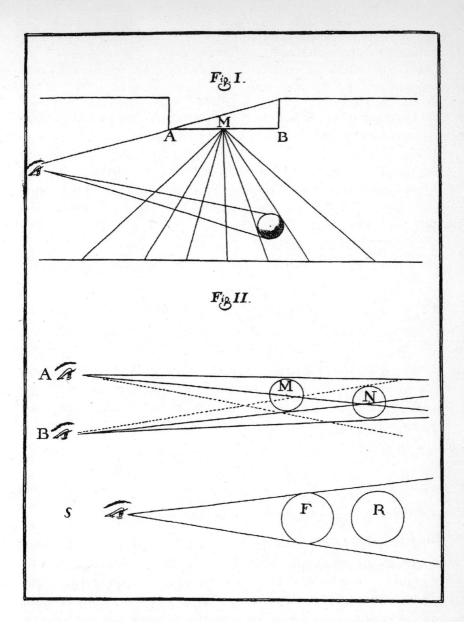

Fig. I.

Fig. II.

figuras y grupos, pintándolas en diversos collados y llanuras para completar toda la historia. Lo restante de la altura de la fachada se llenara con árboles grandes respecto al tamaño de las figuras, o según las circunstancias de la historia con ángeles, o si no con pájaros, nubes o cosa semejante. De otro modo todas las obras serán hechas contra las reglas.

§ LV

Qué manera se debe usar para que ciertos cuerpos parezcan mas relevados

Las figuras iluminadas con luz particular demuestran mucho mayor relieve y fuerza, que las que se pintan con luz universal; porque la primera engendra reflejos, los cuales separan y hacen resaltar a las figuras del campo en que se fingen; y estos reflejos se originan de las luces de una figura, que resaltan en la sombra de aquella que está enfrente, y en parte la iluminan. Pero una figura iluminada con luz particular en un sitio oscuro no tiene reflejo alguno, y sólo se ve de ella la parte iluminada; este género de figuras solo se pintan cuando se finge una historia de noche con muy poca luz particular.

§ LVI

Qué cosa sea de mas utilidad e ingenio, ¿el claroscuro o el contorno?[3]

El contorno exacto de la figura requiere mucho mayor discurso e ingenio que el claroscuro; porque los lineamentos de los miembros que no se doblan, nunca alteran su forma, y siempre aparecen del mismo modo, pero el sitio, cualidad y cantidad de las sombras son infinitos.

§ LVII

Apuntaciones que se deben tener sacadas de buen autor

Es preciso tener apuntados los músculos y nervios que descubre o esconde la figura humana en tales y tales movimientos, igualmente que los que nunca se manifiestan; y ten presente que esto se debe observar con suma atención al estudiar varias obras de muchos pintores y escultores que hicieron particular profesión de la Anatomía en ellas. Igual apuntación se hará en un niño, prosiguiendo por todos los grados de su edad hasta la decrepitud; y en todos ellos se apuntarán las mutaciones que reciben los miembros y articulaciones, cuáles engordan, y cuáles enflaquecen.

[3] Véanse las obras del caballero Mengs.

§ LVIII

Precepto de la Pintura

Siempre debe buscar el pintor la prontitud en aquellas acciones naturales que hace el hombre repentinamente, originadas del primer ímpetu de los afectos que entonces le agiten: de estas hará una breve apuntación, y luego las estudiará despacio, teniendo siempre delante el natural en la misma postura, para ver la cualidad y formas de los miembros que en ella tienen mas parte.

§ LIX

La pintura de un cuadro se ha de considerar vista por una sola ventana

En todo cuadro siempre se debe considerar que le ven por una ventana, según el punto de vista que se tome. Y si se ofrece hacer una bola circular en una altura, será menester hacerla ovalada, y ponerla en un término no tan atrasado, que con el escorzo parezca redonda (6).

§ LX

De las sombras

Las sombras que el pintor debe imitar en sus obras son las que apenas se advierten, y que están tan deshechas que no se ve dónde acaban. Copiadas éstas con la misma suavidad que en el natural aparecen, quedará la obra concluida ingeniosamente.

§ LXI

Cómo se deben dibujar los niños

Los niños se deben dibujar con actitudes prontas y vivas, pero descuidadas cuando están sentados; y cuando están de pie se deben representar con alguna timidez en la acción.

§ LXII

Cómo se deben pintar los ancianos

Los viejos se figurarán con tardos y perezosos movimientos, dobladas las rodillas cuando están parados, los pies derechos, y algo distantes entre sí; el cuerpo se hará también inclinado, y mucho más la cabeza, y los brazos no muy extendidos.

§ LXIII

Cómo se deben pintar las viejas

Las viejas se representarán atrevidas y prontas, con movimientos impetuosos (casí como los de las furias infernales); pero con mas viveza en los brazos que en las piernas.

§ LXIV

Cómo se dibujarán las mujeres

Las mujeres se representarán siempre con actitudes vergonzosas, juntas las piernas, recogidos los brazos, la cabeza baja, y vuelta hacia un lado.

§ LXV

Cómo se debe figurar una noche

Todo aquello que carece enteramente de luz es del todo tenebroso; y siendo la noche así, cuando tengas que representar alguna historia en semejante tiempo, harás un gran fuego primeramente, y todas aquellas cosas que más se aproximen a él estarán teñidas de su color; porque cuanto más arrimada esté una cosa al objeto, mas participa de su naturaleza, y siendo el fuego de color rojo, todos los cuerpos iluminados por él participarán del mismo color; y al contrario los que se aparten del fuego tendrán su tinta mas parecida a lo negro y oscuro de la noche. Las figuras que estén delante del fuego se manifiestan obscuras en medio de la claridad del fuego: porque la parte que se ve de dichas figuras está teñida de la oscuridad de la noche, y no de la luz del fuego; las que estén a los lados tendrán una media tinta que participe algo del color encendido del fuego; y aquéllas que se hallen fuera de los términos de la llama se harán iluminadas con color encendido en campo negro. En cuanto a las actitudes se harán las naturales y regulares, como reparar con la mano o con una parte del vestido la fuerza del fuego, y tener vuelta la

cabeza a otro lado, en ademan de huir del demasíado calor. Las figuras mas alejadas deberán estar muchas de ellas con la mano en la vista, como que las ofende el excesivo resplandor.

§ LXVI

Cómo se debe pintar una tempestad de mar

Para representar con viveza una tormenta se deben considerar primero los efectos que causa, cuando soplando el viento con violencia sobre la superficie del mar o de la tierra, mueve y lleva tras sí todo lo que no está unido firmemente con la masa universal. Para figurar, pues, la tormenta se harán las nubes rotas, dirigidas todas hacia la parte del viento, con polvareda de las riveras arenosas del mar; hojas y ramas levantadas por el aire, y de este modo otras muchas cosas ligeras que igualmente las arrebata. Las ramas de los árboles inclinadas y torcidas con violencia siguiendo el curso del viento, descompuestas y alborotadas las hojas, y las yerbas casí tendidas en el suelo con la misma dirección; se pintarán algunas personas caídas en tierra envueltas entre sus mismos vestidos, desfiguradas con el polvo; otras abrazadas a los árboles para poder resistir a la furia del viento, y otras inclinadas a la tierra, puesta la mano en los ojos para defenderlos del polvo, y el cabello y vestido llevándoselo el viento. El mar inquieto y tempestuoso se hará lleno de espumas entre las olas elevadas, y por encima se verá como una niebla de las partículas espumosas que arrebata el aire. Las naves estarán algunas con las velas despedazadas, meneándose los pedazos; otras quebrados los palos, y otras abiertas enteramente al furor de las olas, con las jarcias rotas, y los marineros abrazados sobre algunas tablas, como que estén gritando. Se harán también nubes impelidas de la fuerza del viento contra la cima de alguna roca, que hacen los mismos remolinos que cuando se estrellan las ondas en las peñas. Por último, la luz del aire se representará oscura y espantosa, con las espesas nubes de la tempestad y las que forma el polvo que levanta el viento.

§ LXVII

Para pintar una batalla

Ante todo, se representará el aire mezclado con el humo de la artillería, y el polvo que levanta la agitación de los caballos de los

combatientes; y esta mezcla se hará de la siguiente manera. El polvo, como es materia térrea y pesada, aunque por ser tan sutil se levanta fácilmente y se mezcla con el aire, vuelve inmediatamente a su centro, quedando solo en la atmósfera la parte mas leve y ligera. Esto supuesto, se hará de modo que apenas se distinga casí del color del aire. El humo mezclado entre el aire y el polvo, elevado a una altura mayor, toma la semejanza de espesas nubes, y entonces se dejará distinguir del polvo, tomando aquél un color que participe del azul, y quedando éste con el suyo propio. Por la parte de la luz se hará la referida mezcla iluminada de aire, polvo y humo. Respecto a los combatientes, cuanto más internados estén en la confusión, tanto menos se distinguirán, y menos diferencia habrá entre sus luces y sombras. Hacia el puesto de la fusilería o arcabuceros se pintarán con color encendido los rostros, las personas, el aire y aquellas cosas que estén próximas, el cual se irá apagando conforme se vayan separando los objetos de la causa. Las figuras que queden entre el pintor y la luz, como no estén lejanas, se harán oscuras en campo claro, y las piernas cuanto más se aproximen a la tierra, menos se distinguirán; porque por allí es sumamente espeso el polvo. Si se hacen algunos caballos corriendo fuera del cuerpo de la batalla, se tendrá cuidado en hacer las nubecillas de polvo que levantan, separadas una de otra con la misma distancia casí los trancos del caballo, quedando siempre mucho mas deshecha la que esté más distante del caballo, y mucho más alta y enrarecida; y la más cercana se manifestará mas recogida y densa.

El terreno se hará con variedad interrumpido de cerros, colinas, barrancos, etcétera. Las balas que vayan por el aire dejarán un poco de humo en su dirección; las figuras del primer término se verán cubiertas de polvo en el cabello y las cejas, y otras partes a propósito. Los vencedores que vayan corriendo llevarán esparcidos al aire los cabellos o cualquiera otra cosa ligera, las cejas bajas, y el movimiento de los miembros encontrado; esto es, si llevan delante el pie derecho, el brazo del mismo lado se quedará atrás, y acompañará al pie el brazo izquierdo; y si alguno de ellos está tendido en el suelo, tendrá detrás de sí un ligero rastro de sangre mezclada con el polvo. En varias partes se verán señaladas las pisadas de hombres y de caballos, como que acaban de pasar. Se pintarán algunos caballos espantados arrastrando del estribo al jinete muerto, dejando el rastro señalado en la tierra. Los vencidos se pintarán con el rostro pálido, las cejas arqueadas, la frente arrugada hacia el medio, las mejillas llenas de arrugas arqueadas, que salgan de la nariz rematando cerca del ojo,

quedando en consecuencia de esto altas y abiertas las narices, y el labio superior descubriendo los dientes, con la boca de modo que manifieste lamentarse y dar gritos. Con la una mano defenderán los ojos, vuelta la palma hacia el enemigo, y con la otra sostendrán el herido y cansado cuerpo sobre la tierra. Otros se pintarán gritando con la boca muy abierta en acto de huir. A los pies de los combatientes habrá muchas armas arrojadas y rotas, como escudos, lanzas, espadas y otras semejantes. Se pintarán varias figuras muertas, unas casí cubiertas de polvo y otras enteramente; y la sangre que corra de sus heridas irá siempre con curso torcido, y el polvo mezclado con ella se pintará como barro hecho con sangre. Unos estarán expirando, de modo que parezca que les están rechinando los dientes, vueltos los ojos en blanco, comprimiéndose el cuerpo con las manos y las piernas torcidas. También puede representarse algún soldado tendido y desarmado a los pies de su enemigo, y procurando vengar su muerte con los dientes y las uñas. Igualmente, se puede pintar un caballo, que desbocado y suelto corre con las crines erizadas por medio de la batalla, haciendo estrago por donde pasa; y algunos soldados caídos en el suelo y heridos, cubriéndose con el escudo, mientras que el contrario procura acabarlos de matar inclinándose todo lo que puede. Se puede hacer también un grupo de figuras debajo de un caballo muerto; y algunos vencedores separándose un poco de la batalla, y limpiándose con las manos los ojos y mejillas cubiertas del fango que hace el polvo pegado con las lágrimas que salen. Se puede figurar un cuerpo de reserva, cuyos soldados manifiesten la esperanza y la duda en el movimiento de los ojos, haciéndose sombra con las manos para distinguir bien el trance de la batalla, y que están aguardando con atención el mando de su jefe. Se puede pintar a este comandante corriendo y señalando con el bastón el paraje que necesita de refuego. Puede haber también un río, y dentro de él algunos caballos, haciendo mucha espuma por donde van, y salpicando el aire de agua igualmente que por entre sus piernas. Por último se ha de procurar que no haya llanura alguna en donde no se vean pisadas y rastro de sangre.

§ LXVIII

Modo de representar los términos lejanos

Es claro que hay aire grueso y aire sutil, y que cuando más se va elevando de la tierra, va enrareciéndose más, y haciéndose más transparente. Los objetos grandes y elevados que se representan en

término muy distante, se hará su parte inferior algo confusa, porque se miran por una línea que ha de atravesar por medio del aire mas grueso; pero la parte superior aunque se mira por otra línea, que también atraviesa en las cercanías de la vista por el aire grueso, como lo restante camina por aire sutil y transparente, aparecerá con mayor distinción. Por cuya razón dicha línea visual cuanto más se va apartando de ti, va penetrando un aire más y más sutil. Esto supuesto, cuando se pinten montañas se cuidará que conforme se vayan elevando sus puntas y peñascos, se manifiesten mas claras y distintas que la falta de ellas; y la misma gradación de luz se observará cuando se pinten varias de ellas distantes entre sí, cuyas cimas, cuanto mas encumbradas, tanta más variedad tendrán en forma y color.

§ LXIX

El aire se representará tanto mas claro, cuanto más bajo esté

La razón de hacerse esto así es, porque siendo dicho aire mucho mas grueso en la proximidad de la tierra, y enrareciéndose a proporción de su elevación; cuando el sol está todavía a Levante, en mirando hacia Poniente, tendiendo igualmente la vista hacia el Mediodía y Norte, se observará que el aire grueso recibe mayor luz del sol que no el sutil y delgado; porque allí encuentran los rayos mas resistencia. Y si termina a la vista el cielo con la tierra llana, el fin de aquel se ve por la parte mas grosera y blanca del aire, la cual alterará la verdad de los colores que se miren por él, y parecerá el cielo allí más iluminado que sobre nuestras cabezas; porque aquí pasa la línea visual por menos cantidad de aire grueso y menos lleno de vapores groseros.

§ LXX

Modo de hacer que las figuras resalten mucho

Las figuras parecerán mucho mas relevadas y resaltadas de su respectivo campo, siempre que éste tenga un determinado claroscuro, con la mayor variedad que se pueda hacia los contornos de la figura, como se demostrará en su lugar: observando siempre la degradación de luz en el claro, y la de las sombras en el oscuro[4].

§ LXXI

De la representación del tamaño de las cosas que se pinten

Al representar el tamaño que naturalmente tienen los objetos antepuestos a la vista, se deben ejecutar las primeras figuras (siendo pequeñas) tan concluidas como en la miniatura, y como las grandes de la pintura al óleo, pero aquéllas se deben mirar siempre de cerca, y éstas de lejos; y así su ejecución debe corresponder a la vista con tamaño igual; porque se presentan con igual magnitud de ángulo, como se ve en la siguiente demostración. Sea el objeto B C, y el ojo A; sea D E un cristal por el cual se vean las especies de B C. Digo, pues, que estando la vista firme en A, el tamaño de la pintura que se haga por la imitación de B C debe ser en sus figuras tanto menor, cuanto más próximo se halla a la vista A el cristal D E, y a proporción concluida su ejecución. Pintando la misma figura B C en el cristal D E, deberá estar menos concluida que la BC, y más que la M N pintada sobre F G; porque si la figura O P estuviese concluida como la natural B C, sería falsa la perspectiva de O P, pues aunque estaría arreglada en cuanto a la disminución de la figura, estando disminuido B C en P O; no obstante la conclusión no sería correspondiente a la distancia, porque al examinar la perfección de la conclusión del natural B C, parecería hallarse B C en el sitio de O P; y al examinar la disminución de O P, parecerá que se halla en la distancia de B C, y según la disminución de su conclusión en F G. *Figura III.*

§ LXXII

De las cosas concluidas y de las confusas

Los objetos concluidos y definidos deben estar cerca; y los confusos y deshechos muy lejanos.

§ LXXIII

De las figuras separadas para que no parezcan unidas

Procúrese siempre vestir a las figuras de un color que haga gracia la una con la otra; y cuando el uno sirve de campo al otro, sean

4 Véanse las §§ 137, 141, 154

de modo que no parezca que están ambas figuras pegadas, aunque el color sea de una misma naturaleza; sino que con la variedad del claro, correspondiente a la distancia intermedia y de la interposición del aire, se dejarán más o menos concluidos los contornos a proporción de su proximidad o separación.

§ LXXIV

Si se debe tomar la luz por un lado o de frente; y cuál de estas sea mas agradable

Dando la luz de frente en un rostro que se halle entre paredes oscuras, saldrá con grande relieve, y mucho mas si la luz es alta; porque entonces las partes anteriores del tal rostro están iluminadas con la luz universal del aire que tiene delante, y por consiguiente sus medias tintas serán insensibles casi, y luego se siguen las partes laterales oscurecidas con la oscuridad de las paredes de la estancia, con tanta más sombra cuanto mas adentro se halle el rostro. Además de esto, la luz alta no puede herir en aquellas partes más bajas, por interponerse otras superiores que avanzan más, que son los relieves de la cara, como las cejas que quitan la luz a la cuenca del ojo, la nariz, que la quita en parte a la boca, la barba a la garganta, etcétera.

§ LXXV

De las reverberaciones

Las reverberaciones las producen los cuerpos que tienen mucha claridad, y cuya superficie es planta y semidensa, en la cual hiriendo los rayos del sol, los vuelve a despedir, de la misma manera que la pala arroja la pelota que da en ella.

§ LXXVI

En qué parajes no puede haber reverberación de luz

Todos los cuerpos densos reciben en su superficie varias cualidades de luz y sombras. La luz es de dos maneras, primitiva y derivativa. La primitiva es la que nace de una llama, del sol o de la claridad del aire. La derivativa es lo que llamamos reflejo. Pero para no apartarme del principal asunto, digo que en aquellas

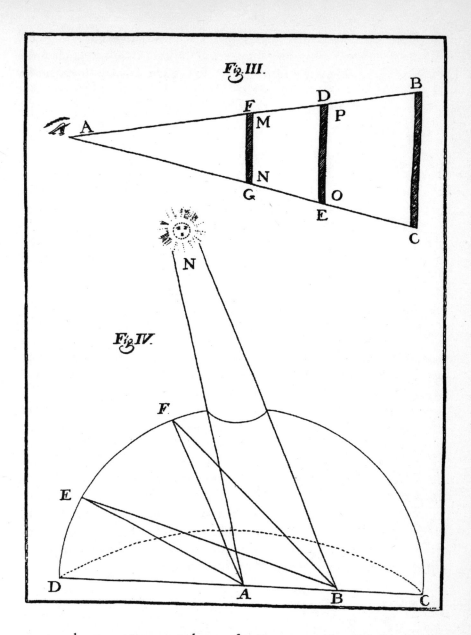

partes de un cuerpo que hacen frente a otros cuerpos oscuros, no puede haber reverberación luminosa, como algunos parajes oscuros de un techo en una estancia, de una planta o de un bosque, sea verde o sea seco; los cuales aunque la parte de algún ramo esté de cara a la luz primitiva y por consiguiente iluminada; no obstante, hay tanta multitud de sombras causadas del

amontonamiento de los ramos, que sofocada la luz con tal oscuridad tiene poquísima fuerza; por lo cual dichos objetos de ninguna manera pueden comunicar a las cosas que tienen enfrente reflejo alguno.

§ LXXVII

De los reflejos

Los reflejos participan mas o menos de la cosa que los originan, o en donde se originan a proporción de lo más o menos terso de la superficie de las cosas en donde se originan, respecto de aquella que los origina.

§ LXXVIII

De los reflejos de luz que circundan las sombras

Los reflejos de las partes iluminadas, que hiriendo en la sombra contrapuesta iluminan o templan mas o menos la oscuridad de aquella, respecto a su mayor o menor proximidad, o a su más o menos viva luz, los han practicado en sus obras, varios profesores, y otros muchos lo han evitado, criticándose mutuamente ambas clases de sectarios. Pero el prudente pintor para huir la crítica de unos y otros igualmente, procurará ejecutar lo uno y lo otro en donde lo halle necesario, cuidando siempre que estén bien manifiestas las causas que lo motiven; esto es, que se vea con claridad el motivo de aquellos reflejos y colores, y el motivo de no haber tales reflejos. De esta manera aunque los unos no le alaben enteramente, tampoco podrán satirizarle abiertamente; porque siempre es preciso procurar merecer la alabanza de todos, mientras no sea la de los ignorantes.

§ LXXIX

En qué parajes son más o menos claros los reflejos

Los reflejos son más o menos claros, según la mayor o menor oscuridad del campo en que se ven: porque si el campo es mas oscuro que el reflejo, éste será entonces muy fuerte, por la gran diferencia que hay entre ambos colores; pero si el reflejo se ha de representar en campo mas claro que él, entonces

parecerá oscuro respecto a la claridad sobre que insiste, y será casi insensible.

§ LXXX

Qué parte del reflejo debe ser la mas clara

Aquella parte del reflejo que reciba la luz dentro de un ángulo mas igual será mas clara. Sea N el cuerpo luminoso, y A B la parte iluminada de otro cuerpo, la cual resulta por toda la concavidad opuesta, que es oscura. Imagínese que la luz que reflecte en F tenga iguales los ángulos de la reflexión. E no será reflejo de base de ángulos iguales, como demuestra el ángulo E A B que es más obtuso que E B A, pero el ángulo A F B, aunque se halla dentro de ángulos menores que el ángulo E, tiene por base a B A que está entre ángulos mas iguales que E; por lo cual tendrá más luz en F que en E; y será también más claro, porque está mas próximo a la cosa que le ilumina según la proposición que dice: *aquella parte del cuerpo obscuro que esté mas próxima del cuerpo luminoso será mas iluminada. Figura IV.*

§ LXXXI

De los reflejos de las carnes

Los reflejos de las carnes que reciben la luz de otras carnes, son mas rojos y de un color más hermoso que cualesquiera de las otras partes del cuerpo del hombre; por la razón de aquella proposición que dice: *la superficie de todo cuerpo opaco participa del color de su objeto;* y respecto a la mayor o menor proximidad de dicho objeto, es más o menos su luz, según la magnitud del cuerpo opaco; porque si éste es muy grande impide las especies de los objetos circunstantes, los cuales por lo regular son de varios colores y éstos alteran las primeras especies que están más próximas cuando los cuerpos son pequeños, pero también es cierto que un reflejo participa más de un color próximo, aunque sea pequeño, que de otro remoto, aunque sea grande, según la proposición que dice: *podrá haber cosas grandes a tanta distancia, que parezcan menores que las pequeñas miradas de cerca.*

§ LXXXII

En qué parajes son más sensibles los reflejos

Cuanto más oscuro sea el campo que limita con el reflejo, tanto más evidente y claro será éste; y cuanto más claro sea el campo, menos perceptible será el reflejo. La razón de esto es, que puestas en contraste las cosas que tienen diferentes grados de sombra, la menos oscura hace que parezca tenebrosa la otra; y entre las cosas iluminadas la más clara hace parecer algo oscura a la otra.

§ LXXXIII

De los reflejos duplicados y triplicados

Los reflejos duplicados son más fuertes que los simples; y las sombras interpuestas en los claros incidentes y los reflejos son poco sensibles. Por ejemplo: sea A el luminoso; A N, A S los rayos directos; S N las partes de un cuerpo iluminado; O E las iluminadas con reflejos; será el reflejo A N E reflejo simple; A N O, A S O reflejo duplicado. Llámase reflejo simple aquel que produce un cuerpo iluminado solo; y el duplicado es el que producen dos cuerpos iluminados y el simple. El reflejo E lo origina el cuerpo iluminado B D; el duplicado O se compone del iluminado B D y D R, y su sombra es muy poca por estar entre la luz incidente N y la refleja N O, S O. *Figura V.*

§ LXXXIV

Ningún color reflejo es simple, sino mixto de los que le producen

Ningún color que reflecta en la superficie de otro cuerpo le tiñe de su propio color, sino que éste será una tinta compuesta de todos los demás colores reflejos que resaltan en el mismo paraje. Por ejemplo: reflejando el color amarillo A en la parte del cuerpo esférico C O E, e igualmente el azul B, será el reflejo mixto del amarillo y azul; de modo que si el tal cuerpo esférico era blanco, quedará teñido en aquel paraje de verde; porque de la mezcla del amarillo y el azul resulta verde hermoso. *Figura VI.*

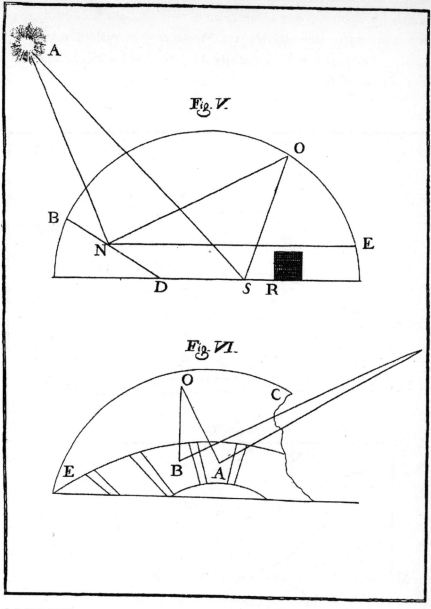

Fig. V.

Fig. VI.

§ LXXXV

Rarísimas veces son los reflejos del mismo color que tiene el cuerpo en donde se manifiestan

Pocas veces sucede que los reflejos sean del mismo color del cuerpo en que se juntan. Por ejemplo: sea el esférico D F G E

amarillo, el objeto que reflecte en él su color sea B C azul, aparecerá la parte del esférico en donde esté el reflejo teñida de color verde, siendo B C iluminado por el sol o la claridad del aire. *Figura VII.*

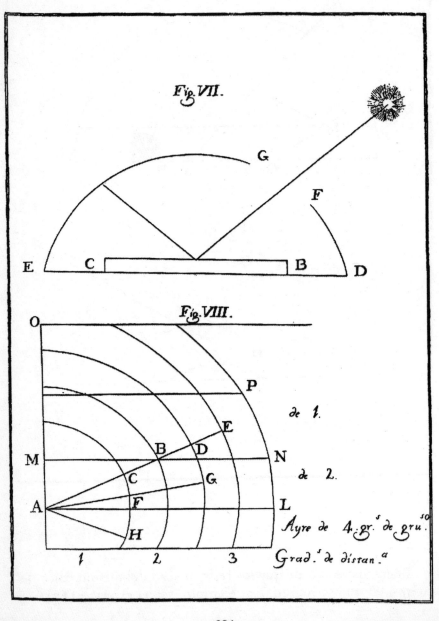

§ LXXXVI

En qué parte se verá mas claro el reflejo

Entre los reflejos de una misma figura, tamaño y luz aquella parte de ellos será mas o menos evidente que termine en campo mas o menos oscuro.

Las superficies de los cuerpos participan mas del color de aquellos objetos que reflecten en ellos su semejanza dentro de ángulos mas iguales.

Entre los colores de los objetos que reflecten su semejanza en la superficie de los cuerpos antepuestos dentro de ángulos iguales y con alguna distancia en la superficie de los cuerpos contrapuestos, el mas fuerte será el del color mas claro.

Aquel objeto reflejará más intensamente su color en el antepuesto que no tenga en su circunferencia otros colores distintos del suyo. Y aquel reflejo que se origine de muchos colores diferentes, dará un color mas o menos confuso.

Cuanto más próximo esté el color al reflejo, tanto más teñido estará éste de aquél; y al contrario.

Esto supuesto, procurará el pintor, una vez llegue a los reflejos de la figura que pinte, mezclar el color de las ropas con el de la carne, según la mayor o menor proximidad que tuvieran; pero sin distinguirlos demasiado, siempre que no haya necesidad.

§ LXXXVII

De los colores reflejos

Todos los colores reflejos tienen mucha menos luz que la directa: y entre la luz incidente y la refleja hay la misma proporción que entre la claridad y la causa de ella.

§ LXXXVIII

De los términos del reflejo en su campo

Siendo el campo más claro que el reflejo, hará que el término de éste sea imperceptible, pero siendo mas oscuro, resaltará entonces el reflejo en una proporción de la mayor o menor oscuridad del campo.

§ LXXXIX

De la planta de las figuras

Conforme disminuye el lado sobre que insiste un desnudo, tanto mas crece el opuesto; de modo que todo lo que el lado derecho sobre que insiste se aminora, igualmente se aumenta el izquierdo, quedando siempre en su lugar el ombligo y miembro. Esta disminución consiste en que la figura que se planta sobre un solo pie, hace centro del peso universal en aquel punto; en cuya disposición se levantan los hombros, saliéndose de la perpendicular que pasa por el medio de ellos y de todo el cuerpo, y cuando dicha línea hace base sobre el otro pie, de modo que queda oblicua, suben entonces los lineamientos que atraviesan; porque siempre han de formar ángulos iguales con ella, bajándose por la parte sobre que insiste la figura, y elevándose en la opuesta. *Vease* B C, *lámina I.*

§ XC

Modo de aprender a componer las figuras de una historia

Luego que esté el joven instruido en la Perspectiva, y sepa tantear de memoria una figura, irá observando en todas las ocasiones y sitios con retentiva la colocación casual y los movimiento de los hombres, cuando hablan, cuando disputan, cuando riñen o cuando ríen; advertirá las actitudes que toman en aquel instante, las de los que se hallan a su lado, o los que van a separarlos, y los que están mirándolos. Todo esto lo irá apuntando ligeramente en una libretilla que deberá llevar consigo siempre; y estas apuntaciones se guardarán cuidadosamente; porque como son tantas las actitudes y formas de la figura, no es capaz la memoria de retenerlas; y así debe conservar la libreta como un auxilio o maestro para las ocasiones.

§ XCI

Tamaño de la primera figura de una historia

La primera figura que se haya de colocar en un cuadro historiado debe ser tantas veces menor que el natural que el número de brazas de distancia que se supongan desde el punto en que está a la primera línea del cuadro; luego se proseguirá con las demás bajo esta misma regla, manteniendo la proporción de su distancia.

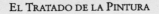

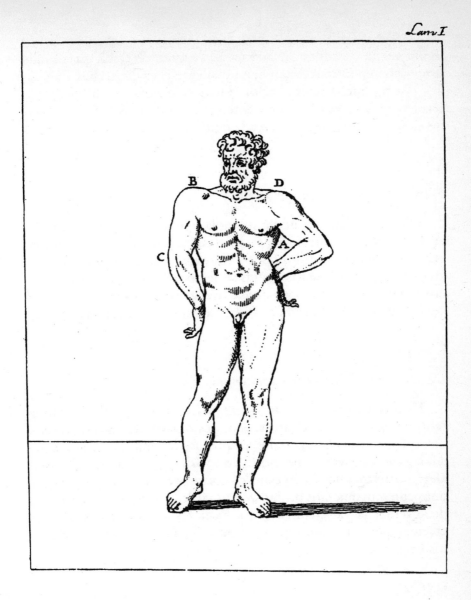

§ XCII

Modo de componer una historia

Entre las figuras de una historia, la que se pinte más próxima a la vista se hará de mucho mayor relieve, según la proposición que dice: *aquel color que tenga menos cantidad de aire interpuesta entre él y el que lo mira se manifestará con más viveza y proporción.* Y por

esta razón se hacen las sombras que constituyen el relieve de una figura mucho más fuerte cuando se ha de mirar de cerca, que cuando ha de estar en último término; pues allí están ya deshechas y alteradas por la mucha interposición del aire; lo cual no sucede en las sombras próximas a la vista; y entonces, cuanto mas oscuras y fuertes son, tanto más relieve dan a la figura.

§ XCIII

Precepto relativo al mismo asunto

Cuando se haya de pintar una sola figura, se debe procurar evitar los escorzos, tanto en las partes de ella, como en el todo, por no exponerse al desaire de los que no entienden el primor del arte. Pero en las historias de muchas figuras se harán siempre que ocurra, especialmente en las batallas, en donde precisamente ha de haber escorzos y actitudes extraordinarias entre los sujetos representados.

§ XCIV

De la variedad que debe haber en las figuras

En un cuadro de muchas figuras, se han de ver hombres de diferentes complexiones, estaturas, colores y actitudes, unos gruesos, otros delgados, ágiles, grandes, pequeños, de semblante fiero, agradable, viejos, jóvenes, nerviosos, musculosos, débiles y carnosos, alegres, melancólicos, con cabellos cortos y rizados, lacios y largos; unos con movimientos prontos, otros tardos y lánguidos; finalmente debe reinar la variedad en todo, hasta en los trajes, sus colores, etcétera; pero arreglado siempre todo ello a las circunstancias de la historia.

§ XCV

Del conocimiento de los movimientos del hombre

Es preciso saber con exactitud todos los movimientos del hombre, empezando por el conocimiento de los miembros y del todo, y de sus diversas articulaciones, lo cual se conseguirá apuntando brevemente con pocas líneas las actitudes naturales de los hombres en cualesquiera accidentes o circunstancias, sin que éstos lo adviertan, pues entonces distrayéndose de su asunto, dirigirán el pensamiento

hacia ti, y perderán la viveza e intención del acto en que estaban, como cuando dos sujetos de genio bilioso altercan entre sí, y cada uno cree tener de su parte la razón; empiezan entonces a mover las cejas, los brazos y las manos con movimientos adecuados a su intención y a sus palabras. Todo lo cual no lo podrías copiar con naturalidad si les dijeses que fingiesen la misma disputa y enfado, u otro afecto o pasión, como la risa, el llanto, el dolor, la admiración, el miedo, etcétera. Por esto será muy bueno que te acostumbres a llevar contigo una libretilla de papel dado de yeso, y con un estilo o punzón de plata o estaño anotar con brevedad todos los movimientos referidos, y las actitudes de los circunstantes y su colocación, lo cual te enseñará a componer una historia. Luego que esté llena la dicha libreta, la guardarás con cuidado para cuando se te ofrezca. Es de advertir que el buen pintor ha de observar siempre dos cosas muy principales, que son el hombre, y el pensamiento de éste en el asunto que se va a representar; lo cual es importantísimo.

§ XCVI

De la composición de la historia

Al ir a componer una historia se empezará dibujando sólo con un tanteo las figuras, cuyos miembros, actitudes, movimientos e inflexiones se han de haber estudiado de antemano con suma diligencia. Después, si se ha de representar la lucha o combate de dos guerreros, se examinará dicha pelea en varios puntos y vistas, y en diversas actitudes. Igualmente se observará si ha de ser el uno atrevido y esforzado, y el otro tímido y cobarde; y todas estas acciones y otros muchos accidentes del ánimo deben estudiarse y examinarse con mucha atención.

§ XCVII

De la variedad en la composición de una historia

El pintor procurará siempre con atención que haya en los cuadros historiados mucha variedad, huyendo de cualquier repetición, para que la diversidad y multitud de objetos deleite la vista del que lo mire. Es preciso también para esto que en las historias haya figuras de diferentes edades (conforme lo permitan las circunstancias), con variedad de trajes, mezcladas con mujeres, niños,

perros, caballos, edificios, terrazos o montes; observando la dignidad y decoro que requiere y se le debe a un príncipe o a un sabio, separados del vulgo. Tampoco se deben poner juntos los que estén llorando con los que ríen; pues es natural que los alegres estén con los alegres, y los tristes con los tristes.

§ XCVIII

De la diversidad que debe haber en los semblantes de una historia

Es defecto muy común entre los pintores italianos el ver en un cuadro repetido el aire y fisonomía del semblante del sujeto principal en algunas de las muchas figuras que le circundan, por lo cual para no caer en semejante error es necesario procurar cuidadosamente no repetir ni en el todo, ni en las partes las figuras ya pintadas, y que no se parezcan los rostros unos a otros. Y cuanto más cuidado se ponga en colocar en un cuadro al lado de un hermoso a un feo, al de un viejo a un joven, y al de un fuerte y valeroso a un débil y pusilánime, tanto más agradable será, y tanta mayor belleza tendrán respectivamente las figuras. Muchas veces quieren los pintores que sirvan los primeros lineamentos que tantearon; y es grande error, porque las más de las veces sucede que la figura contornada no sale con aquel movimiento y actitud que se requiere para representar la interior disposición del ánimo; y suele parecerles que es desdoro el mudar una figura, cuando ha quedado bien proporcionada.

§ XCIX

De la colocación de los colores y su contraste

Si quieres que un color contraste agradablemente con el que tiene al lado, es preciso que uses la misma regla que observan los rayos del sol, cuando componen en el aire el arco iris, cuyos colores se engendran en el movimiento de la lluvia, pues cada gota al tiempo de caer aparece de su respectivo color, como en otra parte se demostrará. Esto supuesto, advertirás que para representar una gran oscuridad, la pondrás al lado de otra igual claridad, y saldrá tan tenebrosa la una como luminosa la otra, y así lo pálido y amarillo hará que el encarnado parezca mucho mas encendido que si estuviera junto al morado. Hay también otra regla, cuyo objeto no es para que resalten más colores contrastados, sino para que hagan mutuamente más agradable efecto, como hace el verde con el color

rosado, y al contrario con el azul; y de ésta se deduce otra regla para que los colores se afeen unos a otros, como el azul con el amarillo blanquecino o con el blanco, lo cual se dirá en otro lugar.

§ C

Para que los colores tengan viveza y hermosura

Siempre que quieras hacer una superficie de un color muy bello, prepararás el campo muy blanco para los colores transparentes, pues para los que no lo son no aprovecha nada; y esto se ve claro en los vidrios teñidos de color, pues mirándolos delante de la claridad parecen en extremo hermosos y brillantes, lo que no sucede cuando no hay detrás luz alguna.

§ CI

Del color que debe tener la sombra de cualquier color

Toda sombra ha de participar del color de su objeto, más o menos vivamente conforme a lo más o menos próximo de la sombra, o más o menos luminoso.

§ CII

De la variedad que se percibe en los colores de los objetos lejanos y los próximos

Siempre que un objeto sea más oscuro que el aire, cuanto más remoto se vea, tanto menos oscuridad tendrá; y entre los que son más claros que el aire, cuanto más apartado se halle de la vista, tanta menor claridad tendrá; porque entre las coas más claras y más oscuras que el aire, variando su color con la distancia, las primeras disminuyen su claridad, y las segundas la adquieren.

§ CIII

Cuánta ha de ser la distancia para que enteramente pierda un objeto su color

Los colores de los objetos se pierden a una distancia más o menos grande, respecto a la mayor o menor altura de la vista o del objeto.

Queda demostrado esto por la proposición que dice: *el aire es tanto más o menos grueso cuanto más o menos próximo a la tierra esté*. Y así, estando cerca de la tierra la vista y el objeto, entonces lo grosero del aire interpuesto alterará mucho el color que tenga éste, pero si ambos se hallan muy elevados y remotos de la tierra, como ya es el aire muy delgado y sutil, será poca la variación que reciba el color del objeto; y tanta es la variedad de las distancias, a las que pierden su color los objetos, cuantas son las diferencias del día, y los grados de sutileza del aire por donde penetran las especies del color a la vista.

§ CIV

Color de la sombra del blanco

La sombra del blanco, visto con el sol y la claridad del aire, tiene un color que participa del azul; porque como el blanco en sí no es color, sino disposición para cualquier color; según la proposición que dice: *la superficie de cualquier cuerpo participa del color de su objeto*, se sigue que aquella parte de la superficie blanca en que no hieren los rayos del sol, participa del color azul del aire que es su objeto.

§ CV

Qué color es el que hace sombra mas negra

Cuanto mas blanca sea la superficie sobre la que se engendra la sombra, más participará del negro, y más propensión tendrá a la variedad de cualquier color que ninguna otra. La razón es porque el blanco no se cuenta en el número de los colores, sino que recibe en sí cualquier color, y la superficie blanca participa más intensamente que otra alguna del color de su objeto, especialmente de su contrario que es el negro (u otros colores oscuros), del cual es diametralmente opuesto el blanco por naturaleza; y así hay siempre suma diferencia entre sus luces y sus sombras principales.

§ CVI

Del color que no se altera con varias diferencias de aire

Se puede dar el caso de que un mismo color en varias distancias no haga mutación alguna; y esto sucederá cuando la proporción de

lo grueso del aire, y las proporciones que entre sí tengan las distancias de la vista al objeto sea una misma, pero inversa. Por ejemplo: A sea el ojo; H cualquier color, apartado del ojo a un grado de distancia en un aire grueso de cuatro grados; pero siendo el segundo grado A M N L dos grados más sutil que el de abajo, será preciso que el objeto diste del ojo doble distancia para que no se mude el color: y así se le pondrá separado de él dos grados A F, F G, y será el color G; el cual elevándose al grado de doble sutileza que es M O P N, será fuerza ponerle a la altura E, y entonces distará del ojo toda la línea A E, la cual es lo mismo que la A G en cuanto a lo grueso del aire, y se prueba así: si A G, distancia interpuesta de un mismo aire entre el ojo y el color, ocupa dos grados, y A E dos grados y medios; esta distancia es suficiente para que el color G elevado a E no varíe en nada; porque el grado A G y A F, siendo una misma la calidad del aire, son semejantes e iguales; y el grado C D aunque es igual en el tamaño a F G, no es semejante la calidad del aire; porque es un medio entre el aire de dos grados y el de uno, del cual un medio grado de distancia ocupa tanto el color, Cuanto basta a hacer un grado entero del aire de un grado que es al doble sutil que el de abajo. *Figura VIII.*

Esto supuesto, calculando primero lo grueso del aire, y después las distancias, verás los colores, que habiendo mudado de sitio no se han alterado; y diremos, según el cálculo de la calidad del aire que se ha hecho; el color H está a los cuatro grados de grueso del aire; G a los dos grados, y E al uno. Ahora veamos si las distancias están en igual proporción, pero inversa: el color E está distante del ojo dos grados y medio; G dos grados; H un grado; esta distancia no se opone a la proporción del grueso del aire, más no obstante se debe hacer otro tercer cálculo en esta forma. El grado A C, como se dijo arriba, es igual y semejante al A F, y el medio grado C B es semejante a A F, pero no igual; porque su longitud es sólo de un medio grado que vale tanto como uno del aire de arriba. Luego el cálculo hecho es evidente; porque A C vale dos grados de grueso del aire de encima, y el medio grado B C vale un entero del mismo aire; por lo que tenemos ya tres grados, valor del dicho aire, y otro cuarto que es B E. A H tiene cuatro grados de aire grueso; A tiene también cuatro, que son dos de A F, y dos de F G; A E tiene otros cuatro, dos de A C, uno de C D, que es la mitad de A C y de aquel mismo aire, y otro

entero en lo mas sutil del aire: luego si la distancia A E no es dupla de la distancia A G, ni cuádrupla de la A H, queda sólo con el aumento de C D, que es medio grado de aire grueso, que vale un entero del sutil; y queda demostrado que el color H G E no se varía aunque mude de distancia.

§ CVII

De la perspectiva de los colores

Puesto un mismo color a varias distancias y siempre a una misma altura, se aclarará en la misma proporción de la distancia que exista entre él y el ojo que lo mira. Pruébase así: sea E B C D un mismo color; el primero E a dos grados de distancia del ojo A; el segundo B a cuatro; el tercero C a seis; y el cuatro D a ocho, según señalan las secciones de los círculos de la línea A R. Sea A R S P un grado de aire sutil, y S P E T un grado de aire grueso: síguese de esto que el primer color E llega al ojo pasando por un grado de aire grueso E S, y por otro no tanto S A: el color B llegará pasando por dos grados de aire grueso y dos del más sutil: el C por tres grados del un aire y tres del otro, y el D finalmente por cuatro del grueso y cuatro del sutil: con lo cual queda probado, que la proporción o disminución de los colores es como la de sus distancias a la vista; lo cual solo sucede en los colores que están en una misma altura; porque en siendo ésta diversa, no rige la misma regla, pues entonces la diferencia de los grados del aire varía mucho en el asunto. *Figura IX.*

§ CVIII

Qué color no recibirá mutación en varios grados de aire

Colocado un color en varios grados de aire no recibirá mudanza cuando esté tanto mas distante de la vista, cuanto mas sutil sea el aire. Pruébase así: si el primer aire tiene cuatro grados de grueso, y el color dista un grado de la vista; y el segundo aire más alto tiene tres grados, aquel grado de grueso que pierde, lo gana en la distancia el color; y cuando el aire ha perdido dos grados de grueso, y el color ha aumentado otros dos a su distancia, entonces el primer color será de la misma manera que el tercero; y, para abreviar, si el color se eleva hasta entrar en el aire que ha

perdido ya tres grados de grueso, alejándose igualmente otros tres, entonces se juzgará con certeza que dicho color alto y remoto ha perdido tanto, como el que está bajo y próximo; porque si el aire superior ha perdido tres grados de grueso, respecto al inferior, también el color se ha alejado y elevado otros tres.

§ CIX

Si pueden parecer varios colores con un mismo grado de oscuridad, mediante una misma sombra

Muchos colores diversos oscurecidos por una misma sombra pueden al parecer transmutarse en el color de la misma sombra. Esto se manifiesta en una noche muy nublada, en la cual no se percibe el color de ninguna cosa; y puesto que las tinieblas no son más que privación de la luz incidente y refleja que hace ver y distinguir los colores de todos los cuerpos, se sigue en consecuencia que quitada esta luz, faltará también el conocimiento de los colores y será igual su sombra.

§ CX

De la causa que hace perder los colores y figuras de los cuerpos al parecer

Hay muchos sitios que aunque en sí mismos estén iluminados, se demuestran y pintan no obstante oscuros y sin variedad alguna de color en los objetos que dentro tengan. La razón es por el mucho aire iluminado que se interpone entre el dicho sitio y la vista, como sucede cuando se mira alguna ventana remota, que sólo se advierte en ella una oscuridad uniforme y grande; y si entras luego dentro de la habitación, la hallarás sumamente clara, de modo que se distinguen bien los objetos que dentro hay. Esto consiste en un defecto de nuestros ojos, que vencidos por el mucho resplandor del aire, se disminuye y contrae tanto la pupila, que pierde mucha facultad y potencia; y al contrario sucede en los sitios de luz moderada, que dilatándose mucho, adquiere mayor perspicacia. Esta proposición la tengo demostrada en mi *Tratado de Perspectiva*.

§ CXI

Ninguna cosa muestra su verdadero color si no se halla iluminada de otro color igual

Ningún objeto aparecerá con su verdadero color si la luz que le ilumina no es toda ella del mismo color; lo cual se ve claramente en los paños, en los que los pliegues que reflejan la luz a los otros que tienen al lado, los hacen parecer con su verdadero color. Lo mismo

sucede cuando una hoja de oro da luz a otra hoja, quedando muy diferente cuando la toma de otro cuerpo de distinto color.

§ CXII

De los colores que varían de naturaleza cotejados con el campo en que están

Ningún extremo de color uniforme se demostrará igual, si no termina en campo de color semejante. Esto se manifiesta cuando el negro termina en el blanco; entonces, cada color adquiere más realce al lado del opuesto que en los demás parajes donde se encuentran más separados.

§ CXIII

De la mutación de los colores transparentes puestos sobre otros diferentes

Cuando un color transparente se pone sobre otro diverso, resulta un color mixto, distinto del uno y del otro que lo componen; como se ve en el humo que sale de una chimenea, que al principio que su color se mezcla con el negro de la misma chimenea, parece como azul; y cuando se eleva y se mezcla con lo azulado del aire, aparece con visos rojos. Así pues, sentando el morado sobre el azul, quedará de color de violeta, y dando el azul sobre el amarillo, saldrá verde, y el color de oro sobre el blanco quedará amarillo claro; y por último, el blanco sobre el negro parecerá azul, y tanto mas bello cuanto más puros sean el blanco y el negro.

§ CXIV

Qué parte de un mismo color debe mostrarse mas bella en la Pintura

Aquí vamos a considerar qué parte de un color ha de quedar con más viveza en la pintura; si aquella que recibe la luz, la del reflejo, la de la media tinta, la de la sombra, o la parte transparente, si la tiene. Para esto es menester saber de qué color se habla; porque los colores tienen su belleza respectiva en varias partes diferentes: por ejemplo: el negro consiste su hermosura en la sombra; el blanco en la luz; el azul, verde o amarillo en la media tinta; el anteado y rojo en la luz; el oro en los reflejos; y la laca en la media tinta.

§ CXV

Todo color que no tenga lustre es mucho más bello en la parte iluminada que en la sombra

Todo color es siempre más hermoso en la parte iluminada que en la sombra, porque la luz vivifica y demuestra con toda claridad la naturaleza del color, y la sombra lo oscurece y apaga, y no permite distinguirle bien. Y si a esto se replica que el negro tiene mas belleza en la sombra que en la luz, se responderá que el negro no es color.

§ CXVI

De la evidencia de los colores

Conforme la mayor o menor claridad de las cosas, serán éstas más o menos perceptibles desde lejos.

§ CXVII

Qué parte de un color debe ser más bella según lo que dicta la razón

Siendo A la luz, y B el objeto iluminado por ella en línea recta; E, que no puede mirar la dicha luz, verá sólo la pared iluminada, la cual supongo sea de color de rosa. Esto supuesto, la luz que se origina en la pared tendrá el color de quien la causa, y teñirá de encarnado al objeto E; el cual si es igualmente encarnado, será mucho mas hermoso que B; y si E fuese amarillo, se originará un color tornasolado de amarillo y rojo. *Figura X.*

§ CXVIII

La belleza de un color debe estar en la luz

Si es cierto que solo conocemos la cualidad de los colores mediante la luz, y que donde hay más luz, con más claridad se juzga del color; y que en habiendo oscuridad, se tiñe de oscuro el color; sale por consecuencia que el pintor debe demostrar la verdadera cualidad de cada color en los parajes iluminados.

§ CXIX

Del verde de cardenillo

El verde de cardenillo gastado al óleo, ve disipada inmediatamente su belleza si no se le da luego el barniz; y no sólo se disipa, sino que si se le lava con una esponja llena de agua, se irá al instante, y mucho mas brevemente si el tiempo está húmedo. La causa de esto es porque este color está hecho a base de sal, la cual se deshace fácilmente con la humedad, y mucho más si se lava con la esponja.

§ CXX

Para aumentar la belleza del cardenillo

Si el cardenillo se mezcla con el áloe que llaman *cavalino*, quedará sumamente bello, y mucho más quedaría con el azafrán, pero tal mezcla no es estable. Para conocer la bondad de dicho áloe, se notará si se deshace en el aguardiente caliente. Y si después de concluida una obra con este verde, se le da una mano del referido áloe deshecho en agua natural, saldrá un perfecto color. Y adviértase que el áloe se puede moler él solo con aceite, o mezclado con el cardenillo o con cualquiera otro color.

§ CXXI

De la mezcla de los colores

Aunque la mezcla de los colores se extiende hasta el infinito, no obstante diré algo sobre el asunto. Poniendo primero en la paleta algunos colores simples, se mezclarán uno con otro, luego dos a dos, tres a tres, y así hasta concluir el número de ellos[5]. Después se volverán a mezclar los colores dos con dos, tres con tres, cuatro con cuatro, hasta acabar; y por último, a cada dos colores simples se les mezclarán tres, y luego otros tres, luego seis, siguiendo la mezcla en todas las proporciones. Llamo colores simples a aquellos que no son compuestos, ni se pueden componer con la mezcla del negro y el blanco, aunque éstos no se cuentan en el número de los colores; porque el uno es oscuridad y el otro luz; esto es, el uno privación de luz, y el otro generación de ella.

[5] Hasta aquí parece que habla Da Vinci de los colores primitivos o generativos solamente.

No obstante, yo siempre cuento con ellos, porque son los principales para la Pintura, la cual se compone de sombras y luces que es lo que se llama claro y oscuro. Después del negro y el blanco sigue el azul y el amarillo; luego el verde, el leonado (o sea, ocre oscuro), y finalmente el morado y el rojo. Éstos son los ocho colores que hay en la naturaleza, con los cuales empiezo a hacer mis tintas o mezclas. Primeramente mezclaré el negro con el blanco, luego el negro con el amarillo y después con el rojo; luego el amarillo con el negro y encarnado, y porque aquí me falta el papel, omito esta distinción para hacerla con toda prolijidad en la obra que daré a luz, que será de grande utilidad y aun muy necesaria; y esta descripción se pondrá entre la teoría y la práctica (7).

§ CXXII

De la superficie del cuerpo umbroso

Toda superficie de cuerpo umbroso participa del color de su objeto. Esto se ve claramente en todos ellos, pues nunca podrá un cuerpo mostrar su figura y color, si la distancia entre él y el luminoso no está iluminada. Y así, si el cuerpo opaco es amarillo y el luminoso azul, la parte iluminada parecerá verde, porque dicho color se compone de azul y amarillo.

§ CXXIII

Qué superficie admite mas colores

La superficie blanca es la que más admite cualquier color en comparación con todas las demás superficies de cualquier cuerpo que no sea lustroso como el espejo. La razón es porque todo cuerpo vacío puede recibir todo lo que no pueden los que están llenos; y siendo el blanco vacío (esto es, privado de todo color), y hallándose iluminado con el color de cualquier luminoso, participará de este color mucho más que el negro; el cual es como un vaso roto que no puede contener en sí licor alguno.

§ CXXIV

Qué cuerpo se teñirá más del color de su objeto

La superficie de un cuerpo participará más del color de aquel objeto que esté más próximo. La razón es porque estando cercano

el objeto, despide una infinita variedad de especies, las cuales al embestir la superficie del cuerpo, la alterarán mucho más que si estuviese muy remoto; y de este modo demuestra con más viveza la naturaleza de su color en el cuerpo opaco.

§ CXXV

Qué cuerpo mostrará más bello color

Cuando la superficie de un cuerpo opaco esté próxima a un objeto de igual color que el suyo, entonces será cuando muestre el más bello color.

§ CXXVI

De la encarnación de los rostros

Cuanto mayor sea un cuerpo, más bulto hará a mayor distancia. Esta proposición nos enseña que los rostros se vuelven oscuros con la distancia, porque la mayor parte de la cara es sombra, y la masa de la luz es poca, por lo cual a corta distancia se desvanece: los reflejos son aún menos, y por esto, como casi todo el rostro se vuelve sombra, parece oscuro en estando algo apartado. Y esta oscuridad se aumentará más siempre que detrás del rostro haya campo blanco o claro.

§ CXXVII

Del papel para dibujar del modelo

Los pintores para dibujar del modelo teñirán siempre el papel de una tinta oscurita; y haciendo las sombras del dibujo más oscuras, tocarán los claros ligeramente con clarión, sólo en aquel punto donde bata la luz, que es lo primero que se pierde de vista, cuando se mira el modelo a alguna distancia.

§ CXXVIII

De la variedad de un mismo color, según las varias distancias a que se mire

Entre los colores de una misma naturaleza, aquel que esté menos remoto de la vista, tendrá menos variación, porque como el aire

interpuesto ocupa algo el objeto que se mira, siendo mucha la cantidad de él, teñirá al objeto de su propio color; y al contrario, siendo poco el aire interpuesto, estará el objeto más desembarazado.

§ CXXIX

Del color verde de los campos

Entre los varios verdes del campo el más oscuro es el de las plantas y árboles, y el más claro el de las yerbas de los prados.

§ CXXX

Qué verde participará más del azul

Aquel verde cuya sombra sea más densa y más oscura participará más del azul, porque el azul se compone de claro y oscuro a larga distancia.

§ CXXXI

Qué superficie es la que demuestra menos que cualquiera otra su verdadero color

Cuanto más tersa y lustrosa sea una superficie, tanto menos mostrará su verdadero color. Esto se ve claramente en las yerbecillas de los prados y en las hojas de los árboles, las cuales, siendo de una superficie unida y lustrosa, brillan y lucen con los rayos del sol o con la claridad del aire, y en aquella parte pierden su natural color.

§ CXXXII

Qué cuerpo es el que muestra más su verdadero color

Todo cuerpo que tenga la superficie poco tersa mostrará más claramente su verdadero color. Esto se ve en los lienzos y en las hojas de los árboles que tienen cierta pelusa, la cual impide que se origine en ellas algún reflejo; y no pudiendo reflejar los rayos de la luz, sólo dejan ver su verdadero y natural color. Pero esto no se aplica cuando se interpone un cuerpo de color diverso que las ilumine, como el color rojo del sol al ponerse, que tiñe de encarnado a las nubes que embiste.

§ CXXXIII

De la claridad de los paisajes

Nunca tendrán semejanza la viveza, color y claridad de un paisaje pintado con los naturales que están iluminados por el sol, a menos que se miren estos paisajes artificiales a la misma luz.

§ CXXXIV

De la Perspectiva regular para la disminución de los colores a larga distancia

El aire participará tanto menos del color azul, cuanto más próximo esté del horizonte; y cuanto más remoto se halle de él, tanto más oscuro será. Pruébase esto por las proposiciones que dicen: que cuanto más enrarecido sea un cuerpo, tanto menos le iluminará el sol. Y así el fuego, elemento que se introduce por el aire por ser más raro y sutil, ilumina mucho menos la oscuridad que hay encima de él, que no el aire que le circunda; y por consiguiente el aire, cuerpo menos enrarecido que el fuego, recibe mucha más luz de los rayos solares que le penetran, e iluminando la infinidad de átomos que vagan por su espacio, parece a nuestros ojos sumamente claro. Esto supuesto, mezclándose con el aire la oscuridad de las tinieblas, convierte la blancura suya en azul, tanto más o menos claro, cuanto más o menos aire grueso se interponga entre la vista y la oscuridad. Por ejemplo, siendo P el ojo que ve sobre sí la porción de aire grueso P R, y después declinando la vista, mira el aire por la línea P S, le parecerá mucho más claro, por haber aire mucho más grueso por la línea P S, que por P R; y mirando hacia el horizonte D, verá el aire casi sin nada de azul, porque entonces la línea visual P D penetra por mayor cantidad de aire[6] que cuando se dirigía por P S. Figura XI.

§ CXXXV

De las cosas que representan en el agua, especialmente el aire

Para que se representen en el agua las nubes y celajes del aire, es menester que reflejen a la vista desde la superficie del agua con

[6] Esto es, aire grueso.

ángulos iguales; esto es, que el ángulo de la incidencia sea igual al ángulo de la reflexión.

§ CXXXVI

Disminución de los colores por objeto interpuesto

Siempre que entre la vista y un color haya algún objeto interpuesto, disminuirá el color su viveza en proporción de lo más o menos grueso, o compacto del objeto (8).

§ CXXXVII

De los campos que convienen a las sombras y a las luces

Para que el campo convenga igualmente a las sombras que a las luces, y a los términos iluminados u oscuros de cualquier color, y al mismo tiempo hagan resaltar la masa del claro respecto a la del oscuro, es necesario que tenga variedad, esto es, que no remate un color oscuro sobre otro oscuro, sino claro; y al contrario, el color claro o participante del blanco finalizará en color oscuro o que participe del negro.

§ CXXXVIII

Cómo se debe componer cuando el blanco cae sobre blanco y el oscuro sobre oscuro

Cuando un color blanco va a terminar sobre otro color blanco, si son de una misma casta o armonía ambos blancos, se hará el mas próximo un poco más oscuro por el lado en que se une con el más remoto; pero cuando el blanco que sirve de campo al otro blanco es más oscuro y de otro género, entonces él mismo hará resaltar al otro sin más auxilio.

§ CXXXIX

De la naturaleza del color de los campos que sirven para el blanco

Cuanto más oscuro sea el campo, más blanco parecerá el objeto blanco que insista sobre él; y al contrario, siendo el campo más claro, parecerá el objeto menos blanco. Esto lo enseña la naturaleza

§ CXXXIII

De la claridad de los paisajes

Nunca tendrán semejanza la viveza, color y claridad de un paisaje pintado con los naturales que están iluminados por el sol, a menos que se miren estos paisajes artificiales a la misma luz.

§ CXXXIV

De la Perspectiva regular para la disminución de los colores a larga distancia

El aire participará tanto menos del color azul, cuanto más próximo esté del horizonte; y cuanto más remoto se halle de él, tanto más oscuro será. Pruébase esto por las proposiciones que dicen: que cuanto más enrarecido sea un cuerpo, tanto menos le iluminará el sol. Y así el fuego, elemento que se introduce por el aire por ser más raro y sutil, ilumina mucho menos la oscuridad que hay encima de él, que no el aire que le circunda; y por consiguiente el aire, cuerpo menos enrarecido que el fuego, recibe mucha más luz de los rayos solares que le penetran, e iluminando la infinidad de átomos que vagan por su espacio, parece a nuestros ojos sumamente claro. Esto supuesto, mezclándose con el aire la oscuridad de las tinieblas, convierte la blancura suya en azul, tanto más o menos claro, cuanto más o menos aire grueso se interponga entre la vista y la oscuridad. Por ejemplo, siendo P el ojo que ve sobre sí la porción de aire grueso P R, y después declinando la vista, mira el aire por la línea P S, le parecerá mucho más claro, por haber aire mucho más grueso por la línea P S, que por P R; y mirando hacia el horizonte D, verá el aire casi sin nada de azul, porque entonces la línea visual P D penetra por mayor cantidad de aire[6] que cuando se dirigía por P S. Figura XI.

§ CXXXV

De las cosas que representan en el agua, especialmente el aire

Para que se representen en el agua las nubes y celajes del aire, es menester que reflejen a la vista desde la superficie del agua con

[6] Esto es, aire grueso.

ángulos iguales; esto es, que el ángulo de la incidencia sea igual al ángulo de la reflexión.

§ CXXXVI

Disminución de los colores por objeto interpuesto

Siempre que entre la vista y un color haya algún objeto interpuesto, disminuirá el color su viveza en proporción de lo más o menos grueso, o compacto del objeto (8).

§ CXXXVII

De los campos que convienen a las sombras y a las luces

Para que el campo convenga igualmente a las sombras que a las luces, y a los términos iluminados u oscuros de cualquier color, y al mismo tiempo hagan resaltar la masa del claro respecto a la del oscuro, es necesario que tenga variedad, esto es, que no remate un color oscuro sobre otro oscuro, sino claro; y al contrario, el color claro o participante del blanco finalizará en color oscuro o que participe del negro.

§ CXXXVIII

Cómo se debe componer cuando el blanco cae sobre blanco y el oscuro sobre oscuro

Cuando un color blanco va a terminar sobre otro color blanco, si son de una misma casta o armonía ambos blancos, se hará el mas próximo un poco más oscuro por el lado en que se une con el más remoto; pero cuando el blanco que sirve de campo al otro blanco es más oscuro y de otro género, entonces él mismo hará resaltar al otro sin más auxilio.

§ CXXXIX

De la naturaleza del color de los campos que sirven para el blanco

Cuanto más oscuro sea el campo, más blanco parecerá el objeto blanco que insista sobre él; y al contrario, siendo el campo más claro, parecerá el objeto menos blanco. Esto lo enseña la naturaleza

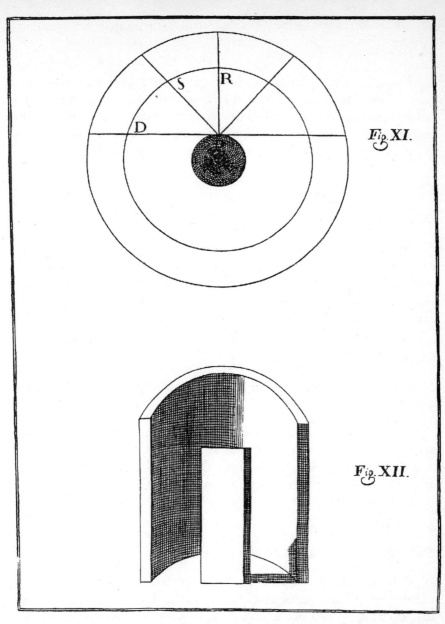

Fig. XI.

Fig. XII.

cuando nieva; pues cuando vemos los copos en el aire, parecen oscuros, y al pasar por la oscuridad de alguna ventana, parecen blanquísimos. Igualmente, viendo caer los copos desde cerca, parece que caen velozmente, y que forman una cantidad continua, como unas cuerdas blancas; y desde lejos parece que caen poco a poco y separados.

§ CXL

De los campos de las figuras

Entre las cosas de color claro, tanto más oscuras parecerán, cuanto más blanco sea el campo en que insisten; y al contrario, un rostro encarnado parecerá pálido en campo rojo, y el pálido parecerá encarnado en campo amarillo; y así todos los colores harán distinto efecto según sea el campo sobre el que se miren.

§ CXLI

Del campo de las pinturas

Es de mucha importancia el modo de hacer los campos, para que resalten bien sobre ellos los cuerpos opacos pintados, vestidos de sombras y luces; porque el cuidado ha de estar en que siempre insista la parte iluminada en campo oscuro, y la parte oscura en campo claro.

§ CXLII

De algunos que pintan los objetos remotos muy oscuros en campo abierto

Hay muchos que en un paisaje o campiña abierta hacen las figuras tanto más oscuras cuanto más se alejan de la vista; lo cual es al contrario, a menos que la cosa imitada no sea blanca de por sí, pues entonces se seguirá la regla que se propone en la siguiente §.

§ CXLIII

Del color de las cosas apartadas de la vista

Cuanto más grueso es el aire, tanto más fuertemente tiñe de su color a los objetos que se apartan de la vista. Esto supuesto, cuando un objeto se halla a dos millas de la vista, se advertirá mucho más teñido del color del aire que si estuviera a una. Se responderá a esto que en un paisaje, los árboles de una misma especie son más oscuros los que están remotos que los cercanos; pero esto es falso cuando las plantas son de una misma especie y tienen iguales espacios entre sí; y solo se verificará cuando los primeros árboles estén muy separados, de modo que por entre ellos se vea la claridad de los prados que

los dividen, y los últimos sean muy espesos y juntos, como sucede a las orillas de un río. Entonces no se ve entre ellos espacio claro, sino que están todos juntos haciéndose sombra unos a otros. Es evidente también que en las plantas, la parte umbrosa es mucho mayor que la iluminada, y mirándose de lejos, la masa principal es la del oscuro, quedando casi imperceptible la parte iluminada; y así esta unión solo deja ver la parte de mas fuerza a larga distancia.

§ CXLIV

Grados de las pinturas

No siempre es bueno lo que es bello; y esto lo digo por aquellos pintores que se enamoran tanto de la belleza de los colores, que apenas ponen sombra en sus pinturas. Son estos pintores tan endebles e insensibles que dejan la figura sin relieve alguno. Este mismo error cometen los que hablan con elegancia y sin conceptos ni sentencias.

§ CXLV

De los visos y color del agua del mar, visto desde varios puntos

Las ondas del mar no tienen color universal, pues mirándolo desde la tierra firme, parece de color oscuro, y tanto mas oscuro cuanto mas próximo esté al horizonte, y se advierten algunos golpes de claro que se mueven lentamente, como cuando entre un rebaño de ovejas negras se ven algunas blancas. Y mirándolo en alta mar parece azul. La causa de esto es porque visto el mar desde la tierra, se representa en sus ondas la oscuridad de ésta; y visto en alta mar parece azul; porque se ve en el agua representado el color azul del aire.

§ CXLVI

De la naturaleza de las contraposiciones

Las vestiduras negras hacen parecer las carnes de las imágenes humanas aún más blancas de lo que son; y las blancas por el contrario las oscurecen. Las vestiduras amarillas hacen resaltar el color de las carnes, y las encarnadas las ponen pálidas.

§ CXLVII

Del color de la sombra de cualquier cuerpo

Nunca será propio ni verdadero el color de la sombra de cualquier cuerpo, si el objeto que le oscurece no tiene el mismo color que el cuerpo a quien oscurece. Por ejemplo, si en una habitación cuyas paredes sean verdes se pone un objeto azul, entonces la parte iluminada de éste tendrá un bellísimo color azul, y la parte oscura será de un color desagradable, y no como debería ser la sombra de un azul tan bello; porque se altera la reverberación del verde que hiere en él; y si las paredes fuesen de un amarillo anteado sería mucho peor.

§ CXLVIII

De la perspectiva de los colores en lugares oscuros

En los lugares claros –y lo mismo en aquellos cuya claridad se disminuya uniformemente hasta quedar oscuros–, cuanto más apartado de la vista esté un color, más oscuro estará.

§ CXLIX

Perspectiva de los colores

Los primeros colores deben ser simples, y los grados de su disminución deben convenir con los de las distancias: esto es, que el tamaño de las cosas participará más de la naturaleza del punto cuanto más próximas estén a él; y los colores participarán tanto más del color de su horizonte cuanto más cercanos se hallen a él.

§ CL

De los colores

El color que se halla entre la luz y la sombra[7] de un cuerpo no debe tener tanta belleza como la parte iluminada, por lo que la mayor hermosura del color debe hallarse en los principales claros[8].

7 Esto es, la media tinta.
8 Véase la § 124.

§ CLI

En qué consiste el color azul del aire

El color azul del aire se origina de aquella parte de sí mismo que se halla iluminada y colocada entre las tinieblas superiores y la tierra. El aire por sí no tiene cualidad alguna de color, olor o sabor, pero recibe la semejanza de todas las cosas que se ponen detrás de él, y tanto más bello será el azul que demuestre cuanto más oscuras sean las cosas que tenga detrás, con tal que no haya ni un espacio ni demasiado grande ni demasiado húmedo; y así se ve en los montes más sombríos que a larga distancia parecen más azules, y los que son más claros, manifiestan mejor su color verdadero que no el azul de que los viste el aire interpuesto.

§ CLII

De los colores

Entre los colores que no son azules, puestos a larga distancia, aquel participará más del azul que sea más próximo al negro; y al contrario, el que más opuesto sea a éste conservará su color propio a mayor distancia. Esto supuesto, el verde del campo se transmutara más en azul que no el amarillo o blanco; y al contrario, éstos mudarán menos que el verde y el encarnado.

§ CLIII

De los colores

Los colores colocados a la sombra tendrán más o menos de su natural belleza respecto de la mayor o menor oscuridad en que se hallen. Pero estando en un paraje iluminado, entonces manifestarán tanta más hermosura quanta mayor sea la claridad que les rodee. O al contrario, se dirá: tantas son las variedades de los colores de las sombras cuantas son las variedades de los colores que tienen las cosas oscurecidas. Y yo digo que los colores puestos a la sombra manifestarán en sí tanta menos variedad cuanto más oscura sea la sombra en que se hallen, como se advierte mirando desde una plaza las puertas de un templo algo oscuro, en las cuales las pinturas vestidas de varios colores parecen del todo oscurecidas.

§ CLIV

De los campos de las figuras pintadas

El campo sobre el que está pintada cualquier figura debe ser más oscuro que la parte iluminada de ella, y más claro que su sombra.

§ CLV

Por qué no es color el blanco

El blanco en sí no es color, mas está en potencia de recibir cualquier color. Cuando se halla en campo abierto, todas sus sombras son azules; y esto es en razón de la proposición cuarta que dice: *la superficie de todo cuerpo opaco participa del color de su objeto.* Y cuando se halla el blanco privado de la luz del sol por la interposición de algún objeto, queda toda aquella parte que está de cara al sol y al aire bañada del color de éste y de aquél; y la otra que no la ve el sol queda oscurecida y bañada del color del aire. Y si este blanco no viese el verde del campo hasta el horizonte, ni la blancura de este, sin duda aparecería a nuestra vista con el mismo color del aire.

§ CLVI

De los colores

La luz del fuego tiñe todas las cosas de color amarillo; pero esto no se nota sino comparándolas con las que están iluminadas por la luz del aire. Este parangón se podrá verificar al ponerse el sol o después de la aurora en una pieza oscura, en donde reciba un objeto por alguna abertura la luz del aire, y por otra la de una candela, y entonces se verá con certeza la diferencia de ambos colores. Sin este cotejo nunca se conocerá esta diferencia sino en los colores que tienen más semejanza, aunque se distinguen, como el blanco del amarillo o el verde claro del azul; porque como la luz que ilumina al azul tiene mucho de amarillo, viene a ser lo mismo que mezclar azul y amarillo, de lo que resulta el verde; y si después se mezcla con más amarillo, queda más bello el verde.

§ CLVII

Del color de la luz incidente y de las refleja

Cuando dos luces dejan en medio a un cuerpo umbroso, no se pueden variar sino de dos modos; esto es, o serán de igual potencia, o serán desiguales entre sí. Si son iguales, se podrán variar de otros dos modos según el resplandor que arrojen al objeto, que será igual o desigual: será igual, cuando estén a iguales distancias, y desigual, cuando se hallen en desigual distancia. Estando a iguales distancias se variarán de otros dos modos; esto es, el objeto situado a igual distancia entre dos luces iguales en color y resplandor, puede ser iluminado de ellas de dos modos, o igualmente por todas partes, o desigualmente: será iluminado igualmente por ellas cuando el espacio que haya alrededor de ambas luces sea de igual color, oscuridad o claridad; y desigualmente cuando el dicho espacio varíe en oscuridad.

§ CLVIII

De los colores de la sombra

Muchas veces sucede que la sombra de un cuerpo umbroso no es compañera del color de la luz, siendo aquella verdosa, cuando ésta parece roja, y sin embargo el cuerpo es de color igual. Esto sucederá cuando viene la luz de Oriente; pues entonces ilumina al objeto con su propio resplandor, y al Occidente se verá otro objeto iluminado con la misma luz, y parecerá de distinto color que el primero, porque los rayos reflejos resaltan hacia Levante, y hieren al primer objeto que está enfrente, y reflejándose en él quedan impresos con su color y resplandor. Yo he visto muchas veces en un objeto blanco las luces rojas y las sombras azueles, como en una montaña de nieve, cuando está el sol para ponerse, y se manifiesta encendido y rojo. *Figura XIII.*

§ CLIX

De las cosas puestas a luz abierta; y por qué es útil este uso en la Pintura

Cuando un cuerpo umbroso insiste sobre campo de color claro e iluminado, precisamente parecerá apartado y remoto del campo.

Esto sucede porque los cuerpos cuya superficie es curva, quedan con sombra necesariamente en la parte opuesta a la que recibe la luz, porque por allí no alcanzan a llegar los rayos luminosos; y por esto hay mucha diferencia respecto al campo: y la parte iluminada del dicho cuerpo no terminará en el campo iluminado con la misma claridad, sino que entre éste y la luz principal del cuerpo habrá una parte que será mas oscura que el campo y que su luz principal respectivamente. *Figura XIV*.

§ CLX

De los campos

En los campos de las figuras, cuando una de estas insiste sobre campo oscuro y la oscura en campo claro, poniendo lo blanco junto a lo negro y lo negro junto a lo blanco, quedan ambas cosas con mucha mayor fuerza; pues un contrario con otro resalta mucho más.

§ CLXI

De las tintas que resultan de la mezcla de otros colores y se llaman especies segundas

Entre los colores simples el primero es el blanco, aunque los filósofos no admiten al negro y al blanco en la clase de colores; porque el uno es causa de colores, y el otro privación de ellos. Pero como el pintor necesita absolutamente de ambos, los pondremos en el número de los colores, y según esto diremos que el blanco es el primero de los colores simples, el amarillo el segundo, el verde el tercero, el azul el cuarto, el rojo el quinto, y el negro el sexto. El blanco lo podemos usar como sustituto de la luz, sin la cual no puede verse ningún color; el amarillo para la tierra; el verde para el agua; el azul para el aire; el rojo para el fuego; y el negro para las tinieblas que están sobre el elemento del fuego; porque en él no hay materia en donde puedan herir los rayos solares, y por consiguiente iluminar. Si se quiere ver brevemente la variedad de todos los colores compuestos, tómense algunos vidrios dados de color, y mírese por ellos el campo y otras cosas, y se advertirá cómo todos los colores de lo mirado por ellos estarán mezclados con el del vidrio, y se notará la tinta que resulta de la tal mezcla, o cuál de ellos se pierde

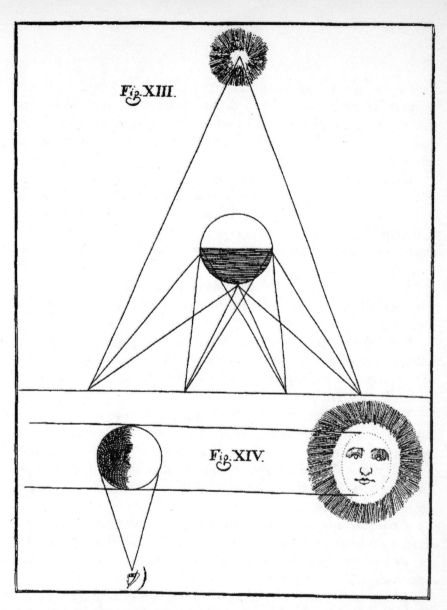

del todo. Si el vidrio fuese amarillo, podrán mejorarse o empeorarse los colores que por él pasen a la vista; se empeorarán el azul y el negro, y mucho más el blanco; y se mejorarán el amarillo y el verde sobre todos los demás; y de este modo se recorrerán todas las mezclas de colores que son infinitas, y se podrán inventar y elegir nuevos colores mixtos y compuestos, poniendo dos vidrios de dos diferentes colores uno detrás de otro para poder adelantar por sí.

§ CLXII

De los colores

El azul y el verde no son en rigor colores simples; porque el primero se compone de luz y de tinieblas, como el azul del aire que se compone de un negro perfectísimo, y de un blanco clarísimo; y el segundo se compone de uno simple y uno compuesto, que son el azul y el amarillo.

Las cosas transparentes participan del color del cuerpo que en ellas se transparenta; pues un espejo se tiñe en parte del color de la cosa que representa, y tanto más participa el uno del otro cuanto más o menos fuerte es la cosa representada respecto del color del espejo; y la cosa que más participe del color de éste, se representará en él con mucha mayor fuerza.

Entre los colores de los cuerpos el que tenga más blancura, se verá desde más lejos, y el más oscuro por consiguiente se perderá a menor distancia.

Entre dos cuerpos de igual blancura, y a igual distancia de la vista, el que esté rodeado de más oscuridad parecerá más claro; y al contrario, la oscuridad que esté al lado de la mayor blancura parecerá más tenebrosa.

Entre los colores de igual belleza parecerá más vivo el que se mire al lado de su opuesto, como lo pálido con lo sonrosado, lo negro con lo blanco, lo azul con lo amarillo, lo verde con lo rojo, aunque ninguno de éstos sea un color verdadero; porque todas las cosas se conocen mejor al lado de sus contrarias, como lo oscuro en lo claro, lo claro en lo oscuro.

Cualquiera cosa vista entre aire oscuro y turbulento parecerá mayor de lo que es; porque, como ya se ha dicho, las cosas claras se aumentan en el campo oscuro por las razones que se han apuntado (9).

El intervalo que media entre la vista y el objeto lo transmuta a éste, y lo viste de su color, como el azul del aire tiñe de azul a las montañas lejanas; el vidrio rojo hace que parezcan rojos los objetos que se miren por él, y el resplandor que arrojan las estrellas a su contorno está ocupado también por la oscuridad de la noche, que se interpone entre la vista y su luz. El verdadero color de cualquier cuerpo sólo se notará en aquella parte que no esté ocupada de ninguna cualidad de sombra ni de brillantez, si es cuerpo lustroso.

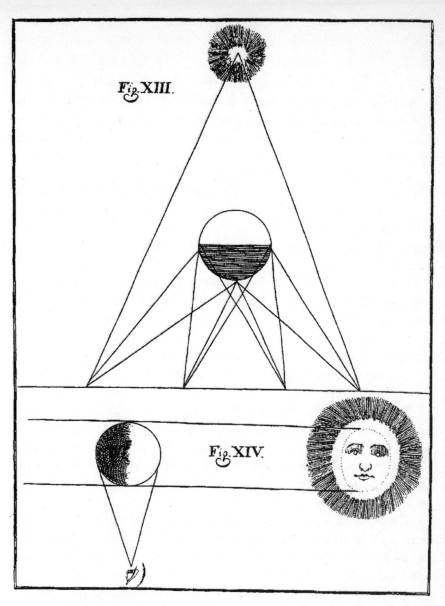

del todo. Si el vidrio fuese amarillo, podrán mejorarse o empeorarse los colores que por él pasen a la vista; se empeorarán el azul y el negro, y mucho más el blanco; y se mejorarán el amarillo y el verde sobre todos los demás; y de este modo se recorrerán todas las mezclas de colores que son infinitas, y se podrán inventar y elegir nuevos colores mixtos y compuestos, poniendo dos vidrios de dos diferentes colores uno detrás de otro para poder adelantar por sí.

§ CLXII

De los colores

El azul y el verde no son en rigor colores simples; porque el primero se compone de luz y de tinieblas, como el azul del aire que se compone de un negro perfectísimo, y de un blanco clarísimo; y el segundo se compone de uno simple y uno compuesto, que son el azul y el amarillo.

Las cosas transparentes participan del color del cuerpo que en ellas se transparenta; pues un espejo se tiñe en parte del color de la cosa que representa, y tanto más participa el uno del otro cuanto más o menos fuerte es la cosa representada respecto del color del espejo; y la cosa que más participe del color de éste, se representará en él con mucha mayor fuerza.

Entre los colores de los cuerpos el que tenga más blancura, se verá desde más lejos, y el más oscuro por consiguiente se perderá a menor distancia.

Entre dos cuerpos de igual blancura, y a igual distancia de la vista, el que esté rodeado de más oscuridad parecerá más claro; y al contrario, la oscuridad que esté al lado de la mayor blancura parecerá más tenebrosa.

Entre los colores de igual belleza parecerá más vivo el que se mire al lado de su opuesto, como lo pálido con lo sonrosado, lo negro con lo blanco, lo azul con lo amarillo, lo verde con lo rojo, aunque ninguno de éstos sea un color verdadero; porque todas las cosas se conocen mejor al lado de sus contrarias, como lo oscuro en lo claro, lo claro en lo oscuro.

Cualquiera cosa vista entre aire oscuro y turbulento parecerá mayor de lo que es; porque, como ya se ha dicho, las cosas claras se aumentan en el campo oscuro por las razones que se han apuntado (9).

El intervalo que media entre la vista y el objeto lo transmuta a éste, y lo viste de su color, como el azul del aire tiñe de azul a las montañas lejanas; el vidrio rojo hace que parezcan rojos los objetos que se miren por él, y el resplandor que arrojan las estrellas a su contorno está ocupado también por la oscuridad de la noche, que se interpone entre la vista y su luz. El verdadero color de cualquier cuerpo sólo se notará en aquella parte que no esté ocupada de ninguna cualidad de sombra ni de brillantez, si es cuerpo lustroso.

Cuando el blanco termina en el negro parecerán los términos de aquél mucho más claros, y los de éste mucho más oscuros.

§ CLXIII

Del color de las montañas

Cuanto más oscura sea en sí una montaña, tanto más azul parecerá a la vista; y la que más alta esté, y más llena de troncos y ramas será más oscura; porque la multitud de matas y arbustos cubre la tierra de modo que no puede penetrar la luz; y además, las plantas rústicas son de color más oscuro que las cultivadas. Las encinas, hayas, abetos, cipreses y pinos son mucho más oscuros que los olivos y demás árboles de jardín. La parte de luz que se interpone entre la vista y lo negro de la cima compondrá con él un azul más bello, y al contrario. Cuanto más semejante sea el color del campo en que insiste una planta al de ésta, tanto menos parecerá que sale fuera, y al contrario; y la parte blanca que limite con parte negra parecerá mucho más clara, y del mismo modo se manifestará más oscura la que más remota esté de un paraje negro; y al contrario.

§ CLXIV

El pintor debe poner en práctica la Perspectiva de los colores

Para ver cómo las cosas puestas en Perspectiva varían, pierden o disminuyen en cuanto a la esencia del color, se pondrán en el campo de cien en cien brazas varios objetos como árboles, casas, hombres, etcétera.

Se colocará un cristal de modo que se mantenga firme, y teniendo la vista fija sobre él, se dibujará un árbol siguiendo los contornos que señala el primer árbol; luego se irá apartando el cristal hasta que el árbol natural quede al lado del dibujado; a éste se le dará el colorido correspondiente, siguiendo siempre lo que ofrece el natural, de modo que cerrando un ojo parezca que ambos árboles están pintados y a una misma distancia. Hágase lo mismo con el segundo árbol, bajo estos mismos principios, y también con el tercero de cien en cien brazas; y esto servirá de mucho auxilio y dirección al pintor, poniéndolo en práctica siempre que le ocurra, para que quede la obra con división sensible en sus términos. Según esta

regla, hallo que el segundo árbol disminuye respecto al primero 4/3 de la altura de éste, estando ambos a la distancia de veinte brazas.

§ CLXV

De la Perspectiva aérea

Hay otra Perspectiva que se llama aérea, pues por la variedad del aire se pueden conocer las diversas distancias de varios edificios, terminados en su principio por una sola línea; como por ejemplo: cuando se ven muchos edificios a la otra parte de un muro, de modo que todos se manifiestan sobre la extremidad de éste de una misma magnitud, y se quiere representarlos en una pintura con distancia de uno a otro. El aire se debe fingir un poco grueso; y ya se sabe que de este modo las cosas que se ven en el último término, como son las montañas, respecto a la gran cantidad de aire que se interpone entre ellas y la vista, parecen azules y casi del mismo color que aquél cuando el sol está aún en el Oriente. Esto supuesto, se debe pintar el primero edificio con su tinta particular y propia sobre el muro; el que esté más remoto debe ir menos perfilado y algo azulado; el que haya de verse más allá se hará con más azul, y al que deba estar cinco veces más apartado, se le dará una tinta cinco veces más azul; y de ésta manera se conseguirá que todos los edificios pintados sobre una misma línea parezcan de igual tamaño, y se conocerá distintamente cuál está más distante, y cuál es mayor.

§ CLXVI

De varios accidentes y movimientos del hombre; y de la proporción de sus miembros

Las medidas del hombre en cada uno de sus miembros varían mucho, ya plegándose éstos más o menos, o de diferentes maneras, y ya disminuyendo o creciendo más o menos de una parte, según crecen o disminuyen del lado opuesto.

§ CLXVII

De las mutaciones que padecen las medidas del hombre desde que nace hasta que acaba de crecer

El hombre, cuando niño, tiene la anchura de la espalda igual a la longitud del rostro, y a la del hombro al codo, doblado el brazo; igual a ésta es la distancia desde el pulgar al codo, y la que hay desde el pubis a la rótula o choquezuela, y desde ésta a la articulación del pie. Pero cuando ya ha llegado a la perfecta estatura, todas estas distancias doblan su longitud excepto el rostro, el cual junto con los demás de la cabeza no padece tanta alteración. A partir de esta suposición, el hombre, cuando ha acabado de crecer, si es bien proporcionado, tendrá en su altura diez longitudes de su rostro, la anchura de su espalda será de dos de estas longitudes, y lo mismo todas las demás partes mencionadas. Lo demás se dirá en la medida universal del hombre.

§ CLXVIII

Los niños tienen las coyunturas al contrario que los adultos, respecto a la grosura

Los niños tienen todas las coyunturas muy sutiles, y el espacio que hay entre una y otra carnoso. Esto consiste en que el cutis que cubre la coyuntura está solo, sin ligamento alguno de los que cubren y ligan a un mismo tiempo el hueso; y la pingüedo o gordura se halla entre una y otra articulación, incluso en medio del hueso y del cutis; pero como el hueso es mucho más grueso en la articulación que en lo restante, al paso que va creciendo el hombre, va dejando aquélla superfluidad que había entre la piel y el hueso, y por consiguiente aquélla se une más a éste, y quedan más delgados los miembros. Pero en las articulaciones, como no hay mas que el cartílago y los nervios, no pueden desecarse, ni mucho menos disminuirse. Por lo cual los niños tienen las coyunturas sutiles y los miembros gruesos, como se ve en las articulaciones de los dedos y brazos, y la espalda sutil y cóncava. Al contrario, el adulto tiene las articulaciones gruesas en las piernas y brazos, y donde los niños tienen elevación, él disminuye (10).

§ CLXIX

De la diferencia de proporción que hay entre el hombre y el niño

Entre los hombres y los niños hay gran diferencia en cuanto a la distancia desde una coyuntura a otra, pues el hombre desde la

articulación del hombro hasta el codo, desde éste al extremo del dedo pulgar, y desde uno de los hombros al otro tiene la longitud de dos cabezas[9], y el niño solo de una. Esto se debe a que la naturaleza compone la habitación del entendimiento antes que la de los espíritus vitales.

§ CLXX

De las articulaciones de los dedos

Los dedos de la mano tienen sus coyunturas gruesas por todas partes cuando se doblan, y cuanto más doblados estén más se engruesan éstas; y al contrario, conforme se van extendiendo, se disminuye el grueso de las articulaciones. Lo mismo sucede en los dedos del pie, que admiten más o menos variación según lo carnosos que sean.

§ CLXXI

De la articulación del hombro y su incremento

La articulación del hombro y de los otros miembros que se doblan se demostrará en el *Tratado de la Anatomía*, en donde se dará la razón y causa de los movimientos de todas las partes que componen al hombre (11).

§ CLXXII

De los hombros

Los movimientos simples y principales que hace el hombre se producen cuando el brazo correspondiente se levanta, se baja o se echa hacia atrás. Se podría decir, y con razón, que estos movimientos eran infinitos; porque poniendo a un hombre con la espalda arrimada a la pared, y señalando en ella con el brazo un círculo, entonces hará todos los movimientos de que es capaz el hombro, y siendo toda cantidad continua divisible hasta el infinito, como el círculo es cantidad continua, y está producido por el movimiento del brazo, éste movimiento no produciría cantidad continua si no condujese a la línea la misma

9 Esto es, dos rostros.

continuación. Luego habiendo caminado por todas las partes del círculo el movimiento del brazo, y siendo aquél divisible hasta el infinito, serán también infinitos los movimientos y variedades del hombro.

§ CLXXIII

De las medidas universales del cuerpo

Las medidas universales del cuerpo se han de tomar por lo largo, no por lo grueso; porque la cosa mas maravillosa y laudable de las obras de la naturaleza consiste en que jamás se parece exactamente una persona a otra. Por tanto, el pintor –que es imitador de la naturaleza– debe observar y mirar la variedad de contornos y lineamentos. Está bien que huya de lo monstruoso, como la excesiva longitud de una pierna, lo corto de un cuerpo, lo encogido del pecho o lo largo de un brazo; pero notando la distancia de las articulaciones y lo grueso, que es en donde más varía la naturaleza, logrará imitar también su variedad.

§ CLXXIV

De la medida del cuerpo humano y dobleces de los miembros

La necesidad obliga al pintor a que deba conocer los huesos que forman la estructura humana, principalmente de la carne que los cubre, y de las articulaciones que se dilatan o contraen en sus movimientos; por cuya razón, midiendo el brazo extendido, da diferente proporción de la que se encuentra estando doblado. El brazo crece y disminuye entre su total extensión y encogimiento la octava parte de su longitud. Este incremento y contracción del brazo proviene del hueso que sale fuera de la articulación del codo, el cual, como se ve en la figura C A B, hace largo desde la espaldilla u hombro hasta el codo, cuando el ángulo de éste es menos que recto, y tanto más se aumenta esta longitud cuanto más disminuye el ángulo; y al contrario, se va contrayendo conforme se abre. *Lámina II*.

§ CLXXV

De la proporción respectiva de los miembros

Todas las partes de cualquier animal deben ser correspondientes al todo, de modo que el que en sí es corto y grueso, debe tener todos los miembros cortos y gruesos; y el que sea largo y delgado, debe

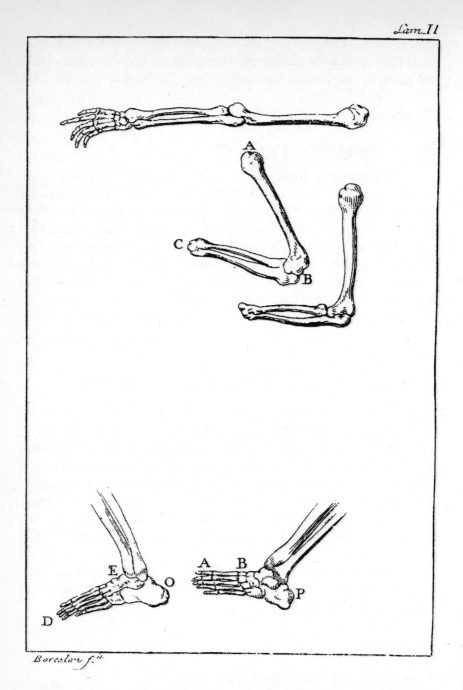

Borcalari f.to

tenerlos por consiguiente largos y delgados; como también el que
sea un medio entre estos dos extremos, habrá de conservar la misma
medianía. Lo mismo se debe entender de las plantas, cuando no

estén estropeadas por el hombre o por el viento; porque de otro modo sería juntar la juventud con la vejez, con lo cual quedaría viciada la proporción natural.

§ CLXXVI

De la articulación de la mano con el brazo

La articulación de la mano con el brazo disminuye un poco su grueso al cerrar el puño, y se engruesa cuando se abre aquélla. Lo contrario sucede al antebrazo en toda su extensión; y esto proviene de que al abrir la mano se extienden los músculos *domésticos*, y adelgazan el antebrazo; y al cerrar el puño, se hinchan y engruesan los *domésticos* y *silvestres*; pero éstos sólo se apartan del hueso porque los tira la acción de doblar la mano (12).

§ CLXXVII

De la articulación del pie, su aumento y disminución

La disminución y aumento de la articulación del pie resulta en la parte llamada tarso o empeine, la cual se engruesa cuando se forma ángulo agudo con el pie y la pierna; y se adelgaza conforme se va abriendo. *Vease* O P. *Lámina II.*

§ CLXXVIII

De los miembros que disminuyen al doblarse y crecen al extenderse

Entre los miembros que tienen articulación para doblarse, solo la rodilla es la que se disminuye al doblarse, y se engruesa al extenderse.

§ CLXXIX

De los miembros que engruesan en la articulación al doblarse

Todos los miembros del hombre engruesan al doblarse, en su articulación, excepto la rodilla.

§ CLXXX

De los miembros del desnudo

Los miembros de un hombre desnudo, fatigado en diversas acciones, deben descubrir los músculos de aquel lado por donde éstos dan movimiento al miembro que está en acción, y los demás deben representarse más o menos señalados, según la más o menos violenta acción en que se encuentren.

§ CLXXXI

Del movimiento potente de los miembros del hombre

Aquel brazo tendrá mas poderoso y largo movimiento, que estando apartado de su sitio natural, experimente mayor adherencia o fuerza de los otros miembros por retraerle al paraje hacia donde desea moverse. Como la figura A que mueve el brazo con el dardo E, y lo arroja al sitio contrario, moviéndose con todo el cuerpo hacia B. *Lámina III.*

§ CLXXXII

Del movimiento del hombre

La parte principal y sublime del arte es la investigación de las cosas que componen cualquiera otra; y la segunda, que trata de los movimientos, estriba en que tengan conexión con sus operaciones: éstas se deben hacer con prontitud, según la naturaleza de quien las ejecuta, ya solícito o ya tardío y perezoso; y la prontitud en la ferocidad ha de ser correspondiente en todo a la cualidad que debe tener quien la ejecuta. Por ejemplo, cuando se ha de representar a un hombre arrojando un dardo, una piedra o cosa semejante, debe manifestar la figura la total disposición que tiene para tal acción, como se ve en estas figuras, diversas entre sí, respecto a su acción y potencia. La primera A representa la fuerza o potencia; la segunda B, el movimiento; pero la B arrojará a más distancia lo que tire que la A; porque aunque ambas demuestran que quieren arrojar el peso que tienen hacia una misma parte, la B, teniendo vueltos los pies hacia dicho paraje, cuando, torciendo el cuerpo, se mueve a la parte opuesta a aquélla hacia donde dispone su fuerza y potencia, vuelve luego con velocidad y comodidad al mismo puesto, y desde allí

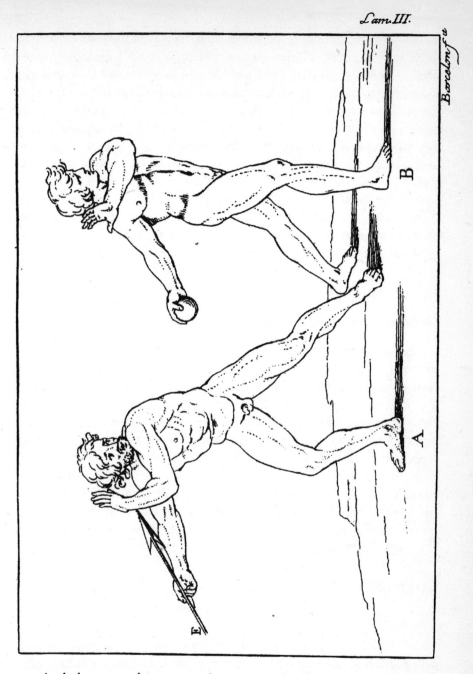

arroja de la mano el peso que tiene. Y en el mismo caso la figura A, como tiene las puntas de los pies hacia el paraje contrario a aquel a donde va a arrojar el peso, se vuelve a él con grande incomodidad, y por consiguiente el efecto es muy débil, y el movimiento participa

de su causa; porque la disposición de la fuerza en todo movimiento debe ser torciendo el cuerpo con violencia y volviéndolo al sitio natural con comodidad, para que de este modo tenga la operación buen efecto. Porque la ballesta que no tiene disposición violenta, el movimiento de la flecha que arroje será breve o ninguno; pues donde no se deshace la violencia, no hay movimiento, y donde no hay violencia, mal puede destruirse; y así, el arco que no tiene violencia no puede producir movimiento, a menos que no la adquiera, y para adquirirla tendrá variación. Sentado esto, el hombre que no se tuerce y vuelve, no puede adquirir potencia; y así cuando la figura A haya arrojado el dardo, advertirá que su tiro ha sido corto y flojo para alcanzar el punto hacia donde lo dirigía, y que la fuerza que hizo sólo aprovechaba para un sitio contrario. *Lámina III.*

§ CLXXXIII

De las actitudes y movimientos, y sus miembros

En una misma figura no se deben repetir unos mismos movimientos, ya en sus miembros, ya en sus manos o dedos; ni tampoco en una misma historia se deben duplicar las actitudes de las figuras. Y si la historia fuese demasiadamente grande, como una batalla, en cuyo caso sólo hay tres modos de herir –que son estocada, tajo y revés–; entonces es forzoso poner cuidado en que todos los tajos se representen en varios puntos de vista, como por la espalda, por el costado o por delante; y lo mismo en los otros dos modos, y en todas las demás actitudes que participen de una de éstas. En las batallas tienen mucha viveza y artificio los movimientos compuestos, como cuando una misma figura se ve con las piernas hacia adelante y el cuerpo de perfil. Pero de esto se hablará en otro lugar.

§ CLXXXIV

De las articulaciones de los miembros

En las articulaciones de los miembros y variedad de sus dobleces es de advertir que, cuando por un lado crece la carne, falta por el otro; lo cual se puede notar en el cuello de los animales, cuyo movimiento es de tres modos diferentes: dos de ellos simples y uno compuesto que participa de los dos anteriores. El primero de los movimientos simples es cuando se une a la espalda, o cuando baja o

sube la cabeza. El segundo es cuando se vuelve hacia la derecha o izquierda, sin encorvarse, antes bien manteniéndose derecho con la cabeza vuelta a un lado de la espalda. El tercer movimiento –que es el compuesto–, se advierte cuando el cuello se vuelve y se tuerce a un mismo tiempo, como cuando la oreja se inclina sobre un hombro, dirigiendo el rostro hacia la misma parte o a la otra, encaminando la vista al cielo.

§ CLXXXV

De la proporción de los miembros humanos

Mídase el pintor a sí mismo la proporción de sus miembros, y note el defecto que tenga, para tener cuidado de no cometer el mismo error en las figuras que componga por sí: porque suele ser vicio común en algunos gustar de hacer las cosas a su semejanza.

§ CLXXXVI

De los movimientos de los miembros

Todos los miembros del hombre deben ejercer aquel oficio para el que fueron destinados; esto es, que en los muertos o dormidos no debe representarse ningún miembro con viveza ni despejo. Así pues, el pie se hará siempre extendido, como que recibe en sí todo el peso del hombre, y nunca con los dedos separados, sino cuando se apoye sobre el talón.

§ CLXXXVII

De los movimientos de las partes del rostro

Los movimientos de las partes del rostro, causados por los accidentes mentales, son muchos: los principales son la risa, el llanto, el gritar, el cantar –ya sea con voz grave o delgada–, la admiración, la ira, la alegría, la melancolía, el espanto, el dolor, y otros semejantes; de todos los cuales se hará mención, pero primero de la risa y llanto, porque se semejan mucho en la configuración de la boca y las mejillas, como también en lo cerrado de los ojos; y sólo se diferencian en las cejas y su intervalo. Todo esto se dirá en su lugar, y también la variedad que recibe el semblante, las manos, y toda la persona por algunos accidentes, cuyo conocimiento es muy necesario al pintor,

pues si no, pintará verdaderamente dos veces muertas las figuras. Y vuelvo a advertir que los movimientos no han de ser tan desmesurados y extremados que la paz parezca batalla o junta de embriagados; y sobre todo, los circunstantes al caso de la historia que se pinte es menester que estén en acto de admiración, de reverencia, de dolor, de sospecha, de temor o de gozo, según lo requieran las circunstancias con que se haya hecho aquel concurso de figuras; y también se procurará no poner una historia sobre otra en una misma parte con diversos horizontes, de modo que parezca una tienda de géneros con sus navetas y cajones cuadrados.

§ CLXXXVIII

Diferencias de los rostros

Las partes que constituyen la mediación cañón de la nariz son de ocho modos diferentes: 1º o son igualmente rectas, igualmente cóncavas, o igualmente convexas; 2º o desigualmente rectas, cóncavas, ó convexas; 3º o rectas en la parte superior y cóncavas en la inferior; 4º o en la parte inferior convexas y cóncavas en la superior; 5º o cóncavas en la parte superior y en la inferior rectas; 6º o en la parte inferior cóncavas y convexas en la superior; 7º o arriba convexas y debajo rectas; 8º o arriba convexas, y debajo cóncavas.

La unión de la nariz con el entrecejo es de dos maneras: o cóncava o recta.

La frente varía de tres modos: llana, cóncava o llena. La llana puede ser convexa en la parte superior o en la inferior, o en ambas, y también llana generalmente.

§ CLXXXIX

Modo de conservar en la memoria y dibujar el perfil de un rostro, habiéndole visto sólo una vez

En este caso es menester encomendar a la memoria la diferencia de cuatro miembros diversos, como son la nariz, boca, barba y frente. En cuanto a la nariz puede ser de tres suertes: recta, cóncava o convexa. Entre las rectas hay cuatro clases: largas, cortas, con el pico alto, o con el pico bajo. La nariz cóncava puede ser de tres géneros, pues unas tienen la concavidad en la parte superior, otras en la media, y otras en la inferior. La nariz convexa puede también ser

de otros tres géneros: o en el medio, o arriba o abajo. La parte que divide las dos ventanas de la nariz (llamada columna) puede igualmente ser recta, cóncava o convexa.

§ CXC

Modo de conservar en la memoria la forma o fisonomía de un semblante

Para conservar con facilidad en la imaginación la forma de un rostro, es preciso ante todas las cosas tener en la memoria multitud de formas de boca, ojos, nariz, barba, garganta, cuello y hombros, tomadas de varias cabezas. La nariz mirada de perfil puede ser de diez maneras diferentes: derecha, curva, cóncava, con el caballete en la parte superior o en la inferior, aguileña, roma, redonda o aguda. Mirada de frente se divide en once clases diferentes: igual, gruesa en el medio o sutil, gruesa en la punta y sutil en el principio, delgada en la punta y gruesa en el principio, las ventanas anchas o estrechas, altas o bajas, muy descubiertas o muy cerradas por la punta; y de este modo se hallarán otras varias diferencias en las demás partes, las cuales debe el pintor copiar del natural y conservarlas en la mente. También se puede, en caso de tener que hacer un retrato de memoria, llevar consigo una libretilla en donde estén dibujadas todas estas facciones, y después de haber mirado el rostro que se ha de retratar, se pasa la vista por la libreta para ver qué nariz o qué boca de las apuntadas se le semeja; y poniendo una señal, se hace luego el retrato en casa.

§ CXCI

De la belleza de un rostro

No se pinten jamas músculos definidos crudamente; antes al contrario, deshágase insensible y suavemente los claros agradables con sombras dulces; y de este modo resultará la gracia y la belleza.

§ CXCII

De la actitud

La hoyuela de la garganta viene a caer sobre el pie, y echando adelante un brazo, sale de la línea del pie: si se pone detrás de una de

las piernas, se avanza la hoyuela; y de este modo en cualquiera actitud muda de puesto.

§ CXCIII

Del movimiento de los miembros que debe tener la mayor propiedad

La figura cuyos movimientos no son acomodados a los accidentes que representa su imaginación en su semblante, dará a entender que sus miembros no van acordes con su discurso, y que vale muy poco el juicio de su artífice. Por esto toda figura debe representar con la mayor expresión y eficacia que el movimiento, en que está pintada, no puede significar ninguna otra cosa más que aquel fin con que se hizo.

§ CXCIV

Los miembros del desnudo

Los miembros de una figura desnuda se han de expresar más o menos, en cuanto a la musculación, según la mayor o menor fatiga que ejecuten; y sólo se deben descubrir aquellos miembros que trabajan más en el movimiento o acto que se representa, y el que tiene mayor acción se manifestará con más fuerza, quedando más suave y mórbido el que no trabaja.

§ CXCV

Del movimiento del hombre y demás animales cuando corren

Cuando el hombre se mueve, ya sea con velocidad o lentamente, la parte que está sobre la pierna que va sosteniendo el cuerpo, será más baja que la otra.

§ CXCVI

En qué caso está más alta una de las espaldillas que la otra en las acciones del hombre

Cuanto más retardado sea el movimiento del hombre o animal, tanto más se levantará alternativamente una de las espaldillas; y mucho menos, cuanto más veloz sea el movimiento. Esto se prueba

por la proposición 9ª del movimiento local que dice: *todo grave pesa por la línea de su movimiento*, por lo cual, moviéndose el todo de un cuerpo hacia algún paraje, la parte unida a él sigue la brevísima línea del movimiento de su todo, sin comunicar peso alguno a las partes laterales de él.

§ CXCVII

Objeción a la § antecedente

Dirán acaso en cuanto a lo primero, que no es necesario que el hombre que está a pie firme o que anda con lentitud, use continuamente la dicha equiponderación de los miembros sobre el centro de gravedad que sostiene el peso del todo; porque muchas veces no observa el hombre tal regla, antes bien hace todo lo contrario: pues en varias ocasiones se dobla lateralmente, afirmándose sobre un pie sólo; otras descarga parte del peso total sobre la pierna que no está derecha, sino doblada la rodilla, como demuestran las figuras B C. Pero a esto se responde que lo que no hace la espaldilla en la figura B, lo hace la cadera, como se demostró en su lugar[10]. Lámina IV.

§ CXCVIII

La extensión del brazo muda al todo del hombre de su primer peso

El brazo extendido hace que recaiga todo el peso de la persona sobre el pie que la sustenta, como se ve en los malabaristas cuando andan en la maroma con los brazos abiertos, sin otro contrapeso.

§ CIC

El hombre y algunos otros animales que se mueven con lentitud, tienen el centro de gravedad cercano al centro de su sustentáculo

Todo animal que sea de tardo movimiento tendrá el centro de las piernas, que son su sustentáculo, próximo a la perpendicular del centro de gravedad; y al contrario, en siendo de movimiento veloz, tendrá mas remoto el centro del sustentáculo del de gravedad.

1 Véase la § 89

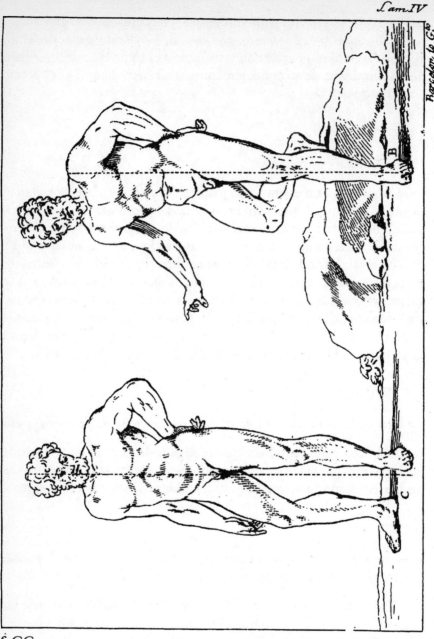

§ CC

Del hombre que lleva un peso sobre la espalda

Siempre queda más elevado el hombro en que se sustenta el peso en cualquier hombre, que el que va libre, como se puede ver en la

figura, por la cual pasa la línea central de todo el peso del hombre, y del peso que lleva; y este peso compuesto, si no fuese dividido igualmente sobre el centro de la pierna en que estriba, se iría abajo necesariamente; pero la necesidad providencia el que se eche a un lado tanta cantidad del peso del hombre, como hay de peso accidental en el opuesto. Esto no se puede hacer a menos que el hombre no se doble y se baje de aquel lado en que no tiene tanta carga, de tal manera que llegue a participar también del peso que lleva el otro; y de este modo se ha de elevar precisamente el hombro que va cargado, y se ha de bajar el libre; cuyo medio es el que ha encontrado en este caso la artificiosa necesidad. *Lámina V.*

§ CCI

Del peso natural del hombre sobre sus pies

Siempre que el hombre se mantenga en solo un pie, quedará el total de su peso dividido en partes iguales sobre el centro de gravedad que le sostiene. *Lámina V.*

§ CCII

Del hombre andando

Conforme va andando el hombre, pone su centro de gravedad en el de la pierna que planta en el suelo. *Lámina VI.*

§ CCIII

De la balanza que hace el peso de cualquier animal inmóvil sobre sus piernas

La privación de movimiento de cualquier animal plantado en tierra nace de la igualdad que entonces tienen los pesos opuestos, mantenidos sobre ellos mismos. *Lámina I.*

§ CCIV

De los dobleces del cuerpo humano

Al doblarse el hombre por un lado, tanto disminuye por él, como crece por el opuesto, de modo que llega a ser la disminución el doble de la extensión de la otra parte. Pero de esto se tratará particularmente más adelante.

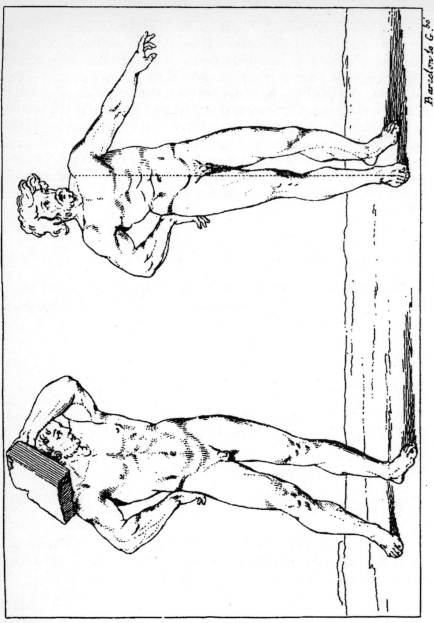

§ CCV

Sobre el mismo

Cuanto más se extienda uno de los lados de un miembro de los que pueden doblarse, tanto más se disminuirá el opuesto. La línea

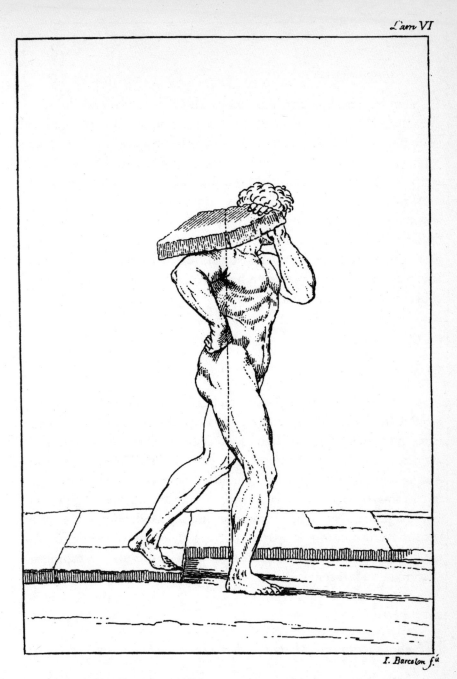

I. Barcelon f.it

central extrínseca de los lados que no se doblan en los miembros
capaces de doblez, nunca disminuye ni crece en su longitud.

§ CCVI

De la equiponderación

Siempre que una figura sostenga algún peso, saliéndose de la línea central de su cantidad, es preciso que ponga a la parte opuesta tanto peso accidental o natural que baste a contrapesarlo, o que haga balanza al lado de la línea central que sale del centro del pie en que estriba, y pasa por medio del peso que insiste en dicho pie. Se ve muy frecuentemente a un hombre tomar un peso en un brazo y levantar el otro o apartarlo del cuerpo; y si esto no basta para contrabalancear, añade a la misma parte más peso natural doblándose, hasta que es suficiente para resistir al que ha tomado. También se advierte, cuando va a caerse un hombre de un lado, que echa fuera el brazo opuesto inmediatamente.

§ CCVII

Del movimiento humano

Cuando se vaya a pintar una figura moviendo un peso cualquiera, debe considerarse que todos los movimientos se han de hacer por líneas diversas; esto es, de abajo arriba, con movimiento simple, como cuando un hombre se baja para recibir en sí un peso que va a levantar alzándose; o cuando quiere arrastrar alguna cosa hacia atrás, o arrojarla hacia delante, o tirar de una cuerda que pasa por una polea o garrucha. Adviértase que el peso del hombre en este caso tira tanto como se aparta el centro de su gravedad del de su apoyo; a lo que se añade la fuerza que hacen las piernas y el espinazo cuando se enderezan.

§ CCVIII

Del movimiento causado por la destrucción de la balanza

El movimiento causado por la destrucción de la balanza es el de la desigualdad; porque ninguna cosa puede moverse por sí, como no salga de su balanza; y tanto mayor es su velocidad, cuanto más se aparta y se sale de aquélla.

§ CCIX

De la balanza de las figuras

Si la figura está plantada sobre un pie sólo, el hombro del lado que insiste debe estar mas bajo que el otro, y la hoyuela de la garganta debe venir a caer sobre el centro del pie en que estriba. Esto mismo se ha de verificar en todos los lados por donde se vea la figura, estando con los brazos no muy apartados del cuerpo, y sin peso alguno sobre la espalda o en la mano, ni teniendo la pierna que no está plantada puesta muy atrás o muy adelante. *Lámina VII.*

§ CCX

De la gracia de los miembros

Los miembros de un cuerpo deben acomodarse con gracia al propósito del efecto que se quiere conseguir de la figura; pues queriendo que ésta muestre bizarría, se deben representar los miembros gallardos y extendidos, sin marcar mucho los músculos, y aun aquella demostración que se haga de ellos debe ser muy suave, de modo que se perciban poco, con sombras claras; y se tendrá cuidado de que ningún miembro (especialmente los brazos) quede en línea recta con el que tiene junto a sí. Y si por la posición de la figura viene a quedar la cadera derecha más alta que la izquierda, la articulación del hombro correspondiente caerá en línea perpendicular sobre la parte más elevada de dicha cadera, quedando el hombro derecho más bajo que el izquierdo, y la hoyuela de la garganta siempre perpendicular al medio de la articulación del pie plantado en tierra. La otra pierna que no sostiene, se hará con la rodilla algo más baja que la derecha, y no separadas.

Las actitudes de la cabeza y brazos son infinitas, por lo que no me detendré en dar regla alguna para esto: sólo diré que deben ser siempre naturales y agraciadas, de modo que no parezcan leños en vez de brazos.

§ CCXI

De la comodidad de los miembros

En cuanto a la comodidad de los miembros se ha de tener presente que cuando se haya de representar una figura que va a volverse

Barcelon le G.

hacia atrás o a un lado por algún accidente, no se ha de dar movimiento a los pies y demás miembros hacia aquella parte a donde tiene vuelta la cabeza, sino que se ha de procurar dividir toda aquella vuelta en cuatro coyunturas, que son la del pie, la de la rodilla, la

de la cadera y la del cuello, de modo que si planta la figura sobre la pierna derecha, se hará que doble la rodilla izquierda hacia dentro, quedando algo levantado el pie por afuera; la espaldilla de dicho lado izquierdo estará mas baja que la derecha; la nuca vendrá a caer perpendicularmente sobre el tobillo exterior del pie siniestro, y lo mismo la correspondiente espaldilla con el pie derecho. Siempre se ha de tener cuidado para que las figuras no vayan a dirigir hacia un lado la cabeza y el pecho; pues como la naturaleza nos ha dado el cuello para nuestra mayor comodidad, lo podemos volver fácilmente a todos lados, cuando queremos mirar a varias partes, y del mismo modo casi obedecen las demás coyunturas. Si la figura ha de estar sentada con los brazos ocupados en alguna acción al través, procúrese hacer que el pecho vuelva hacia la cadera.

§ CCXII

De la figura aislada

La figura que esté aislada debe igualmente no tener dos miembros en una misma posición. Por ejemplo, si se finge que va corriendo, no se le han de poner ambas manos hacia delante, sino trocadas, pues de otro modo no podría correr; y si el pie derecho está delante, el brazo debe estar atrás y el izquierdo delante, pues no se puede correr bien sino en ésta actitud. Si hay que representar alguna otra figura que va siguiendo a la primera, la una pierna la adelantará bastante, y la otra quedará debajo de la cabeza, y los brazos también con movimiento trocado, todo lo cual se tratará mas difusamente en el libro de los movimientos (13).

§ CCXIII

Qué es lo mas importante en una figura

Entre las cosas más principales que se requieren en una figura de cualquier animal, la más importante es colocar la cabeza bien sobre los hombros, el tronco sobre las caderas, y los hombros y caderas sobre los pies.

§ CCXIV

De la balanza que debe tener todo peso alrededor del centro de gravedad de cualquier cuerpo

Toda figura que se mantiene firme sobre sus pies, tendrá igualdad de peso alrededor del centro de su apoyo. De manera que si la figura, plantada sobre sus pies sin movimiento, saca un brazo al frente del pecho, debe echar igual peso natural atrás, cuanto es el peso natural y accidental que echa adelante: y lo mismo se entenderá de cualquier parte que se separe considerablemente de su todo.

§ CCXV

De las figuras que han de manejar y llevar algún peso

Nunca se representará una figura elevando o cargando algún peso, sin que ella misma saque de su cuerpo otro tanto peso hacia la parte opuesta.

§ CCXVI

De las actitudes de las figuras

La actitud de las figuras se ha de poner con tal disposición de miembros, que ella misma dé a entender la intención de su ánimo.

§ CCXVII

Variedad de las actitudes

En los hombres se deben representar las actitudes con acuerdo a su edad o dignidad, y se variarán según lo requiera el sexo.

§ CCXVIII

De las actitudes en general

El pintor debe observar con cuidado las actitudes naturales de los hombres producidas inmediatamente ante cualquier circunstancia, y procurarlas tener bien presentes en la memoria; y no exponerse a verse obligado a representar a una persona en acto de llorar sin que tenga causa para ello, y copiar aquel afecto, porque en tal caso, como allí es sin motivo el llanto, no tendrá ni prontitud ni naturalidad. Por esto es muy provechoso observar estas cosas cuando suceden naturalmente, y luego haciendo que otro lo finja, cuando sea menester; se toma de él lo que viene al caso, y se copia.

§ CCXIX

De las acciones de los circunstantes que están mirando un acaecimiento

Todos los circunstantes de cualquier pasaje digno de atención están observándolo con diversos actos de admiración, como cuando la Justicia ejecuta un castigo en algunos malhechores. Y si el caso es de devolución, entonces los presentes están atendiéndolo con semblante devoto en varias maneras, como si se representase el Santo Sacrificio de la misa o la elevación de la ostia y otros semejantes. Si el caso es festivo y jocoso o lastimoso, entonces no es preciso que los circunstantes tengan la vista dirigida hacia él, sino que deben estar con varios movimientos, condoliéndose o alegrándose varios de ellos entre sí, según sea el caso. Si la cosa es de espanto, se representará en los rostros de los que huyen grande expresión de asombro o temor, con variedad de movimientos, según se advertirá cuando se trate de ello en su libro respectivo.

§ CCXX

Cualidad del desnudo

Nunca se debe pintar una figura delgada y con los músculos muy relevados; porque las personas flacas nunca tienen mucha carne sobre los huesos, antes bien por falta de ella son delgados; y en donde no hay carne, mal pueden ser gruesos los músculos.

§ CCXXI

Los músculos son cortos y gruesos

Los hombres que naturalmente son musculosos tienen los huesos muy gruesos, y su proporción por lo regular es corta, con poca gordura; porque como crecen mucho los músculos, se oprimen mutuamente y no queda lugar para la gordura que suele haber entre ellos. De este modo, los músculos así comprimidos unos con otros, no pudiéndose dilatar, engruesan mucho, especialmente hacia el medio.

§ CCXXII

Los hombres gruesos tienen los músculos delgados

Aunque los hombres muy gruesos suelen ser por lo regular poco

altos, como sucede también a los musculosos, sus músculos no obstante son sutiles y delgados: pero entre los tegumentos de su cuerpo se halla mucha grosura esponjosa y vana, o llena de aire; por lo cual las personas de esta naturaleza se sostienen con más facilidad sobre el agua que los musculosos, los cuales tienen mucho menos aire en su cutis.

§ CCXXIII

Cuáles son los músculos que se ocultan en los movimientos del hombre

Al levantar y bajar el brazo se oculta la tetilla y se hincha; lo mismo sucede a los vacíos o ijadas, al doblar el cuerpo hacia tras o hacia adelante. Los hombros o espaldillas, las caderas y el cuello varían mucho mas que las demás articulaciones; porque sus movimientos son mucho mas variables. De esto se tratará particularmente en otro libro.

§ CCXXIV

De los músculos

Los miembros de un joven no se deben representar con los músculos muy señalados; porque esto es señal de una fortaleza propia de la edad madura, y que no se halla en los jóvenes. Se deberán señalar, pues, lo sentimientos de los músculos más o menos suavemente, según lo mucho o poco que trabajen, teniendo cuidado de que los músculos que están en acción han de estar más hinchados y elevados que los que descansan; y que las líneas centrales intrínsecas de los miembros que se doblan nunca tienen su natural longitud.

§ CCXXV

La figura pintada con demasiada evidencia de todos sus músculos ha de estar sin movimiento

Cuando se pinte un desnudo, señalados sobradamente todos sus músculos, es forzoso que se le represente sin movimiento alguno, porque de ningún modo puede moverse un hombre a menos que una parte de sus músculos no se afloje y la otra, la opuesta, tire. Los que se aflojan quedan ocultos, y los que tiran se hinchan y se descubren enteramente.

§ CCXXVI

Nunca se debe afectar demasiado la musculación en el desnudo

Las figuras desnudas no deben estar sobradamente anatomizadas, porque quedan sin gracia ninguna. Los músculos solo se señalarán en aquella parte del miembro que ejecuta la acción. El músculo se manifiesta por lo común en todas sus partes mediante la operación que ejecuta, de modo que antes de ella no se dejaba ver.

§ CCXXVII

De la distancia y contracción de los músculos

El músculo que tiene la parte posterior del muslo es el que más se dilata y contrae respecto de los demás músculos del cuerpo humano. El segundo es el que forma la nalga. El tercero el del espinazo. El cuarto el de la garganta. El quinto el de la espaldilla. El sexto el del estómago, que nace bajo el hueso esternón, y termina en el empeine, como se dirá mas adelante (14).

§ CCXXVIII

En qué parte del hombre se encuentra un tendón sin músculo

En la parte llamada muñeca o carpo, a cosa de cuatro dedos de distancia hacia el brazo, se encuentra un tendón que es el más largo de los que tiene el hombre, el cual está sin músculo, y nace en el medio de uno de los cóndilos del radio o hueso del antebrazo, y termina en el otro. Su figura es cuadrada, su anchura casi de tres dedos, y su grueso cosa de medio. Solo sirve para mantener unidos los dichos cóndilos, para que éstos no se separen (15).

§ CCXXIX

De los ochos huesecillos que se encuentran en medio de los tendones en varias coyunturas

En las articulaciones del hombre nacen algunos huesecillos, los cuales están en medio del tendón que les sirve de ligamento; como es la rótula o choquezuela, y los que se hallan en la articulación de la espaldilla y en la del pie, los cuales en total suman ocho, en esta forma: uno en cada espaldilla, otro en cada rodilla y dos en cada pie,

bajo la primera articulación del dedo gordo hacia el talón o calcá-
neo; y todos ellos se hacen durísimos en la vejez (16).

§ CCXXX

Del músculo que hay entre el hueso esternón y el empeine

Nace un músculo en el hueso esternón y termina en el empeine,
el cual tiene tres acciones, porque su longitud se divide por tres ten-
dones. Primero está la parte superior del músculo, y luego sigue un
tendón tan ancho como él; después está la parte media algo más
abajo, a la cual se une el segundo tendón, y finalmente acaba con la
parte inferior y su tendón correspondiente, el cual está unido al
hueso pubis o del empeine. Estas tres partes de músculo con sus tres
tendones las ha criado la naturaleza, atendiendo al fuerte movi-
miento que hace el hombre al doblar el cuerpo y enderezarlo con la
ayuda de éste músculo; el cual si solo fuese de una pieza, se variaría
mucho al tiempo de encogerse y dilatarse, cuando el hombre se
dobla y endereza; y es mucho más bello que haya poca variedad en
la acción de este músculo, pues si tiene que dilatarse el espacio de
nueve dedos, y encogerse luego otros tantos, a cada parte le tocan
solo tres dedos, y por consiguiente varían poco en su figura, y casi
nada alteran la belleza del hombre (17).

§ CCXXXI

*Del último esfuerzo que puede hacer el hombre para mirarse por la
espalda*

El último esfuerzo que el hombre puede hacer con su
cuerpo es para verse los talones, quedando siempre el pecho al
frente. Esto no se puede hacer sin mucha dificultad, y se han de
doblar las rodillas y bajar los hombros. La causa de esta posición se
demostrará en la *Anatomía*, igualmente que los músculos que se
ponen en movimiento, tanto al principio, como al fin. *Lámina VIII.*

§ CCXXXII

Hasta dónde pueden juntarse los brazos por detrás

Puestos los brazos a la espalda, nunca podrán juntarse los codos
mas de lo que alcancen las puntas de los dedos de la mano del otro

brazo; esto es, que la mayor proximidad que pueden tener los codos por detrás será igual al espacio que hay desde el codo a la extremidad de los dedos; y en este caso forman los brazos un cuadrado perfecto. Y lo más que se pueden atravesar por delante es hasta que el codo venga a dar en medio del pecho, en cuya actitud forman los hombros con él un triángulo equilátero.

§ CCXXXIII

De la actitud que toma el hombre cuando quiere herir con mucha fuerza

Cuando el hombre se dispone a hacer un movimiento con gran fuerza, se dobla y tuerce cuanto puede hacia la parte contraria de aquella en donde quiere descargar el golpe, en cuya actitud se dispone para la mayor fuerza que le sea posible, la cual dirige el golpe, y queda impresa en la parte a que se dirigía, con el movimiento compuesto. *Lámina IX.*

§ CCXXXIV

De la fuerza compuesta del hombre y primeramente de la de los brazos

Los músculos que mueven el antebrazo para su extensión y retracción nacen hacia el medio del olecranon, que es la punta del codo, uno detrás de otro. Delante está el que dobla el brazo, y detrás el que lo alarga (18).

Que el hombre tenga más fuerza para atraer hacia sí mismo una cosa que para arrojarla, se prueba por la proposición 9ª de *ponderibus*, que dice: *entre los pesos de igual potencia, el que esté más remoto del centro de la balanza parecerá que tiene más.* De lo que se sigue que, siendo N B y N C músculos de igual potencia entre sí, el de delante N C es más poderoso que el de atrás N B, porque aquel está en la parte C del brazo, que se halla más apartada del centro del codo A, que la parte B que está al otro lado; con lo cual queda probado este punto. Pero ésta es fuerza simple, no compuesta como la de que vamos a tratar. Fuerza compuesta se dice cuando los brazos hacen alguna acción, y se añade una segunda potencia del peso de la persona o de las piernas, como sucede al tiempo de atraer alguna cosa o de empujarla, en cuyo caso además de la potencia de los brazos se añade

Barcelon lo G.bo

el peso de la persona, la fuerza de la espalda y la de las piernas, que consiste en extenderlas; como si dos brazos agarrados a una columna, el uno la atrajese, y el otro la impeliese. *Lámina X.*

§ CCXXXV

En qué tiene el hombre mayor fuerza, si en atraer o en impeler

El hombre tiene mucha más fuerza para atraer que para impeler; porque en aquella acción trabajan también los músculos del brazo

que formó la naturaleza sólo para atraer, y no para impeler o empujar; porque cuando el brazo está extendido, los músculos que mueven el antebrazo no pueden trabajar en la acción de impeler más que si el hombre apoyara la espalda a la cosa que quiere mover de su sitio, en cuyo acto solo operan los nervios que levantan la espalda cuando está cargada o encorvada, y (19) los que enderezan la pierna cuando está doblada, que se hallen bajo del muslo en la pantorrilla; en cuya consecuencia queda probado que, para atraer, se añade a la fuerza de los brazos la potencia de la extensión de las piernas, y la elevación de la espalda a la fuerza del pecho del hombre en la cualidad que requiere su oblicuidad; pero a la acción de impeler, aunque concurre lo mismo, falta la potencia del brazo, porque lo mismo es empujar una cosa con un brazo sin movimiento, que si en vez de brazo hubiera un palo. *Lámina XI.*

§ CCXXXVI

De los miembros que se doblan y del oficio que tiene la carne en esos dobleces

La carne que viste las coyunturas de los huesos y demás partes próximas a ellos, se aumenta y disminuye según lo que se dobla o extiende el respectivo miembro; esto es, se aumenta en la parte interior del ángulo que forma el miembro doblado, y se disminuye y dilata en la parte exterior de él, y la parte interpuesta entre el ángulo convexo y el cóncavo participa más o menos del aumento o disminución, según lo más o menos próximas que estén sus partes al ángulo de la coyuntura que dobla.

§ CCXXXVII

Del volver la pierna sin el muslo

El volver la pierna desde la rodilla abajo sin hacer igual movimiento con el muslo es imposible. La causa de esto se debe a que la articulación de la rótula es de tal modo, que el hueso de la pierna o tibia toca con el del muslo de suerte que su movimiento es hacia atrás y hacia adelante, según exige la manera de andar y el arrodillarse; pero de ningún modo se puede mover lateralmente, porque no lo permiten los contactos de ambos huesos. Porque si esta articulación fuese apta para doblar y dar vuelta como el hueso húmero

o del brazo, cuya cabeza entra en una cavidad de la escápula o espal-
dilla, o como el fémur o hueso del muslo, que entra también su
cabeza en una cavidad del hueso ileon o del anca, entonces podría el
hombre volver la pierna a cualquier lado, así como ahora la mueve

atrás y adelante solamente, en cuyo caso siempre serían las piernas torcidas. Tampoco esta coyuntura puede pasar más allá de la línea recta que forma la pierna, y solo dobla por detrás y no por delante, pues entonces no podría el hombre levantarse de pie cuando se hinca de rodillas; porque en esta acción se carga primeramente todo el tronco del cuerpo sobre la una rodilla, mientras que a la otra se la deja enteramente libre y sin más peso que el suyo natural, y así levanta fácilmente la rodilla de la tierra y sienta la planta del pie; luego carga todo el peso sobre el pie que estriba ya en tierra, apoyando la mano sobre la rodilla correspondiente, y a un mismo tiempo extiende el brazo, con cuyo movimiento se levanta el pecho y la cabeza, y endereza el muslo igualmente que el pecho, y se plantea sobre el mismo pie hasta que levanta la otra pierna.

§ CCXXXVIII

Del pliegue que hace la carne

La carne que hace pliegue siempre forma arrugas, y en la parte opuesta está tirante.

§ CCXXXIX

Del movimiento simple del hombre

Llámase movimiento simple el que hace el hombre cuando simplemente se dobla atrás o adelante.

§ CCXL

Movimiento compuesto

Movimiento compuesto es cuando, para alguna operación, es preciso doblarse hacia dos partes diferentes a un mismo tiempo. En esta situación debe el pintor poner cuidado en hacer los movimientos compuestos apropiados a la presente composición; quiero decir, que si un pintor hace un movimiento compuesto por la necesidad de tal acción, que va a representar, ha de procurar no hacer una cosa contraria poniendo a la figura con un movimiento simple que estará mucho mas remoto de la tal acción (20).

§ CCXLI

De los movimientos apropiados a las acciones de las figuras

Los movimientos de las figuras que pinte el pintor han de demostrar la cantidad de fuerza que conviene a la acción que ejecutan; quiero decir, que no debe expresar la misma fuerza la que levante un palo, que la que alza un madero grande. Y así debe tener mucho cuidado en la expresión de las fuerzas, según la cualidad de los pesos que manejan.

§ CCXLII

Del movimiento de las figuras

Nunca se hará la cabeza de una figura mirando a su frente en derechura, sino que gire a un lado, sea al derecho o al izquierdo, ya dirija la vista hacia abajo o hacia arriba, o al frente; porque es preciso que manifieste en su movimiento que está con viveza, y no como si estuviera dormida. Tampoco debe estar toda la figura vuelta hacia un lado, de modo que la una mitad corresponda en línea recta con la otra; y si se quiere poner una actitud en esta forma, que sea en la figura de un viejo. Igualmente se ha de evitar la repetición de unos mismos movimientos, ya sea en los brazos o en las piernas, y esto no solo en una misma figura, sino también en las de los circunstantes, a menos que no lo exija el caso que se representa.

§ CCXLIII

De los actos demostrativos

En los actos demostrativos las cosas cercanas en tiempo o en sitio se han de señalar sin apartar mucho la mano del cuerpo del que señala; y cuando estén remotas, debe también estar separada del cuerpo la mano de quien señala, y vuelto el semblante hacia el mismo paraje.

§ CCXLIV

De la variedad de los rostros

Los semblantes se han de variar según los accidentes del hombre, ya fatigados, ya en descanso, ya llorando, ya riendo, ya gritando, ya

temerosos, etcétera. Y aun todos los demás miembros de la persona en su actitud deben tener conexión con lo alterado del semblante.

§ CCXLV

De los movimientos apropiados a la mente de quien se mueve

Hay algunos movimientos mentales a los que no acompaña el cuerpo, y otros que sí van también acompañados del movimiento del cuerpo. Los movimientos mentales sólo dejan caer los brazos, manos y demás partes que dan a entender vida; pero los otros producen en los miembros del cuerpo un movimiento apropiado al de la mente. Hay también un tercer movimiento que participa del uno y del otro; y además otro que no es ninguno de los dos, el cual es propio de los insensatos, y es el que debe dejarse sólo para los locos o para los bufones en sus actos chocarreros (21).

§ CCXLVI

Los actos mentales mueven a la persona en el primer grado de facilidad y comodidad

El movimiento mental mueve al cuerpo con actos simples y fáciles, no con intrepidez; porque su objeto reside en la mente, la cual no mueve a los sentidos cuando está ocupada en sí misma.

§ CCXLVII

Del movimiento producido por el entendimiento mediante el objeto que tiene

Cuando el movimiento del hombre lo produce y causa un cierto objeto, éste o nace inmediatamente, o no: si nace inmediatamente, el hombre dirige al instante hacia el dicho objeto el sentido más necesario, que es la vista, dejando los pies en el mismo lugar que ocupaban, y solo mueve los muslos, que siguen a las caderas y las rodillas hacia aquella parte adonde volvió los ojos, y de este modo en semejante accidente se puede discurrir mucho.

§ CCXLVIII

De los movimientos comunes

Tan varios son los movimientos del hombre, como las cosas que pasan por su imaginación, y cada accidente de por sí mueve con mas o menos vehemencia al hombre, según su grado de vigor y según la edad; pues de distinto modo se moverá en iguales circunstancias un joven que un anciano.

§ CCXLIX

Del movimiento de los animales

Todo animal de dos pies, al tiempo de andar, baja la parte del cuerpo que insiste sobre el pie que tiene levantado, respecto a la que insiste sobre el otro que estriba en tierra. Al contrario sucede en la parte superior, como acaece en las caderas y en los hombros de un hombre cuando anda, y lo mismo en los pájaros en cuanto a la cabeza y ancas.

§ CCL

Cada miembro ha de ser proporcionado al todo del cuerpo

Téngase cuidado en que haya en todas las partes proporción con su todo; como cuando se pinta un hombre bajo y grueso, que igualmente ha de ser lo mismo en todos sus miembros: esto es, que ha de tener los brazos cortos y recios, las manos anchas y gruesas, y los dedos cortos, y abultadas las articulaciones, y así todo lo demás.

§ CCLI

Del decoro que se debe observar

Observe el pintor el debido decoro: esto es, la conveniencia del acto, trajes, sitio y circunstantes, respecto de la dignidad o bajeza de la cosa que represente; de modo que un rey tenga la barba, el ademán y vestidura grave, el paraje en que se halla que esté adornado, y los circunstantes con reverencia y admiración, y con trajes adecuados a la gravedad de una corte real. Y al contrario, las personas bajas deben estar sin adorno alguno, y de igual forma los circunstantes, cuyas acciones deben ser también bajas, correspondiendo todos los miembros a la dicha composición. La actitud de un viejo no debe ser como la de un mozo, ni la de una mujer igual a la de un hombre, ni la de éste a la de un niño.

§ CCLII

De la edad de las figuras

No se debe mezclar una porción de muchachos con igual número de viejos, ni una tropa de jóvenes con otros tantos niños; ni tampoco una cuadrilla de mujeres con otra de hombres, a menos que las circunstancias de la acción exigiesen que estén juntos.

§ CCLIII

Cualidades que deben tener las figuras en la composición de una historia

Procure el pintor por lo general, en la composición regular de una historia, hacer pocos ancianos, y éstos separados siempre de los jóvenes; porque los viejos son raros por lo común, y sus costumbres no se adaptan con la juventud, y donde no hay conformidad de costumbres, no puede tener lugar la amistad, y donde no hay amistad, hay separación. Si la composición es de toda gravedad y seriedad, entonces es preciso pintar pocos jóvenes; porque éstos huyen de ella, y así de los demás.

§ CCLIV

Del representar una figura en acto de hablar con varios

El pintor que haya de representar a un hombre en acto de hablar a otros varios, procure pintarlo como que considera la materia de que va a tratar, poniéndole en aquella acción más apropiada a la tal materia. Por ejemplo, si el asunto es de persuasión, debe ser su actitud acomodada al caso, y si es para la declaración de varios puntos, entonces puede pintar a quien habla agarrando con dos dedos de la mano derecha el uno de la izquierda (22), cerrados los dos menores de aquella; la cara vuelta con prontitud hacia el pueblo, y la boca un tanto abierta que parezca que habla. Si está sentado, ha de parecer que se levanta un poco, y la cabeza erguida; y si está de pie, deberá inclinarse moderadamente con el pecho y cabeza hacia el pueblo, el cual debe figurarse silencioso y atento al orador, mirándole al rostro con admiración. Píntese también algún viejo, que tenga la boca cerrada, con muchas arrugas en la parte inferior de las mejillas, como maravillado del discurso que oye, las cejas arqueadas, y arrugada la

frente. Otros estarán sentados, agarrando con las manos cruzadas una de sus rodillas. Otros, con una pierna sobre otra, y encima la una mano, en cuya palma descargará el codo del otro brazo, y sobre la mano de éste puede apoyar la barba algún anciano.

§ CCLV

Cómo debe representarse una figura airada

Una figura airada tendrá asida por los cabellos a otra, cuyo rostro estará contra la tierra, la una rodilla sobre el costado del caído, y levantado en alto el brazo derecho con el puño cerrado. Esta figura debe tener el cabello erizado, las cejas bajas y delgadas, y los dientes apretados; los extremos de la boca arqueados, el cuello grueso, y con arrugas por delante, por estar inclinado hacia el enemigo.

§ CCLVI

Cómo se figura un desesperado

El desesperado se figurará hiriéndose con un puñal, después de haber despedazado con sus propias manos sus vestidos. Una de sus manos estará en acción de rasgarse las heridas que se va haciendo, los pies apartados, las rodillas algo dobladas, y todo el cuerpo inclinado a tierra con el cabello enmarañado.

§ CCLVII

De la risa y el llanto, y su diferencia

El que ríe no se diferencia del que llora, ni en los ojos, ni en la boca, ni en las mejillas, sino sólo en lo rígido de las cejas que se abaten en el que llora, y se levantan en el que ríe. A esto se añade que el que llora destroza con las manos el vestido y otros varios accidentes, según las varias causas del llanto; porque unos lloran de ira, otros de miedo, otros de ternura y alegría, algunos de celos y sospechas, otros de dolor y sentimiento, y otros de compasión y pesar por la pérdida de amigos y parientes. Entre éstos, unos parecen desesperados, otros no tanto, unos derraman lágrimas, otros gritan, algunos levantan el rostro al cielo y dejan caer las manos cruzadas, y otros, manifestando temor, levantan los hombros, y así a este tenor según las causas mencionadas. El que derrama lágrimas,

levanta el entrecejo y une las cejas, arrugando aquella parte, y los extremos de la boca se bajan; pero en el que ríe está levantado, con las cejas abiertas y despejadas.

§ CCLVIII

Del modo en que se plantan los niños

Tanto en los niños como en los viejos no se deben figurar acciones prontas en la postura de sus piernas.

§ CCLIX

Del modo como se plantan los jóvenes y las mujeres

Las mujeres y los jóvenes nunca se han de pintar con las piernas descompuestas, o demasiado abiertas, porque esto da muestras de audacia o falta de pudor; y estando juntas es señal de vergüenza.

§ CCLX

De los que saltan

La naturaleza enseña por sí al que salta, sin que éste reflexione en ello, que levante con ímpetu los brazos y los hombros al tiempo de saltar, cuyas partes por medio de este impulso se mueven a una vez con todo el cuerpo, y se elevan hasta que se acaba el ímpetu que llevan. Este ímpetu va acompañado de una instantánea extensión del cuerpo que se había doblado por la espalda, por las ancas, por las rodillas y por los pies, la cual extensión se hace oblicuamente: esto es, por delante y hacia arriba; y así, el movimiento que se hace para andar, lleva hacia delante el cuerpo que va a saltar, y el mismo movimiento hacia arriba levanta al cuerpo, y haciéndole describir en el aire un arco grande, aumenta el salto.

§ CCLXI

Del hombre que quiere arrojar alguna cosa con grande impulso

Al hombre que quiere arrojar un dardo, una piedra, u otra cosa con movimiento impetuoso, se le puede figurar de dos modos principalmente: esto es, se le podrá representar o en el acto de prepararse

para la acción de arrojarlo, o cuando ya concluyó la acción. Si se le quiere pintar preparándose para la acción de arrojar, entonces el lado interior del pie estará en la misma línea que el pecho, pero sobre él insistirá el hombro contrario. Esto es, si el pie derecho es donde estriba el peso del hombre, insistirá sobre él el hombro izquierdo. *Lámina III. Figura A.*

§ CCLXII

Por qué, cuando un hombre quiere tirar una barra y clavarla en tierra, levanta la pierna opuesta encorvada

Aquel que va a tirar una barra de modo que quede clavada en la tierra, levanta la pierna contraria del brazo que tira, doblándola por la rodilla. Y esto lo hace para sopesarse sobre el pie que estriba en el suelo, sin cuyo movimiento de la pierna sería imposible esto, ni tampoco podría sin extenderla tirar la dicha barra.

§ CCLXIII

Equiponderación de los cuerpos que no se mueven

La equiponderación o balanza del hombre es de dos maneras, simple o compuesta. Simple es la que hace el hombre cuando se planta sobre ambos pies firmes, y abriendo los brazos, con diversas distancias respecto a su mediación, o doblándose y manteniéndose sobre el un pie, conserva el centro de gravedad perpendicular al centro del pie que planta; y si insiste sobre ambos, entonces caerá la línea del pecho perpendicular al medio de la distancia que hay entre los centros de ambos pies. La balanza compuesta es cuando el hombre sostiene sobre sí un peso con diversos movimientos, como en la figura del Hércules luchando con Anteo, la cual se debe pintar suponiendo a éste entre el pecho y los brazos, y su espalda y hombros deben estar tan separados de la línea central de sus pies, cuanto lo esté de ellos el centro de gravedad de la figura del Anteo por la otra parte. *Lámina XII.*

§ CCLXIV

Del hombre que planta sobre ambos pies insistiendo mucho más en el uno de ellos

Cuando al cabo de mucho rato de estar en pie se le cansa al hombre la pierna en que estribaba, reparte el peso con la otra; pero este

Leon XII

Baroslonf

modo de plantar solo se ha de practicar con los decrépitos o con los niños, o también en uno que se finja muy fatigado, porque en efecto es señal de cansancio o de poco vigor en los miembros. Al contrario, en un joven robusto y gallardo siempre se advertirá que planta sobre

el un pie, y si acaso da algún poco de su peso al otro, sólo es al tiempo de comenzar un movimiento preciso, pues de otro modo no podría tenerle, siendo así que el movimiento se origina de la desigualdad.

§ CCLXV

Del modo de plantar las figuras

Todas las figuras que están de pie derecho deben tener variedad en sus miembros; quiero decir, que si un brazo le tienen hacia delante, el otro esté en su sitio natural o hacia atrás; y si la figura planta sobre un pie, el hombro correspondiente debe quedar mas bajo que el otro; todo lo cual lo observan los inteligentes, los que siempre procuran contrabalancear la figura sobre sus pies para que no se desplome: porque cuando planta sobre una pierna, la otra no sostiene el cuerpo por estar doblada, y es como si estuviera muerta; por lo cual es absolutamente necesario que el peso que hay sobre ambas piernas dirija el centro de su gravedad sobre la articulación de la que le sostiene.

§ CCLXVI

De la equiponderación del hombre estribando sobre sus pies

El hombre de pie, firme y derecho, o cargará todo el peso de su cuerpo sobre los pies igualmente o desigualmente. Si carga sobre ellos igualmente, insistirá con peso natural mezclado con peso accidental, o con peso natural simplemente. Si carga con peso natural y accidental, entonces los extremos opuestos de los miembros no estarán igualmente distantes de los puntos de las articulares de los pies: pero insistiendo con peso natural simplemente, entonces dichos extremos de los miembros opuestos estarán igualmente distantes de las articulaciones de los pies, pero de esto trataré en un libro aparte.

§ CCLXVII

Del movimiento local más o menos veloz

El movimiento local que haga el hombre o cualquiera otro animal será de tanta mayor o menor velocidad, cuanto más

remoto o próximo se halle el centro de su gravedad al del pie en que se sostiene.

§ CCLXVIII

De los animales cuadrúpedos, cómo se mueven

La altura de los animales cuadrúpedos se varía mucho más en los que caminan que en los que están firmes, más o menos conforme al tamaño que tienen. Esto lo causa la oblicuidad de sus piernas, que van pisando la tierra, las cuales elevan la figura del animal al tiempo de extenderse y ponerse perpendiculares al suelo. *Lámina XIII.*

§ CCLXIX

De la correspondencia que tiene la mitad del grueso del hombre con la otra mitad

Nunca será igual la mitad del grueso y anchura del hombre a la otra mitad, si los respectivos miembros no hacen movimientos iguales.

§ CCLXX

El hombre, al tiempo de saltar, hace tres movimientos

Cuando el hombre da un salto, la cabeza va tres veces más veloz que los talones, y antes que se aparte del suelo la punta del pie tiene dos tantos más de velocidad que las caderas. La causa de esto es porque a un mismo tiempo se deshacen tres ángulos, de los cuales el superior es el que forma el tronco con los muslos doblando hacia delante, el segundo el que forman los muslos y las piernas, y el tercero el que forman estas con los pies.

§ CCLXXI

No es posible que la memoria retenga todos los aspectos y mutaciones de los miembros

Es imposible que sea capaz la memoria de tener presentes todos los aspectos y mutaciones de un miembro de cualquier animal que sea. Pongamos el ejemplo en una mano. Toda cantidad continua es

Lam XIII

Barcelnito G.º

divisible hasta el infinito; y así el movimiento del ojo que mira la
mano, y camina desde A hasta B, correrá por el espacio A B, que
también es cantidad continua, y por consiguiente se puede dividir
infinitamente; y en cualquiera parte de él variará el aspecto y figura
de la mano en cuanto a la vista, lo cual sucederá en el movimiento

que haga por todo el círculo. Lo mismo hará la mano al tiempo de levantarse en su movimiento; esto es, pasará por un espacio que es cantidad continua. *Lámina XIX.*

§ CCLXXII

De la práctica a que anhelan los pintores tanto

El pintor que anhele conseguir una práctica muy grande ha de advertir que si ésta no va fundada sobre un grande estudio del natural, todas sus obras tendrán poquísimo crédito, y menos utilidad. Pero haciéndolo como es debido, podrá trabajar muchas obras, muy buenas, y con honor y provecho.

§ CCLXXIII

Del juicio que hace el pintor de sus obras y de las de otro

Cuando la obra corresponde al juicio, es muy mala señal; y mucho peor cuando le sobrepuja, como sucede al que se admira de lo bien que le ha salido su trabajo. Pero cuando el juicio es superior a la obra, entonces es la mejor señal. Si un joven se halla en semejante disposición, sin duda alguna será excelente artífice, y aunque haga pocas obras, éstas serán de modo que hagan parar a los que las miran, para que las contemplen con admiración.

§ CCLXXIV

Del juicio que debe formar el pintor de sus obras

Es sabido que los errores se conocen mucho mejor en las obras ajenas que en las nuestras; por lo que el pintor debe procurar primeramente saber bien la Perspectiva, conocer perfectamente la estructura del hombre, y ser buen arquitecto en cuanto a la forma de los edificios, copiando siempre del natural todo aquello en que tenga alguna duda. Y luego, teniendo en su estudio un espejo plano, mirará con frecuencia lo que va pintando; y como se le representará trocado, parecerá de otra mano, y podrá juzgar con mejor acuerdo sus errores. Es muy conveniente levantarse a menudo y refrescar la imaginación, pues de este modo cuando se vuelve al trabajo, se rectifica más el juicio, siendo evidente que el trabajar de seguido en una cosa engaña mucho.

§ CCLXXV

El espejo es el maestro de los pintores

Cuando quiera el pintor ver si el conjunto de su pintura tiene

conexión con los estudios separados que ha hecho por el natural; pondrá delante de un espejo las cosas naturales, y mirándolas retratadas en él, cotejará lo pintado con la imagen del espejo, y considerará con atención aquellos objetos en una y otra parte. En el espejo, que es superficie plana, verá representadas varias cosas que parecen relevadas o de bulto, y la pintura debe hacer el mismo efecto. La pintura tiene una sola superficie, y lo mismo el espejo. El espejo y la pintura representan la imagen de los objetos rodeada de sombras y luz, y en ambos parece que se ven mucho mas atrás que la superficie. Viendo, pues, el pintor que el espejo por medio de ciertos lineamientos y sombras le hace ver las cosas resaltadas; y teniendo entre sus colores sombras y luces aun de mucha más fuerza que las del espejo, es evidente que, si sabe manejarlos bien, parecerá igualmente su pintura una cosa natural vista en un espejo grande. El maestro, que es el espejo, manifiesta el claro y oscuro de cualquier objeto, y entre los colores hay uno que es mucho más claro que las partes iluminadas de la imagen del objeto, y otro también que es mucho más oscuro que alguna sombra de las del mismo objeto. Esto supuesto, el pintor hará una pintura igual a la que representa el espejo mirado con un ojo solo; porque los dos circundan el objeto cuando es menor que el ojo.

§ CCLXXVI

Qué pintura merece más alabanza

La pintura más digna de alabanza es la que se advierte mas parecida a la cosa imitada. Este cotejo sirve de confusión a aquellos pintores que quieren enmendar a la naturaleza misma, como sucede a los que pintan un niño de un año, cuya altura total es de cinco cabezas, y ellos la hacen de ocho[11]; la anchura de los hombros es igual a la longitud de la cabeza, y ellos la hacen dupla, reduciendo de este modo la proporción de un niño de un año a la de un hombre de treinta. Este error es tan frecuente y tan usado, que ha llegado a hacerse costumbre, la cual se halla tan arraigada y firme en su viciada fantasía, que les hace creer que tanto la naturaleza como el que la imita, en no conformándose con su parecer, tienen defecto.

[11] Véase la § 167

§ CCLXXVII

Cuál sea el objeto e intención primaria del pintor

La intención primaria del pintor es hacer que una simple superficie plana manifieste un cuerpo relevado, y como fuera de ella. Aquel que exceda a los demás en este arte, será más digno de alabanza, y este primor, corona de la ciencia pictórica, se consigue con las sombras y las luces, esto es, con el claro y oscuro. Por lo cual el que huya de la sombra, huye igualmente de la gloria del arte, según los ingenios de primer orden, por ganarla en el concepto del vulgo ignorante, el cual solo se paga de la hermosura de los colores, sin conocer la fuerza y relieve.

§ CCLXXVIII

¿Qué cosa es más importante en la pintura, la sombra o el contorno?

Mucho más trabajo y especulación cuesta las sombras de una pintura que su contorno; porque éste se puede pasar con una tela transparente o con un cristal, puesto entre la vista y la cosa que se quiere pasar o copiar; pero las sombras no están sujetas a estas reglas por los insensible de sus términos, los cuales las más veces son muy confusos, como se demuestra en el libro de las sombras y las luces (23).

§ CCLXXIX

Cómo se debe dar la luz a las figuras

La luz se debe poner conforme estaría en el sitio natural en donde se supone que está la figura. Esto es, si se supone que está al sol, se harán las sombras fuertes, y grandes masas de claro, pintándose en tierra la sombra de todos los cuerpos que allí haya. Si la figura está en día triste y nublado, se harán los claros con poca diferencia de las sombras, y de éstas no tendrá ninguna al pie. Si la figura se finge que está en casa, los claros serán fuertes, y también los oscuros, y a los pies su correspondiente sombra. Si en la casa se figura la ventana cubierta de un velo y las paredes blancas, se hará poca diferencia entre sombras y luces; si la luz proviene del fuego, entonces serán los claros encendidos y fuertes, las sombras oscuras, y el esbatimento de ellas en la pared o en tierra bien

decidido, y más o menos grande, según lo apartada que esté del cuerpo la luz. Si la figura se hallase iluminada parte de la luz del aire y parte del fuego, se hará el claro causado por la primera luz mucho más fuerte, y el otro será casi rojo a semejanza del fuego. Finalmente cuídese mucho de que las figuras pintadas tengan la masa del claro grande, y la luz alta, esto es, luz viva, pues las personas que van por la calle todas tienen la luz encima de sus cabezas: y es evidente que si las diera la luz por debajo, costaría trabajo el conocerlas (24).

§ CCLXXX

Dónde debe ponerse el que está mirando una pintura

Sea A B la pintura que se deba ver, y D la luz; digo, pues, que si el que la mire se pone entre los puntos C y E, no la verá bien, especialmente si la pintura es al óleo o barnizada; porque hace reflejos como un espejo, por lo cual cuanto más se aproxime al punto C, menos verá; porque allí es donde resaltan los rayos de la luz que entra por la ventana, y da en la pintura. Poniéndose, pues, entre los puntos E y D, percibirá bien todo la vista, y mucho mejor cuanto más se acerque a D; porque este punto es el que menos participa de la percusión de los rayos reflejos. *Figura XV.*

§ CCLXXXI

El punto se debe colocar siempre alto

El punto de vista debe estar á la altura de los ojos de un hombre de regular estatura; y el extremo de la llanura que confina con el cielo (esto es, el horizonte) debe estar a dicha distancia; pero la elevación de las montañas es arbitraria.

§ CCLXXXII

Las figuras pequeñas deben estar precisamente sin concluir

Aquellos objetos que aparecen a la vista disminuidos, es por razón de estar distantes de ella. Siendo esto así, debe haber entre ellos y la vista mucha cantidad de aire, la cual confunde las formas de los objetos de modo que las partes pequeñas quedan sin distinguirse. Por esto el pintor hará las figuras pequeñas solamente

amagadas sin concluirlas, pues de otro modo irá contra el efecto que hace la naturaleza, que es la maestra. El objeto aparece pequeño por la mucha distancia encierra en sí gran cantidad de aire y éste se engruesa, de forma que impide lleguen a la vista las partes mínimas de los objetos.

§ CCLXXXIII

Qué campo debe poner el pintor a las figuras

Supuesto que la experiencia enseña que todos los cuerpos están rodeados de sombras y luces, el pintor debe poner la parte iluminada de modo que termine en cosa oscura, y la parte umbrosa igualmente que caiga en cosa clara. Esta regla sirve mucho para que resalten y despeguen las figuras[12].

§ CCLXXXIV

Máxima de la Pintura

En aquella parte en que la sombra confina con la luz, obsérvese en dónde es más clara que oscura, y en dónde está más deshecha o suavizada hacia la luz. Sobre todo es necesario tener cuidado de no hacer las sombras en los mancebos terminadas o recortadas, como hacen las peñas; porque las carnes tienen algo de transparentes, como se advierte cuando se pone una mano delante del sol, que aparece muy encarnada, y se clarea la luz. Para ver qué casta de sombra requiere aquella carne, no hay sino hacer sombra con un dedo, y según el grado de oscuridad o claridad que se la quiera dar, arrímese o apártese el dedo, y luego se imitará aquel color.

§ CCLXXXV

De la pintura de un bosque

Los árboles y plantas, cuyos ramos sean más sutiles deben tener igualmente la sombra más sutil; y aquellas más frondosas tendrán por consiguiente más sombra.

§ CCLXXXVI

Cómo se debe pintar un animal fingido que parezca natural

Es sabido que no se puede pintar un animal sin que tenga todos sus respectivos miembros, y que estos correspondan exactamente a los de los otros animales. Esto supuesto, para que parezca natural un animal

[12] Véase la § 141.

fingido, por ejemplo una serpiente, se le hará la cabeza copiándola de un mastín o perro de muestra, los ojos como los del gato, las orejas de istrice, la nariz de lebrel, las cejas de león, las sienes de gallo viejo, y el cuello de tortuga.

§ CCLXXXVII

Cómo se debe hacer un rostro para que tenga relieve y gracia

Situado un aposento en una calle que mire a poniente (estando el sol en el mediodía), y cuyas paredes sean tan altas, que la que está de cara al sol no pueda reverberar la luz en los cuerpos umbrosos; bien que también sería bueno que el aire iluminado no tuviese resplandor, para que los lados del rostro participasen de la oscuridad de las paredes opuestas. Colocada, pues, una persona en dicho aposento, vuelto a la calle el rostro y los lados de la nariz, quedará todo él iluminado; y así el que lo mire desde el medio de la calle, advertirá iluminada toda la parte del rostro que está vuelta hacia él, y las que miran a las paredes llenas de sombra. A esto se añadirá la gracia de las sombras deshechas con dulzura y suavidad, sin que por ninguna parte hagan recortadas; de lo cual será causa la longitud del rayo de luz que entrando en la casa, llega hasta las paredes, y termina en el pavimento de la calle, reflejando luego en los parajes oscuros del rostro, y aclarándolos algún tanto. Y la longitud del rayo de luz que da principalmente en la frente del rostro que mira a la calle, ilumina también hasta el principio de las sombras de las partes inferiores de la cara: de modo que va sucesivamente aclarándose hasta que termina en la barba con una oscuridad insensible por todos lados. Por ejemplo, sea la luz A E; la línea F E del rayo de luz ilumina hasta debajo de la nariz; la línea C F sólo ilumina los labios, y la A H se dilata hasta la barba; y así queda la nariz con el golpe principal de la luz; porque recibe toda la claridad A B C D E. *Lámina XIV.*

§ CCLXXXVIII

Para que las figuras queden despegadas del campo

Si la figura es oscura, se pondrá sobre campo claro, y si tiene mucha luz, en campo oscuro. Si participa de uno y otro, la parte umbrosa caerá en campo claro, y la iluminada en oscuro[13].

[13] Véanse las §§ 141, 285.

§ CCLXXXIX

De la diferencia de las luces puestas en sitios diversos

La poca luz produce sombras muy grandes y terminadas en los cuerpos umbrosos. La mucha luz causa en estos poca sombra, y ésta

muy deshecha. Cuando la poca luz (aunque activa) se incluye en la grande, como el sol en el aire, la menos viva queda en lugar de sombra en los cuerpos á quienes hiere.

§ CCXC

Debe huirse la desproporción de las circunstancias

Hay muchos pintores que incurren en el defecto de hacer las habitaciones de las personas y otras circunstancias de modo que las puertas les llegan a la rodilla, aun cuando están más próximas a la vista del que la mira que la persona que ha de entrar por ellas. He visto algunos pórticos con muchas figuras, y una de las columnas en la que se apoyaba una estas figuras parecía un bastón delgado que tenía en la mano; y otras varias impropiedades que se deben evitar con todo estudio.

§ CCXCI

Del término de los cuerpos, llamado contorno

Tiene el contorno de un cuerpo tantas partículas y tan menudas, que al menor intervalo que haya entre el objeto y la vista, desconoce ésta la imagen de un amigo o de un pariente, y no puede distinguirle sino por el vestido; y por el todo recibe la noticia del todo y de las partes (25).

§ CCXCII

De los accidentes superficiales que son los primeros que se pierden de vista al apartarse un cuerpo umbroso

Lo primero que se pierde de vista al alejarse un cuerpo umbroso es su contorno. En segundo lugar, a mayor distancia se pierden las sombras que dividen las partes de los cuerpos que se tocan, luego el grueso de las piernas y pies; y así sucesivamente se van ofuscando las partes más menudas, de modo que a larga distancia sólo se percibe una masa de una configuración confusa.

§ CCXCIII

De los accidentes superficiales que se pierden primero con la distancia

La primera cosa, en cuanto a los colores, que se pierde con la distancia es el lustre, que es su parte luminosa, y luz de la luz. Lo segundo que se pierde es el claro, porque es menor que la sombra. Lo tercero son las sombras principales, quedando a lo último solo una mediana oscuridad confusa.

§ CCXCIV

De la naturaleza del contorno de un cuerpo sobre otro

Cuando un cuerpo de superficie convexa termina sobre otro de igual color, el término del cuerpo convexo parecerá más oscuro que el otro sobre quien termina. El término de dos lanzas tendidas igualmente parecerá muy oscuro en campo blanco; y en campo oscuro parecerá mas claro que ninguna otra parte suya, aunque la luz que hiera en ambas lanzas sea de igual claridad.

§ CCXCV

De la figura que finge ir contra el viento

Toda figura que se mueve contra el viento, por ninguna línea que se mire mantendrá el centro de su gravedad puesto con la debida disposición sobre el de su sustentáculo. *Lámina XV.*

§ CCXCVI

De la ventana que ha de tener el estudio

La ventana del estudio de un pintor debe estar cubierta de un paño transparente y sin travesaños; y el espacio de sus términos debe estar dividido en grados pintados de negro, de modo que el término de la luz no se junte con el de la ventana (26).

§ CCXCVII

Por qué razón si se mide un rostro, y después se pinta, sale la copia mayor que el natural

A B es la anchura del paraje que va puesta en la distancia del papel C F, en donde están las mejillas, y debería estar detrás de toda la A C, y entonces las sienes se señalarían en la distancia O R de las

líneas A F, B F; pero como hay la diferencia CO y R D, queda con-
cluido que la línea C F y la D F por ser mas corta, ha de ir a encon-
trar en el papel el sitio donde está señalada la altura total, esto es, la
línea F A y F B que es la verdadera, y se hace la diferencia, como he
dicho, de C O y R D (27). *Lámina XIV.*

§ CCXCVIII

Si la superficie de todo cuerpo opaco participa del color de su objeto

Es evidente que si se pone un objeto blanco entre dos paredes, la una blanca y la otra negra, se hallará igual proporción entre la parte umbrosa y la luminosa del citado objeto, que entre ambas paredes: y si el objeto fuese de color azul, sucederá lo mismo. Esto supuesto, cuando se haya de pintar una cosa semejante, se hará del modo siguiente. Tómese una tinta negra que sea semejante a la sombra de la pared que se finge, reverbera en el objeto azul para sombrearle; y para hacer esta tinta con conocimiento cierto, se observará el método que sigue. Al tiempo de pintar las paredes, de cualquier color que sean, tómese una cuchara muy pequeña (o algo mayor, según lo requiera la magnitud de la obra en donde se ha de practicar esta operación), esta cuchara tendrá los bordes iguales, y con ella se medirán los grados de la cantidad de los colores que se empleen en las mezclas; como si, por ejemplo, se hubiese hecho la primera sombra de las paredes de tres grados de oscuro y uno de claro: esto es, tres cucharadas (sin colmar, como las medidas de grano) de negro, y una de blanco; entonces se tiene ya una composición de cualidad cierta sin que haya duda. Hecha, pues, la una pared blanca y la otra oscura, si entre ambas se ha de poner un objeto azul, para que éste tenga la luz verdadera y la sombra que le conviene a tal color azul, póngase a una parte el azul que se quiere quede sin sombra, y a su lado el negro; después se tomarán tres cucharadas de éste, y se mezclarán con una del azul luminoso, cuya tinta servirá para la sombra mas fuerte. Hecho esto, se verá si el objeto es de figura esférica o cuadrada, o alguna columna o cualquiera otra cosa; si es esférico, tírense líneas desde los extremos de la pared al centro del objeto, y en donde corten la superficie de éste, allí debe terminar la plaza de la mayor sombra, dentro de ángulos iguales. Después se empezará a aclarar, como en N O, que queda aun con tanta sombra como participa de A D, pared superior; cuyo color irá mezclado con la primera sombra de A B con las mismas distinciones (28). *Figura XVI.*

§ CCIC

Del movimiento de los animales

Una figura fingirá mejor que corre con mayor velocidad, cuanto más desplomada esté hacia delante. El cuerpo que se mueve por sí

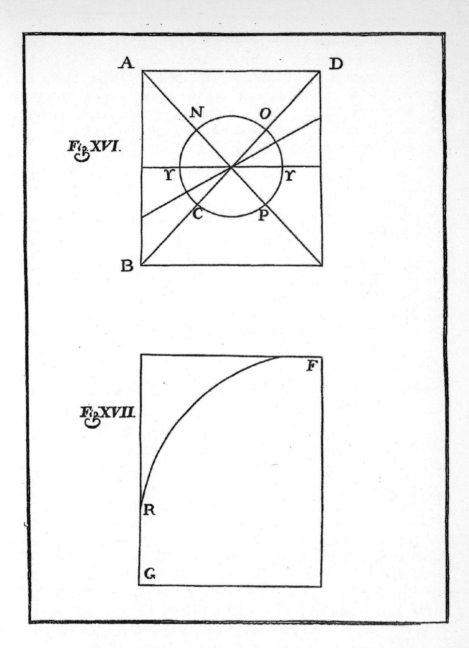

será tanto más veloz, cuanto más distante esté el centro de su grave-
dad del de su sustentáculo. Esto se dice también para el movimiento
de las aves, que también se mueven por sí sin el auxilio de las alas y
del viento, y esto sucede cuando el centro de su gravedad está fuera
del centro de su sustentáculo, esto es, fuera del medio de aquel

paraje en que insisten entre las dos alas. Porque si el medio de las alas está mas atrás que el medio o centro de gravedad del ave, entonces podrá el animal moverse hacia delante y hacia abajo más o menos, conforme esté distante o próximo el centro de gravedad al de las alas; quiero decir que si el centro de gravedad está remoto del medio de las alas, hará que se baje el ave muy oblicuamente; y si está cercano, con poca oblicuidad.

§ CCC

Del pintar una figura que represente cuarenta brazas de altura con sus miembros correspondientes en un espacio de veinte

En este y en cualquiera otro caso no debe dársele cuidado al pintor de que la pared en que haya de pintar sea de un modo o de otro, y mucho menos, cuando los que han de mirar la tal pintura han de estar desde una ventana o claraboya: porque la vista entonces no atiende a la superficie plana o curva del paraje, sino a las cosas que en ella se representan en los varios puntos del paisaje que allí se finge. Pero la figura de que aquí se trata se hará siempre mucho mejor en una superficie curva como la G R F, porque no hay en ella ángulos. *Figura XVII.*

§ CCCI

Del pintar una figura en una pared de doce brazas que manifieste veinticuatro de altura

Para hacer una figura que represente veinticuatro brazas de altura, se hará de esta manera. Figúrese primero la pared M N con la mitad de la figura que se quiere pintar; luego se hará la otra mitad en el espacio restante M R. Pero primero en el plano de una sala se ha de hacer la pared con la misma forma que tiene la bóveda en que se ha de pintar la figura. En la pared recta, que está detrás, se dibujará la figura del tamaño que se quiera de perfil, y se tirarán las líneas de los puntos principales al punto F; y siguiendo los puntos en que cortan la superficie de la bóveda N R, que es semejante a la pared, se irá tanteando la figura; y las intersecciones señalarán todas las dimensiones de ella, cuya forma se irá siguiendo, porque la figura misma se disminuye conforme se atrasa. La figura que ha de estar en una bóveda es preciso que vaya disminuida como si

estuviera derecha; y esta disminución se ha de hacer en un terreno plano, en donde debe estar dibujada exactamente la figura de la bóveda con sus verdaderas dimensiones, y luego se va disminuyendo (29). Lámina XVI.

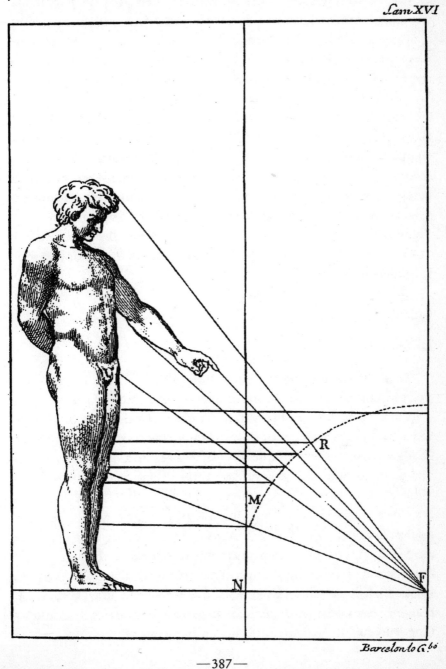

Lam XVI

Barcelona G.bo

§ CCCII

Advertencia acerca de las luces y las sombras

En los confines de las sombras debe ir siempre mezclada la luz con la sombra, y tanto más se va aclarando ésta, cuanto más se va apartando del cuerpo umbroso. Ningún color se debe poner simplemente como es en sí, según la proporción 9ª que dice: *la superficie de todo cuerpo participa del color de su objeto, aun cuando sea superficie de cuerpo transparente, como agua, aire, y otros semejantes;* porque el aire toma la luz del sol, y se queda en tinieblas con su ausencia. Igualmente se tiñe de tantos colores, cuantos son aquellos en que se interpone entre ellos y la vista, porque el aire en sí no tiene color, ni tampoco el agua; pero la humedad que se mezcla con él en la región inferior le engruesa de modo que, hiriendo en él los rayos solares, lo iluminan, quedando siempre obscurecido el aire superior. Y como la claridad y oscuridad forman el color azul, éste es el color que tiene el aire, tanto más o menos claro, cuanto es mayor o menor la humedad que percibe.

§ CCCIII

De la luz universal

En todos los grupos de figuras o de animales se ha de usar siempre ir oscureciendo más y más las partes inferiores de sus cuerpos, y lo mismo se ha de observar hacia el centro del grupo, aunque todas las figuras sean de un mismo color. Esto es necesario, porque en los espacios inferiores que hay entre las figuras hay menos cantidad de cielo luminoso que en las partes superiores de los mismos espacios. Pruébase esto claramente en la figura XVIII, en la cual A B C D es el arco del cielo que ilumina universalmente a los cuerpos que están debajo de él: N M son los cuerpos que terminan el espacio S T R H, interpuesto entre ambos, en el cual se ve con claridad que el paraje F (estando iluminado solamente de la parte de cielo C D) recibe la luz de una parte menor que aquella de quien la recibe el paraje E; el cual está iluminado de la parte A B, que es mayor que D C, por lo cual ha de haber más luz en E que en F.

§ CCCIV

De la correspondencia de los campos con los cuerpos que insisten sobre ellos; y de las superficies planas que tienen un mismo color

El campo en que insista una superficie plana, si es del mismo color que ella, y ambos tienen una misma luz, no parecerá separado

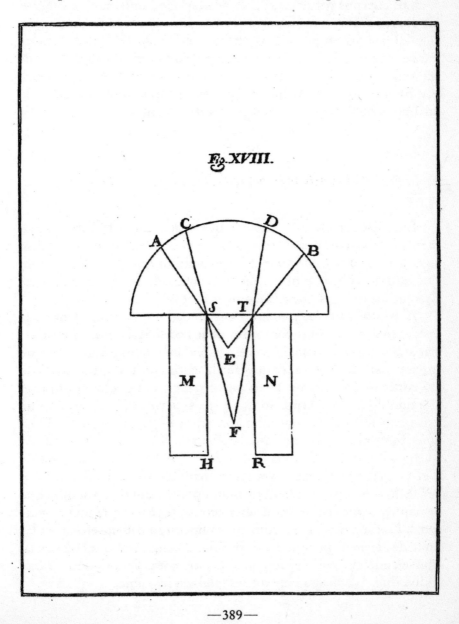

Fig. XVIII.

de la superficie, por ser iguales en color y luz. Pero siendo de colores opuestos, y con distinta luz, parecerán separados.

§ CCCV

Pintura de los sólidos

Los cuerpos regulares son de dos especies, unos son de superficie curva, oval o esférica; otros se terminan por figuras rectilíneas, regulares o irregulares. Los cuerpos esféricos u ovales siempre parece que están separados del campo, aun cuando ambos sean de un mismo color, y también los otros, porque unos y otros tienen disposición para producir sombras en cualquiera de sus lados, lo cual no puede verificarse en una superficie plana.

§ CCCVI

En la Pintura la parte más pequeña será la que mas presto se pierda de vista

Entre las partes de los cuerpos que se apartan de la vista, las primeras que se confunden son las de menos tamaño, de lo cual se sigue que la parte más voluminosa es la última que se pierde de vista. Por esto no debe el pintor concluir demasiado las partes pequeñas de aquellos objetos que están muy remotos.

¿Cuántos hay que pintando una ciudad u otra cosa lejana de la vista, señalan tanto los contornos de los edificios, como si estuviesen arrimados a los ojos? Esto es absolutamente imposible, porque no hay vista tan perspicaz que pueda distinguir todas las partes de los edificios perfectamente en una distancia tan grande: porque el término de estos cuerpos lo es de sus superficies, y el término de éstas son líneas, las cuales no son parte de la cantidad de dicha superficie, ni aun del aire que la circunda. Esto supuesto, todo lo que no es parte de ninguna cosa es invisible, como se prueba por la Geometría: por lo cual si un pintor hace los términos divididos y señalados como se acostumbra, nunca podrá figurar la distancia que se requiere, pues en fuerza de este defecto parecerá que no hay ninguna. Los ángulos de los edificios tampoco se deben señalar en las ciudades lejanas, porque no es posible distinguirlos a tal distancia; pues siendo el ángulo el concurso de dos líneas en un punto, y éste indivisible, es consiguiente que es también invisible.

§ CCCVII

Por qué un mismo paisaje parece algunas veces mucho mas grande o menos de lo que es en sí

Muchas veces parece un paisaje mayor o menor de lo que es en realidad por la interposición del aire más grueso o más sutil que lo ordinario, el cual se pone entre la vista y el horizonte.

Entre dos horizontes iguales en distancia, respecto a la vista que los mira, aquel que delante de sí tenga aire más denso, parecerá más lejano; y el que lo tenga más sutil, se representará más próximo.

Dos cosas desiguales vistas a distancia igual, parecerán iguales, si entre ellas y la vista se interpone aire desigual: esto es, el más grueso delante del objeto menor. Esto se prueba por la perspectiva de los colores, la cual hace que un monte que al parecer es pequeño, parece menor que otro que está cerca de la vista, como cuando un dedo solo arrimado a los ojos encubre toda la extensión de una montaña que está distante.

§ CCCVIII

Varias observaciones

Entre las cosas de igual oscuridad, magnitud, figura y distancia de la vista, aquella que se mire en campo de mayor resplandor o blancura, parecerá más pequeña. Esto lo enseña la experiencia cuando se mira una planta sin hojas estando el sol detrás de ella, que entonces todas las ramas, vistas al través del resplandor, se disminuyen tanto que se quedan invisibles. Lo mismo sucederá con una lanza puesta entre la vista y el sol.

Los cuerpos paralelos que están derechos, si se ven en tiempo de niebla, se han de hacer más gruesos en la parte superior que en la inferior. Pruébase esto por la proposición 9ª, que dice: *la niebla o el aire grueso, penetrado de los rayos solares, parecerá tanto más blanco, cuanto más bajo esté.*

Las cosas vistas de lejos son desproporcionadas, lo cual consiste en que la parte más clara envía a la vista su imagen con un rayo más vigoroso que la más oscura. Yo he visto a una mujer vestida toda de negro, y la cabeza con una toca blanca, que de lejos parecía dos veces mayor que la anchura de los hombros, que estaban cubiertos de negro.

§ CCXCIX

De las ciudades y otros objetos que se ven con interposición de aire grueso

Los edificios de una ciudad vistos de cerca en tiempo nebuloso, o con aire muy grueso, bien sea por el humo de los fuegos que hay en los mismos edificios o por otros vapores, siempre se manifestarán tanto más confusos, cuanto menor sea su altura; y al contrario, con tanta mayor claridad, cuanto más elevación tengan. Pruébase esto por la proposición 4ª, que dice: *el aire cuanto más bajo, es más grueso, y cuanto más alto, es más sutil:* lo cual lo demuestra la lámina en la que el ojo N ve a la torre A F con interposición de aire grueso, el cual se divide en cuatro grados, que son más bajos cuanto más densos.

Cuanta menos cantidad de aire se interpone entre la vista y el objeto, tanto menos participará éste del color del aire; y por consiguiente, cuanta más cantidad de aire haya interpuesta, tanto mas participará el objeto del color del aire. Demuéstrase esto así: sea el ojo N al cual concurren las cinco especies de las cinco partes que tiene la torre A F, y son A B C D E; digo pues, que si el aire fuese en todas igualmente denso, el pie de la torre F participaría del color del aire con igual proporción que la parte B, respecto a la proporción que hay entre la longitud de la recta M F y la B S. Pero como el aire, según la proposición citada, se va engruesando conforme se va bajando, es necesario que las proporciones con que el aire tiñe de su color las partes de la torre B y F sean de mayor razón que la proporción ya dicha, porque la recta M F, además de ser más larga que la B S, pasa por una porción de aire diferentemente denso. *Lámina XVII. Figura I.*

§ CCCX

De los rayos solares que penetran por algunas partes de las nubes

Los rayos solares que penetran por algunos espiráculos que suelen encontrarse entre la varia densidad de las nubes, iluminan todos los parajes en donde hieren, y lo mismo los lugares oscuros, tiñéndolos de su color, y quedando la misma oscuridad en los intervalos de dichos rayos.

§ CCCXI

De los objetos que percibe la vista con interposición de aire grueso y niebla

Cuanto más vecino esté el aire al agua o a la tierra, es tanto más grueso. Pruébase por la proposición 19ª del libro 2º, que dice: *aquello que en sí tiene más peso, se eleva menos*, de lo que se sigue que lo más ligero se elevará más que lo más pesado.

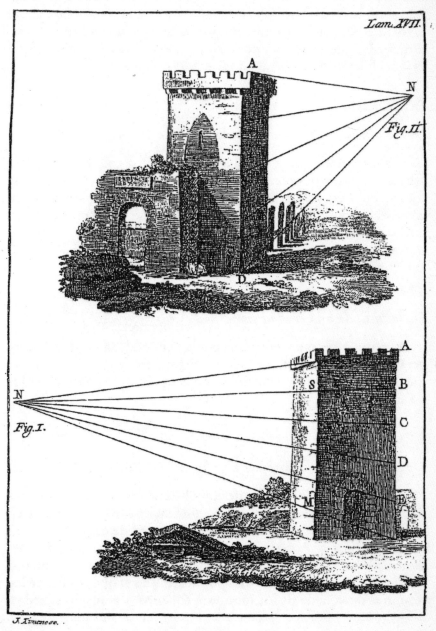

§ CCCXII

De los edificios vistos con interposición de aire grueso

Aquella parte de un edificio que se vea con interposición de aire más denso, estará más confusa; y al contrario, en siendo el aire más sutil, se verá con más distinción. Por lo cual el ojo N que mira la torre A D, conforme a lo alto que esté, verá una parte mas distintamente que otra; y conforme a lo bajo que se halle, distinguirá menos una parte que otra. *Lámina XVII. Figura II.*

§ CCCXIII

De los objetos que se perciben desde lejos

Cuanto más remota se halle de la vista una cosa oscura, parecerá más clara; y por consiguiente, cuanto más se aproxime, más se oscurecerá. Así, las partes inferiores de cualquier objeto colocado entre aire grueso parecerán más remotas que la superior; por lo cual la falda de un monte aparece más lejana que su cima, la cual no obstante está más lejos.

§ CCCXIV

De la vista de una ciudad circundada de aire grueso

La vista que considera a una ciudad circundada de aire grueso, verá lo alto de los edificios más oscuros; pero con más distinción que la parte inferior, y ésta en campo claro, porque están rodeados de aire denso.

§ CCCXV

De los términos inferiores de los objetos remotos

Los términos inferiores de los objetos remotos son siempre menos sensibles que los superiores: esto sucede frecuentemente en las montañas y collados, a cuyas cimas sirven de campo las otras que están detrás. A éstas se les ve la parte superior más distin-°tamente que la inferior, y está mucho más oscura, por estar menos rodeada de aire grueso que está por abajo, y es el que confunde los términos de la falda de los montes y collados. Lo mismo sucede a los árboles y edificios, y demás cuerpos que se elevan; y de aquí

nace que las torres altas, por lo común, vistas a larga distancia, parecen más gruesas hacia el capitel, y más estrechas abajo; porque la parte superior demuestra el ángulo de los lados que terminan con el del frente, lo cual no lo oculta el aire sutil, como hace el grueso. La razón de esto se ve en la proposición 7ª del libro 1º, que dice: *el aire grueso que se interpone entre el sol y la vista es mucho más claro en lo alto que en lo bajo*, y en donde el aire es más blanco confunde mucho más para la vista los objetos oscuros, que si fuese azul, como se manifiesta a larga distancia. Las almenas de las fortalezas son tan anchas como los espacios que hay entre ellas, y aun parecen mayores los espacios que las almenas; y a una distancia más larga se confunde todo, de modo que solo aparece la muralla como si no hubiera almenas.

§ CCCXVI

Del término de las cosas vistas de lejos

Cuanto mayor sea la distancia a la que se mira un objeto, tanto más confundidos quedarán sus términos.

§ CCCXVII

Del color azul que se manifiesta en un paisaje a lo lejos

Cualquier objeto que esté distante de la vista, sea del color que sea, aquel que tenga más oscuridad, ya natural o accidental, parecerá más azul. Oscuridad natural es cuando el objeto es oscuro por sí; y accidental es aquella que proviene de la sombra que le hace algún otro objeto.

§ CCCXVIII

Cuáles son las partes que se pierden más rápido de vista por la distancia en cualquier cuerpo

Las partes de menor tamaño son las que primero se pierden de vista. La causa es porque las especies de las cosas mínimas en igual distancia vienen a la vista con ángulo menor que las que son grandes; y las cosas remotas, cuanto más pequeñas son, menos se distinguen. Por consiguiente cuando una cosa grande viene a la vista en distancia larga con ángulo pequeño, de modo que casi se

confunde toda, quedará enteramente oculta cualquiera parte pequeña[14].

§ CCCXIX

Por qué se distinguen menos los objetos conforme se van apartando de los ojos

Cuanto más apartado de los ojos esté un objeto, menos se distinguirá éste. La razón es, porque sus partes menores se pierden primero de vista, después las medianas, y así sucesivamente van perdiéndose las demás poco a poco, hasta que concluyéndose las partes, se acaba también la noticia del objeto distante, de modo que al fin quedan ocultas enteramente las partes y el todo. El color también se pierde por la interposición del aire denso.

§ CCCXX

Por qué parecen oscuros los rostros mirados desde lejos

Es evidente que todas las imágenes de las cosas perceptibles que se nos presentan, así grandes como las pequeñas, se transmiten al entendimiento por la pequeña luz de los ojos. Si por una ventana tan pequeña entra la imagen de la magnitud del cielo y de la tierra, siendo el rostro del hombre, comparado con ellos, como nada; la enorme distancia la disminuye, de manera que al ver el poco espacio que ocupa, parece incomprensible, y debiendo esta imagen pasar a la fantasía por un camino oscuro, como es el nervio óptico, como ella no tiene color fuerte, se oscurece igualmente al pasar, y al llegar a la fantasía parece oscura. Para la luz no se puede señalar en este punto y nervio otra causa que la siguiente; y es, que como está lleno de un humor transparente como el aire, es lo mismo que un agujero hecho en un eje, que al mismo que un agujero hecho en un eje, que al mirarlo parece oscuro y negro, y los objetos vistos en aire aclarado y obscurecido se confunden con la oscuridad.

§ CCCXXI

Qué partes son las que primero se ocultan en los cuerpos que se apartan de la vista y cuáles se conservan

[14] Véanse las §§ 292, 306.

Aquella parte del cuerpo que se aparta de la vista, y cuya figura sea menor es la que menos evidentemente se conserva. Esto se ve en el golpe de luz principal que tienen los cuerpos esféricos o columnas, y en los miembros menores de los cuerpos; como en el ciervo, que primero se pierden de vista sus piernas y astas que el tronco del cuerpo, el cual como es más grueso, se distingue mucho más desde lejos. Pero lo primero que se pierde con la distancia son los lineamentos que terminan la superficie y figura, esto es, el contorno.

§ CCCXXII

De la Perspectiva lineal

El oficio de la Perspectiva lineal es probar con medida y por medio de líneas visuales cuánto menor aparece un segundo objeto respecto de otro primero, y así sucesivamente hasta el fin de todas las cosas que se miran. Yo hallo por la experiencia que si el objeto segundo dista del primero tanto como éste de la vista, aunque ambos sean del mismo tamaño, el segundo será la mitad menor que el primero; y si el tercer objeto tiene igual distancia del segundo, será al parecer dos tercios menor; y así de grado en grado, siendo iguales las distancias, se disminuirán siempre proporcionalmente, con tal que el intervalo no exceda de veinte brazas, pues a esta distancia una figura del tamaño natural pierde 2/4 de su altura; a las cuarenta brazas perderá 3/4; a las sesenta 5/6, y así sucesivamente irán disminuyendo. Y la pared distante se hará de dos estados de altura; porque si se hace de uno solo, habrá mucha diferencia entre las primeras brazas y las segundas.

§ CCCXXIII

De los objetos vistos al través de la niebla

Todos los objetos vistos al través de una niebla parecerán mucho mayores de lo que son verdaderamente. La causa de esto es porque la Perspectiva del medio interpuesto entre la vista y el objeto no concuerda su color con la magnitud del objeto; pues la niebla es semejante al aire confuso que se interpone entre la vista y el horizonte sereno; y el objeto próximo a la vista, mirado al través de la niebla, parece que está a la distancia del horizonte, en el cual una torre muy alta parecerá aun mucho menor que el objeto mencionado, si estaba cerca.

§ CCCXXIV

De la altura de los edificios vistos al través de la niebla

En un edificio cercano, la parte que esté más distante de la tierra parecerá más confusa, porque hay mucha más niebla entre la vista y lo alto del edificio, que entre aquella y la base de éste. Una torre paralela, vista a larga distancia por entre la niebla, parecerá más estrecha conforme se vaya acercando a su base. La causa de esto es por lo que se dijo en otra parte, que la niebla es tanto más espesa y más blanca, cuanto más próxima a la tierra, y por la proposición 2ª que dice: un objeto oscuro parecerá de tanto menor tamaño, cuanto más blanco sea el campo en que se mire. Luego siendo más blanca la niebla junto a la tierra que en la elevación, es forzoso que la oscuridad de la torre parezca mas estrecha junto al cimiento que hacia el capitel[15].

§ CCCXXV

De las ciudades y demás edificios vistos por parte de tarde o por la mañana con niebla

En los edificios vistos a larga distancia por la mañana o por la tarde con niebla o aire muy grueso sólo se percibe la claridad de las partes iluminadas por el sol hacia el horizonte, y las demás partes que no las ve el sol, quedan del color de una oscuridad mediana o niebla.

§ CCCXXVI

Por qué los objetos más elevados, a una distancia, parecen más oscuros en la parte superior que en la base, aunque por todas partes sea igual lo grueso de la niebla

Entre los objetos vistos al través de la niebla u otro aire grueso, como vapor o humo, y a cierta distancia, la parte más elevada será más perceptible; y entre los objetos de igual elevación aquél parecerá más oscuro cuanto más esté rodeado de una niebla más oscura, como sucederá a la vista H, que mirando las torres A B C de igual altura, ve la C, remate de la primera torre, en R, profundidad de dos

[15] Véanse las §§ 313, 315.

grados de la niebla, y la parte superior de la torre del medio B la ve en un solo grado de niebla; luego la parte C parecerá más oscura que la B. *Lámina XVIII. Figura I.*

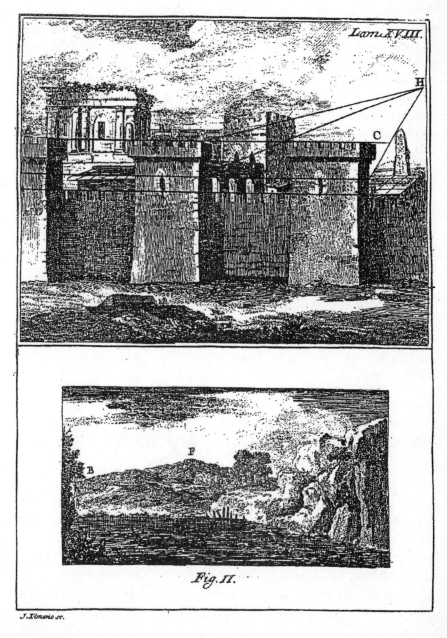

§ CCCXXVII

De las manchas de sombra que se dejan ver en los cuerpos desde lejos

La garganta o cualquiera otra perpendicular del cuerpo humano que tenga encima alguna cosa que la haga sombra, será más oscura que el objeto que cause la sombra. Por consiguiente, aquel cuerpo aparecerá más iluminado cuando reciba en sí una masa mayor de una misma luz. Véase, por ejemplo, la parte A, la cual no está iluminada por luz alguna del cielo F K, y la parte B que la recibe de H K; la C de G K; y la D, que la toma de toda la parte entera F K. Esto supuesto, el pecho de una figura tendrá la misma claridad que la frente, nariz y barba. Mas lo que yo encargo al pintor con todo cuidado acerca de los rostros es que considere cómo en diversas distancias se pierden diversas cualidades de sombras, quedando solo la mancha principal del oscuro, esto es, la cuenca del ojo y otras semejantes; y al cabo queda todo el rostro oscuro, porque se llegan a confundir todas las luces, que son muy pequeñas en comparación de las medias tintas que tiene. Por lo cual, a larga distancia se confunde la cualidad y cantidad de claros y sombras principales, y todo se convierte en una media tinta. Ésta es la causa de que los árboles y todos los demás cuerpos, mirados a cierta distancia, parecen mucho más oscuros de lo que son en realidad cuando se miran de cerca. Pero después el aire interpuesto entre ellos y la vista los va aclarando y tiñéndolos de su azul; pero más bien azulean las sombras que la parte iluminada, que es en donde se advierte mejor la verdad de los colores. *Lámina XIX.*

§ CCCXXVIII

Por qué parecen azules las sombras que se advierten en una pared blanca a la caída de la tarde

Las sombras de los cuerpos producidas del resplandor del sol al tiempo de ponerse, parecen siempre azules. La razón la da la proposición 11ª, que dice: *la superficie de cualquier cuerpo opaco participa del color de su objeto.* Luego estando la blancura de la pared sin color alguno, se teñirá del color de los objetos que tiene, los cuales en este caso son el sol y el cielo: y como el sol por la tarde se pone rubicundo, y el cielo es azul, la parte umbrosa que no mira al sol (pues como dice la proposición 8ª: *ningún luminoso*

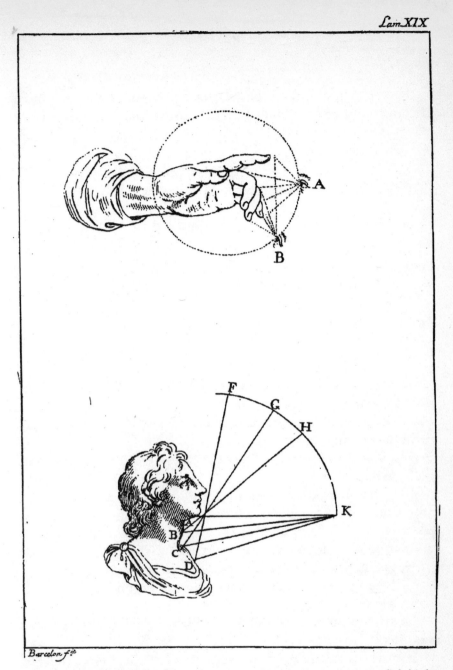

Barcelon. f.

mira la sombra del cuerpo a quien ilumina) será vista del cielo. Luego por la misma proposición, la sombra derivativa herirá en la pared blanca imprimiendo el color azul, y la parte iluminada por el sol tendrá el color encendido como él.

§ CCCXXIX

En dónde es mas claro el humo

Visto el humo al través del sol, parecerá mucho más claro que en ninguna otra parte de donde sale. Lo mismo sucede con el polvo y con la niebla; y si se miran teniendo el sol a la espalda de la vista, parecen oscuros.

§ CCCXXX

Del polvo

El polvo que levanta algún animal cuando corre, cuanto más se eleva, más claro parece; y al contrario, más oscuro, cuanto más bajo, mirado siempre al través del sol.

§ CCCXXXI

Del humo

El humo es más transparente y oscuro hacia los extremos de los globos que forma que hacia el medio.

El humo se mueve oblicuamente a proporción del ímpetu del viento que lo mueve.

El humo tiene tantos colores diferentes cuantas son las cosas que lo producen.

El humo no produce sombras terminadas, y sus contornos están tanto más deshechos cuanto más distantes de su causa. Los objetos que están detrás de él quedan oscurecidos en proporción de lo espeso que sea el humo, el cual será tanto más blanco, cuanto más próximo a su principio, y tanto más azul, cuanto más remoto.

El fuego parecerá más o menos oscuro según la cantidad de humo que se ponga delante de la vista.

Cuando el humo está lejano, los objetos que están detrás están mas claros.

Píntese un paisaje confuso, como si hubiera una espesa niebla, con humo en diversas partes, dejándose ver la llama que siempre hay al principio de sus más densos globos, y los montes más altos se verán mas distintamente en su cima que en su falda, como sucede cuando hay mucha niebla.

§ CCCXXXII

Varios preceptos para la Pintura

Toda superficie de cuerpo opaco participa del color que tenga el objeto transparente que se halle entre la superficie y la vista: y tanto más intensamente, cuanto más denso sea el objeto, y cuanto más apartado esté de la vista y de la superficie.

El contorno de todo cuerpo opaco debe estar menos decidido en proporción de lo distante que esté de la vista.

La parte del cuerpo opaco que esté más próxima a la luz que la ilumina, estará mas clara; y la que se halle más cercana a la sombra que la oscurece, más oscura.

Toda superficie de cuerpo opaco participa del color de su objeto con más o menos impresión, según lo remoto o cercano que se halle dicho objeto, o según la mayor o menor fuerza de su color. Los objetos vistos entre la luz y la sombra parecerán de mucho más relieve que en la luz o en la sombra.

Si las cosas lejanas se pintan muy concluidas y decididas, parecerá que están cerca; por lo que procurará el pintor que los objetos se distingan a proporción de la distancia que representan. Y si el objeto que se copia tiene el contorno confuso y dudoso, lo mismo lo debe imitar en la Pintura.

En todo objeto distante parece su contorno confuso y mal señalado por dos razones: la una es porque llega a la vista por un ángulo tan pequeño, y se disminuye tanto, que viene a sucederle lo que a los objetos pequeñísimos, que aunque estén arrimados a la vista, no es posible el distinguir su figura. Sucede así, por ejemplo, con las uñas de los dedos, las hormigas o cosas semejantes. La otra es que se interpone entre la vista y el objeto tanto aire, que por sí se vuelve grueso y espeso, y con su blancura aclara las sombras, y de oscuras las vuelve de un color que tiene el medio entre el negro y el blanco, que es el azul.

Aunque la larga distancia hace perder la evidencia de la figura de muchos objetos; con todo aquellos que estén iluminados por el sol parecerán con mucha claridad y distinción; pero los que no, quedarán rodeados de sombra y confusamente. Y como el aire, cuanto más bajo es más grueso, los objetos que estén en bajo llegarán a la vista no distintamente; y al contrario.

Cuando el sol pone encendidas a las nubes que se hallan por el horizonte, participarán también del mismo color aquellos objetos

que, por lo distante, parecían azules. De aquí se originará una tinta con lo azul y lo rojo que dará mucha alegría y hermosura a un paisaje, y todos los objetos que reciban la luz de este rosicler, si son densos, se verán muy distintamente y de color encendido.

El aire, igualmente, para que esté transparente participará también de este mismo color, a la manera que tienen los lirios.

El aire que se halla entre el sol y la tierra al tiempo de ponerse aquel, o al salir, debe siempre ocupar todas las cosas que están detrás de él más que ninguna otra parte. Esto es porque el aire entonces tira más a blanco.

No se señalarán los perfiles o contornos de un cuerpo de modo que insista sobre otro, sino que cada figura resalte por sí misma.

Si el término de una cosa blanca insiste sobre otra cosa blanca, si es curvo, hará oscuro por su naturaleza, y será la parte más oscura que tenga la masa luminosa, pero si cae sobre campo oscuro, entonces el término parecerá la parte más clara de la masa oscura[16].

La figura que insista en campo más variado resaltará más que cualquiera otra.

A larga distancia lo primero que se pierde es el término de aquellos cuerpos de color semejante, si se mira el uno sobre el otro, como cuando se ve la copa de una encina sobre otra. A mayor distancia se perderá de vista el término o contorno de los cuerpos que tengan una media tinta, si insisten unos sobre otros, como árboles, barbechos, murallas, ruinas, montes o peñascos; y lo último se perderá el término de los cuerpos que caigan claro sobre oscuro, y oscuro sobre claro.

De dos objetos colocados a igual altura sobre la vista, el que esté más remoto de ella parecerá que está más bajo, pero si están situados bajo los ojos, el más próximo a la vista parecerá mas bajo y los paralelos laterales concurrirán al parecer en un punto (30).

Los objetos situados cerca de un río se divisan menos a larga distancia que los que están lejos de cualquier sitio húmedo o pantanoso.

Entre dos cosas igualmente densas, la que esté más cerca de la vista parecerá más enrarecida, y la más remota, más densa.

El ojo cuya pupila sea mayor, verá los objetos con mayor tamaño. Esto se demuestra mirando un cuerpo celeste por un pequeño agujero hecho con una aguja en un papel, en el cual como

[16] Aquí parece que debe decir oscura según el contexto, aunque en el original dice luminosa.

la luz no puede obrar sino en un espacio muy corto, parece que el cuerpo disminuye su magnitud respecto de los grados que se quitan a la luz.

El aire grueso y condensado, interpuesto entre un objeto y la vista, confunde el contorno del objeto, y lo hace parecer mayor de lo que es en sí. La razón es, porque la Perspectiva lineal no disminuye el ángulo que lleva al ojo las especies de aquel objeto, y la perspectiva de los colores la impele y mueve a mayor distancia de la que tiene; y así la una lo aparta de la vista, y la otra lo conserva en su magnitud.

Cuando el sol está en el ocaso, la niebla que cae condensa el aire, y los objetos a quienes no alcanza el sol quedan obscurecidos y confusos, poniéndose los otros a quienes da el sol de color encendido y amarillo, según se advierte al sol cuando va a ponerse. Estos objetos se perciben distintamente, en especial si son edificios y casas de alguna ciudad o lugar, porque entonces la sombra que hacen es muy oscura, y parece que aquella claridad que tienen nace de una cosa confusa e incierta; porque todo lo que el sol no registra, queda de un mismo color.

El objeto iluminado por el sol lo es también por el aire, de modo que se producen dos sombras, de las cuales aquélla será más fuerte, y su línea central se dirija en derechura al sol. La línea central de la luz primitiva y derivativa ha de coincidir con la línea central de la sombra primitiva y derivativa (31).

Mirando al sol en el Poniente, hace el espectáculo más hermoso, pues entonces ilumina con sus rayos la altura de los edificios de una ciudad, los castillos, los corpulentos árboles del campo, y los tiñe a todos de su color, quedando lo restante de cada uno de estos objetos con poco relieve; porque como sólo reciben la luz del aire, tienen poca diferencia entre sí sombras y claros, y por esto resaltan poco. Las cosas que en ellos sobresalen algo, en ellas el sol se refleja y, como queda dicho, se imprime en ellas su color, por lo que con la misma tinta que se pinte el sol se ha de mezclar aquella con que el pintor toque los claros de estos objetos.

Muchas veces sucede que una nube parece oscura, sin que la haga sombra otra nube separada de ella; y esto sucede según la situación de la vista; porque suele verse solo la parte umbrosa de la una, y de la otra la parte iluminada.

Entre varias cosas que estén a igual altura, la que esté más distante de la vista parecerá mas baja. La nube primera, aunque está mas baja que la segunda, parece que está más alta, como demuestra

en la figura XIX el segmento de la pirámide de la primera nube baja M A, respecto de la segunda N M. Esto sucede cuando creemos ver una nube oscura más alta que otra iluminada por los rayos del sol en Oriente o en Occidente.

§ CCCXXXIII

Por qué una cosa pintada, aunque la perciba la vista bajo el mismo ángulo que a otra mas distante, no parece nunca tan remota como la otra que lo está realmente

Supongamos que en la pared B C pinto yo una casa que ha de fingir que dista una milla; y después pongo otra que está realmente a la misma distancia, y ambas están de tal modo que la pared A C corta la pirámide visual con un segmento igual. Digo que nunca parecerán a la vista estos dos objetos ni de igual tamaño, ni de igual distancia. *Figura XX.* (32).

§ CCCXXXIV

De los campos

El campo de las figuras es una parte importantísima de la Pintura. En él se advierte distintamente el término de aquellos cuerpos que son naturalmente convexos y la figura de ellos, aun cuando su color sea el mismo que el del campo. La razón es porque el término convexo de un cuerpo no recibe la luz del mismo modo que la recibe lo demás del campo, pues muchas veces será aquél mas claro, o más oscuro que éste. Pero si en este caso el término de un cuerpo viniese a quedar del mismo color que el campo, sin duda quedaría muy confusa su figura en aquella parte; lo cual debe evitar ingeniosamente el pintor hábil, puesto que su fin no es otro que el de que las figuras resalten bien sobre el campo; y en las circunstancias dichas sucede al contrario, no solo en la Pintura, sino también en las cosas de bulto.

§ CCCXXXV

Cómo se ha de juzgar una obra de Pintura

Primeramente se ha de ver si las figuras tienen aquel relieve que conviene al sitio en que están; después la luz que las ilumina, de

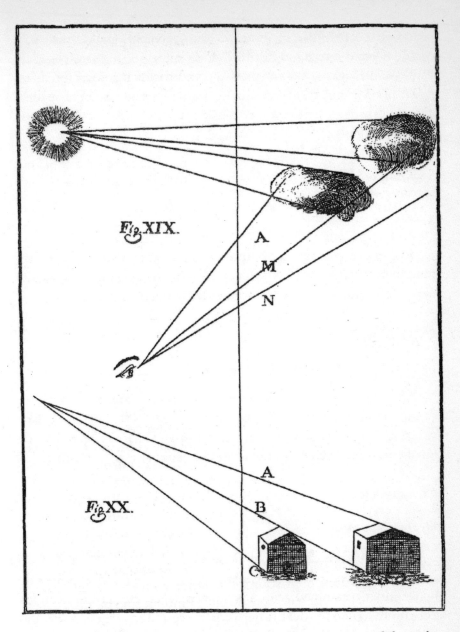

Fig. XIX.

A
M
N

Fig. XX.

A
B
C

modo que no haya las mismas sombras a los extremos del cuadro que en el medio; porque una cosa es estar circundado de sombras, y otra el tener sombra sólo de un lado. Las figuras que están hacia el centro del cuadro están rodeadas de sombra, porque las quitan la luz las otras que se interponen; y las que se hallan entre la luz y las demás del cuadro sólo tienen sombra de un lado: porque por una

parte está la composición de la historia que representa oscuridad, y donde no está ésta da el resplandor de la luz que esparce claridad. En segundo lugar se examinará si la composición o colocación de las figuras está arreglada al caso que se quiere representar en el cuadro. Y en tercer lugar se notará si las figuras tienen la precisa viveza cada una en particular.

§ CCCXXXVI

Del relieve de las figuras distantes de la vista

El cuerpo opaco que está mas apartado de la vista demostrará menos relieve, porque el aire interpuesto altera las sombras por ser mucho más claro que ellas, y las aclara, con lo cual se quita la fuerza del oscuro, que es lo que le hace perder el relieve.

§ CCCXXXVII

Del contorno de los miembros iluminados

Cuanto más claro sea el campo, más oscuro parecerá el término de un miembro iluminado; y cuanto más oscuro sea aquel, más claro parecerá éste. Y si el término es plano e insiste sobre campo claro de igual color que la claridad del término, debe ser éste insensible.

§ CCCXXXVIII

De los contornos

Los contornos de las cosas de segundo término no han de estar tan decididos como los del primero. Por lo cual cuidará el pintor de no terminar con inmediación los objetos del cuarto término con los del quinto, como los del primero con el segundo; porque el término de una cosa con otra es de la misma naturaleza que la línea matemática, mas no es línea; pues el término de un color es principio de otro color, y no se puede llamar por esto línea; porque no se interpone nada entre el término de un color antepuesto a otro, sino el mismo término, el cual por sí no es perceptible. Por cuya razón, en las cosas distantes, no debe expresarlo mucho el pintor.

§ CCCXXXIX

De las encarnaciones y de los objetos remotos de la vista

En las figuras y demás objetos remotos de la vista, sólo deberá poner el pintor las masas principales de claro y oscuro, sin decisión total, sino confusamente. Y las figuras de este género sólo se han de pintar cuando se finge que el aire está nublado o al acabar el día; y sobre todo guárdese de hacer sombras y claros recortados, como ya he dicho, porque luego mirándolas de lejos, no parecen sino manchas, y desgracian mucho la obra. Acuérdese también el pintor que nunca debe hacer las sombras de manera que lleguen a perder por su oscuridad el color local de donde se producen, si ya no es que se halla la figura situada en un paraje tenebroso. Los perfiles no han de estar muy decididos; los cabellos no han de ir separados, y sólo en las cosas blancas se ha de tocar el claro de la luz con blanco puro, el cual ha de demostrar la primitiva belleza de aquel color en donde se coloca.

§ CCCXL

Varios preceptos para la Pintura

El contorno y figura de cualquier parte de un cuerpo umbroso no se puede distinguir ni en sus sombras ni en sus claros; pero las partes interpuestas entre la luz y la sombra de tales cuerpos se distinguen exactamente. La Perspectiva que se usa en la Pintura tiene tres partes principales: la primera trata de la disminución que hace el tamaño de los objetos a diversas distancias; la segunda trata de la disminución de sus colores; y la tercera del oscurecimiento y confusión de contornos que sobreviene a las figuras vistas desde varias distancias.

El azul del aire es un color compuesto de claridad y tinieblas. Llamo a la luz causa de la iluminación del aire en aquellas partículas húmedas que están repartidas por todo él. Las tinieblas son el aire puro que no está dividido en átomos o partículas húmedas en donde puedan herir los rayos solares. Para esto puede servir de ejemplo el aire que se interpone entre la vista y una montaña sombría a causa de la muchedumbre de árboles que en ella hay, o sombría solamente en aquella parte en donde no da el sol, y entonces el aire se vuelve azul allí, y no en la parte luminosa, ni menos en donde la montaña esté cubierta de nieve.

Entre cosas igualmente oscuras y distantes, la que insista sobre campo más claro, se verá con más distinción; y al contrario.

El objeto que tenga más blanco y negro tendrá asimismo mas relieve que cualquier otro. No obstante, el pintor debe poner en sus figuras las tintas más claras que pueda; pues si su color es oscuro, quedan con poco relieve y muy confusas desde lejos; porque entonces todas las sombras son oscuras, y en un vestido oscuro hay poca diferencia entre la luz y la sombra, lo que no sucede en los colores claros.

§ CCCXLI

Por qué las cosas copiadas perfectamente del natural no tienen al parecer el mismo relieve que el original

No es posible que una pintura, aunque imite con suma perfección al natural en el contorno, sombras, luces y colorido, parezca del mismo relieve que el original, si ya no es que se mire éste a una larga distancia y sólo con un ojo. Esta afirmación queda probada como sigue: sean los ojos A B que miran al objeto C con el concurso de las líneas centrales de ellos A C, B C. Digo que las líneas laterales de las referidas centrales registran el espacio G D que está detrás del objeto, y el ojo A ve todo el espacio E D, y el B todo el P G. Luego ambos ojos registran toda la parte P E detrás del objeto C, de modo que éste queda transparente según la definición de la transparencia, detrás de la cual nada puede ocultarse, y esto es lo que no puede suceder cuando con un solo ojo se mira un objeto mayor que él. Esto supuesto, queda probado nuestro aserto; porque una cosa pintada ocupa todo el espacio que tiene detrás, y por ninguna parte es posible registrar cosa alguna del lugar que tiene a su espalda su circunferencia. Figura XXI.

§ CCCXLII

Las figuras han de quedar despegadas del campo a la vista: esto es, de la pared donde están pintadas

Puesta una figura en campo claro e iluminado, tendrá mucho más relieve que en otro oscuro. La razón es porque para dar relieve a una figura, se la sombrea aquella parte que está más remota de la luz, de modo que queda más oscura que las otras; y yendo luego a

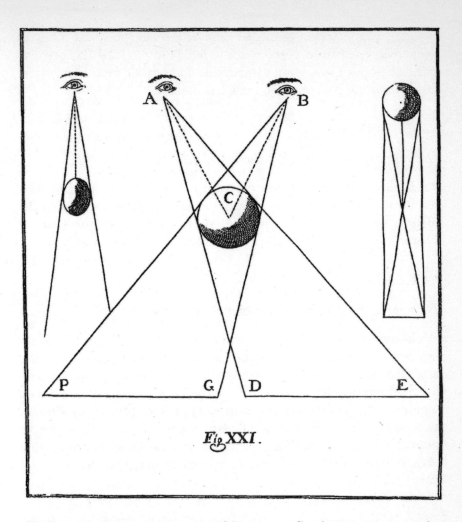

Fig. **XXI**.

finalizar en campo oscuro, también se confunden enteramente los contornos, por lo cual si no le viene bien el poner algún reflejo, queda la obra sin gracia, y desde lejos no se distinguen más que las partes luminosas, y parece que las sombreadas son parte del campo, con lo cual quedan las figuras como cortadas, y resaltan tanto menos, cuanto más oscuro es el campo.

§ CCCXLIII

Máxima de Pintura

Las figuras tienen mucha más gracia si están con luz universal, que cuando sólo las alcanza una luz escasa y particular, porque la luz

grande y clara abraza todos los relieves del cuerpo, y las pinturas hechas de este modo parecen desde lejos muy agraciadas; pero las que tienen poca luz, están cargadas de sombra: de modo que vistas desde lejos, no parecen sino manchas oscuras.

§ CCCXLIV

Del representar los varios paisajes del mundo

En los parajes marítimos o cercanos al mar que están al Mediodía no se debe representar el invierno en los árboles y prados del mismo modo que en los paisajes remotos del mar que están al Norte, excepto aquellos árboles que cada año echan hoja (33).

§ CCCXLV

Del representar las cuatro estaciones del año

El otoño se representará pintando todas las cosas adecuadas a esta estación, haciendo que empiecen las hojas de los árboles a ponerse amarillas en las ramas más envejecidas, más o menos, según la esterilidad o fertilidad del terreno en donde se halla la planta; y no se ha de seguir la práctica de muchos que pintan todos los géneros de árboles, aunque haya entre ellos alguna distancia, con una misma tinta verde; pues el color de los prados y peñascos, y el principio de cada planta varía siempre, porque en la naturaleza hay infinita variedad.

§ CCCXLVI

Del pintar el viento

Cuando se representan los soplos del viento, además del abatimiento de las ramas y movimiento de las hojas hacia la parte del aire, se deben figurar también los remolinos del polvo sutil mezclado con el viento tempestuoso.

§ CCCXLVII

Del principio de la lluvia

La lluvia cae por entre el aire, al cual oscurece, y por el lado del sol se ilumina y toma la sombra del opuesto, como se ve en la

niebla; y la tierra se obscurece, porque la lluvia le quita el resplandor del sol. Los objetos que se ven en la otra parte de la lluvia, no se pueden distinguir sino confusamente; pero los que están próximos a la vista se perciben muy bien; y mucho mejor se distinguirá un objeto visto entre la lluvia umbrosa que entre la lluvia clara. La razón es porque los objetos vistos entre lluvia umbrosa solo pierden las luces principales; pero los otros pierden las luces y las sombras, porque la masa de su claro se mezcla con la claridad del aire iluminado, y la del oscuro se aclara con ella también.

§ CCCXLVIII

De la sombra que hace un puente en el agua

Nunca se verá la sombra de un puente en el agua que pasa por debajo, a menos que por haberse ésta enturbiado, no haya perdido la facultad de transparentar. La razón es porque el agua clara tiene la superficie lustrosa y unida, y representa la imagen del puente en todos los parajes comprendidos entre ángulos iguales entre la vista y el puente. Debajo de éste transparenta también al aire en el mismo sitio donde debía estar la sombra del puente; lo cual no lo puede hacer de ninguna manera el agua turbia, porque no transparenta, antes bien recibe la sombra, como hace un camino lleno de polvo.

§ CCCXLIX

Preceptos para la Pintura

La Perspectiva es la rienda, y el timón de la Pintura.
El tamaño de la figura que se pinte deberá manifestar la distancia a la que se mira. En viendo una figura del tamaño natural, se debe considerar que está junto a la vista.

§ CCCL

Sigue la misma materia

La balanza está siempre en la línea central del pecho que va desde el ombligo arriba, y así participa del peso accidental del hombre y del natural. Esto se demuestra con extender el brazo; pues alargándolo todo, hace entonces el puño lo mismo que el contrapeso puesto en el extremo de la balanza, por lo cual necesariamente se

echa tanto peso a la otra parte del ombligo, pues tiene el peso accidental del puño; y así debe levantarse un poco el talón.

§ CCCLI

De la estatua

Para hacer una figura de mármol se hará primero una de barro, y luego que esté concluida y seca, póngase en un cajón capaz de contener en su hueco la piedra de que se ha de hacer la estatua. Después que se saque la de barro y puesta, pues, dentro del cajón ésta, se introducirán por varios agujeros diversas varas hasta que toquen a la superficie de la figura cada una por su parte. El resto de la vara que queda fuera se teñirá de negro, y se señalará cada una de ellas correspondientemente al agujero por donde entró, de modo que no puedan trocarse. Sáquese la figura de barro, y métase la piedra, la cual se irá devastando por su circunferencia hasta que las varas se escondan en ella en el punto de su señal; y para hacer esto con más comodidad, el cajón se ha de poder levantar en alto, llevando siempre la piedra dentro, lo cual se podrá conseguir fácilmente con el auxilio de algunos hierros.

§ CCCLII

Para dar un barniz eterno a una pintura

NOTA

«La confusión, oscuridad e inconexión de las proposiciones de esta § es tal, que no es posible entenderla; por lo cual, como la experiencia enseña que la empresa es punto menos que imposible, se ha omitido.»

§ CCCLIII

Modo de dar el colorido en el lienzo

Póngase el lienzo en el bastidor; désele una mano ligera de cola, y déjese secar. Dibújese la figura, y píntense luego las carnes con pinceles de seda, y estando fresco el color, se irán esfumando o deshaciendo las sombras según el estilo de cada uno. La encarnación se hará con albayalde, laca y ocre, las sombras con negro y mayorica,

y un poco de laca o lápiz rojo (34). Deshechas las sombras, se dejarán secar, y luego se retocarán en seco con laca y goma, que haya estado mucho tiempo en infusión con agua engomada, de modo que esté líquida, lo que es mucho mejor; porque hace el mismo oficio, y no da lustre. Para apretar más las sombras, tómese de la laca dicha y tinta (de la China), y con esta sombra se pueden sombrear muchos colores; porque es transparente, como son el azul, la laca y otras varias sombras: porque diversos claros se sombrean con laca simple engomada sobre la laca destemplada, o sobre el bermellón templado y seco.

§ CCCLIV

Máxima de Perspectiva para la Pintura

Cuando en el aire no se advierta variedad de luz y oscuridad, no hay que imitar la perspectiva de las sombras, y sólo se ha de practicar la perspectiva de la disminución de los cuerpos, de la disminución de los colores, y de la evidencia o percepción de los objetos contrapuestos a la vista. Ésta es la que hace parecer más remoto a un mismo objeto en virtud de la menos exacta percepción de su figura. La vista no podrá jamas sin movimiento suyo conocer por la Perspectiva lineal la distancia que hay entre uno y otro objeto, sino con el auxilio de los colores.

§ CCCLV

De los objetos

La parte de un objeto que esté mas cerca del cuerpo luminoso que le ilumina será más clara. La semejanza de las cosas en cada grado de distancia pierde su potencia: esto es, cuanto más distante se halle de la vista, tanto menos se percibirá, por la interposición del aire, su semejanza.

§ CCCLVI

De la disminución de los colores y de los cuerpos

Obsérvese con cuidado la disminución de cualidad de los colores, junto con la de los cuerpos en donde se emplean.

§ CCCLVII

De la interposición de un cuerpo transparente entre la vista y el objeto

Cuanto mayor sea la interposición transparente entre la vista y el objeto, tanto más se transmuta el color de éste en el de aquél. Cuando el objeto se interpone entre la luz y la vista por la línea central, que va desde el centro de la luz al del ojo, entonces quedará el objeto absolutamente privado de luz.

§ CCCLVIII

De los paños de las figuras y sus pliegues

Los paños de las figuras deben tener sus pliegues según como ciñen los miembros a quienes visten, de modo que en las partes iluminadas no se debe poner un pliegue de sombra muy oscura, ni en los oscuros se debe tampoco poner un pliegue muy claro. Igualmente, deben ir los pliegues rodeando en cierto modo los miembros que cubren, y no con lineamentos que los corten, ni con sombras que hundan la superficie del cuerpo vestido más de lo que debe estar; sino que deben pintarse los paños de suerte que no parezca que no hay nada debajo de ellos, o que es solo un lío de ropa que se ha desnudado un hombre, como hacen muchos, los cuales enamorados de la multitud de pliegues, amontonan una infinidad de ellos en una figura, olvidándose del efecto para el que sirve el paño, que es para vestir y rodear con gracia los miembros en donde está, y no para llenarlos de aire o de pompas abultadas en todas las partes iluminadas. No por esto digo que no se deba poner un buen partido de pliegues; pero esto se ha de hacer en aquellos parajes en donde la figura recoge y reúne la ropa entre un miembro y el cuerpo. Sobre todo cuídese de dar variedad a los paños en un cuadro historiado, haciendo los pliegues de una figura grandes a lo largo, y esto en los paños recios; en otra muy ligeros y sueltos, y que no sea oblicua su dirección en unas y en otras torcidos.

§ CCCLIX

De la naturaleza de los pliegues de los paños

Muchos gustan de hacer en un partido de pliegues ángulos agudos y muy señalados. Otros quieren que apenas se conozcan;

y otros finalmente no admiten ángulo alguno, sino en vez de ellos una línea curva.

§ CCCLX

Cómo se deben hacer los pliegues de los paños

Aquella parte del pliegue que se halla más alejada de sus estrechos términos se arrimará más a su primera disposición. Todas las cosas por naturaleza desean mantenerse en su ser, y así, el paño, como es igualmente tupido y recio por un lado como por otro, quiere siempre estar plano; y cuando se halla obligado con algún pliegue o doblez a dejar su natural propensión, en observando la fuerza que hace en aquella parte en donde está mas oprimido, se verá que en el paraje más remoto de esta opresión se va acercando a su primer estado natural, esto es, a estar extendido. Sirva de ejemplo A B C pliegue de un paño como el referido. A B sea el sitio en que el paño está oprimido y plegado; y habiendo dicho que la parte más remota de sus estrechos términos se arrimará más a su primera disposición; estando la parte C mas lejos de ellos, será el pliegue mucho más ancho en C que en toda su demás extensión. Lámina XX.

§ CCCLXI

Cómo se han de hacer los pliegues en los paños

En un paño no se deben amontonar confusamente muchos pliegues, sino que solamente se deben emplear éstos en los parajes en que agarra a aquellos la mano o el brazo, y lo restante debe dejarse suelto naturalmente. Los pliegues se deben copiar del natural; esto es, si se quiere hacer un paño de lana, háganse los pliegues según los dé el natural; y si de seda o paño muy fino, o de tela grosera, se irán diversificando según la naturaleza de cada cosa; y no se debe acostumbrar, como muchos, a los pliegues de un modelo vestido de papel; pues se apartará considerablemente de la verdad.

§ CCCLXII

De los pliegues escorzados

En donde la figura escorza se han de poner más pliegues que en donde no escorza; y los miembros deben estar rodeados de pliegues

espesos, y que giren alrededor de ellos. Sea E el punto de la vista; M
N alarga el medio de cada uno de los círculos de sus pliegues, por
estar más remotos de la vista; N O los demuestra rectos, porque se
ven de frente; y P Q al contrario. Lámina XXI.

§ CCCLXIII

Del efecto que hacen a la vista los pliegues

Las sombras que se interponen entre los pliegues de las ropas que rodean un cuerpo humano serán tanto más oscuras, cuanto más en derechura estén de la vista las concavidades que producen las tales sombras; quiero decir, cuando se halle la vista entre la masa del claro y la del oscuro de la figura.

§ CCCLXIV

De los pliegues de las ropas

Los pliegues de las ropas en cualquiera disposición deben demostrar con sus lineamentos la actitud de la figura, de modo que no quede duda alguna de ella a quien la mire, ni tampoco ha de cubrir un pliegue con su sombra un miembro de suerte que parezca que penetra la profundidad del pliegue por la superficie del miembro vestido. Si se pintan figuras con muchas vestiduras, cuídese de que no parezca que la última de éstas cubre solo los huesos de la tal figura, sino los huesos y la carne juntamente con las demás ropas que la cubren, con el volumen que requiera la multitud de las vestiduras.

§ CCCLXV

Del horizonte representado en las ondas del agua

El horizonte se representará en el agua por el lado que alcanza la vista y el mismo horizonte, según la proposición 6ª; como demuestra el horizonte F al cual mira el lado B C, y la vista igualmente. Y así, cuando el pintor tenga que representar un conjunto de aguas, advierta que no podrá ver el color de ellas, sino según la claridad u oscuridad del sitio en donde él se halle, mezclado con el color de las demás cosas que haya delante de él (35). Lámina XVIII. Figura II.

Barcelon f.ᵗᵉ

NOTAS AL TRATADO DE LA PINTURA
DE LEONARDO DA VINCI

§ XXI

(1) Aconseja Da Vinci aquí la variedad de las formas y aspectos, porque de ella depende la hermosura y perfección de una obra. Porque, si en todas las figuras de una historia se siguiese la proporción y belleza de la estatua griega, faltaría tal vez la belleza y proporción necesaria a la obra. Por ejemplo, si en el célebre cuadro de Rafael, llamado *El pasmo de Sicilia*, hubiera el autor pintado a uno de los sayones que allí se ven con una disposición en sus miembros igual a la de Jesucristo, no fuera tan alabado dicho cuadro como lo es, pues cada figura ha de manifestar en los lineamentos exteriores de su rostro y cuerpo las propiedades interiores, o la intención de su ánimo. Aun en un lienzo en el que se representara el baño de Diana con multitud de ninfas, debe haber diferencia en la proporción de sus cuerpos y semblantes; pues de otro modo resultaría una belleza, digámoslo así, muy monótona.

§ XXIV

(2) Este documento tiene alguna restricción, en el cual da a entender que el estudio e imitación de la naturaleza debe ser el único afán del pintor. Pero, así como para la total comprensión de una ciencia es menester ir aprendiendo o imitando los progresos que en ella hicieron los maestros y demás hombres eminentes, del mismo modo el joven aplicado debe estudiar y anhelar a la imitación de la naturaleza, siguiendo las huellas de aquel profesor cuyo estilo se adapte mas a su genio.

§ XXX

(3) Como en la mayor parte de los cuadros historiados hay muchas figuras cuya vista está interrumpida en parte por la interposición de otras, muchos suelen dibujar solamente las partes que se ven, con lo cual es muy difícil que queden los miembros con aquella conexión y correspondencia que deben tener entre sí. Por esto, pues, establece Da Vinci esta máxima digna de toda atención y observación.

§ XXXII

(4) Esto puede servir principalmente para hacer un paisaje copiado del natural o cosa semejante, pues para lo demás es tan arriesgada esta práctica, como difícil la ejecución sin auxilio alguno.

§ XLIII

(5) El movimiento de los miembros del hombre lo ejecutan los músculos y tendones visiblemente, pero no los nervios, como aquí dice Da Vinci; pues, aunque el espíritu animal conducido por ellos es uno de los agentes principales para el movimiento, como es invisible, no debe el pintor prestarle su atención. Lo que dice de las cuerdas *convertidas en sutilísimos cartílagos*, es absurdo del todo.

§ LIX

(6) Según acredita la experiencia, nunca puede parecer una bola circular o una esfera de figura oval a la vista; porque de cualquiera parte que se la mire, siempre presenta a la vista un círculo perfecto. Esto supuesto, no parece muy de acuerdo con la naturaleza este documento; pero esta opinión no carece de seguidores, y tal vez Da Vinci sería uno de ellos.

§ CXXI

(7) Este documento es de aquellos que indispensablemente necesitan explicación de viva voz del maestro que lo da; pues de otro modo es muy difícil comprender (según la oscura expresión del original) el modo de hacer las mezclas de colores y tintas que dice; y casi imposible adivinar a qué conducen semejantes mezclas, cuando

no se propone objeto alguno a quien imitar con ellas. Estas faltas e inconvenientes suceden siempre en las obras que se publican después de muerto el autor, como es el caso de la presente.

§ CXXXVI

(8) Poniendo delante de un color un velo más o menos tupido, o un cristal mas o menos oscuro, pierde el color parte de su viveza.

§ CLXII

(9) Estas razones que aquí cita Da Vinci estarían en alguna nota o apéndice de esta obra que no pudo llegar a las manos del editor; porque no se encuentran en el resto de ella.

§ CLXVIII

(10) Según se demuestra en todo género de esqueletos, la misma proporción hay entre el grueso de la parte de hueso que compone la articulación y lo restante de él en un niño, que en un adulto. El espacio entre una y otra articulación es por lo regular mucho más abultado, porque allí están los cuerpos de los músculos que son carnosos, y esto sucede igualmente en el niño que en el adulto. Es verdad que los niños tienen más gordura en las partes exteriores del cuerpo que en las interiores, lo que sucede al contrario en los adultos proporcionalmente, y así dichas partes han de ser más abultadas en los niños respectivamente que en los hombres.

Dice Da Vinci que la coyuntura está sola y sin ligamento alguno de los que cubren y ligan a un mismo tiempo el hueso; lo cual es falso, porque toda articulación está cubierta de todos los ligamentos que sirven para afianzarla, y aun en algunas pasan por encima algunos músculos y tendones. Este error será tal vez, como ya se ha advertido en el prólogo, o alteración de las copias de la obra, o defecto del arte anatómico en aquellos tiempos.

§ CLXXI

(11) Gran lástima es que no haya llegado a nosotros este tratado, pues en lo concerniente a la Pintura sería digno de la capacidad de tan gran hombre.

§ CLXXVI

(12) Los músculos que en esta § llama Da Vinci *domésticos* y *silvestres* serán sin duda todos los que sirven para los movimientos del carpo o muñeca, y para la flexión y extensión de los dedos, todos los cuales se hallan en el antebrazo a excepción de algunos que tienen su origen en la parte inferior del húmero y sus cóndilos.

§ CCXII

(13) Aunque no ha llegado a nuestras manos el libro que cita Da Vinci como obra suya en esta §, son tantos los documentos que da este *Tratado* acerca del movimiento natural del hombre, que basta para que los profesores estudien una parte tan esencial para la belleza y propiedad de las figuras de un cuadro.

§ CCXXVIIº

(14) La parte posterior del muslo la componen varios músculos que sería prolijo referir ahora, y así no podemos acertar con el que menciona aquí Da Vinci. En la garganta y espaldilla hay también muchísimos; por lo que también es casi imposible saber de cuál de ellos habla el autor. La nalga la forman tres músculos llamados glúteos. El músculo del espinazo que nombra aquí Leonardo serán tal vez los sacro-lumbares, largos-dorsales y grandes-espinosos o semiespinosos; los espinosos y los sacros son los que hacen el movimiento de extensión de la espina; a éstos se pueden añadir los cuadrados de los lomos, aunque el uso de éstos es servir a la flexión de dicha parte. El músculo del estómago son los *rectos* del abdomen.

§ CCXXVIII

(15) Según las observaciones más exactas de la Anatomía, no hay nada de lo que aquí dice Da Vinci.

§ CCXXIX

(16) Estos huesos, según parece, serán unos huesecillos llamados sesamoideos, que se encuentran en las articulaciones de los huesos del metacarpo y metatarso con las primeras falanges de los dedos; y también suelen hallarse en algunos otros sitios del cuerpo, los cua-

les están unidos a los tendones de modo que parece son alguna porción de éstos osificada, y sirven para facilitar el movimiento de los dichos huesos y de los músculos flexores de los dedos. Su número es indeterminado, y en los niños no se encuentran hasta cierta edad, en la que son cartilaginosos por mucho tiempo. Los que dice Da Vinci que se hallan en la espaldilla, serán tal vez las apófisis o eminencias que allí se ven; pues ningún anatómico dice haber encontrado en dichas partes y sus articulaciones ningún sesamoideo. Todo esto sólo se puede percibir en la disección de un cadáver; pero no en la figura vestida de toda su carne, ni menos en el esqueleto, porque se pierden estos huesecillos por su pequeñez, excepto la rótula. Por todo ello, el pintor no tiene necesidad de saberlo, y solo se pone aquí para explicar ésta § con arreglo a la Anatomía moderna.

§ CCXXX

(17) Toda la explicación que hace Da Vinci en esta § conviene exactamente a los dos músculos llamados rectos que hay en el abdomen, uno a cada lado, cuyo oficio es doblar y extender el cuerpo del modo que refiere.

§ CCXXXIV

(18) Los músculos que sirven para la extensión y flexión del antebrazo son cuatro. Los dos de la flexión son el bíceps, y el braquial interno. El bíceps, llamado así porque tiene dos cabezas, está situado a lo largo de la parte anterior del hueso del brazo o húmero; una de sus cabezas se une a la apófisis coracoides de la espaldilla; la otra, al borde de la cavidad glenoidal de la misma. Luego, se reúnen ambas en la mitad del húmero, formando un solo músculo que va a terminar por un tendón fuerte en la tuberosidad que se halla en la parte interna y superior del radio. El braquial interno nace de la parte media del húmero y se abre en forma de horquilla al principio para abrazar el tendón inferior del músculo deltoides. Queda cubierto del bíceps, y va a terminar en la parte superior e interna del cúbito. Los otros dos de la extensión son el tríceps braquial y el ancóneo. El tríceps tiene tres cabezas que nacen, la primera de la extremidad anterior de la costilla inferior del omoplato; la segunda de la parte superior y externa del húmero, debajo de su gruesa tuberosidad; la tercera de la parte interna del mismo hueso detrás del tendón del gran-dorsal. Todas ellas se unen en un músculo,

resultando un grueso tendón aponebrótico que abraza toda la extremidad del olecránon. El ancóneo es un músculo de dos o tres pulgadas de largo, situado exteriormente al lado del olecránon. Nace de la parte posterior del cóndilo externo del húmero, y se termina en la cara externa del cúbito, unos cuatro dedos más abajo del olecránon.

§ CCXXXV

(19) Los músculos que extienden la pierna son el recto anterior, el basto interno y el externo, y el crural. El recto anterior viene desde la parte superior de la articulación del fémur con los huesos de la cadera, y descendiendo por la parte anterior del muslo, abraza la rótula por una aponebrosis o membrana tendinosa, y termina en las partes laterales de la extremidad superior de la tibia o hueso de la pierna. Los dos vaetos se unen por arriba, el interno al pequeño trocánter, y el externo al grande; después abrazan lateralmente el muslo hasta la base de la rótula, en donde sus tendones se confunden con el del recto anterior. El crural está situado entre los dos vastos, y detrás del recto: abraza toda la parte interior y convexa del fémur; nace en el gran trocánter, y termina con una fuerte aponebrosis, que se confunde también con la del recto anterior, en el mismo sitio que éste.

§ CCXL

(20) Si en un cuadro, por ejemplo de la degollación de los inocentes, se quisiera pintar un verdugo arrancando violentamente de los brazos de una madre a un niño para degollarle; esta figura debería tener precisamente un movimiento compuesto, esto es, debería estar en acción de arrebatar al niño, y de quererle herir; y así, pintándola sólo con la segunda acción, quedaría defectuosa la expresión, que es lo que dice Da Vinci en esta §.

§ CCXLV

(21) Estos primeros movimientos mentales de los que habla Da Vinci son la tristeza, la meditación profunda y otros a este tenor, que dejan al hombre por un rato en inacción, y de este modo se deben expresar en la Pintura. Los segundos son la ira, el dolor sumo, el gozo, etcétera, los cuales causan agitación en el cuerpo humano, a

veces en grado extraordinario, y cuyas particularidades necesita el pintor tener muy presentes.

§ CCLIV

(22) La acción en que pinta Da Vinci a la figura en el caso que supone, es tan inusitada en nuestros tiempos, que no sé qué efecto causaría ver a un personaje en semejante actitud.

§ XXLXXVIII

(23) Aquí parece que habla Da Vinci solamente de copiar un cuadro; porque en la § LVI dice expresamente: que *el contorno exacto de la figura requiere mucho mayor discurso e ingenio que el claroscuro,* cuya sentencia adoptan todos los inteligentes y los maestros del arte.

§ CCLXXIX

(24) Fácilmente se puede hallar la prueba de lo que dice Da Vinci al final de esta §; pues es cierto que cuando vemos en el teatro a los cómicos, es menester poner cuidado para conocerlos y distinguirlos, por la mutación que advertimos en sus rostros, a causa de darles la luz desde abajo.

§ CCXCI

(25) Es evidente que a mediana distancia sólo advertimos en los rostros de las personas que miramos las manchas principales que forman los ojos, la nariz y la boca; y por sernos la proporción de la distancia de estas manchas, entre sí, tan conocida en las personas que tratamos con frecuencia, las conocemos al instante, aunque por estar separados no distingamos las menudencias particulares de su cara, como si las cejas son más o menos pobladas, si los ojos son más o menos oscuros, si el color es más o menos claro, si tiene señales de viruelas, etcétera. Por ello, siempre que en un retrato haga el pintor las partes principales del rostro con igual proporción en sus distancias que las del original, el retrato será parecido indubitablemente, aunque en las demás cosas no sea del todo muy exacto o puntual.

§ CCXCVI

(26) Lo que quiere decir Da Vinci en esta § es esto: para que la luz que entre por la ventana del estudio del pintor no sea recortada, como sucede a toda luz que entra por el espacio de una claraboya, quiere que el lienzo que la cubra esté pintado de negro hacia los extremos, cuyo color se irá aclarando por grados hacia el medio de la ventana, a fin de que de este modo no penetre la luz con igual fuerza por los términos de la ventana como por el centro, y así imitará a la luz abierta del campo. Todas estas son delicadezas o prolijidades propias del genio de un artífice tan especulativo como Da Vinci.

§ CCXCVII

(27) La doctrina que da en esta § Da Vinci es conforme a las reglas rigurosas de la Perspectiva; pero en un objeto de corta dimensión, como es una cabeza, no se verifica, porque siempre que se mida con un compás de puntas curvas la altura total de una cabeza desde la punta de la barba hasta el vértice o la parte superior del cabello, del mismo modo que miden los escultores los miembros de un modelo para hacer una estatua arreglada a él; y después tome la medida de la distancia de las sienes y mejillas de la misma manera que se mide el diámetro de un cañón de artillería para saber su calibre; pintada luego una cabeza bajo estas dimensiones, precisamente ha de parecer de igual tamaño, y no mayor, pues entre dos cosas, la una pintada, y la otra verdadera que ocupan igual espacio en el aire, y el relieve natural de la segunda es igual al que demuestra la primera en virtud del claro y oscuro, precisamente ha de haber igualdad. En cuanto a la oscuridad y confusión que reina en las palabras y proposiciones de esta §, repito lo que ya otra vez he dicho, y es que una obra tantas veces copiada, y sacada a luz después de la muerte de su autor, necesariamente padece mil alteraciones y corrupciones.

§ CCXCVIII

(28) Según la explicación de esta §, N O será la fuerza de la sombra, siendo A D la pared oscura; O Y y N Y serán medias tintas; C P la fuerza del claro, y C Y, P Y medias tintas más claras que las otras. *Figura XVI.*

§ CCCI

(29) En esta § no puede adquirir luz ninguna el principiante, pues su explicación es absolutamente incomprensible.

§ CCCXXXII

(30) Cuando se camina por una calle de árboles formada por dos hileras paralelas, parece que van a concurrir en un solo punto.

(31) Quiere decir que la luz ha de estar diametralmente opuesta a la sombra.

§ CCCXXXIII

(32) Para saber de qué pirámide habla aquí Da Vinci, léase con reflexión el libro 1 de León Bautista Alberti.

La razón de lo que declara esta § (según comprendo) es porque el terreno que en la Pintura representa la milla de distancia, ocupa solo aquel espacio que le da la Perspectiva, la cual sólo causa la ilusión en la vista, guardando esta la posición que debe enfrente del punto, sin variar ni mudarse; pero como esto no es posible, los ojos advierten luego la diferencia que hay entre la distancia fingida y la verdadera; porque cuanto más registran a ésta, ya subiendo y ya bajando la vista, siempre la hallan mayor; y al contrario aquella.

§ CCCXLIV

(33) Esto alude a la propiedad que debe observar el pintor en lo que pinte en cuanto al paraje, circunstancias, clima, costumbres, etcétera.

§ CCCLIII

(34) Como después de la muerte de Da Vinci se han descubierto varios minerales y tierras que sirven de colores en la Pintura para todo, es ociosa la doctrina de esta §. La significación de la voz *mayorica* no se ha encontrado en diccionario alguno.

§ CCCLXV

(35) En esta §, aunque muy confusamente, habla Da Vinci de la imagen que representa el agua, del objeto que tiene a la otra parte, como cuando vemos una laguna, y al otro lado un montecillo o una torre, la cual se verá en las aguas siempre que la vista perciba el punto superior de dichos objetos y el espacio del agua, como demuestra la estampa.

ÍNDICE